概念、製作、美術與靈魂 　沙丘　電影設定集

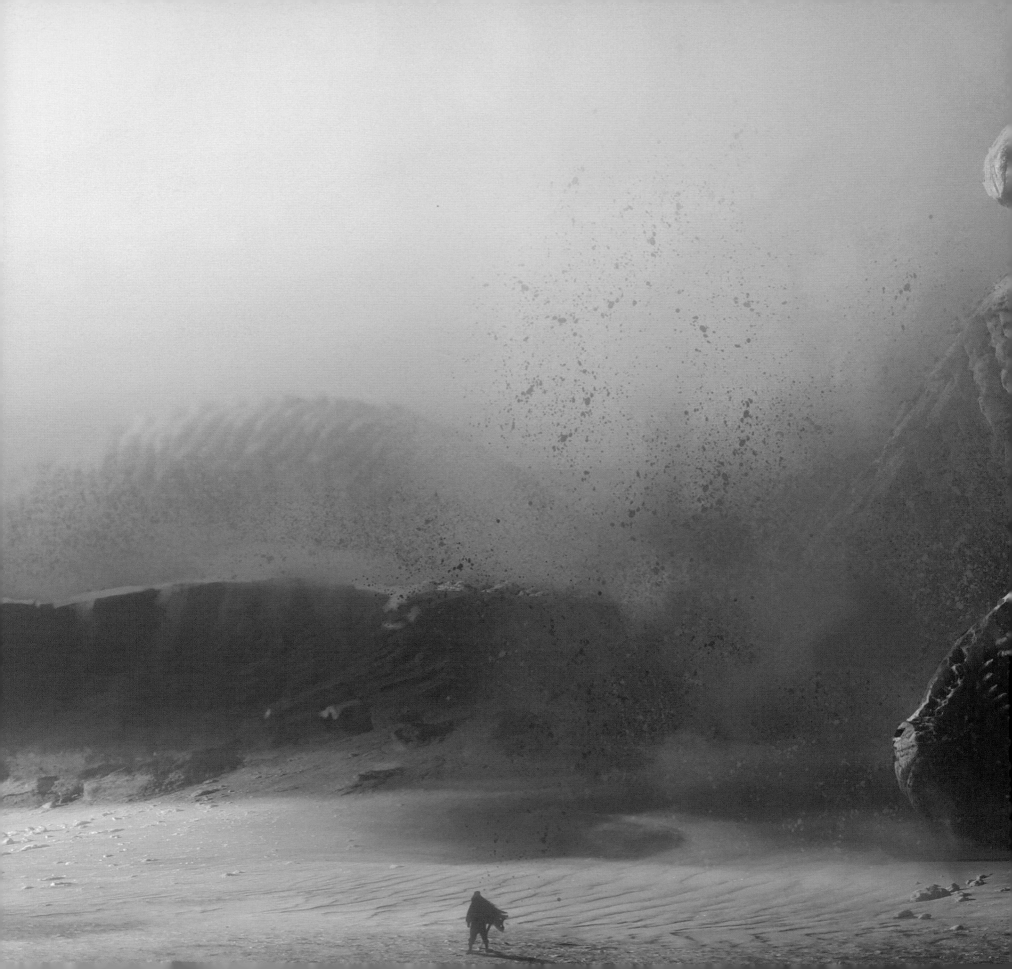

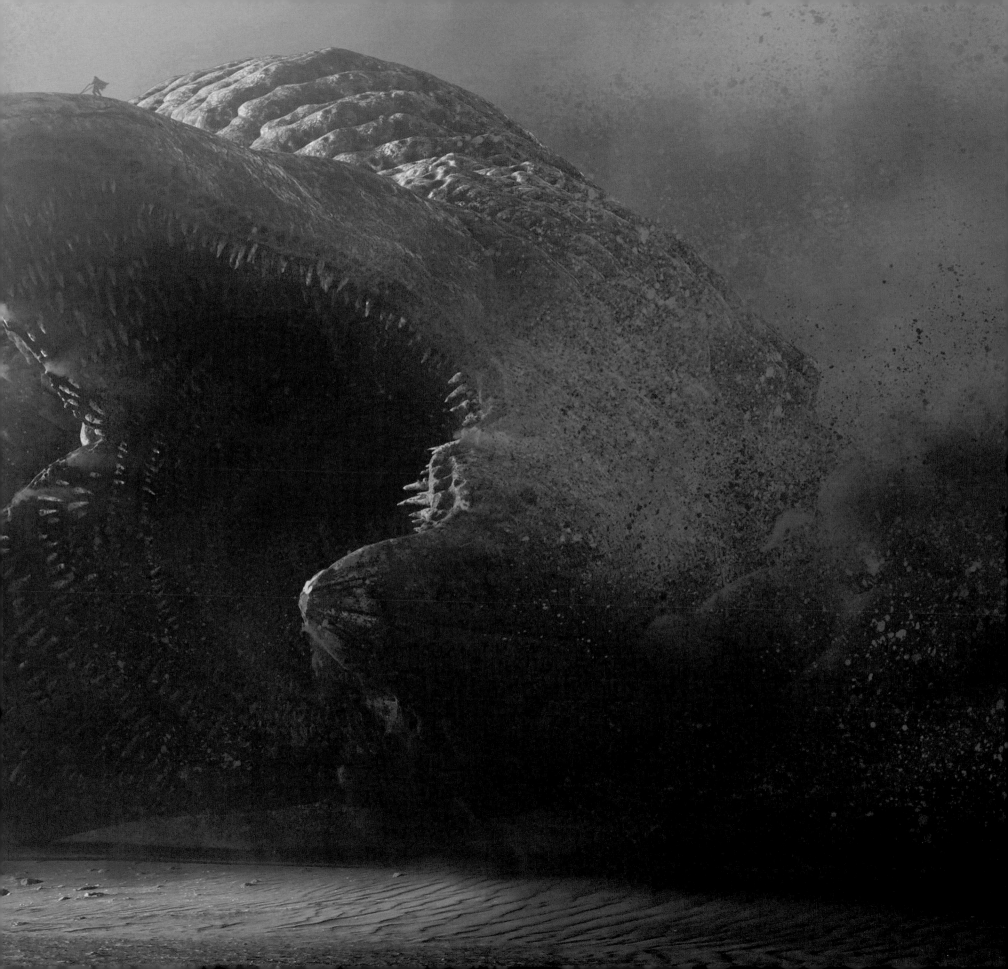

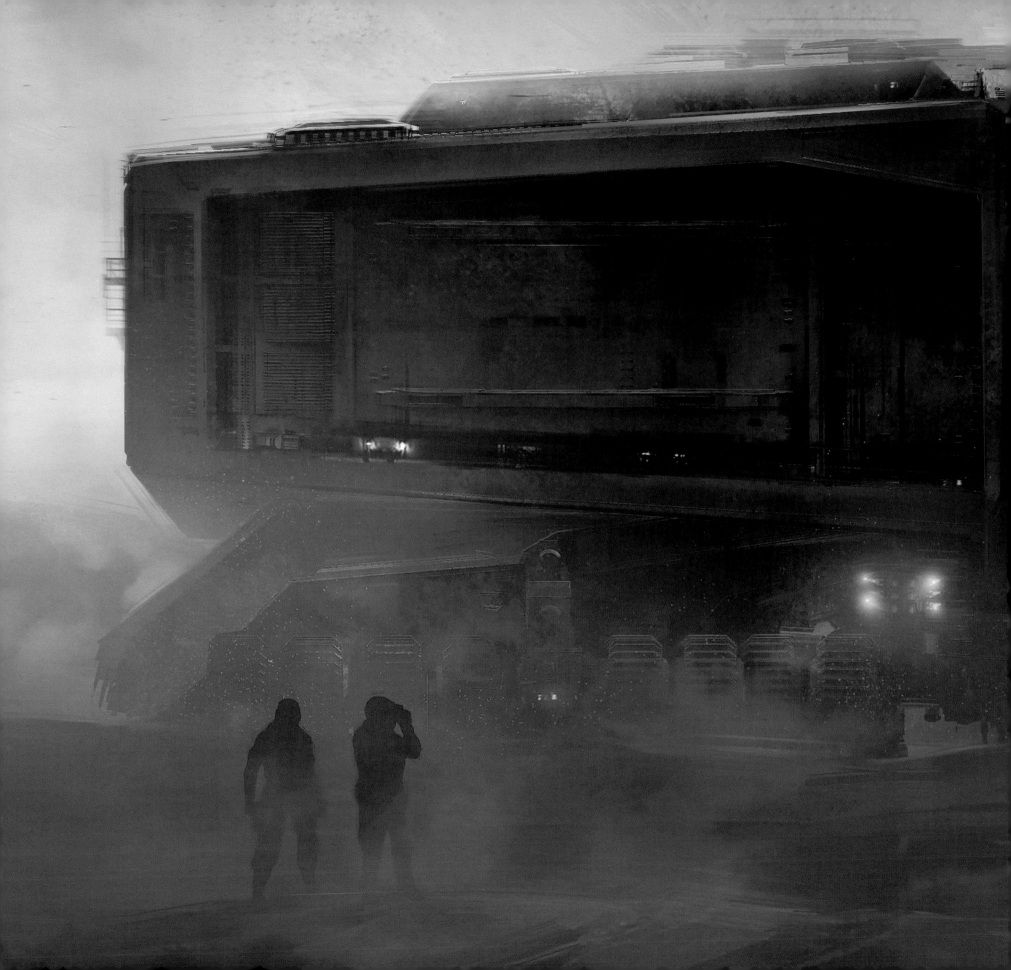

THE ART AND SOUL OF DUNE

概念、製作、美術與靈魂　沙丘　電影設定集

譚雅·拉普安特 Tanya Lapointe 著　李函 譯

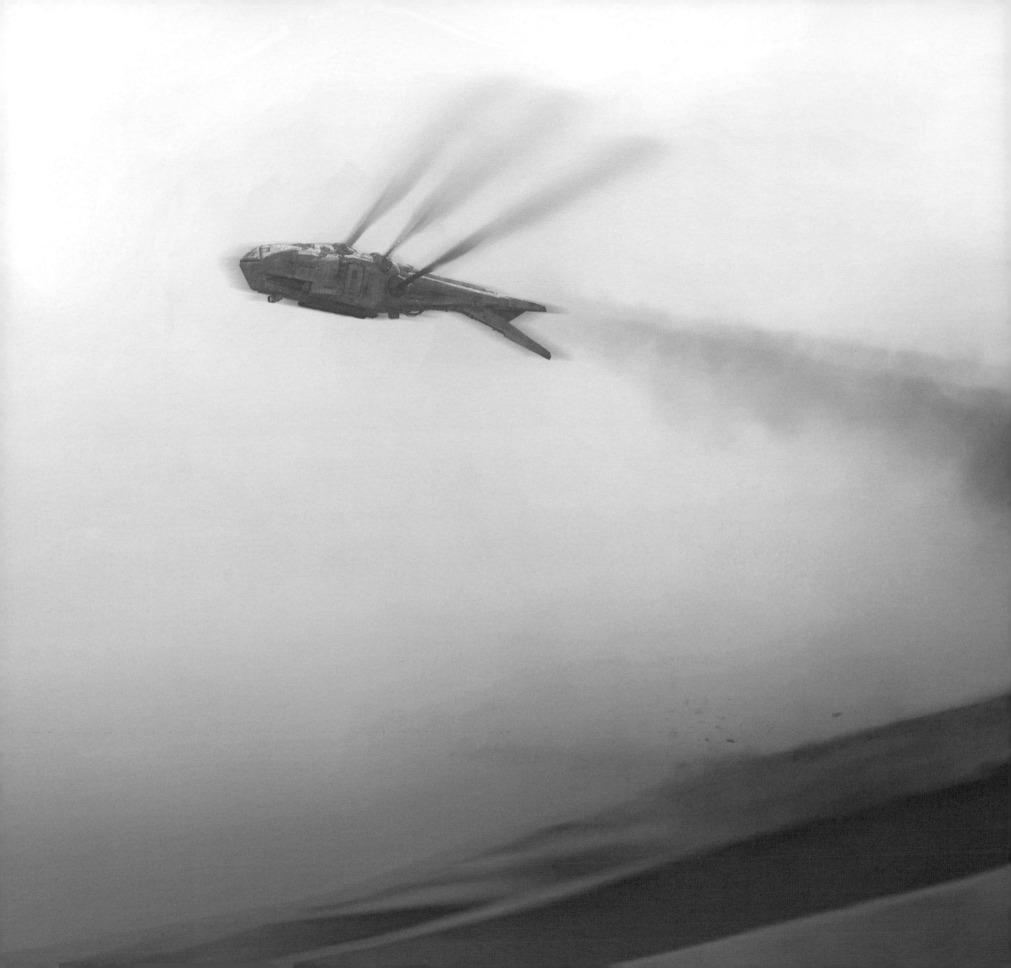

目　錄
CONTENTS

序 .. 8
導言 ... 10

一切的起始 .. 14
卡樂丹 .. 30
羯地主星 .. 86
薩魯撒‧塞康達斯 ... 112
厄拉科斯 .. 124
襲擊 .. 170
沙漠深處 .. 188
弗瑞曼人 .. 212

尾聲 .. 234
致謝 .. 239

序
FOREWORD

丹尼・維勒納夫

沙漠會在人心中引發深刻的孤立感，讓人必然向內自省。沙漠就像一台顯微鏡，放大了我們對自我存在的恐懼。脫離了所有社會結構，並直接碰觸無垠時空帶來的暈眩感後，我們便宛如全身赤裸。沙漠以催眠般的方式，將我們送回原始人性中。它催生出喜悅、謙卑與憂鬱，有時還帶來空洞的恐懼。正是那種孤立感，觸發了《沙丘》電影在藝術設計上的靈感。

我立刻曉得，美術指導派崔斯・弗米特（Patrice Vermette）是最能勝任這項工作的藝術家。他對探索全新創作領域所懷抱的無窮欲求，讓他成為不二人選。我需要他的狂放想像力與強烈熱情，也需要他細膩的感性。我相信派崔斯會了解我的目標。我也清楚，他的藝術風格也夠瘋狂，能夠觸及沙上蜃景的邊界。

當法蘭克・赫伯特於1965年寫下《沙丘》小說時，他踏入了遙遠未來的未知景觀。數十年後，派崔斯得踏上同樣的道路，才能用視覺方法呈現作者在小說中想像出的一切。我知道派崔斯會幫我創造出我們前所未見的世界，並在銀幕上呈現出我們閱讀書本時心中曾見到的景象。

對我而言相當重要的事，是《沙丘》的書迷能在電影中認出法蘭克・赫伯特對這宇宙的描述，或至少能感受到與原作精神的深刻連結。我們盡可能忠實呈現原著，但有時也可能偏離小說，而那是出於對原作內容的純粹熱愛。把故事改編為銀幕作品，需要一番轉化，這是必經過程。為了忠實改編他人作品中的詩意與精神，有時你得背離其中某些層面，然後就別再為那些決定不安，如此才能完成創作。當你一開始橫越沙漠，就無法停步。你得向前進。

當我構思與拍攝這部電影時，便將法蘭克・赫伯特的話語收藏在自己心底。少了他的字字句句，我就永遠無法在這些灼熱的景象中找到出路。

請好好享受派崔斯和與我們共事的所有藝術家的作品。

第1頁｜描繪太空中厄拉科斯星球的概念圖。

第2頁至第3頁｜這張概念圖描繪出在厄拉科斯的沙漠中，沙蟲馭者駕馭一條沙蟲的情景。

第4頁至第5頁｜厄拉科斯上香料採收機的概念圖。

第6頁至第7頁｜兩架哈肯能撲翼機飛過沙漠表面的概念圖。

右頁｜導演丹尼・維勒納夫（Denis Villeneuve）。

導　言
INTRODUCTION

布萊恩‧赫伯特與凱文‧J‧安德森

1957 年，法蘭克‧赫伯特駕駛了一架小飛機，飛到奧勒岡州海岸上的沙丘地帶，在當地為美國農業部進行的一項研究計畫撰寫雜誌文章。美國農業部發展出了能夠讓沙地結構變得穩固的方法，就是將適應旱地的尖扁芒草種植在沙丘頂峰，以阻止沙丘群移動、吞沒道路與建築。他打算稱這篇文章為〈它們阻止了沙子向前進〉。

當他回家開始撰寫文章時，就明白自己想出了比雜誌文章更浩大的作品。在飛行過程中，當他俯瞰宛如大海浪潮的沙丘時，便感覺心蕩神馳。他坐在打字機前，闔上眼睛，並想像出一顆龐大的沙漠星球。他看見了一位沙漠救世主，就像是騎在馬背上的馬赫迪 [i]，率領一批騎著馬匹與駱駝的雜牌大軍，蹄聲隆隆地橫跨沙漠。這位領袖充滿魅力，能夠激發出人民心中

的狂熱忠誠。

這些畫面在法蘭克‧赫伯特心中逐漸變得更為宏大廣闊，他也創造出了充滿奇異星球的宇宙。沙漠世界將成為最重要的核心，蘊含一種有限資源：香料美藍極。帝國政府與銀河貿易都需要它，也為了控制它而發動戰爭。

這種故事，需要龐大的畫布。

法蘭克‧赫伯特遠比他人要更早想像出《沙丘》的電影：這齣史詩大劇在他腦海裡浮現，隨後，他以這股奇異的救世主預象打造出的作品，堪稱是史上最受推崇的科幻小說。

法蘭克‧赫伯特終生都熱愛相機與攝影。他在新聞界擔任

i　譯注：Mahdi，伊斯蘭教教典中記載的救世主。

專題作家、葡萄酒編輯與專業攝影師，通常都是為西岸的赫斯特報業集團工作。數年後，當他教導長子布萊恩寫作專業技巧時說，自己喜歡的，是那種彷彿在利用攝影機鏡頭窺視，然後描述出所見一切的寫法。

比方說，他指出《沙丘》中弗拉迪米爾·哈肯能男爵初登場的那一幕，是以一座無窗房間中的陰影開場，「一隻戴著光燦戒指的胖手」轉動一顆星球儀，上面繪有某個未知世界。隨著時間過去，場景逐漸開展，但並非視覺上的場景。作者先描述噪音：「輕笑聲從星球儀旁傳出。低沉的男音邊笑邊說……」

法蘭克·赫伯特依然不揭開男爵的真面目，繼續讓這惡毒男子用低沉、粗聲呼喝的冷酷噪音，構思如何對付高貴的雷托公爵與亞崔迪家族。他的凶殘使房裡的彼特·德·弗立斯和菲

得一羅薩·哈肯能又驚又懼。男爵動了一下，但形體依然不明，「在星球儀旁動了動，在陰影中投下又一道陰影」。

在這一整章，作者緩緩對讀者揭露更多細節，就像是逐漸打開的攝影機光圈。在充滿懸疑感的三千字後，終於描述了男爵本人：「男爵踏出陰影，顯出身形──臃腫到令人怵目驚心，身穿黑色長袍，從衣服的褶皺可以看出他全身的肥肉都由移動式懸浮器撐起。」

《沙丘》的故事無比鮮明複雜，而且構思精巧，飽含極具創意的想法，與極度異域風情的設定。所有讀過這部經典小說的人，腦中都有屬於自己的電影，想像誰適合扮演心目中的保羅─摩阿迪巴、雷托·亞崔迪公爵、潔西嘉女士、哈肯能男爵、野獸拉班、鄧肯·艾德侯、莫尼·哈萊克與瑟非·郝沃茲……

曾經有其他導演把他們詮釋的《沙丘》搬上銀幕，包括大衛·林區1984年的電影，與後來約翰·哈里遜的電視迷你影集。在他們之前，還有幾位導演的拍攝計畫也都進行到不同階段，只是最終功敗垂成。這些導演都是保羅的前輩，願意踏上沙丘星球的炙熱沙地——《沙丘》確實是對執導技術的一大考驗。

赫伯特剛開始創作《沙丘》時，布萊恩還與父親同住，那段時光他記憶猶新。他記得自己聽過父親念了一段給母親聽，內容關於某位名叫保羅·亞崔迪的少年被迫把手伸進一只神祕盒子中，而喚作聖母凱亞斯·海倫·莫哈亞的老婦人則將毒針對準他的頸子。

布萊恩聆聽著，被這一幕的戲劇效果與古怪字眼所吸引：戈姆刺、摩阿迪巴、厄拉科斯與貝尼·潔瑟睿德。當他父親用洪亮有力的嗓音，念出這些詞彙與名字時，他迷上了那些神祕低沉的發音。

布萊恩日後才明白，自己聽見了《沙丘》的開場篇章。

出版半世紀以上後，《沙丘》的故事持續受到世人的喜愛與推崇，也即將得到更廣大的觀眾群。

導演丹尼·維勒納夫為傳奇影業接下了艱困挑戰，執導法蘭克·赫伯特傑作的決定版。維勒納夫的前兩部科幻作品《異星入境》（2016年）與《銀翼殺手2049》（2017年），都是充滿想像力的視覺奇景。接下《沙丘》後，他完成了自己的巔峰巨作，即使最死忠的法蘭克·赫伯特書迷，也不會失望。

所有《沙丘》的改編電影，都會從法蘭克·赫伯特的奇幻宇宙中擷取大量想法與敘述，以作為基礎。《沙丘》全集提供維勒納夫大量的原作資料，從法蘭克·赫伯特最早的那本小說，到五本續作：《沙丘：救世主》、《沙丘之子》、《沙丘：神帝》、《沙丘：異端》與《沙丘：聖殿》。這些小說總計超過數百萬字，涵蓋了五千年以上的歷史。

除了原先這幾部小說外，我們也共同寫了許多全球暢銷小說，拓展了沙丘的歷史與人物，從巴特勒聖戰的起源故事，到《沙丘》故事的一萬年前幾間高等學校的建立過程，以及五千年後的大結局。我們的續集與前傳為《沙丘》傳奇增添了數百萬字的內容，補充了雷托公爵的背景故事、他與邪惡的哈肯能男爵最早的幾場衝突，以及他和潔西嘉的感人愛情故事、保羅的出生，還有伊若琅公主對保羅─摩阿迪巴一生的詳細記錄，她改寫歷史以創造傳奇。

從《沙丘》於1965年出版，到1976年出版的《沙丘之子》（第一部登上《紐約時報》暢銷書排行榜的科幻小說），加上過去二十年來我們寫的延伸小說，觀眾群已增長得十分龐大。世界也改變了，《沙丘》比之前更受關注，也更發人深省。

全世界熱切地等待丹尼·維勒納夫版的《沙丘》。這本書《沙丘電影設定集：概念、製作、美術與靈魂》，將會為你提供精彩的幕後資訊。

第10頁至第11頁｜描繪卡樂丹星球上公爵家族墓園的概念圖。

本頁下圖｜布萊恩·赫伯特與丹尼·維勒納夫在《沙丘》的片場。

右頁｜葛列格瑞·曼切斯（Gregory Manchess）所繪製的法蘭克·赫伯特肖像。

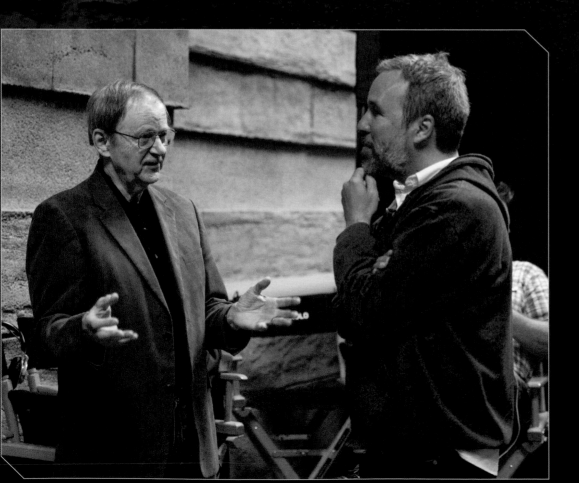

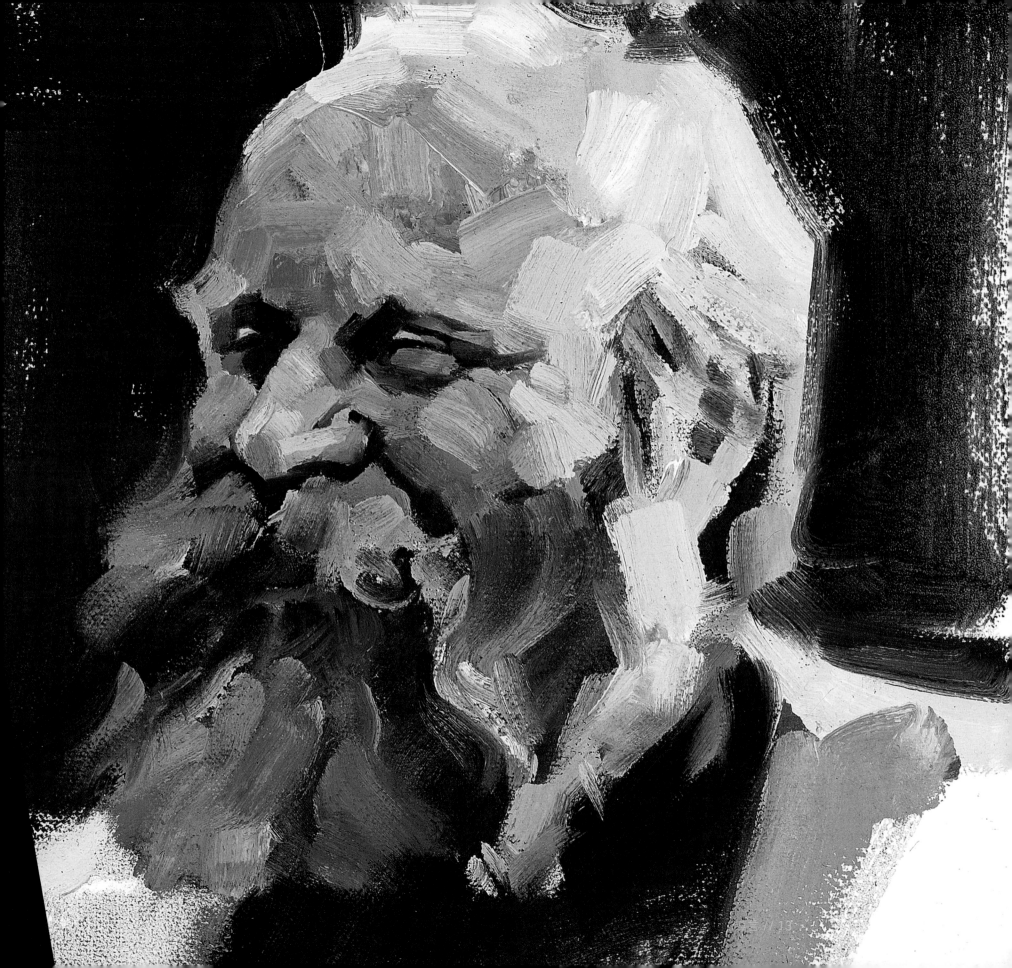

一 切 的 起 始
THIS IS ONLY THE BEGINNING

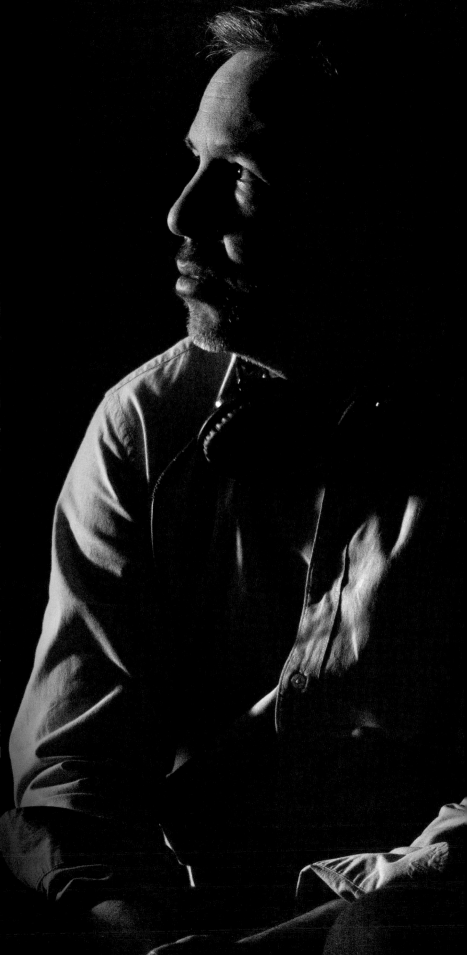

「《沙丘》的情節，
就和拍攝電影的過程
一樣錯綜複雜。」

　　我在法蘭克‧赫伯特的《沙丘》中最喜歡的其中一個詞，就是「計中計」，這個詞不只概括說明了小說劇情多麼複雜與深奧，也精確地形容了電影拍攝過程。就像俄羅斯娃娃一樣，拍攝電影的過程也有外表看不見的要素，直到你動手拆解之前，你永遠不會知道有多少問題該處理。

　　我身為《沙丘》的執行製作人，參與過所有製作會議與美術決策。我的優先要務，是呈現導演丹尼‧維勒納夫的願景。過去五年來，這位法裔加拿大導演和我休戚與共，首先是《異星入境》（2016），接著是《銀翼殺手2049》（2017），現在則是《沙丘》。我在第一線目睹他的創作過程，也一再見識他下定決心要製作新穎、有智慧、又能激發認同感的科幻電影。

　　改編法蘭克‧赫伯特的小說一直是個龐大任務。如果你讀過1965年出版的這部大作，想必你已經知道這點了。

　　《沙丘》講述了保羅‧亞崔迪的故事，他在蒼翠的卡樂丹星球上出生，父親雷托‧亞崔迪公爵和母親潔西嘉女士撫養他長大，而潔西嘉女士是控制人們血緣的貝尼‧潔瑟睿德女修會的成員。當主宰帝國的皇帝將亞崔迪氏族移封到別名沙丘的沙漠行星厄拉科斯時，這位年輕繼承人的平靜生活就遭逢巨變。在已知宇宙中，香料只有在這顆星球上才能找到和採集，那是種影響精神的藥物，能讓人獲得太空旅行所需的預知能力。帝國的香料貿易相當於我們世界中的石油業。

　　過去80年來，殘忍的哈肯能氏族控制了厄拉科斯，從而變得非常富裕。邪惡又肥胖的弗拉迪米爾‧哈肯能男爵並不樂見這顆星球改受他的宿敵亞崔迪氏族管轄，於是

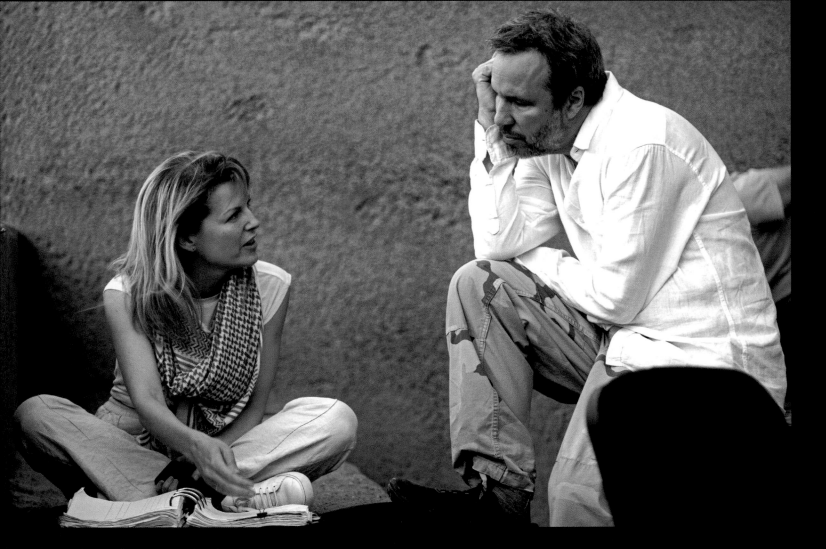

正在醞釀復仇行動。在此同時，厄拉科斯當地有一群名為弗瑞曼人的強悍沙漠戰士，則稱保羅為利桑‧阿拉黑，意思是「天外之音」──這個稱號來自貝尼‧潔瑟睿德數世紀前在此處埋下的傳說與迷信。按照信仰所述，年輕的保羅是為弗瑞曼人帶來救贖的救世主。當這男孩首度體驗香料幻象時，便開始思考預言可能為真。雷托公爵企圖與弗瑞曼人結盟，但為時已晚。皇帝從一開始就與男爵共謀，哈肯能氏族在皇帝協助下殲滅了亞崔迪氏族。保羅與潔西嘉從敵人手中逃出，躲進沙漠深處，與弗瑞曼人展開新旅程。

　　這確實是計中計。《沙丘》的情節，就和這種規模的電影拍攝過程一樣錯綜複雜。

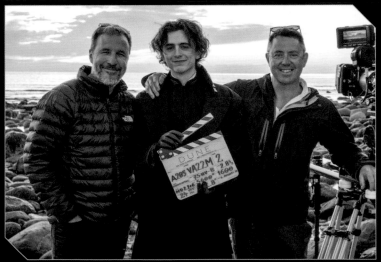

第14頁到15頁｜
這張概念圖描繪貝尼‧潔瑟睿德女修會抵達卡樂丹的情景。

左頁｜導演丹尼‧維勒納夫在《沙丘》片場。

本頁上圖｜電影執行製作人兼本書作者譚雅‧拉普安特（Tanya Lapointe）與丹尼討論一幕戲。

本頁下圖｜在挪威，丹尼與演員提摩西‧夏勒梅（Timothee Chalamet）和攝影指導葛雷格‧弗萊瑟（Greig Fraser）於殺青後合影

畢生的夢想

《沙丘》電影的誕生參雜了意外成分。一切起始於 2016 年 9 月的威尼斯影展,當時丹尼在為他的新片《異星入境》接受媒體採訪,他告訴一名記者,自己畢生的夢想便是改編法蘭克・赫伯特的《沙丘》。這番話並沒有遭到忽略,有幾家新聞媒體迅速報導,引發的熱潮使我們談起了這部小說,當時他告訴我:

《沙丘》是一部傑出的小說,相當偉大。這個故事很難改編,因為它是篇史詩科幻大劇,內容充滿了複雜的主題。

我青少年的時候就對它相當著迷。我讀了所有系列作,家裡有一本《沙丘百科全書》。我的高中畢業紀念戒指內側刻了「摩阿迪巴」,連畢業紀念冊中都寫了從《沙丘》摘

錄的句子。我好愛這部書。

小說的中心主旨融合了宗教與政治。它對流行文化和對身為導演的我都帶來巨大影響。

你可以在《銀翼殺手 2049》中發現《沙丘》的影響,在尼安德・華勒斯 [i] 辦公室的規模、風格與色彩方面特別明顯。我很想在沙漠中拍攝《沙丘》。就這麼剛好,沙漠是我在世界上最喜歡的地方。

兩年半內,丹尼畢生的夢想就成真了。

左上圖｜分鏡師達瑞・韓利
（Darryl Henley）與丹尼共事。

右上圖｜身兼分鏡師與
概念設計師的山姆・胡德基
（Sam Hudecki）。

右中圖｜BGI 道具設備公司
的史都華・希斯（Stuart Heath）、
美術指導派崔斯・弗米特
與丹尼討論撲翼機的設計。

i 譯注：Niander Wallace,《銀翼殺手 2049》中的反派。

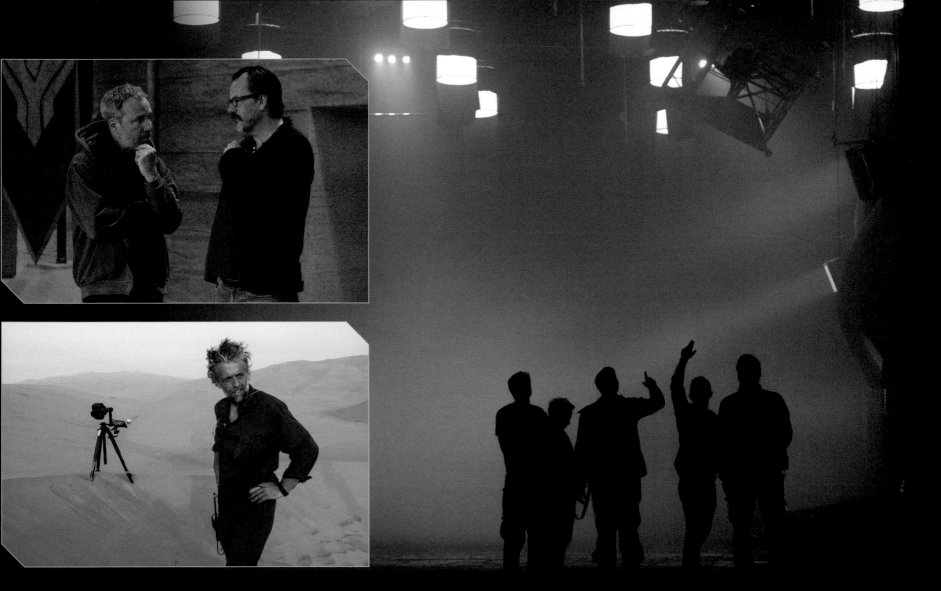

出乎意料

　　我們很快就得知，丹尼對《沙丘》的熱情吸引了想購買原作改編權的人注意。

　　製作人瑪麗·帕倫（Mary Parent）與凱爾·波伊特（Cale Boyter）都是法蘭克·赫伯特原著小說的書迷，在他們加入傳奇影業，並分別擔任全球製作副總裁與創意設計事務執行副董的多年前，就已企圖取得該書的改編版權。

　　瑪麗說：「儘管這部作品寫於60年代，卻非常符合當代。從主題來看，它談的就是我們的社會面臨的挑戰，包括世界上的生態資源透支，貪腐普及，政治局勢也動盪不安。這些主題匯聚的中心，則是一名試圖探索新世界的年輕人的成長故事。」

　　2012年，他們與赫伯特家族資產基金會（Herbert Estate）

開始討論。凱爾說：「我們展開爭取翻拍權的旅程。當我們於2016年碰上傳奇影業時，它就讓我們踏上前線，並將製作這部電影列為要務。」

　　多年來，好萊塢大型片商都在試圖和赫伯特家族資產基金會談下《沙丘》的改編權。此基金會由法蘭克·赫伯特的長子布萊恩·赫伯特，與法蘭克·赫伯特的孫子拜倫·梅瑞特（Byron Merritt）與金·赫伯特（Kim Herbert）管理。

　　2015年2月，布萊恩與他的妻子珍（Jan）前往洛杉磯和傳奇影業碰面。布萊恩回憶道：「會議進行地非常順利。但其他片商也有興趣。基金會必須做出重要決定，這個決定會是影響《沙丘》未來各種系列多媒體產品的關鍵。」隔年九月，當

丹尼表明自己想執導《沙丘》小說改編電影的終生夢想時,赫伯特家族資產基金會就產生了興趣。

「我們決定不直接聯絡他,因為我們還沒有與片商合作。」布萊恩解釋道。

2016年11月,傳奇影業與赫伯特家族資產基金會達成協議,片商也買下了電影改編權。基金會的管理人(布萊恩、拜倫與金)則在新電影計畫中擔任執行製作人,而布萊恩的寫作夥伴凱文・J・安德森,則成為創意顧問。布萊恩說:「我們提出建議,讓電影符合法蘭克・赫伯特創造的《沙丘》全集內容。考量到《沙丘》書迷的眼光雪亮,會提出要求,所以這些建議非常重要。」

簽約後,瑪麗打給丹尼的經紀人,而一週後,這位導演就坐在瑪麗的辦公室裡。凱爾同樣參與了那場會面:「丹尼感動地說,真不敢相信自己坐在那裡。」

瑪麗補充道:「我們也不敢相信。我們花了很多年才取得改編權,然後只花了十五分鐘就找到導演。從來沒發生過那種事。」

顯然地,在這第一次的對話中,房裡每個人都對法蘭克・赫伯特小說的新版改編電影抱持同樣的願景。會談過後,瑪麗聯絡了布萊恩・赫伯特,他和自己的團隊全心同意導演人選。

不久後,丹尼就確定執導本片。這是將保羅・亞崔迪的故事搬上大銀幕的漫長旅程的第一步。瑪麗承認:「我們曉得門檻很高,這次的改編版本充滿挑戰。因此找來像丹尼這樣的導演就很重要。」

一小步,一大步

2017年上旬,丹尼開始進行將法蘭克・赫伯特高度複雜的小說改編成電影版的艱鉅任務。自從《烈火焚身》後,丹尼就沒有從頭開始寫過劇本了;那部加拿大電影曾讓他獲2011年奧斯卡最佳外語片提名。儘管他很開心能再度開始寫作,卻也想要有位夥伴一起合作。他聯絡了奧斯卡金獎編劇艾瑞克・羅斯(Eric Roth),對方的電影作品包括《阿甘正傳》(1994)、《威爾史密斯之叱吒風雲》、《慕尼黑》(2005)、《班傑明的奇幻旅程》(2008)與《一個巨星的誕生》(2018)。艾瑞克也熱愛法蘭克・赫伯特的大作,因此立刻同意和丹尼一同共事。

艾瑞克・羅斯說:「我在孩提時代讀過《沙丘》,裡頭的寓言激發了我的想像力。它創造出的宇宙,和住在布魯克林的貝德福德-斯泰弗森特區的男孩生活完全不同,讓我有個世界可以幻想。受邀參與這趟旅程,並和丹尼這種充滿創造力的人才共事,對編劇而言是天大的禮物。」

左頁|演員喬許・布洛林(Josh Brolin)和丹尼討論戰鬥練習的一幕。

本頁左上|丹尼與飾演列特-凱恩斯博士的演員莎倫・鄧肯-布魯斯特(Sharon Duncan-Brewster)談話。

本頁右上|演員蕾貝卡・弗格森(Rebecca Ferguson)與奧斯卡・伊薩克(Oscar Isaac共同排練一幕戲。

2017 年 4 月下旬，布萊恩・赫伯特和艾瑞克用電子郵件通信。布萊恩回憶：「他寫了封長篇電子郵件到基金會來，解釋《沙丘》的意義對他有多重大，也說明他對電影的想法。」事後兩人開始討論劇本的進展。「艾瑞克向我保證，他熱愛法蘭克・赫伯特的傑作，他和丹尼也打算嚴謹地遵照我父親的故事。」布萊恩說。

2017 年夏季，丹尼在洛杉磯為《銀翼殺手 2049》進行後製。他會在週六早上與艾瑞克碰面，丹尼喝濃縮咖啡，編劇則喝健怡可樂。兩人討論了亞崔迪氏族故事中哪些適合發展成電影橋段，包括此氏族前往厄拉科斯的旅程，和年輕接班人的命運。

在我們討論這段創作過程的書信往返中，艾瑞克總結了他與丹尼的獨特關係：

丹尼是個沉靜又考慮周到的人；我則像頭待在瓷器店中的公牛，不假思索就傻傻往前衝。

我們找到了共同的觀點，一同追尋難如登天的目標，而且對於我們即將創造的世界，丹尼大方地讓我們彼此分享雙方抱持的夢想。他願意聆聽與仔細思量，從不批判爛點子或太誇張的觀點……他總會鼓勵我繼續構思，讓故事獨

特又令人驚奇，但他從未遺忘，這本書的靈魂是少年保羅在旅程中感受到的情緒。

在他們的對話中，艾瑞克問丹尼，有哪個字反映出他對這部片的願景。丹尼回答：「女人。」對他而言，強大的貝尼・潔瑟睿德女修會是故事的核心。丹尼說：「她們掌控了生育的力量，以及指引人類得到啟蒙的智慧。」

丹尼形容貝尼・潔瑟睿德是強大的政治勢力，把時間轉化為自己的助力。丹尼解釋：「書中大多政治活動都由男性主導，他們經常在當下立刻做出反應。但貝尼・潔瑟睿德以不同的方式看待時間。她們用更長的時間向度訂定計畫，考量到數世紀甚或數千年後的影響，透過這種方式，控制人類的演化方向。她們考量到未來的後果，而非立即成效；不靠統治引領人類，而靠影響。」

丹尼也早早就決定要將這本書分成兩半，用兩部片來講述所有故事。他不想匆忙帶過複雜的故事情節，而想打造沙丘世界與裡頭的精密細節，才能更深入探討書中的政治、宗教與環境主題。考量到故事的龐大資訊量，就很容易得出這個決定。更複雜難解的問題是，該如何結束第一部電影，和在何時結

「丹尼不想匆忙帶過
複雜的故事情節，
而想打造沙丘世界
與裡頭的精密細節。」

束。討論持續進行，也隨著時間演變，最後決定讓電影結束在保羅與潔西嘉逃跑後，遇到弗瑞曼人那一刻。

布萊恩・赫伯特與赫伯特家族資產基金會的團隊審閱了劇本，針對如何讓故事更貼近法蘭克・赫伯特的《沙丘》全集提出建議。「這是在劇本發展過程中，基金會與傳奇影業之間通聯信件裡的第一封信。」布萊恩說。

電影團隊一直都打算讓艾瑞克提供初版劇本，再交棒給他人。丹尼從初版劇本得到許多靈感，便開始動手擴展，加入他自己關於電影的想像，但那不代表寫作過程邁入尾聲。「有好幾個人一起絞盡腦汁，才想出故事。」丹尼說。

對付野獸

原作中有些最棒的特質，很快就成為電影改編上的障礙。丹尼並不訝異，因為他不是第一個接觸《沙丘》的導演。在1970年代，智利－法國籍導演阿力山卓・尤杜洛斯基（Alejandro Jodorowsky）就企圖將《沙丘》搬上大銀幕。他心目中的電影規模宏大又刺激，但最後計畫太過龐大，也太昂貴了，以至於從未化為現實。

十年後，大衛・林區成為第一位首度成功拍攝《沙丘》的

導演。他野心勃勃的1984年版電影由凱爾・麥克拉蘭（Kyle MacLachlan）飾演保羅・亞崔迪，本片也隨著時間而受到邪典電影觀眾歡迎。

這本書也曾改編為共三集的電視影集，片名是《沙丘魔堡：世紀之戰》（Frank Herbert's Dune），2000年在科幻頻道上播出。它廣受《沙丘》書迷的喜愛，但在近二十年後，丹尼與傳奇影業的團隊覺得，這故事該有部全新電影，或許還能成為決定性版本。

當丹尼開始進行這項計畫時，他就說清楚，自己不會受到先前的任何版本影響。傳奇影業也同意，認為這部片必須是原著的全新改編版本，講述能讓當代觀眾產生共鳴的劇情。

2018年，丹尼正在蒙特婁處理劇本，此時他請強・斯派茨（Jon Spaihts）（《普羅米修斯》、《奇異博士》編劇）幫他將小說如迷宮般錯綜複雜的故事，調整得更適合電影觀眾。這位編劇也同樣在小時候就成了赫伯特小說的書迷。強回答：「我在十二或十三歲時第一次讀了《沙丘》，我以前從來沒在書中看過那種宏偉冒險與充滿智慧的內容，讓人感到相當深奧。有好幾年，我每年夏天都會重讀。它是我的創造力成長過程中的里程碑。我代表全體《沙丘》書迷，感到有義務向這本書致敬，

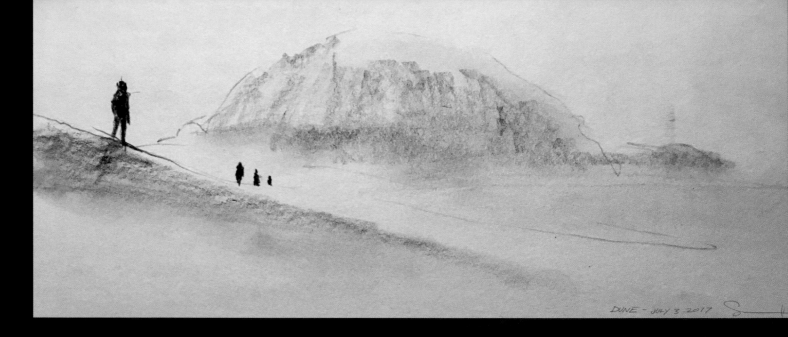

DUNE - JULY 3 2017

並忠實地講述它的神話。」

改編《沙丘》的核心問題，肯定是它的壯麗規模。劇本需要反映出赫伯特的龐大宇宙，包括星球、科技、文化與戰爭。強解釋：「小說一向比電影豐富，《沙丘》是本大部頭小說，無論是頁數和世界觀都宏偉無比。」

另一項問題，則是找出方法把保羅·亞崔迪充滿洞察力的內心獨白，從書本轉換到螢幕上。強說：「小說儘管充滿鮮明畫面，卻著重在內心戲，像是想法、心理獨白與交談。它缺乏電影感。」儘管原著引人入勝，戲劇性的事件卻經常在發生後，才由角色們轉述。但在戲院中，觀眾想看見事件本身，而不是聽說發生在鏡頭外的事件。

強解釋道：

有大量令人印象深刻的場景，都發生在同一個地點。保羅·亞崔迪待在房間中，一連串角色則陸續入內和他交談，彷彿是齣舞台劇。

大型事件經常發生在章節之間。有一幕是亞崔迪氏族正在打包行李，準備離開卡樂丹，結果翻頁後，他們就已經在半個星系外的厄拉科斯上打開行囊了。在決定他們命運的一個夜晚，亞崔迪一家人入睡，翻頁後他們就已成了囚犯，哈肯能的入侵也已經完成了。我們事後才透過回憶片段和傳言得知事件過程，這種模式一再發生。

從某些方面而言，要將《沙丘》變成電影，就得完全改變這本小說。

在此同時，劇本草稿送到了赫伯特家族資產基金會，供布萊恩·赫伯特、凱文·J·安德森與拜倫·梅瑞特審核並提出意見。強會在小說與劇本間來回檢視，增加原創的視覺內容，以便描繪出小說沒有講述的劇情。整個2018年，甚至到我們開始拍攝的2019年內，丹尼與強在蒙特婁、洛杉磯與布達佩斯（《沙丘》在此地拍攝大量場景）密切合作。

未來願景

從小時候開始，丹尼就夢想過《沙丘》的事，因此他對這世界的模樣想法相當明確。他現在得讓周圍充滿會將這些影像畫到紙上的人，這是讓他的願景躍上銀幕的第一步。與往常一樣，丹尼找來身兼概念設計師與分鏡師的山姆·胡德基，他曾與對方在自己所有的英語電影中共事。丹尼解釋道：「山姆是我的祕密武器。我們的創意概念相仿，讓我能隨心所欲，也能犯錯。」儘管來回溝通的過程也可能會碰壁，但自由發揮創意

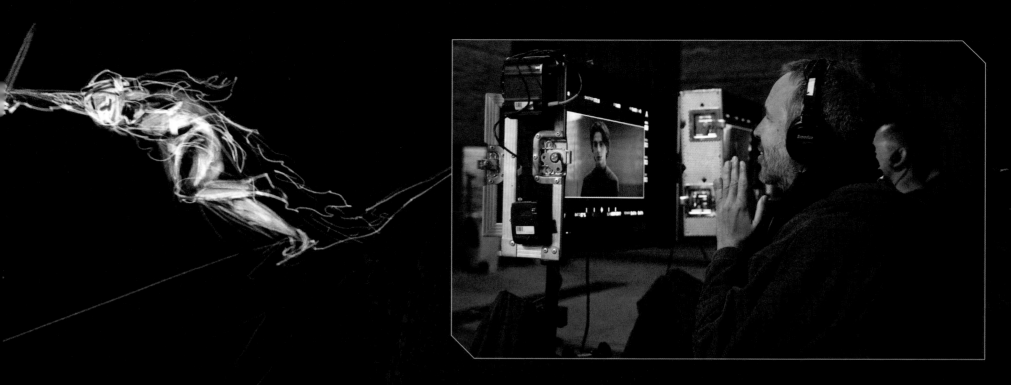

能使更優異的想法得以浮現。

在建構世界觀的早期階段中，山姆開始畫出與敘事結構、角色的生活方式與電影整體氛圍有關的草稿。「這讓我能回到電影的根源，找出我想講述的故事精華。」丹尼說。在這陣子的會議中，首先出現的畫面是個沙漠戰士。山姆說：「我們第一次嘗試探索，要描繪出從沙中跳出的弗瑞曼人，那是我記得的關鍵要素之一，然後這傢伙就衝下了沙丘。」

這幅畫反映出丹尼對厄拉科斯的孤寂感相當著迷。丹尼說：「那裡讓人悲傷，龐大的沙漠壓垮了人們和這些角色。」他和山姆強化了概念，再將草圖交給概念藝術家狄克·費洪（Deak Ferrand）。

丹尼回憶道：「我和狄克定下本片的視覺基礎。他善於畫出富含大量細節的世界，並添加正確的色調與氣氛。」

狄克曾與丹尼在《銀翼殺手2049》中合作，發展出一種速記法，能讓他靈巧地把所有注意力集中於導演心中所想。狄克解釋道：「丹尼明白自己想要什麼，如果他能抓枝鉛筆來畫出圖，就不需要我們了。我在做的事就像是媒介。」

同樣身為法裔加拿大籍的派崔斯·弗米特，也在製作初期就加入團隊。丹尼與這位受到奧斯卡提名的美術設計師是多年老友，先前曾合作過《雙面危敵》（2013）、《私法爭鋒》（2013）、《怒火邊界》（2015）與《異星入境》。丹尼說：「派崔斯擁有非常詳盡的建築知識，他和我同樣渴望發揮創意。」兩人構思這部電影時，幾乎不需交談，這點毫不誇張。他們對科幻故事都有同樣的想法，偏好極簡主義與純粹的設計。派崔斯說：「我不喜歡片場太複雜，我會有點不適應，丹尼也是。把太多東西擺進片場，有時代表了缺乏安全感。」

概念藝術家喬治·赫爾（George Hull）為《銀翼殺手2049》設計了迴旋車與其他運具，丹尼也要他為《沙丘》設計全新一組飛行器。喬治為這部片做出了不少設計，但他將精力聚焦於法蘭克·赫伯特筆下經典的撲翼機上，那是人們在厄拉科斯上使用的飛行器。「我和丹尼第一次為《沙丘》開會，是在蒙特婁的一家咖啡店。」喬治寫道。在《銀翼殺手2049》的前製作業時，丹尼給了創意團隊一個字眼：「殘忍」，以便引導設計方向。對《沙丘》而言，這個字眼則是「憂鬱」。喬治說：「我一聽到就心生靈感。丹尼將他的智慧與思緒帶到他拍攝的所有電影中，而就個人觀點，我也渴望在科幻類型中看到那種特色。」

隨著時間過去，其他藝術家也加入團隊，將法蘭克·赫伯特的世界推入視覺領域。等到我們準備拍攝時，派崔斯和他的藝術部門已經製作出長達三百頁的文件，內容包括概念藝術與電影各方面的參考資料。從此劇組中的所有人都會參考那份文

左上圖｜早期的一張素描，弗瑞曼戰士從沙中跳出。

右上圖｜在雷托公爵的辦公室中拍攝一幕戲時，丹尼透過螢幕看著提摩西·夏勒梅。

件，維持一致的美術風格。

攝影指導葛雷格・弗萊瑟是丹尼拍攝《沙丘》的第一人選。丹尼看過葛雷格在《00:30凌晨密令》（2012）和《抹大拉的馬利亞》（2018）中的表現後，就一直想和他合作。丹尼解釋道：「他不只精於使用自然採光，也善於再製，《沙丘》是部關於自然與生態系的電影，所以葛雷格的打光效果得盡量接近現實光源，才能讓觀眾感到熟悉。」

我們拍攝時常常面臨挑戰，所以葛雷格使用自己的攝影機，就變得很有助益。「參與此片對我來說是個不可錯過的機會，因為沙丘片中的世界是這麼豐富、美麗又深刻。」葛雷格說。

丹尼也想讓電影戲服非常真實。之前曾參與過《神鬼獵人》等片的賈桂琳・衛斯特，與鮑伯・摩根一同受雇為服裝設計師，鮑伯則首度擔任共同設計師。丹尼解釋：「賈桂琳是以時代劇服裝聞名，而不是科幻戲服，因此我想要和她合作，才能建構出真實感。」賈桂琳與鮑伯為本片製作了兩百套以上的特殊服裝。賈桂琳說：「如果鮑伯不同意加入的話，我不覺得自己能達成這項任務。這是很棒的合作經驗，他也擁有本片所需的各種專業。」

丹尼也聯絡了視覺特效總監保羅・蘭伯特。丹尼曾與保羅在《銀翼殺手2049》共事，保羅也因此首度連續獲頒兩座奧斯卡獎。保羅與特效總監傑德・紐澤（Gerd Nefzer）共享那份獎項，丹尼也找傑德來監督《沙丘》的實體現場效果，像是卡樂丹上的雨水，與厄拉科斯上的沙塵暴。傑德回想：「製作人喬・卡拉裘羅（Joe Caracciolo）打電話給我，問我有沒有興趣拍《沙丘》。當他說導演是丹尼・維勒納夫時，我就無法拒絕。他知道自己想要什麼，如果他喜歡某個東西，也會立刻告訴你。我非常感激，因為他在我贏得奧斯卡獎的過程中出了很多力。所以無論他想要什麼，都拿得到。」

其他加入劇組的團隊成員包括特技指導湯姆・史楚特斯，他曾拍攝過多部克里斯多夫・諾蘭（Christopher Nolan）的電影，還有武術指導袁羅傑。創意核心也少不了來自過去電影中合作過的老夥伴，包括道具師道格・哈洛克（Doug Harlocker）、髮型與化妝設計師唐納德・莫瓦特（Donald Mowat）、音效剪接總監馬克・曼吉尼（Mark Mangini）與席歐・格林（Theo Green），和剪輯師喬・沃克。

最後這一位重要性不輸前者，是作曲家漢斯・季默（Hans

Zimmer）。事實上，在拍攝計畫尚未公布前，這位知名音樂大師就已是與丹尼討論《沙丘》的頭幾個人之一。原作小說是漢斯的長年心頭好，他也一直想為它的改編電影譜曲。丹尼很高興能與他再度合作。丹尼說：「與漢斯在《銀翼殺手2049》中製作音樂，是我一生中最美妙的藝術經驗之一，他與創造力緊緊相繫，讓我深受感動。」

雄偉場景

我們於2018年11月3日抵達匈牙利，開始前製工作。電影在布達佩斯的奧里戈工作室拍攝，我們兩年前也在那拍攝《銀翼殺手2049》。我們熟悉當地，也很高興能再度與當地劇組共事。這樣很好，因為我們接下來九個月都得在當地工作。

主體拍攝在四個月後正式展開，時間是2019年3月18日。我們用五座攝影棚搭建了超過四十五個場景，加上一座日夜鏡頭都能拍的多功能戶外場景。派崔斯把外景場地的一大部分鋪沙與上油漆，並在周圍架設沙色屏幕，那些屏幕在視覺效果設計過程中會影響重大。我們縝密安排行程，要將這塊區域轉變為不同地點，從厄拉欽恩（亞崔迪氏族的權力中心）市區外的太空港，到亞崔迪官邸「瑞瑟登西」的庭院。我們運用了這塊外景場地的每個角落，創造出二十種以上的組合。

但我們依然需要更多空間，才能捕捉厄拉科斯上的大規模

場景。劇組發揮了創意，開始用兩座攝影棚之間的戶外區域搭建場景，那裡通常用於讓劇組通行與停車。這塊大空間被清空，牆上安裝了設備，地面則鋪上了一層厚沙。由於這些場景需要屋頂，因此劇組將客製化布料從一座攝影棚延展到另一座上，以便在頭頂設立大型罩棚。靠著這座臨時搭建的遮罩，我們成功利用從寬闊入口或大型天窗中折射進來的自然光，拍攝室內場景。

布達佩斯是我們的大本營，但並非我們拍攝的唯一地點。電影拍攝過程歷時五個月，劇組前往約旦、阿布達比與挪威，後來也去了加州。製作人喬·卡拉裘羅說：「從規模來看，《沙丘》肯定是我參與過最費心力的拍攝工作。」他曾在職業生涯中經手超過四十部電影。當三四百人在匈牙利拍片時，同時還有一千多人從世界各地聚集到約旦加入劇組。喬回想道：「我們在沙漠中搭建了兩座可拆卸移動的城市當作拍攝基地，其中一處位於受到約旦軍方監管的沙丘，另一處則在瓦地倫沙漠裡。挺酷的。」

儘管一切順利進行，但在約旦的那一個月，拍攝工作相當吃重，從不停歇的拍攝過程受到沙塵暴和緊湊行程影響，還得不斷移動許多裝置。我們的當地製作統籌法德·卡利爾（Fuad Khalil）在十年前曾與丹尼合作過《烈火焚身》，他就像家人一樣，也是珍貴的盟友，確保拍攝過程的每一部分都順利進行，

下圖｜亞崔迪氏族
抵達厄拉科斯的橋段，
拍攝於布達佩斯的
奧里戈工作室中的鋪面外景場地。

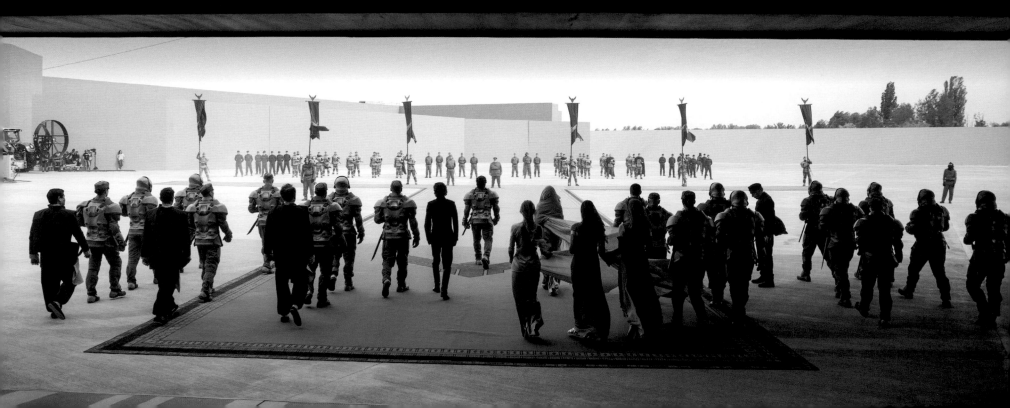

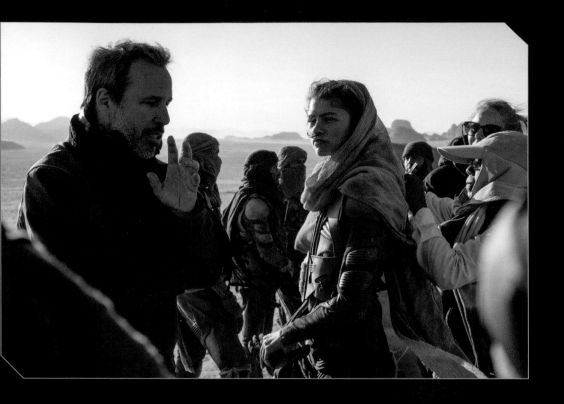

本頁上圖｜丹尼在約旦與穿著荃妮戲服的辛蒂亞（Zendaya）討論一幕戲。

右頁｜黎明時，劇組在阿拉伯聯合大公國進行拍攝。

「我們在沙漠中搭建了兩座可拆卸移動的城市當作拍攝基地。」
製作人喬・卡拉裘羅

包括和約旦軍合作進行多次空中拍攝，使用三台軍式直升機，以便用鳥瞰角度拍攝畫面。

時間在沙漠中是重要資產。我們的計畫仰賴與每個部門緊密合作，但最重要的是，導演和攝影師得密切合作，以捕捉遍布在片場中的諸多場景。「看到丹尼與葛雷格共事時如此高效率與自然，就令人感到非常驚奇。」喬回想道。比方說，由於得在陰影中拍攝某個地點，我們一天只能拍攝三到四小時。當時丹尼與葛雷格抓緊短暫的時機馬不停蹄地拍攝，他們經常成功拍出二十個場景，等同於用少於一半的時間，完成一整天的工作。傳奇影業的實體拍攝執行副總賀伯・蓋恩斯（Herb Gains）補充說明：「我們的行程表負擔很重，我也很重視這點。我非常清楚，我們每天都得維持完美進度。結果我們不只得到所有想要的成果，甚至還得到了更多。」

約旦的地景裡，有些岩石美到宛如仙境，對某些沙漠場景而言非常完美。但這故事也需要一望無際的翻騰沙丘，我們是在距離阿布達比兩小時車程的地點成功找到。有一小部分成員飛到阿拉伯聯合大公國，拍攝主要角色在這些壯麗景色中行走的畫面。製作人瑪麗・帕倫說：「畢竟，這本書的名稱是《沙

丘》，所以親身到這座沙漠去，拿攝影機拍攝砂礫相當重要。」

當我們抵達阿布達比時，已經是七月下旬了。我們的製作團隊預期會碰上極度高溫，也想出計畫，讓我們只在黎明和黃昏工作。白天非常炎熱，使劇組無法攜帶重型設備上下攀登沙丘。為了避免高溫造成的最糟事態，我們會在黎明前開拍，即便是這時間，外頭氣溫都高達將近攝氏38度。我們會開車去沙漠等待日出，花上幾小時拍攝，接著回到旅館，睡到下午三點過後，再回去沙漠拍攝到日落。喬回憶道：「我們的劇組非常配合，沒有多少團隊會願意那樣做。」如果這段經歷聽起來不好玩，我只能說那可不是度假。不過，能在這麼充滿挑戰性的狀況下，捕捉到這些令人驚豔的畫面，讓人感到非常滿意。

我們的最後一段行程，是短暫前往挪威，與扮演保羅・亞崔迪的提摩西・夏勒梅拍攝卡樂丹的戶外場景。挪威提供了與厄拉科斯乾燥環境徹底相反的風景，滿布翠綠群山和崎嶇的海岸線。以保羅・亞崔迪注視太陽沉下海洋的畫面收尾，我們於2019年8月5日晚間10點殺青。

在接下來一年，我們在不同地點拍攝額外畫面，包括莫哈韋沙漠和大熊森林，兩處都離洛杉磯只有幾小時的路程，我們則在洛杉磯進行後製。2020年8月，我們也回到布達佩斯進行補拍。

現在，服用一點香料，回到過去，回到拍攝開始前的時空，回到這段故事仍是個美夢，還在等待繪製、體現、拍攝與觀賞的時候。讓我向你介紹《沙丘》的世界、星球和文化。更重要的是，來談談讓這部片變得盡可能真實的美術製作過程。

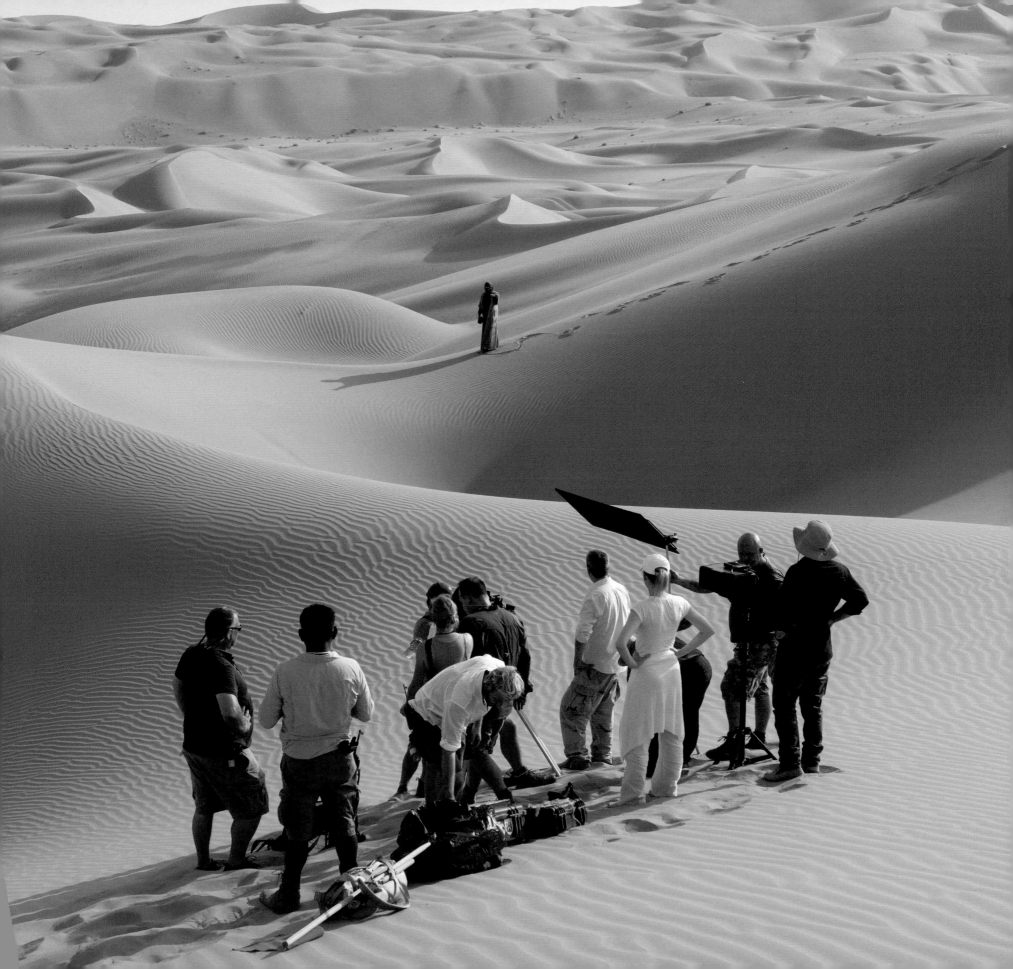

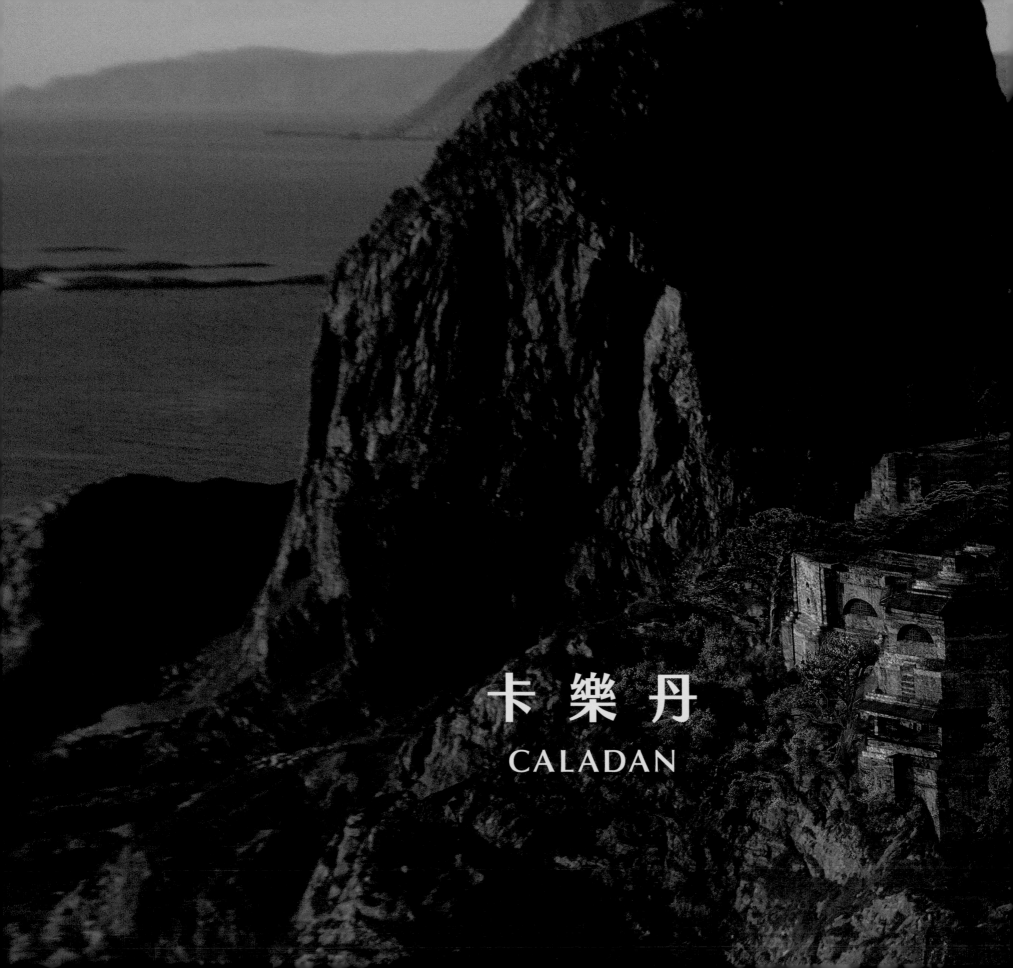

卡 樂 丹
CALADAN

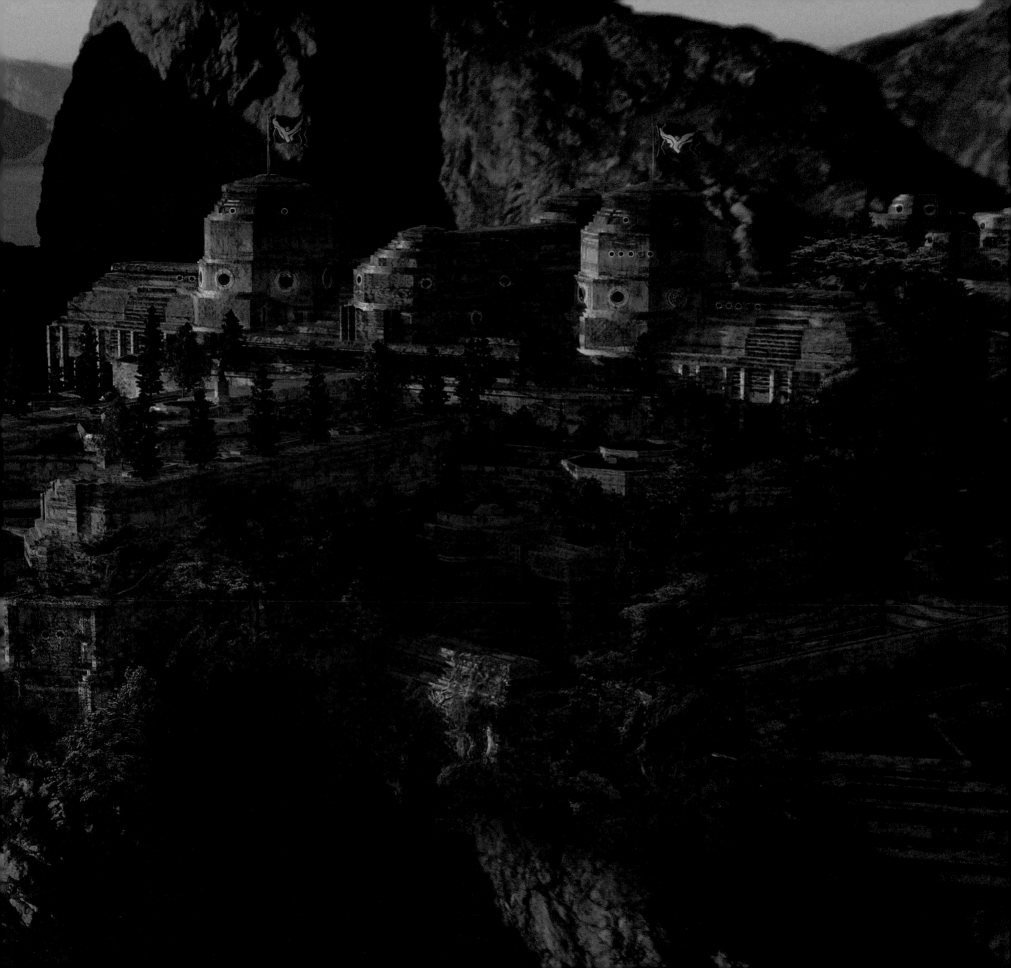

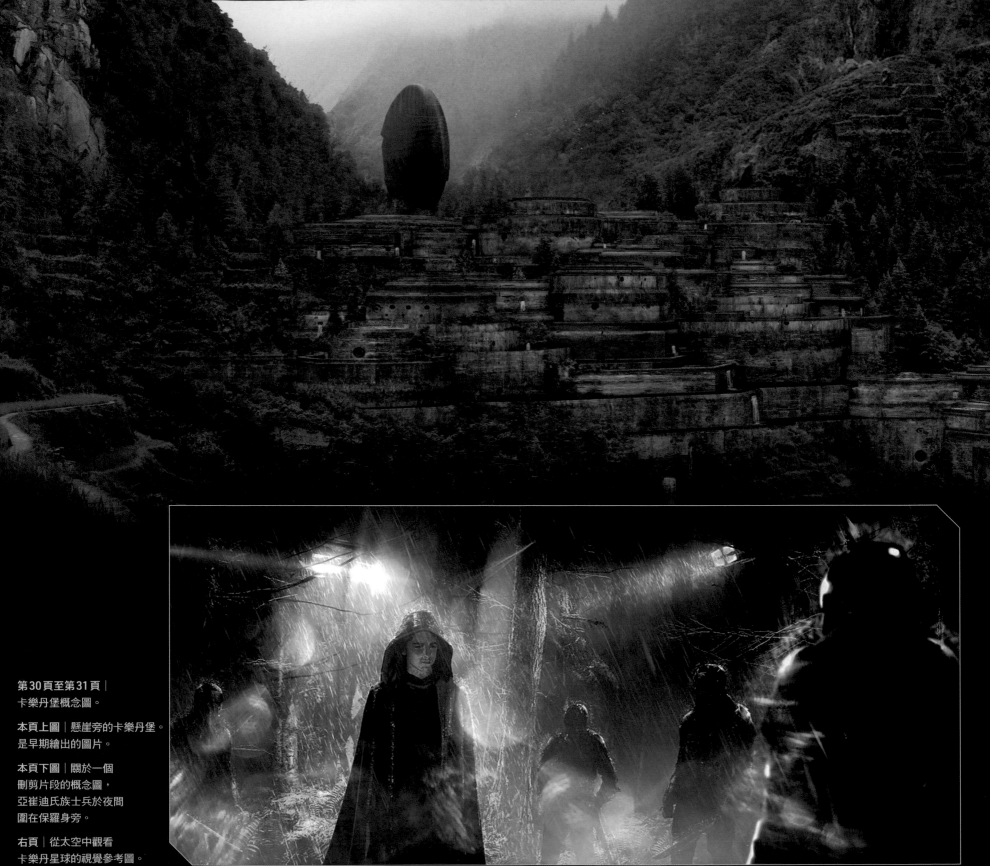

第30頁至第31頁│
卡樂丹堡概念圖。

本頁上圖│懸崖旁的卡樂丹堡。
是早期繪出的圖片。

本頁下圖│關於一個
刪剪片段的概念圖，
亞崔迪氏族士兵於夜間
圍在保羅身旁。

右頁│從太空中觀看
卡樂丹星球的視覺參考圖。

「保羅・亞崔迪來自一顆
非常舒適的星球。不太冷，
也不太熱，還讓人覺得懷念。」
美術指導派崔斯・弗米特

　　構築《沙丘》世界的過程深受大自然影響，反映出故事的
主題：人類試圖適應新環境並永續生存。比方說，亞崔迪氏族
在卡樂丹上的城堡設計，就受到蜂巢中的蜂窩結構影響，六角
形的形體構成建築的設計語言。派崔斯・弗米特解釋：「蜂巢
緊密堆疊在一起。把城堡融入山中，我們就能講述亞崔迪氏族
試圖與自然合為一體的劇情。這棟建築就像是建築師法蘭克・
洛伊・萊特（Frank Lloyd Wright）所設計的落水山莊，和環境
融合在一起。」

　　丹尼直接參考概念圖，當作自己之後想在螢幕上看到的畫
面資料，也經常拍出和繪圖一模一樣的畫面，涵蓋了最細微的
細節。他解釋道：「我總是想將電影與現實連結起來。我嘗試
在熟悉與陌生之間創造平衡。」在創作過程初期，派崔斯曾將
卡樂丹堡設計成蓋在崖壁上的一棟棟獨立建築，但丹尼認為這
可能太不尋常了，也沒有讓場景表現出該有的氛圍。城堡後來
重新設計為易辨認的單一建築。

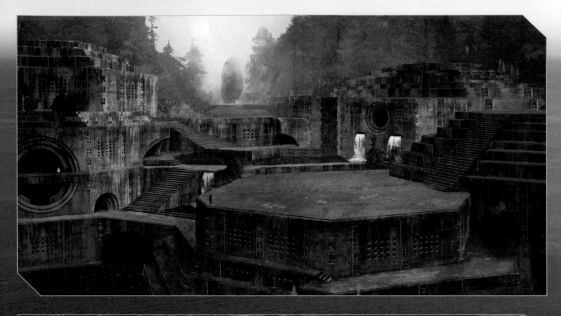

「構築《沙丘》世界的過程
深受大自然影響。」

本頁上圖｜城堡的早期概念圖，
靈感來自蜂巢。

本頁中圖｜最終設計圖，
卡樂丹堡成為單一結構的建築。

右頁｜卡樂丹堡的設計圖，
背景有鋪上一片挪威的海景。

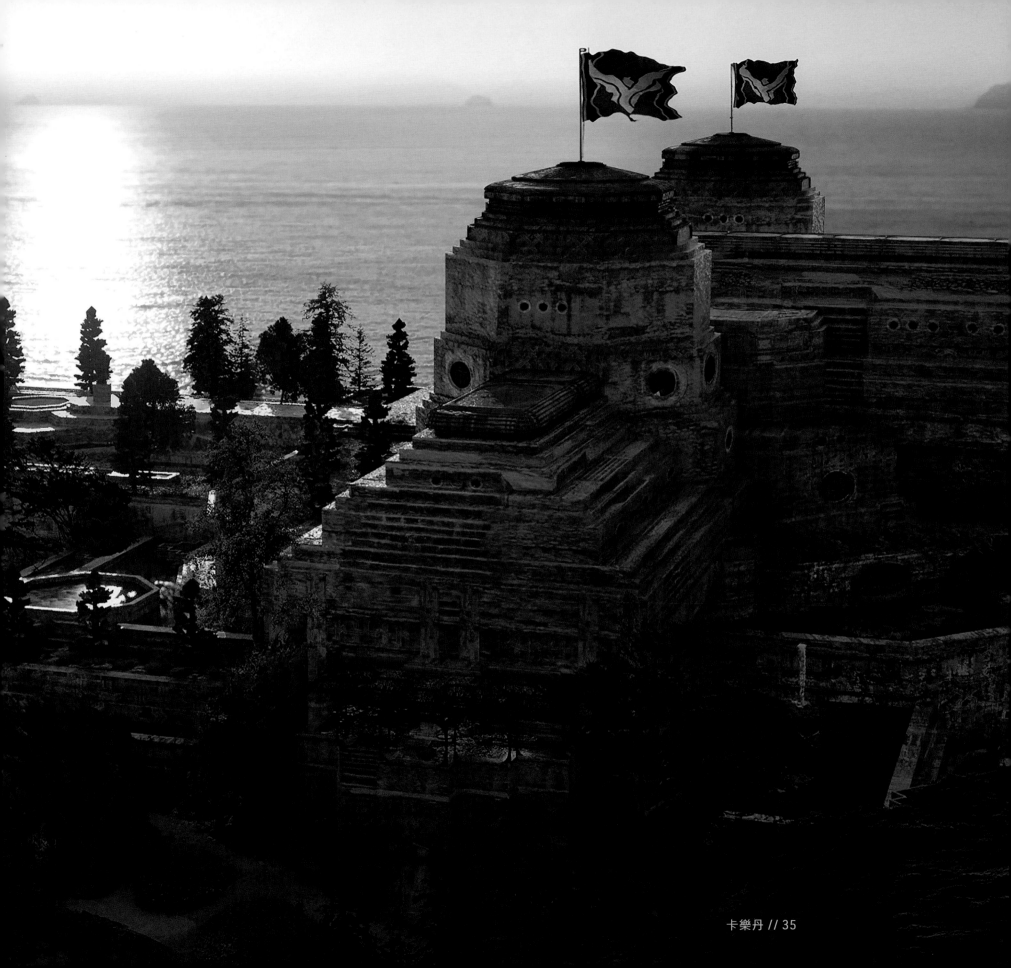

亞崔迪氏族

亞崔迪氏族是個高貴的家族，受到手下人民的敬愛。在我與編劇強‧斯派茨的通信中，關於故事裡亞崔迪的領導地位，他說：「《沙丘》寫於1960年代，但探討的主題依舊使人感同身受。像是運用力量進行統治卻不墮入暴政有多困難、星球的脆弱與生態保育的必要性，以及人類品行中難以捉摸卻也最重要的部分（榮譽、正直與同情心）如何控制歷史走向。」

丹尼認為這部片不只必須遵循法蘭克‧赫伯特的哲學，同時也得注重小說裡描述的意象。其實原著中許多敘述都滲進了美術設計的所有層面。亞崔迪家徽是隻老鷹，這隻驕傲的鳥在旗幟和橫幅布條上開展雙翼。家族的代表色（黑色與綠色）也成了制服與武器上的主要色彩。

本頁上圖｜畫有亞崔迪家徽的綠黑色亞崔迪旗幟。

本頁下圖｜描繪皇帝使節變動先鋒官抵達卡樂丹的概念圖。

右頁｜提摩西‧夏勒梅、史蒂芬‧麥金利‧亨德森（Stephen McKinley Henderson）、奧斯卡‧伊薩克、傑森‧摩莫亞、喬許‧布洛林與袁羅傑在雷托公爵辦公室的片場上。羅傑不只是《沙丘》的武術指導，他也扮演亞崔迪軍官藍維爾。

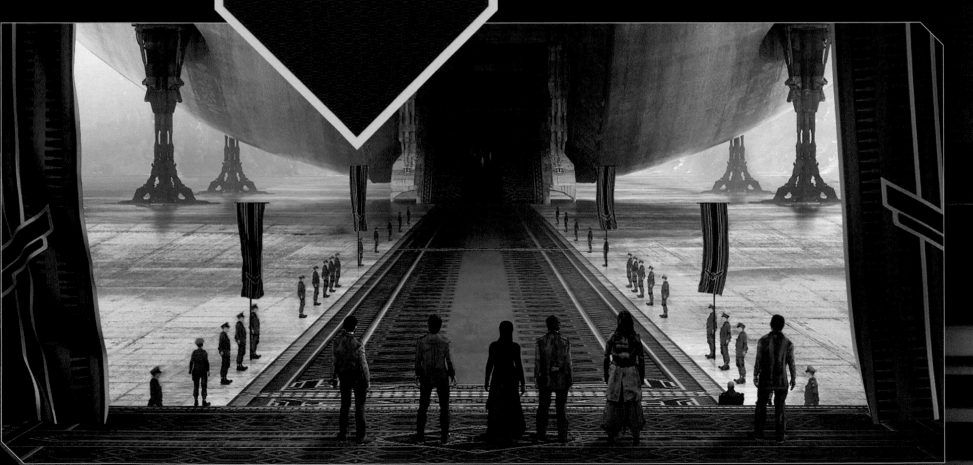

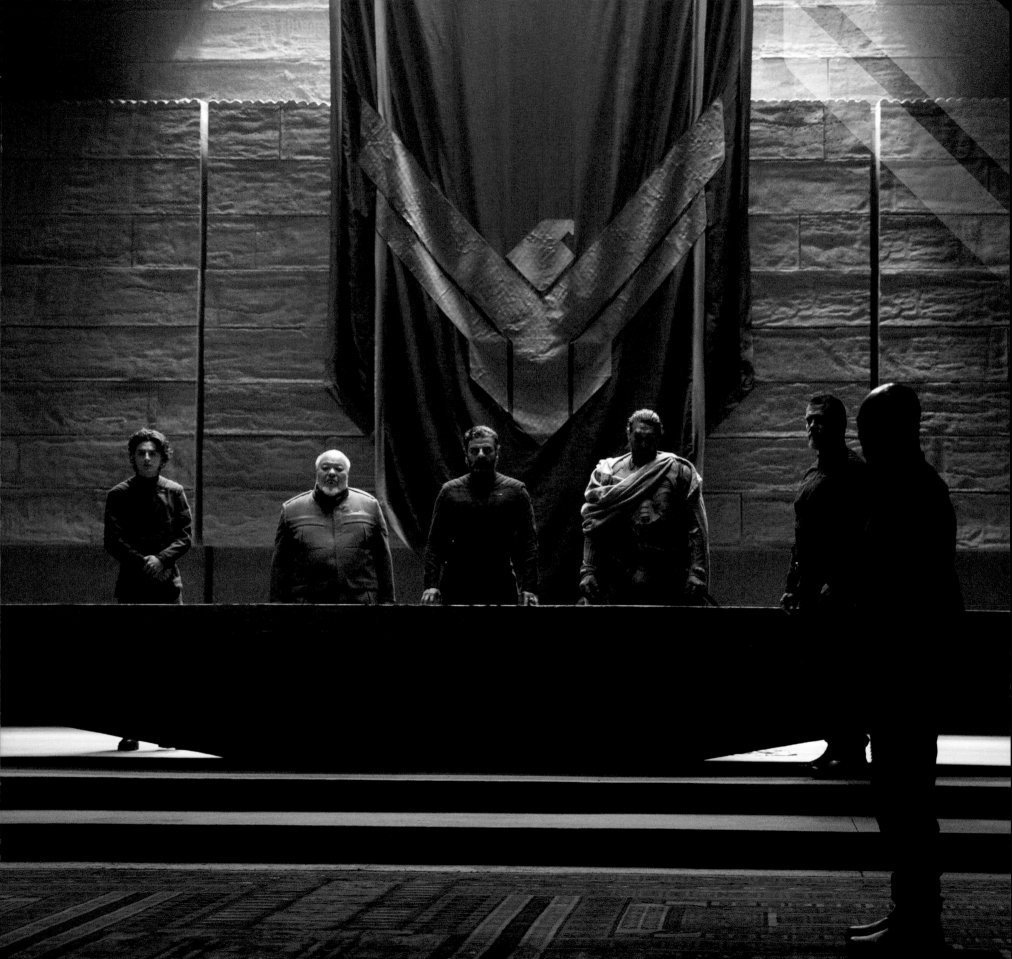

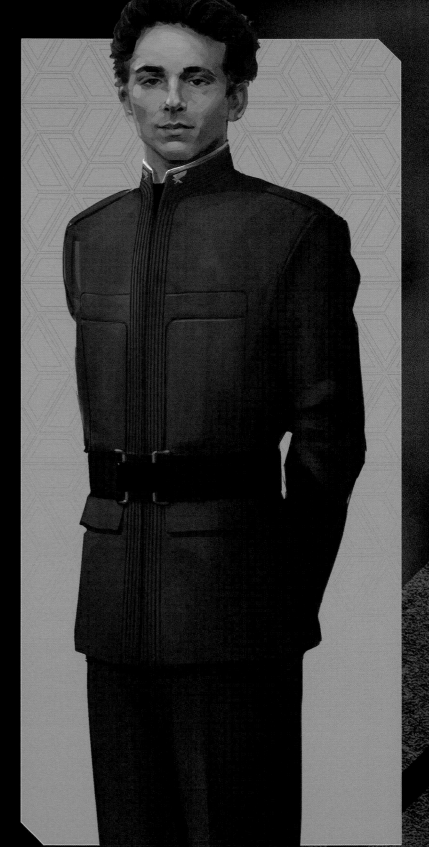

保羅·亞崔迪

　　保羅·亞崔迪是雷托·亞崔迪公爵與潔西嘉女士的兒子，他從雙親身上分別繼承了貴族身分與貝尼·潔瑟睿德的技術。這兩項與生俱來的優勢，決定了這名既擁有獨特預知能力、也深刻理解人類的領袖所擁有的命運。

　　尋找保羅的過程於 2017 年展開。丹尼與製作人瑪麗·帕倫、凱爾·波伊特與選角指導法蘭辛·麥斯勒（Francine Maisler），曾短暫討論過尋找不知名演員來扮演主角，但當《以你的名字呼喚我》在那年秋季上映，他們便放棄了這個想法。提摩西·夏勒梅在那部大受好評的愛情片中大放異彩，也迅速攫住了全世界的關注。丹尼和傳奇影業同意，他是扮演此角的完美人選。他們從未列出其他可能的候選人名單，人選一直都只有提摩西。「我們從沒聯絡過其他人。」瑪麗說。

　　為何提摩西適合此角？丹尼解釋道：

　　提摩西是個非常有天分的演員，身懷罕見的才能。他是個真正的電影明星，就像 20 年代與 40 年代時充滿魅力的電影圈名人一樣，他散發出一股卓越的氣場。

　　他看起來也很年輕，非常適合此角。有時他在攝影機裡看起來才十五歲，但他卻有青年的成熟感。那就是保羅·亞崔迪的模樣，一個擁有老靈魂的青少年。

「他們從未列出其他
可能的候選人名單。
人選一直都只有提摩西。」

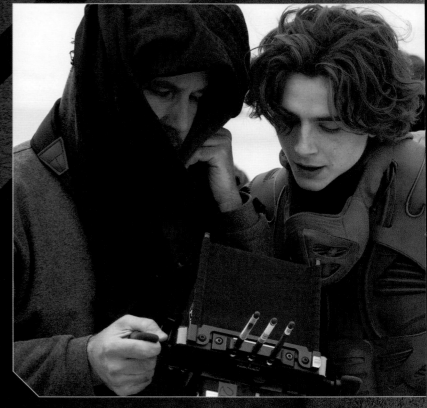

丹尼與提摩西花了好幾個月構思角色，想判斷保羅如何思考、行動，以及有哪些動機。「我想表達出這角色的靈性，以及故事要傳承下來的價值。」提摩西解釋。這名演員幸運地發現，和丹尼共事使扮演保羅‧亞崔迪的經驗變得踏實：「我覺得自己可以全心投入。想到《烈火焚身》、《蒙特婁校園屠殺事件簿》和《私法爭鋒》的根柢就是獨立電影，以及丹尼近期在劇情規模龐大的電影中，仍能特別把心力放在角色上，我就清楚自己遇到最好的導演了。」

服裝設計師賈桂琳‧衛斯特從導演大衛‧連（Sir David Lean）的經典電影中找尋給《沙丘》的靈感。她說：「我一定看了《阿拉伯的勞倫斯》十次。還有《齊瓦哥醫生》也一樣。那部片給了我靈感，做出保羅在格鬥訓練戲中穿的現代版白色齊瓦哥上衣。」為了讓這個雋永造型擁有未來感，賈桂琳與她的團隊放棄鈕扣與拉鍊，只用磁鐵來繫上領口。

在早期試裝時，賈桂琳看到角色彷彿在她面前活了過來，就大感驚異。她說：「當提摩西穿上戲服，就成了不同的人。他的臉改變了，整體儀態也變了。戲服是連接演員與角色的橋樑。」

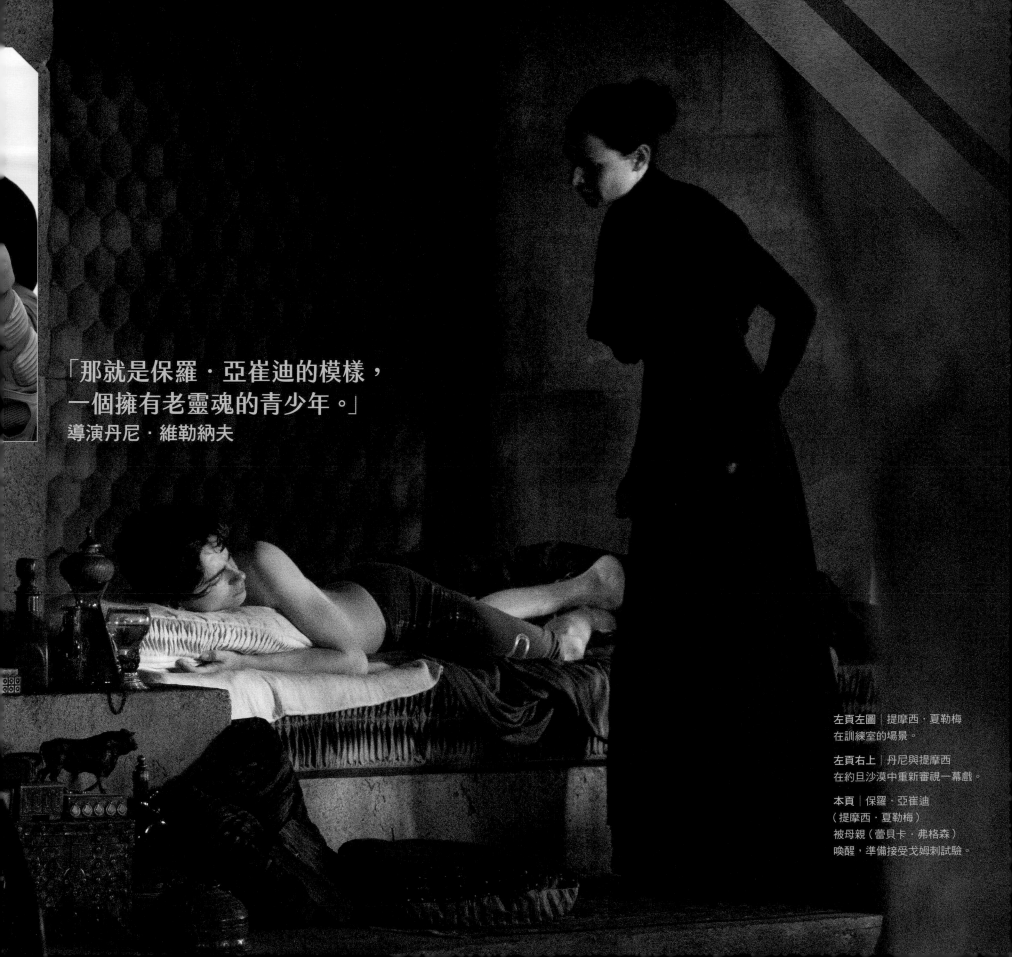

「那就是保羅・亞崔迪的模樣，
一個擁有老靈魂的青少年。」
導演丹尼・維勒納夫

左頁左圖｜提摩西・夏勒梅
在訓練室的場景。

左頁右上｜丹尼與提摩西
在約旦沙漠中重新審視一幕戲。

本頁｜保羅・亞崔迪
（提摩西・夏勒梅）
被母親（蕾貝卡・弗格森）
喚醒，準備接受戈姆刺試驗。

科技不發達的未來

《沙丘》的背景設定是在未來的帝國曆法10191年，離我們的時代非常遙遠。或許和你預期相反的是，這座科幻世界中並沒有電腦。「人類發現思考機器會威脅自身存亡後，就將之驅逐。」丹尼解釋道。儘管這本書寫於1965年，卻宛如預言般預測到人工智慧會變得普及。丹尼說：「我們能看到現在的社會就是這樣。隨著手機比我們更有智慧，人類智慧便萎縮並轉移到他處。」在《沙丘》中，沒有螢幕，沒有網際網路，沒有無線網路——只有類比時代的技術。人類已重拾智慧，並將潛力發揮到極限。

法蘭克·赫伯特為這個沒有電腦的世界所發明的其中一項裝置，是個能投射出全像影片的書型裝置。這本「影像書」使用的科技，透過一種叫魆迦藤的有機物質運作。在電影中，保羅用影像書讓自己全心投入厄拉科斯的環境與文化。他透過立體的紀錄片影像，學習在沙漠深處生存的技術。丹尼告訴他的團隊：「我希望影像書使我們想起《北方的南努克》[i]，得像是我們找到了一捲老舊的電影膠捲。」他喜歡這些全像圖如同那部1922年的電影一樣讓人驚鴻一瞥，看見當地人民陌生卻令人驚嘆的文化。

i 譯注：*Nanook of the North*，關於愛斯基摩人生活的1922年紀錄片。

保羅在卡樂丹的房間與書房

正式拍攝第一天，葛雷格·弗萊瑟的攝影機錄下保羅在他位於卡樂丹的房間甦醒的畫面。場景建於布達佩斯，設計和一年前繪製出的概念圖完全相同，讓葛雷格得以為畫面打光營造出氛圍。這位電影攝影師指出：「概念圖的構思和繪製都非常精良，我認為這成就來自優秀的導演和美術指導雙方緊密合作。」

概念圖中也畫出了法蘭克·赫伯特筆下的燈球。在書中，這些飄浮燈利用懸浮器科技抵抗重力。「我們為燈球試過許多不同種概念。」派崔斯·弗米特解釋道。早期想法包括以現代風格為基礎的吊燈、能像貝殼一樣打開的球體，和雙重燈光投射器。「這些點子都不錯，但不屬於這個世界。」派崔斯說。卡樂丹上的燈球，反而成為扁平的球狀物，上頭有精細的木雕，與城堡中的家具與木刻淺浮雕壁畫的風格統一。

本頁下圖｜影像書的
設計中有蜂窩的圖樣。

右頁上圖｜
蕾貝卡·弗格森在片場上。

右頁下圖｜
保羅·亞崔迪在卡樂丹的
房間與書房的概念圖，
圖中有燈球早期的模樣。

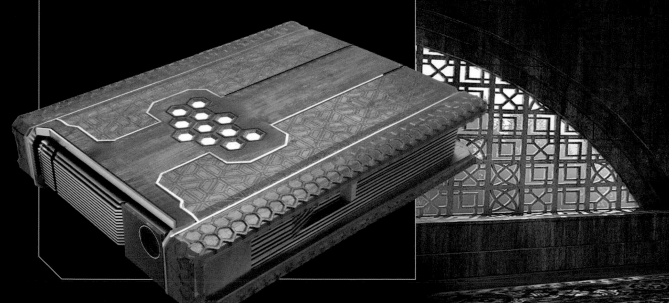

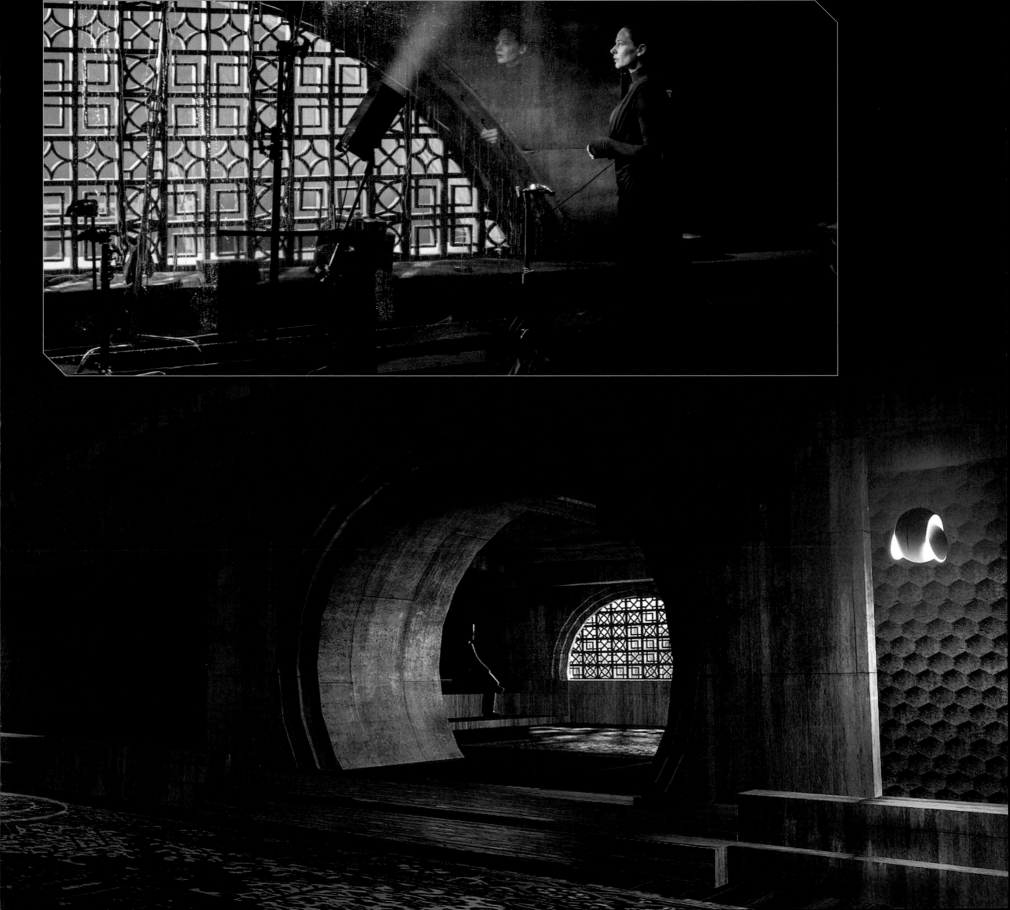

本頁左圖｜雷托·亞崔迪的盔甲與工作服設計。

本頁右圖｜雷托的公爵印戒。

右頁左圖｜在撲翼機救援戲碼中的奧斯卡·伊薩克。

右頁右圖｜奧斯卡·伊薩克飾演雷托·亞崔迪公爵。

「雷托相信造就領袖的是人民，而非權力。」
演員奧斯卡·伊薩克

雷托 · 亞崔迪公爵

雷托 · 亞崔迪是位榮譽感十足的公爵。他善待人民，也和他父親一樣以身作則領導他人。奧斯卡 · 伊薩克飾演這位多才多藝的角色，他解釋道：「雷托相信造就領袖的是人民，而非權力。」對這位演員而言，重點是讓觀眾發覺公爵不僅是無懼的領袖，同時也是充滿關懷之心的父親，和他們能感同身受的人。「我不想把他演成一個態度疏離、滿嘴大道理的人。」他補充道。

奧斯卡回憶：「當我聽說丹尼要執導《沙丘》時，曾經寫信給他。我說：『我愛《沙丘》。我就直說了。我愛這本書。』他回答：『你愛《沙丘》呀。真巧……』」恰好丹尼早已熱愛這位演員的作品，特別是他在柯恩兄弟（Coen brothers）的《醉鄉民謠》（2013）和亞力克斯 · 嘉蘭（Alex Garland）的《人造意識》（2014）中的角色。丹尼說：「我想跟伊薩克一起工作已經很久了。他也完全符合書中對雷托公爵的描述。」

奧斯卡與丹尼的合作成果豐碩。這位演員對劇本擷取原著精華的技巧感到非常佩服，也欣然接受了導演忠實呈現原著內容的拍攝手法。奧斯卡說：「對丹尼而言，最重要的東西就是

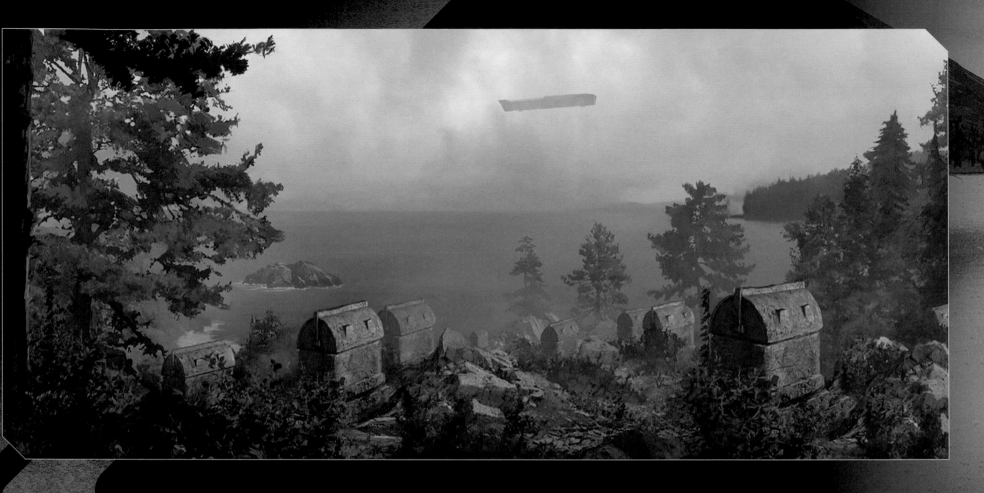

電影。這再也不是文學作品了，而是夢境。」

　　為了演出此角，奧斯卡觀察了領袖與其他掌權者的行為。「我也看了很多三船敏郎（Toshiro Mifune）的電影，像是黑澤明（Akira Kurosawa）的《七武士》。」他補充道。

　　雷托公爵的戲服設計主要源自兩筆參考資料。首先是俄國沙皇尼古拉二世（Tsar Nicholas II），他的命運與公爵相仿。賈桂琳·衛斯特解釋：「他代表了俄國革命前長久以來一代代君王統治的尾聲。和尼古拉一樣，雷托的正式制服簡單而優雅，反映出他維持到治權末期的平靜莊嚴氣度。」

　　第二個靈感來源，是佛杭蘇瓦·楚浮（François Truffaut）的科幻經典《華氏451度》（1966年）。賈桂琳說：「奧斯卡·韋納（Oskar Werner）扮演的角色蓋·蒙塔格（Guy Montag），住在書本遭到嚴禁的未來社會，他擔任透過焚書以隱藏知識的消防員，並為此感到期望破滅，於是投身於保存非法文化。對我而言，這和雷托在厄拉科斯上的任務非常相似。」她認為公爵

是沙丘的解放者，就借鏡了蒙塔格的簡單黑色制服捕捉到那種精神。

　　雷托也傲然地在左手上戴著大顆公爵印戒，代表祖傳的權力。過去所有配戴過它的先人所流傳下來的精神，都必須由這個《沙丘》故事中的知名物品承載。道具師道格·哈洛克的團隊創造出了最後成品，他解釋道：「我們研究了家傳戒指，我找到了一只形狀頗不尋常的戒指，高度突出，戴在手指上十分霸氣。」這只帶有金色細緻紋樣的霧面黑戒構成了最終設計的核心，上頭後來嵌入了寶石和亞崔迪家族的家徽，讓它的功用一目了然。

「這再也不是文學作品了，而是夢境。」
演員奧斯卡·伊薩克

本頁上圖｜面對海洋的墓園概念圖。
右頁｜陵墓島早期概念圖。

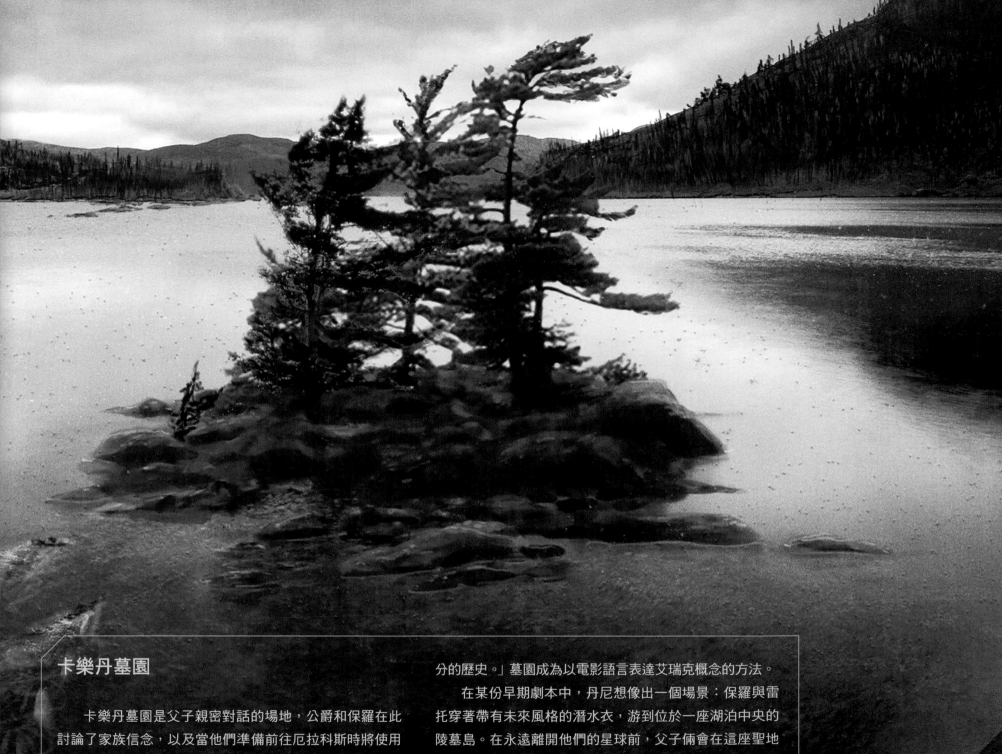

卡樂丹墓園

卡樂丹墓園是父子親密對話的場地，公爵和保羅在此討論了家族信念，以及當他們準備前往厄拉科斯時將使用的策略。墓園裡的這場漫步也將雷托與他已故的父親連結到一塊，強調出亞崔迪氏族即將拋下祖先的感受。丹尼回憶：「艾瑞克·羅斯一開始就說：『你不能帶家族遺骨一起離開。』」因此你失去了自己的根、你的家族精神與自己一部分的歷史。」墓園成為以電影語言表達艾瑞克概念的方法。

在某份早期劇本中，丹尼想像出一個場景：保羅與雷托穿著帶有未來風格的潛水衣，游到位於一座湖泊中央的陵墓島。在永遠離開他們的星球前，父子倆會在這座聖地向亡者致意。最後這概念遭到棄置。父子對話的場景在匈牙利一座俯視巴拉頓湖的村莊中拍攝，後製時再以數位合成加入挪威的海洋與地形當作背景。

貝尼·潔瑟睿德女修會

一艘漆黑的太空船降落在卡樂丹，穿戴斗篷的神祕人影走下船，步向亞崔迪氏族的城堡，這些人究竟是敵是友並不明朗。結果，她們兩者皆是。貝尼·潔瑟睿德是訓練有素的全女性政治勢力，其中有些人稱為真言師，她們擁有高度發展的直覺，能夠判別謊言與真相。女修會把一個個成員安插在帝國的大氏族中，擔任協助領袖的顧問，指引他們邁向和平與啟蒙。

貝尼·潔瑟睿德透過控制大氏族血脈，來發揮力量與造成影響，並使氏族之中最強大的成員團結起來。數千年來，女修曾企圖培育出一個她們稱為奎薩茲·哈德拉赫的完美人類，她們的大計畫也包括在不同行星上散播傳說故事與迷信，利用宗教塑造歷史的走向，並使人們準備好面對這位救世主降臨。丹尼解釋：「貝尼·潔瑟睿德的哲學類似幾百年前的宗教殖民，她們在社會中深深扎根，因此成為了堅不可摧的勢力。」

貝尼·潔瑟睿德抵達卡樂丹的橋段，是電影中最早繪製分鏡的場景，這反映出女修會對《沙丘》劇情各方面的深刻影響。貝尼·潔瑟睿德的太空船呈蛋形，這個設計並非巧合，而是象徵生殖力。事實上，知名藝術家約翰·舒恩赫爾（John Schoenherr）在法蘭克·赫伯特1985年出版的小說《沙丘：聖

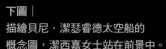

下圖 |
描繪貝尼·潔瑟睿德太空船的概念圖，潔西嘉女士站在前景中。

殿》封面上，就畫了不同的蛋形設計。

　　貝尼·潔瑟睿德女修會是座只收女性的學院，並且掌握選擇育種計畫，概念藝術家喬治·赫爾和山姆·胡德基受此影響，為這艘船設計了多種版本，探索不同的視覺風格。最後，丹尼選擇了最純粹的設計。喬治回憶道：「派崔斯讓『少即是多』的美感出現在整部片的框架中。對我而言，那種作法表現出一種更為優雅複雜的未來主義，完美符合貝尼·潔瑟睿德女修會的風格。」

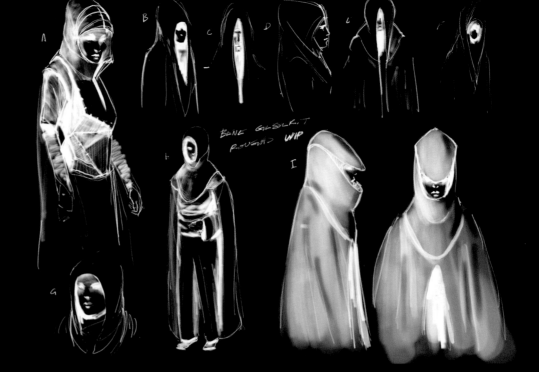

右圖｜早期貝尼·潔瑟睿德的服裝設計。

下圖｜在這張概念圖中，聖母凱亞斯·海倫·莫哈亞和其他貝尼·潔瑟睿德女修一起抵達卡樂丹。

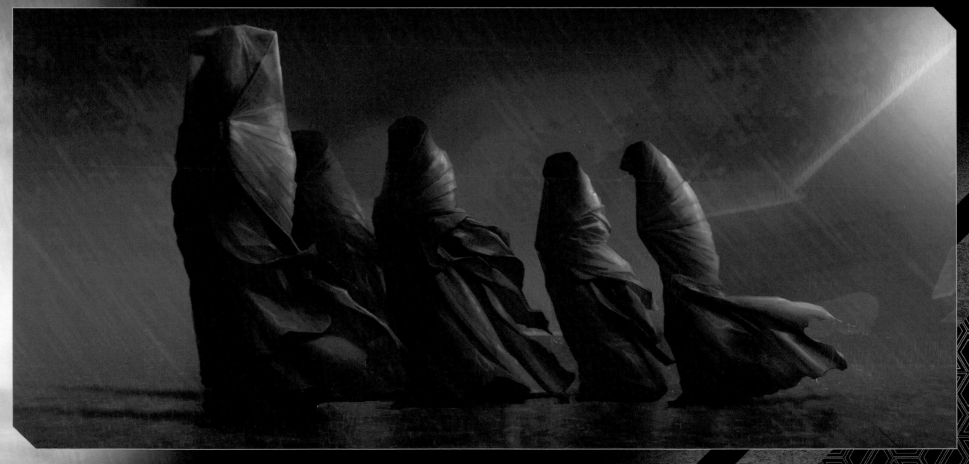

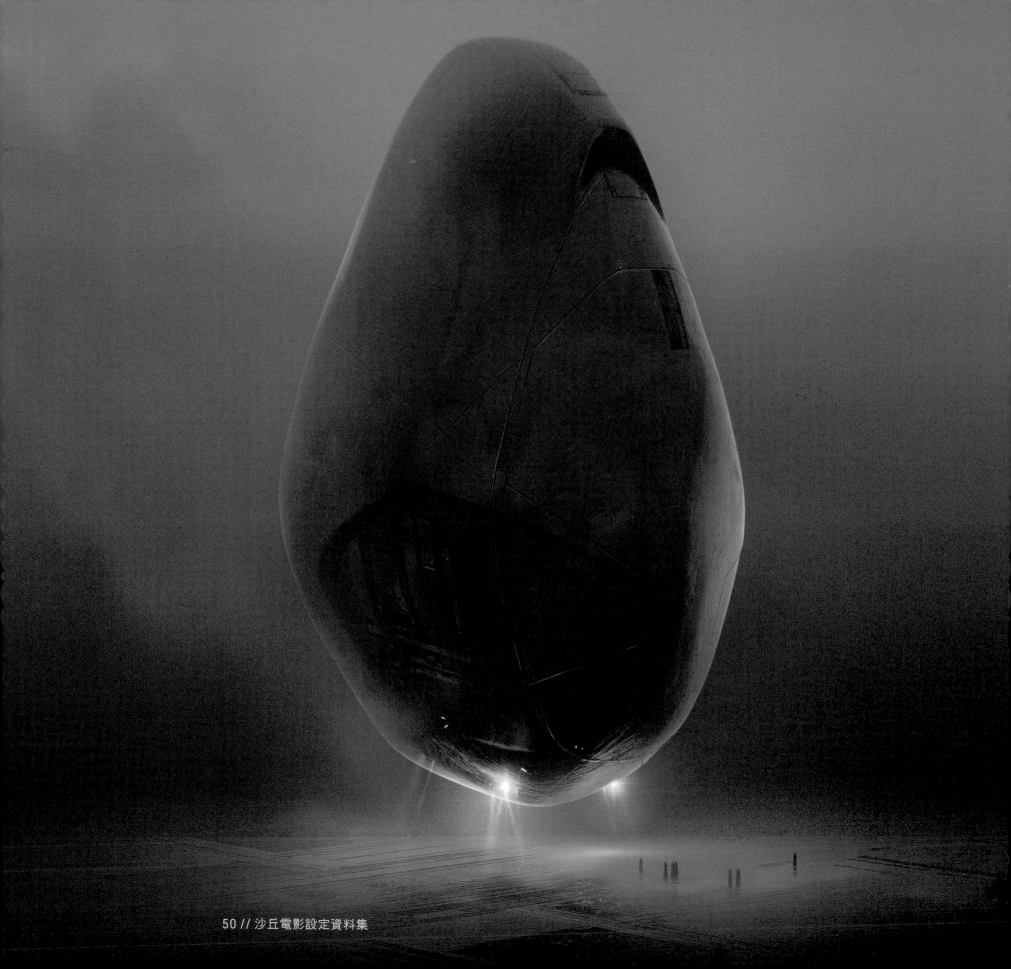

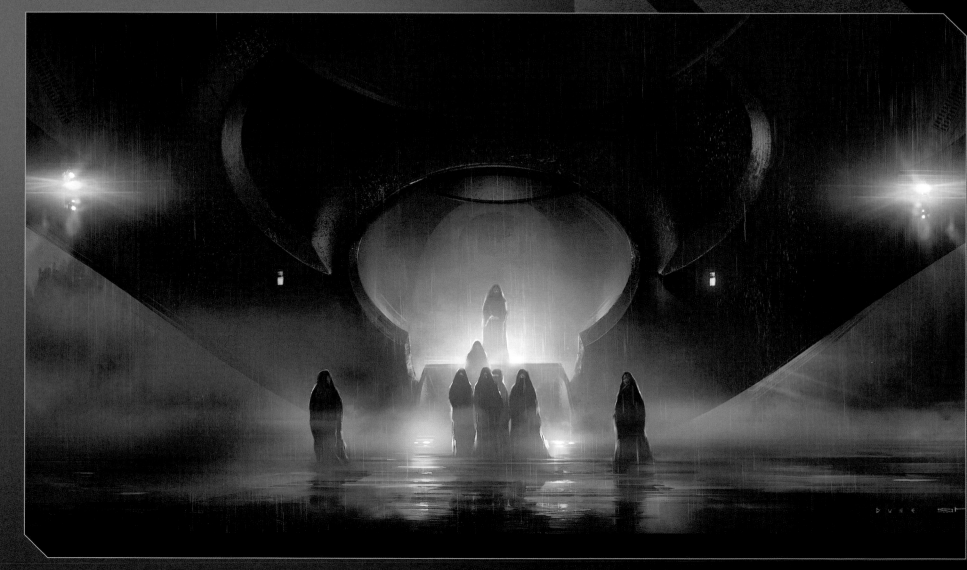

「貝尼‧潔瑟睿德的太空船
呈蛋形,這個設計並非巧合,
而是象徵生殖力。」

左頁｜貝尼‧潔瑟睿德
的蛋形太空船設計。

本頁上圖｜穿戴披風的
漆黑人影站在太空船
升降坡上的概念圖。

本頁下圖｜
早期貝尼‧潔瑟睿德
船隻的素描。

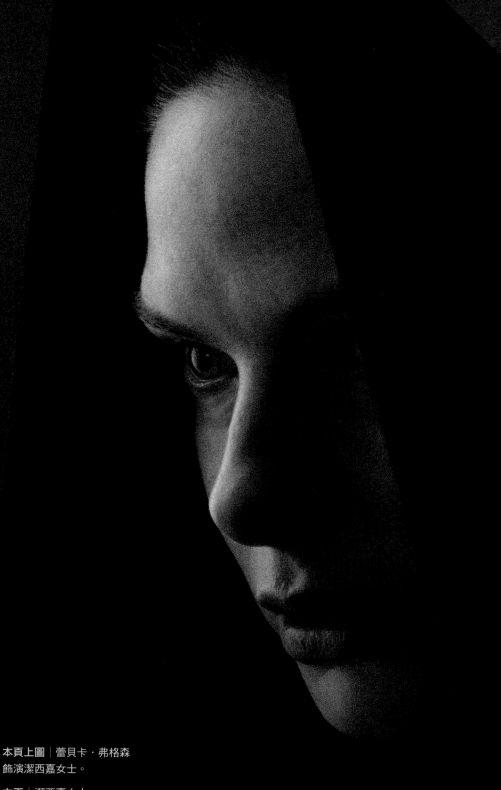

潔西嘉女士

　　潔西嘉女士是保羅的母親與雷托公爵忠實的伴侶，但她也是貝尼·潔瑟睿德女修會的成員。丹尼為這名面貌多元的角色選角時，想找一個年紀大到能演出提摩西·夏勒梅母親、卻又年輕到符合角色發展變化的人。丹尼說：「潔西嘉女士是個會犯錯的年輕母親，觀眾會因此更能諒解她。她是故事中的支柱，但我們也得感受到她在片中的成長。」丹尼非常佩服蕾貝卡·弗格森在《不可能的任務》系列電影中的表現，也覺得她不只長得像提摩西，也能扮演身負祕密計畫的女子。丹尼解釋：「蕾貝卡有股神祕氣質，她身上有種難以捉摸的氛圍。對我而言，那就是潔西嘉女士。」

　　當我們聯繫她時，這位傑出女演員剛拍完《不可能的任務：全面瓦解》，也正在找尋新挑戰。「我才剛告訴經紀人，我最不想扮演的角色，就是女王、情婦或女家教。」蕾貝卡回憶道。接著她接到《沙丘》劇組的邀約電話。「丹尼形容潔西嘉的特點，是她身為情婦，但力量強大宛如女王。」她大笑著說。蕾貝卡最後接演此角，而她的擔憂也迅速灰飛煙滅。「這部片將她描繪得很強大。」蕾貝卡說。

本頁上圖｜蕾貝卡·弗格森
飾演潔西嘉女士。

右頁｜潔西嘉女士
在卡樂丹堡冥想室中的概念圖。

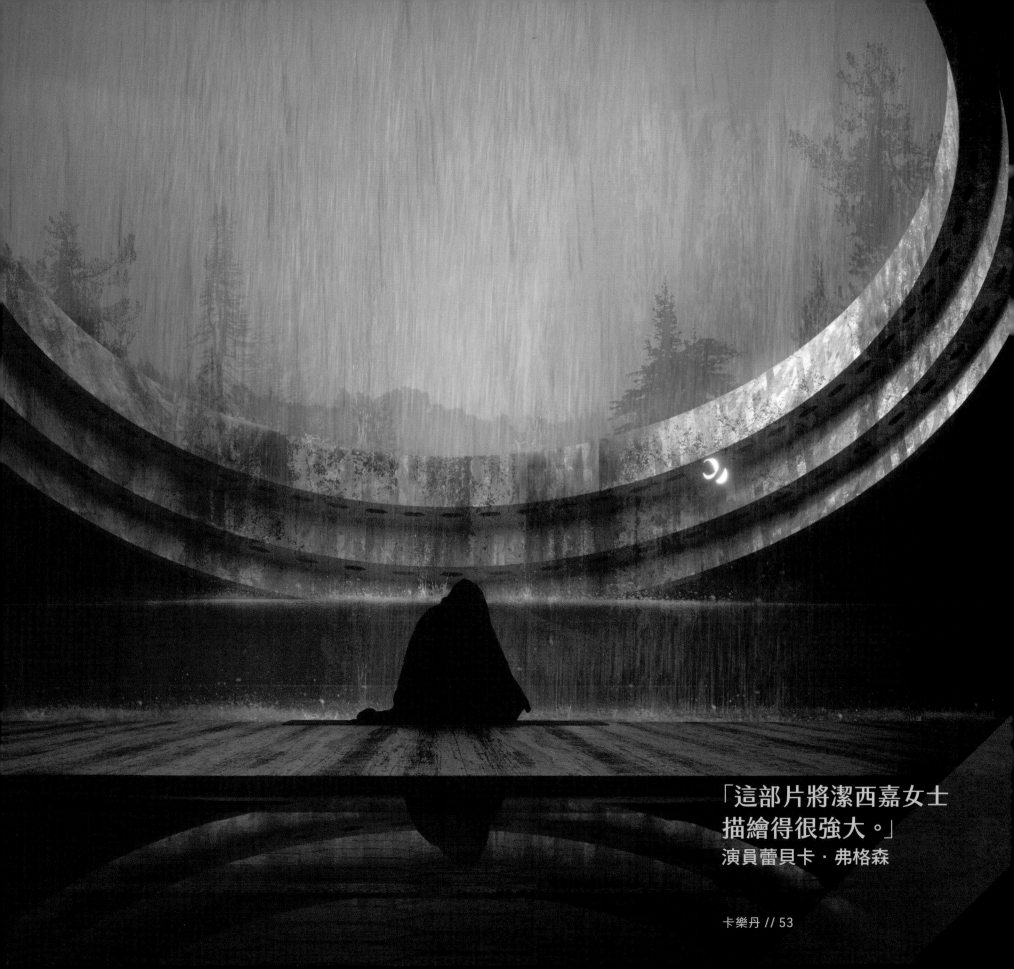

「這部片將潔西嘉女士
描繪得很強大。」
演員蕾貝卡‧弗格森

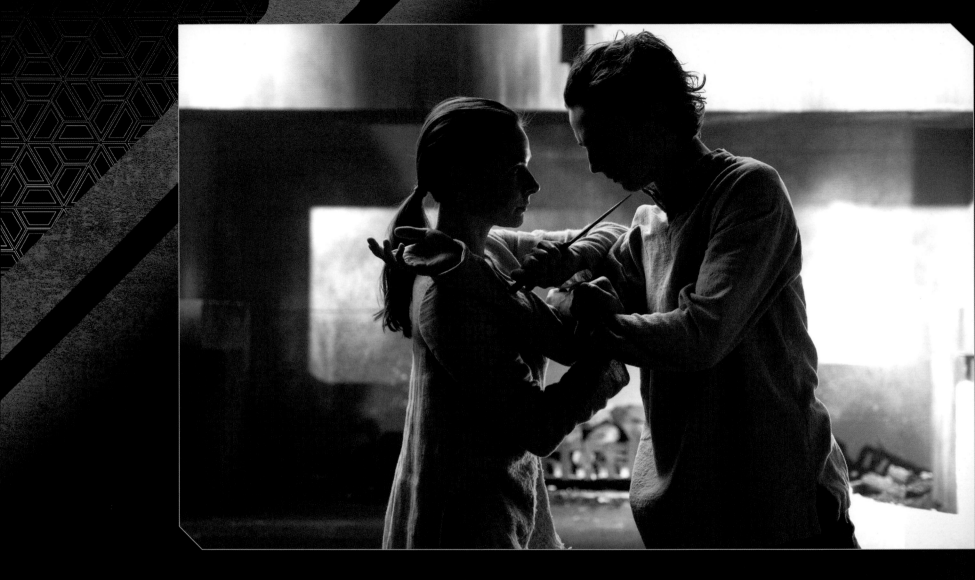

本頁上圖｜潔西嘉女士
（蕾貝卡‧弗格森）訓練她的兒子
保羅（提摩西‧夏勒梅）
使用貝尼‧潔瑟睿德的技巧。

右頁｜潔西嘉女士的幾款服裝設計：
卡樂丹蕾絲洋裝、
戈姆刺試驗時的黑色長袍，
與抵達厄拉科斯的穿著（從左至右）。

第56頁至第57頁｜
（左圖）卡樂丹堡走廊與大廳的概念圖。
（右圖）卡樂丹堡圖書館概念圖。

貝尼‧潔瑟睿德能徹底控制她們的心靈與肉體，包括子宮，這種能力使她們得以選擇未出世子女的性別，進而操縱大氏族的血脈。事實上，潔西嘉接到聖母（她的貝尼‧潔瑟睿德上級）的命令，要為雷托公爵生下女兒。但她察覺兒子可能成為奎薩茲‧哈德拉赫，便違抗命令產下了保羅。蕾貝卡解釋道：「潔西嘉面對的是身為母親、情人與貝尼‧潔瑟睿德所帶來的後果，她總是得質問自己該優先處理哪個層面。」

潔西嘉不只擁有預知能力與高度直覺，她也是個強悍的戰士。武術指導袁羅傑在設計她的格鬥技術時，使用了十七世紀少林寺五枚師太創造的武術風格。羅傑解釋道：「她是詠春拳的先驅。其實李小龍用的就是詠春拳。」這種以功夫為基礎的

武術是種防身術，不注重體型大小或力量強弱，反而強調改變力量的走向。羅傑說：「使用這種武術，你得敏捷移動。它是為了求生而出現的欺敵招數。」

潔西嘉女士的戲服靈感源自備受尊崇的時尚品牌所設計的經典服飾，包括 Balenciaga、Dior 和 Schiaparelli。她的服裝風格高雅，但也得樸素端莊。貝尼‧潔瑟睿德不會賣弄美貌或性感。賈桂琳‧衛斯特參考了特定藝術品，創造出獨特風格。她回憶道：「潔西嘉女士的每套戲服都與過去有關，我一再想到充滿未來感的中世紀修女形象。」比方說，潔西嘉在卡樂丹上穿的黑色蕾絲洋裝，概念便直接源自法蘭西斯科‧哥雅（Francisco Goya）於十九世紀初繪製的《陽台上的馬哈》。

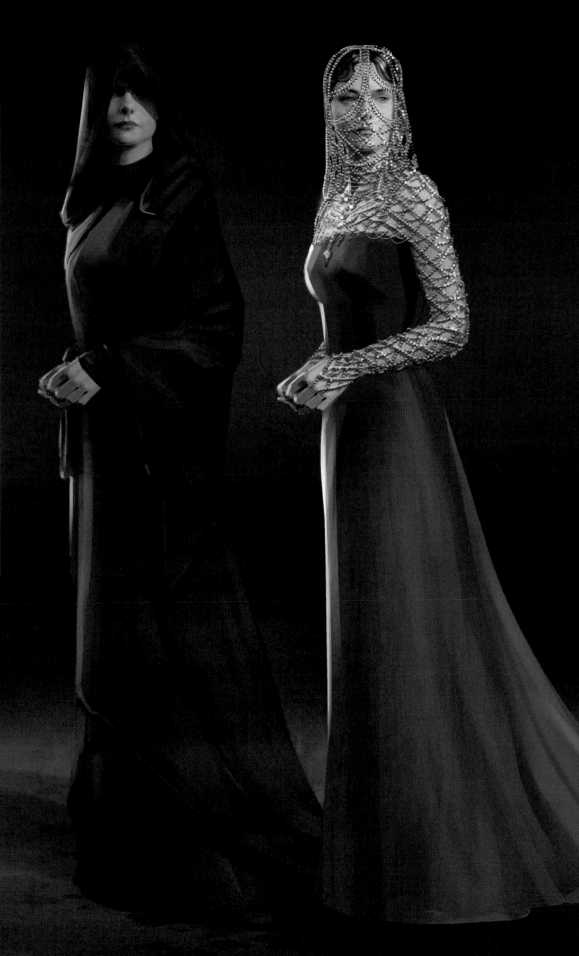

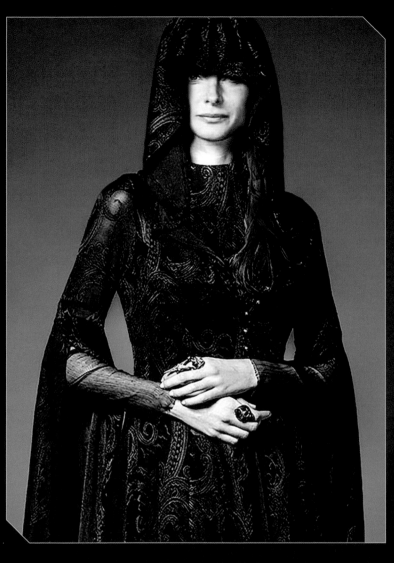

「潔西嘉女士的每套戲服
都與過去有關。」
服裝設計師賈桂琳・衛斯特

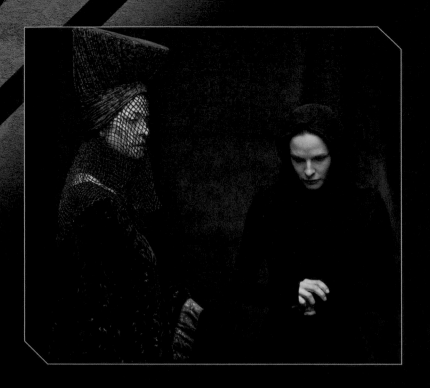

聖母

聖母凱亞斯·海倫·莫哈亞在貝尼·潔瑟睿德中身居高位。她是潔西嘉女士的老師與精神導師，但更重要的是，她在已知宇宙中是位強大人物。她擁有皇帝真言師的頭銜，在國事上為皇帝提供建議。

夏綠蒂·蘭普琳（Charlotte Rampling）是聖母一角的首要人選，也是唯一的選擇。說來湊巧，這不是她第一次加入《沙丘》劇組：阿力山卓·尤杜洛斯基在他最終未拍成的電影中，打算讓她飾演潔西嘉女士。四十年後，當機會再度浮現時，這位女演員便無法拒絕。丹尼說：「夏綠蒂·蘭普琳的氣場非常強大，我甚至不曉得她曾參與尤杜洛斯基的《沙丘》。我想不出有別人能演出此角。」

聖母是個高大的人物，就像是西洋棋中的全能皇后。其實賈桂琳正是以一枚文藝復興時期的西洋棋子和一張古老的塔羅牌，作為該角色戲服的設計基礎。賈桂琳解釋：「我知道法蘭克·赫伯特很喜歡西洋棋與塔羅牌，我想那是設計這套戲服外型的好方向。」

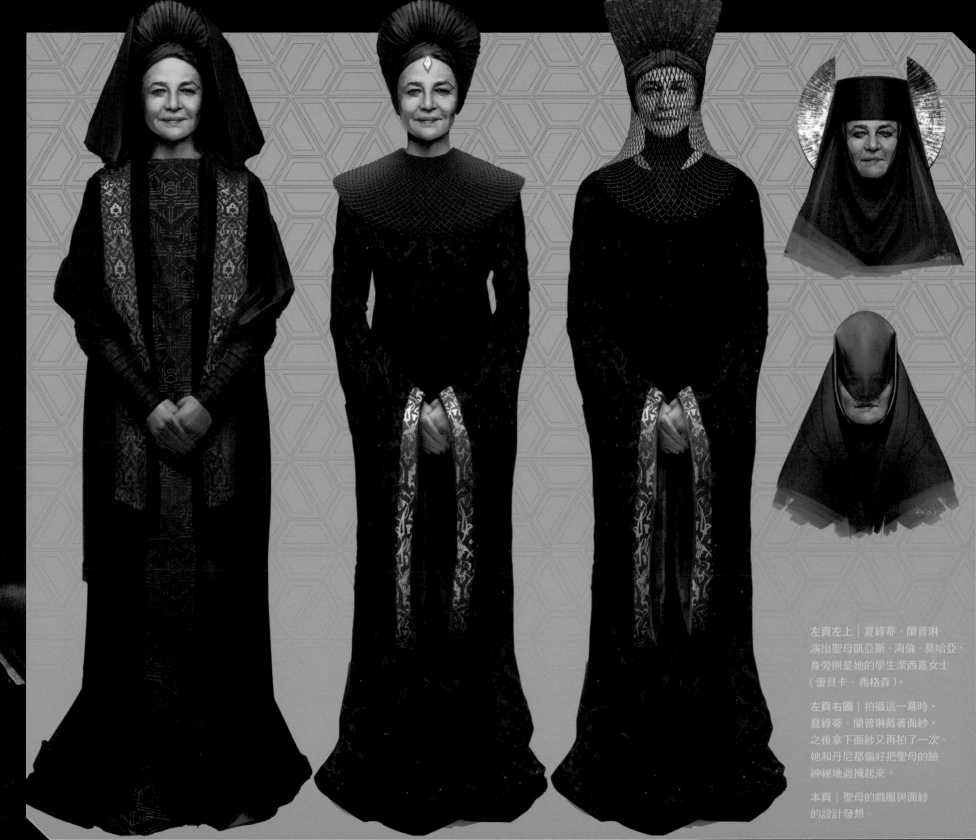

左頁左上｜夏綠蒂·蘭普琳
演出聖母凱亞斯·海倫·莫哈亞，
身旁則是她的學生潔西嘉女士
（蕾貝卡·弗格森）。

左頁右圖｜拍攝這一幕時，
夏綠蒂·蘭普琳戴著面紗，
之後拿下面紗又再拍了一次。
她和丹尼都偏好把聖母的臉
神祕地遮掩起來。

本頁｜聖母的戲服與面紗
的設計發想。

聖母莫哈亞：
「把你的右手放進盒子裡。」
保羅：
「盒子裡有什麼？」
聖母莫哈亞：
「疼痛。」

本頁上圖｜戈姆刺與石盒的繪圖。

右頁｜保羅（提摩西·夏勒梅）
被帶到聖母（夏綠蒂·蘭普琳）
面前，並受制於魅音。

戈姆刺

　　戈姆刺測驗是法蘭克·赫伯特小說中的經典場景。這項測驗象徵了保羅·亞崔迪開始踏上成長之路，意義也十分明確：他要不活著通過試驗，不然就會失敗而死。提摩西·夏勒梅解釋道：「他上了英雄旅程的速成班。就像搭雲霄飛車，而這項測驗則是剛開始的G力。他登上飛車，車子毫不減速。」

　　當保羅走進亞崔迪城堡圖書館見聖母凱亞斯·海倫·莫哈亞時，他的態度強硬，但情況沒有維持太久。聖母使用一種古老的貝尼·潔瑟睿德催眠技術「魅音」，強迫他向自己跪下。這是貝尼·潔瑟睿德的終極招數，能控制他人的高超技巧。

　　魅音在片中並沒有用上視覺特效，因此重點就在於改善聽起來的感覺。在片場上，丹尼沒有使用音響或變聲器來製造效果，他清楚知道魅音需要的不只是音量或扭曲效果。之後，

當他開始與音效總監馬克·曼吉尼與席歐·格林共事時，每個人都認同魅音得讓人一聽就能分辨出來，卻又不能顯得太過做作。

　　丹尼解釋道：「那是種人們會在潛意識中聽到的聲音，來自惡夢的噪音。魅音既古老又原始，深沉、強大又嚇人，能以心理催眠控制其他人。當潔西嘉教導保羅使用魅音時，她談起保羅使用的音調，但這需要在音效處理上進行非常微妙的調整。」

　　夏綠蒂·蘭普琳在片場上採用命令語氣的風格去表現魅音，成為其他演員在片中使用魅音的基準。在後製過程中，魅音的概念轉變了許多次，加入更低沉的回音來複述指令，彷彿念咒喚起了古老的貝尼·潔瑟睿德先人。

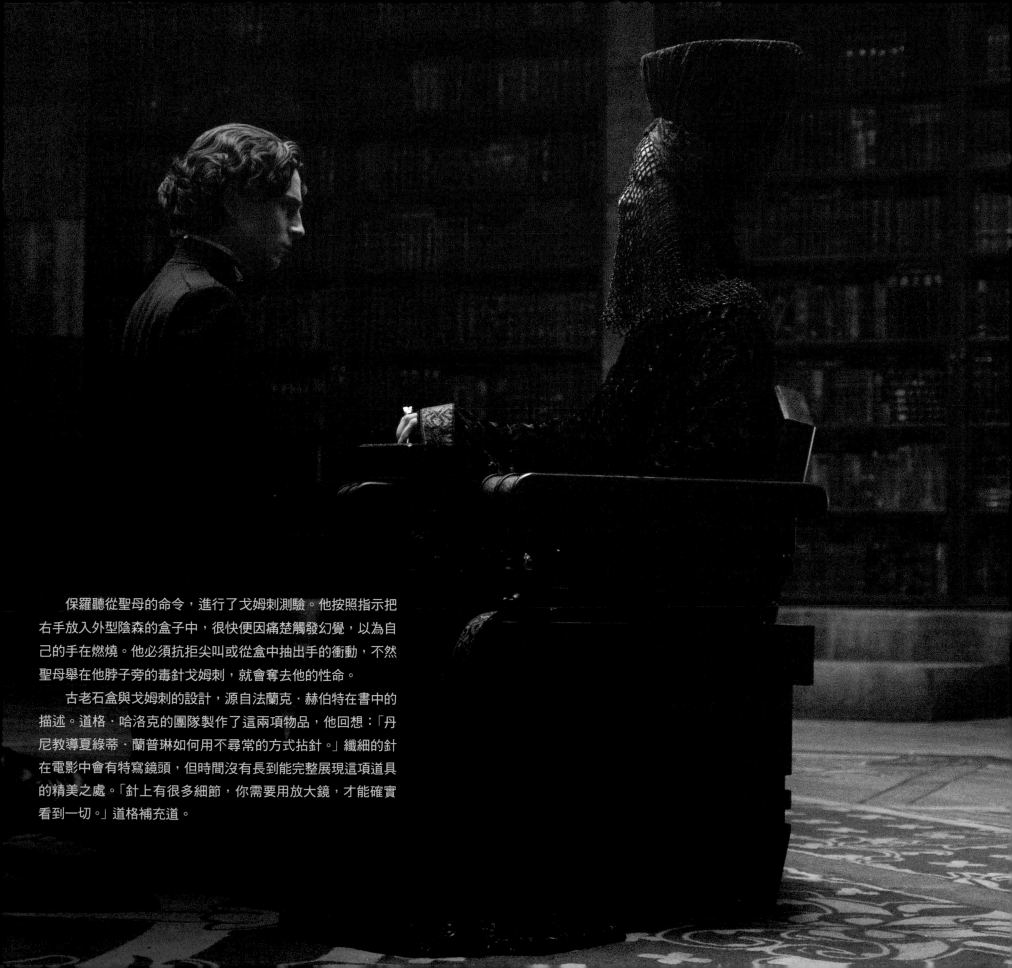

　　保羅聽從聖母的命令，進行了戈姆刺測驗。他按照指示把右手放入外型陰森的盒子中，很快便因痛楚觸發幻覺，以為自己的手在燃燒。他必須抗拒尖叫或從盒中抽出手的衝動，不然聖母舉在他脖子旁的毒針戈姆刺，就會奪去他的性命。

　　古老石盒與戈姆刺的設計，源自法蘭克‧赫伯特在書中的描述。道格‧哈洛克的團隊製作了這兩項物品，他回想：「丹尼教導夏綠蒂‧蘭普琳如何用不尋常的方式拈針。」纖細的針在電影中會有特寫鏡頭，但時間沒有長到能完整展現這項道具的精美之處。「針上有很多細節，你需要用放大鏡，才能確實看到一切。」道格補充道。

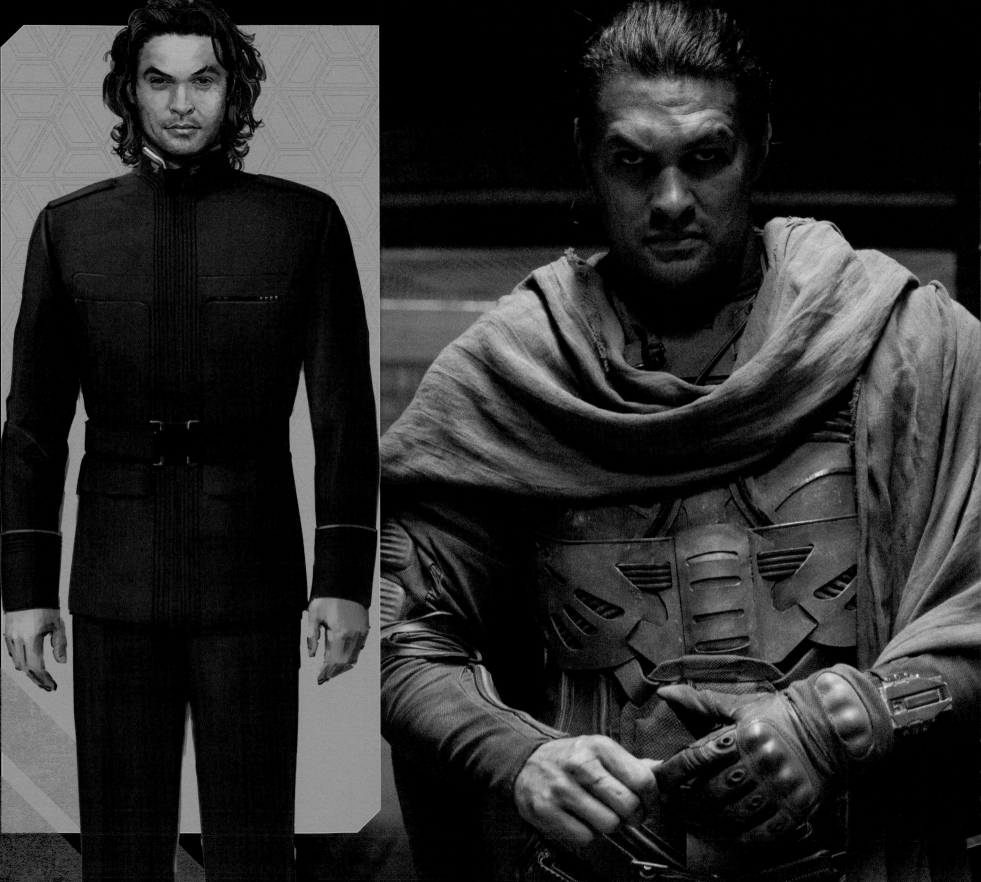

鄧肯・艾德侯

　　鄧肯・艾德侯是亞崔迪勢力中英勇的劍術大師，同時身兼外交官與優雅又兇猛的戰士。保羅把他當作兄長般尊敬，也仰慕他的魅力、自由精神與勇氣。

　　挑選此角是個漫長的過程，但當傑森・摩莫亞的名字出現時，丹尼就知道自己找到了正確的演員。丹尼解釋道：「鄧肯代表自由，傑森也體現了那點。傑森也有種隨興而不受傳統拘束的波希米亞特質，我覺得鄧肯十分需要這種氣息。他不只是名士兵，也是個探險家。」

　　傑森接到電話時正在玩單板滑雪。他非常熱愛丹尼的作品，因此渴望留下好印象。「當我離開滑雪纜車，我的經紀人打來說想和我談談，就有種強烈的超現實感。我不想搞砸一切。」傑森大笑著說。丹尼與傑森一見如故，這名演員也立刻接受扮演公爵左右手的想法。他補充道：「我喜歡鄧肯擁有榮譽感和聲望，而且他服侍亞崔迪氏族。我之前還沒體驗過這種角色。」

　　丹尼在片場上開始暱稱傑森為「老摩」。丹尼解釋道：「我覺得傑森是個充滿魅力的演員，他也是非常優雅的戰士，就像舞者一樣。並非所有演員都有那種體格，我想找的是能享受武打戲的人。」

　　由於鄧肯・艾德侯在小說中以他的戰鬥技巧而聞名，袁羅傑便專門為他設計出一套獨特的招式。受到鄧肯曾在銀河各處旅行的影響，羅傑編排出的動作橋段，便融合了鄧肯接觸過的不同陣營的技巧，包括弗瑞曼人的低重心技術與劃圓的揮刀動作。羅傑解釋：「無論去哪，鄧肯都會吸收他覺得有用的技巧，融入他的個人風格中，他總是在思考怎樣才能打得最好、防得最穩，殺得最俐落。」

左頁左圖｜
鄧肯正式制服的概念圖。

左頁右圖｜
穿著弗瑞曼人服飾的鄧肯·
艾德侯（傑森·摩莫亞）。

本頁左圖｜鄧肯·艾德侯
的突擊隊制服。

葛尼是亞崔迪家的兵器大師，也是善於規劃戰術的勤奮將領，完全不信任在陰影中蠢蠢欲動的事物。他清楚亞崔迪氏族宿敵的狡猾本性：哈肯能氏族屠殺了他的家人，並在他的下顎留下一道疤痕，以便讓他記得他們。

丹尼五年前曾與喬許‧布洛林合作過《烈火邊界》，知道葛尼是最適合這位知名演員的角色。「很簡單。葛尼是個詩人，喬許也是。」丹尼說。

葛尼也機智、敏感與無情。喬許說：「他充滿自信，但並不傲慢，他清楚只要善用自己的弱點，就更能深入理解他人的弱點，在戰爭時期取得優勢。」

這名面相豐富的角色，也是保羅的導師之一。在一幕關鍵戲碼中，葛尼訓練年輕的公爵繼承人格鬥，他將保羅推向能力極限，淬鍊這名年輕人在厄拉科斯上自保所需的技術。喬許與提摩西‧夏勒梅必須在這幕戲做出複雜的武打動作，喬許也得在開拍好幾個月前辛勤地排演。喬許說：「我的動機完全出自恐懼，在我心中，每個人的表現都會比我厲害十倍，練習的時間也比我多十倍。因此，我給了自己十倍的壓力。」

> 「很簡單。葛尼是個詩人，
> 喬許也是。」
> 導演丹尼‧維勒納夫

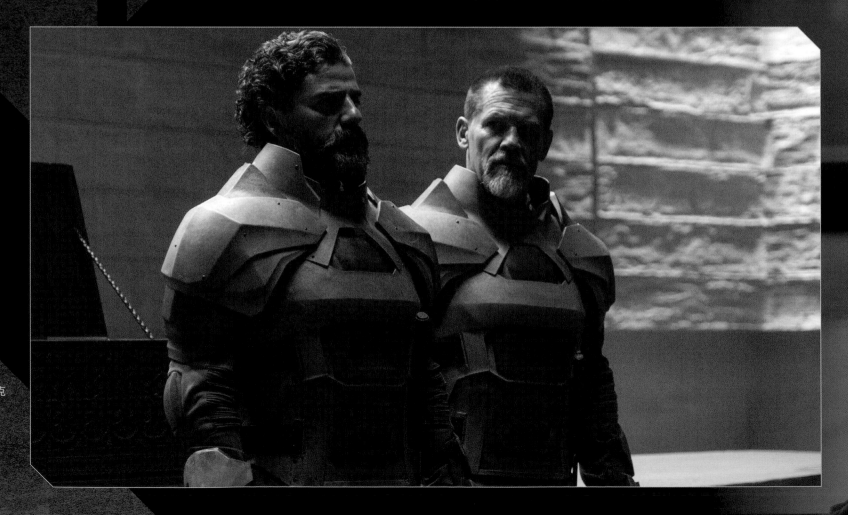

本頁下圖｜奧斯卡‧伊薩克和喬許‧布洛林在片場上穿著全套亞崔迪盔甲。

右頁｜喬許‧布洛林飾演葛尼‧哈萊克，站在訓練場的場景中。

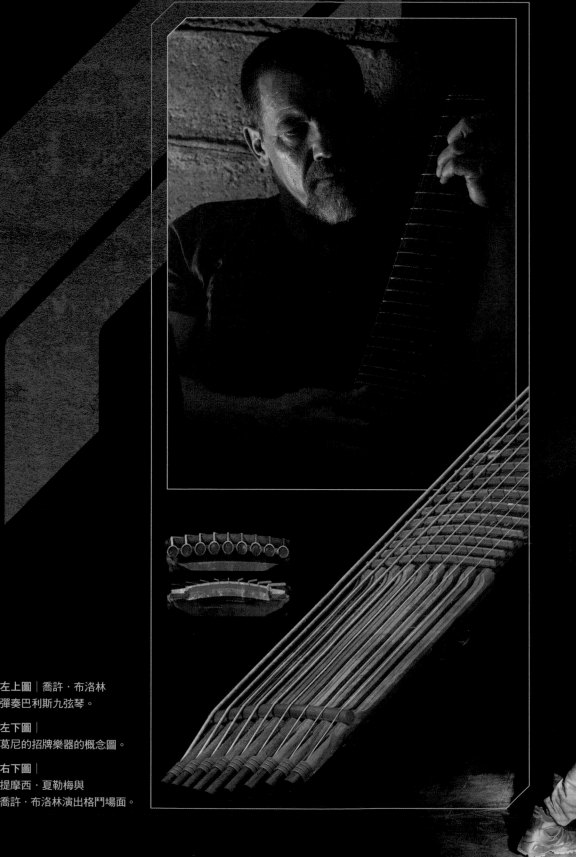

這位戰士兼詩人旅行時，總是帶著忠實的同伴——一把巴利斯九弦琴。為了打造出法蘭克·赫伯特書中描述的弦樂器，道具部門費了很大一番工夫。「好幾位設計師聯手打造，為的就是讓它看起來真的存在。」道格·哈洛克說。他先把任務交給當地一名大提琴製琴師，「他企圖改造現存樂器來做成巴利斯九弦琴。」道格回想道。可惜成品樂器看起來不太對，於是道格聯絡了一位當地道具師，對方恰好也是技藝高超的吉他手，他花了六週改變樂器的形狀以符合電影的需求。劇組在當地找了一位珠寶商來打造樂器的琴衍與弦栓，裝上這些部件，樂器才告完成。儘管巴利斯九弦琴看起來很棒，它卻不是能供演奏的樂器，也無法調音。「儘管我會彈吉他，卻清楚自己無法彈這把樂器。」喬許說。在片場上，這位演員用無伴奏合唱方式演唱葛尼的歌謠，歌詞改編自小說內容，旋律則由漢斯·季默譜寫。

左上圖｜喬許·布洛林
彈奏巴利斯九弦琴。

左下圖｜
葛尼的招牌樂器的概念圖。

右下圖｜
提摩西·夏勒梅與
喬許·布洛林演出格鬥場面。

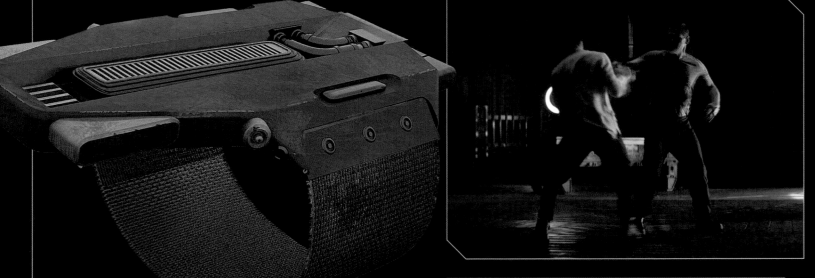

屏蔽場

　　《沙丘》角色配戴的屏蔽場裝置，會產生保護身體不受武器與其他衝擊傷害的電磁場，能有效抵擋子彈與其他高速武器，把這些東西從屏蔽場表面彈開。為了對抗屏蔽場，沙丘世界的戰士發展出慢速揮刀的技巧，能緩緩穿透這層保護力場。力場一遭到突破，系統就會失效，讓敵手失去防護。緩慢攻擊需要一套全新的格鬥技巧。《沙丘》中的鬥劍戲碼不能靠典型的高速猛烈打擊，反而需要徹底相反的做法。袁羅傑解釋道：「緩慢的劍招產生有趣的武打戲。對手的目標，是找到你身上的屏蔽場開關，然後破壞掉。」

　　在1965年的原著中，得透過繫在腰上的屏蔽場腰帶來啟動屏蔽場。不過，丹尼想讓這裝置更符合當代，於是選擇將它正面朝上，裝在手背那一側。他也想讓屏蔽場的能量場看起來類似諾曼・麥克拉倫（Norman McLaren）的作品。麥克拉倫是位英籍加拿大導演，以實驗性手繪動畫聞名，有時內容十分抽象。

　　視覺特效總監保羅・蘭伯特說：「我知道屏蔽場得看起來很有藝術氣息，我們使用的技術包括用手繪製影格。當你看到衝擊點時，我們就會拷貝那區域『之前』與『之後』的影格，環繞在原影格周圍，彷彿某種回音。這很麻煩，因為不是每個合成師都擁有那種技術。」隨著屏蔽場的概念逐漸發展，視覺特效的顏色也隨之改變：擊中屏蔽場的迅速打擊，會讓它發出藍色的保護光芒；而當劍緩緩穿透力場表層時，則會使它轉紅，警告使用者即將失效。

左上圖｜
屏蔽場裝置的概念圖。

右上圖｜
在練武場景的這幅畫面，屏蔽場的藍色色澤表示擋下了眼前的攻擊。

右下圖｜
當刀刃緩緩刺穿屏蔽場就出現紅色色澤。

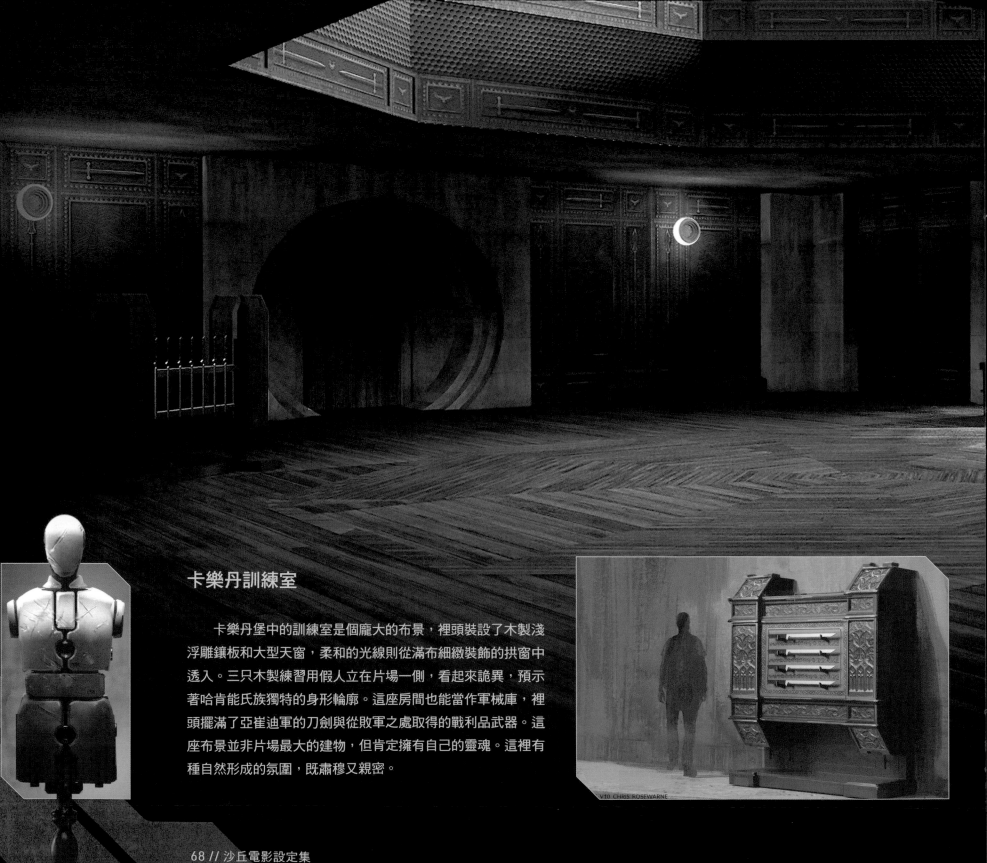

卡樂丹訓練室

　　卡樂丹堡中的訓練室是個龐大的布景，裡頭裝設了木製淺浮雕鑲板和大型天窗，柔和的光線則從滿布細緻裝飾的拱窗中透入。三只木製練習用假人立在片場一側，看起來詭異，預示著哈肯能氏族獨特的身形輪廓。這座房間也能當作軍械庫，裡頭擺滿了亞崔迪軍的刀劍與從敗軍之處取得的戰利品武器。這座布景並非片場最大的建物，但肯定擁有自己的靈魂。這裡有種自然形成的氛圍，既肅穆又親密。

V10 CHRIS ROSEWARNE

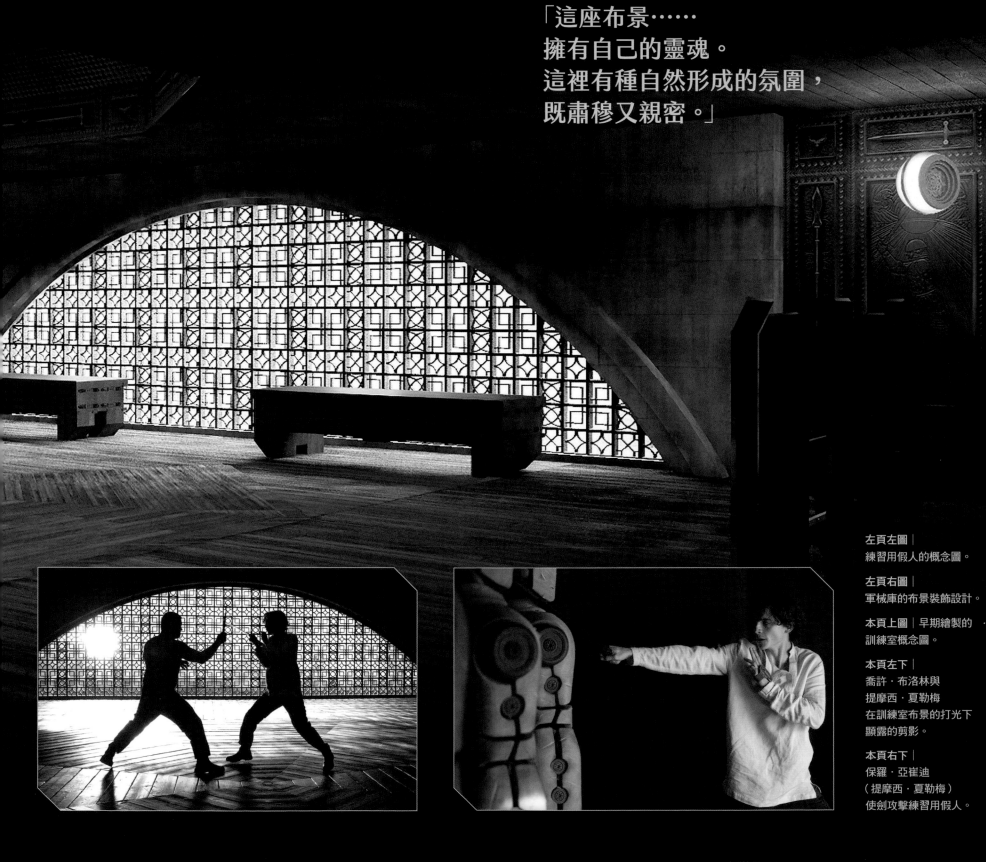

「這座布景……
擁有自己的靈魂。
這裡有種自然形成的氛圍，
既肅穆又親密。」

左頁左圖｜
練習用假人的概念圖。

左頁右圖｜
軍械庫的布景裝飾設計。

本頁上圖｜早期繪製的
訓練室概念圖。

本頁左下｜
喬許·布洛林與
提摩西·夏勒梅
在訓練室布景的打光下
顯露的剪影。

本頁右下｜
保羅·亞崔迪
（提摩西·夏勒梅）
使劍攻擊練習用假人。

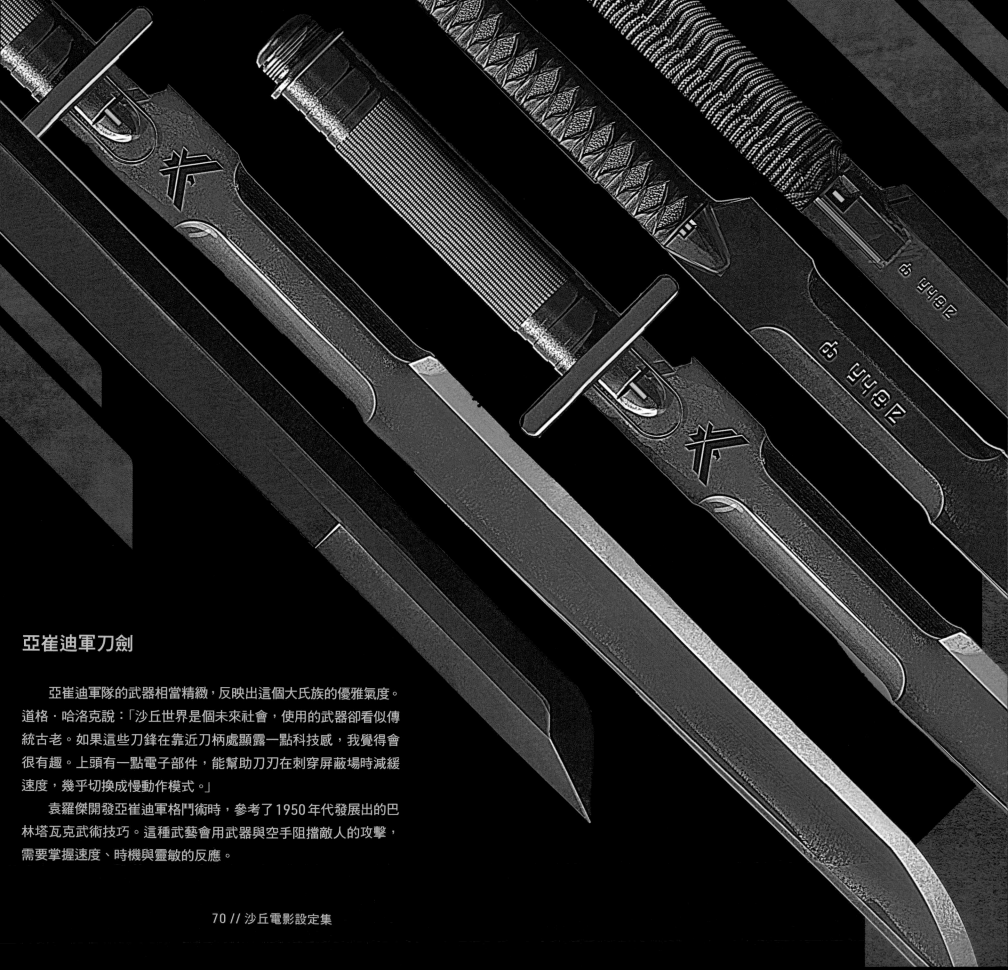

亞崔迪軍刀劍

　　亞崔迪軍隊的武器相當精緻，反映出這個大氏族的優雅氣度。道格‧哈洛克說：「沙丘世界是個未來社會，使用的武器卻看似傳統古老。如果這些刀鋒在靠近刀柄處顯露一點科技感，我覺得會很有趣。上頭有一點電子部件，能幫助刀刃在刺穿屏蔽場時減緩速度，幾乎切換成慢動作模式。」

　　袁羅傑開發亞崔迪軍格鬥術時，參考了1950年代發展出的巴林塔瓦克武術技巧。這種武藝會用武器與空手阻擋敵人的攻擊，需要掌握速度、時機與靈敏的反應。

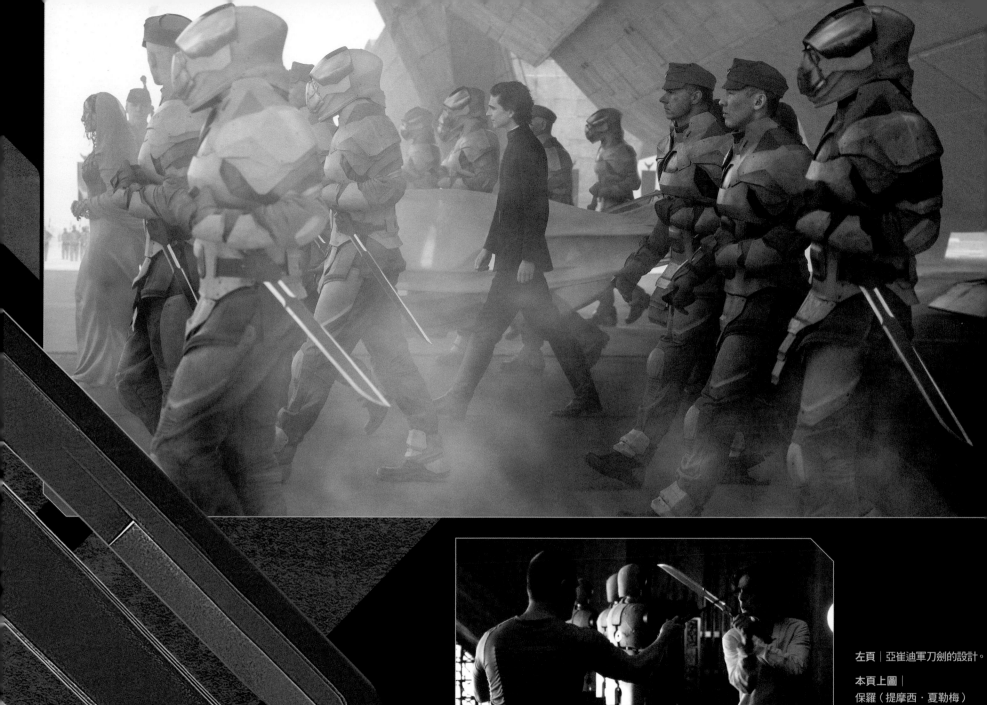

左頁｜亞崔迪軍刀劍的設計。

本頁上圖｜
保羅（提摩西·夏勒梅）
抵達厄拉科斯，由兩側的
亞崔迪士兵護送。

本頁下圖｜
喬許·布洛林與
提摩西·夏勒梅
揮舞刀劍排練。

亞崔迪軍甲冑

　　製作亞崔迪軍隊甲冑的原則，是要傳達出英勇又強大的軍隊精神。拍攝前，一開始賈桂琳·衛斯特在洛杉磯與服裝概念藝術家基斯·克里斯坦森（Keith Christensen）一同進行設計。賈桂琳解釋道：「戲服看起來不能太有未來風格，丹尼覺得必須有現實依據。」服裝也得夠實用，能讓演員和特技演員穿著甲冑走路、奔跑和戰鬥。賈桂琳說：「它們夠柔軟，能隨身體移動，但看起來在戰鬥中也有足夠保護力。」甲冑由英國戲服甲冑師西蒙·布林多爾（Simon Brindle）在布達佩斯片場建模與雕製。當方便活動又設計精細的原型得到許可後，當地戲服甲冑雕刻師喬治利·卡泰（Gergely Katai）便製作出多件戲服。

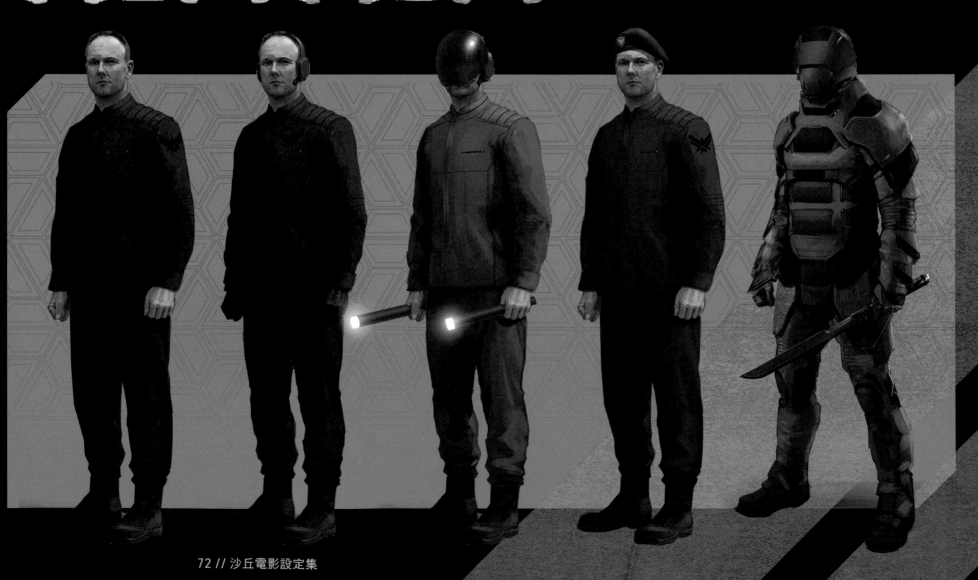

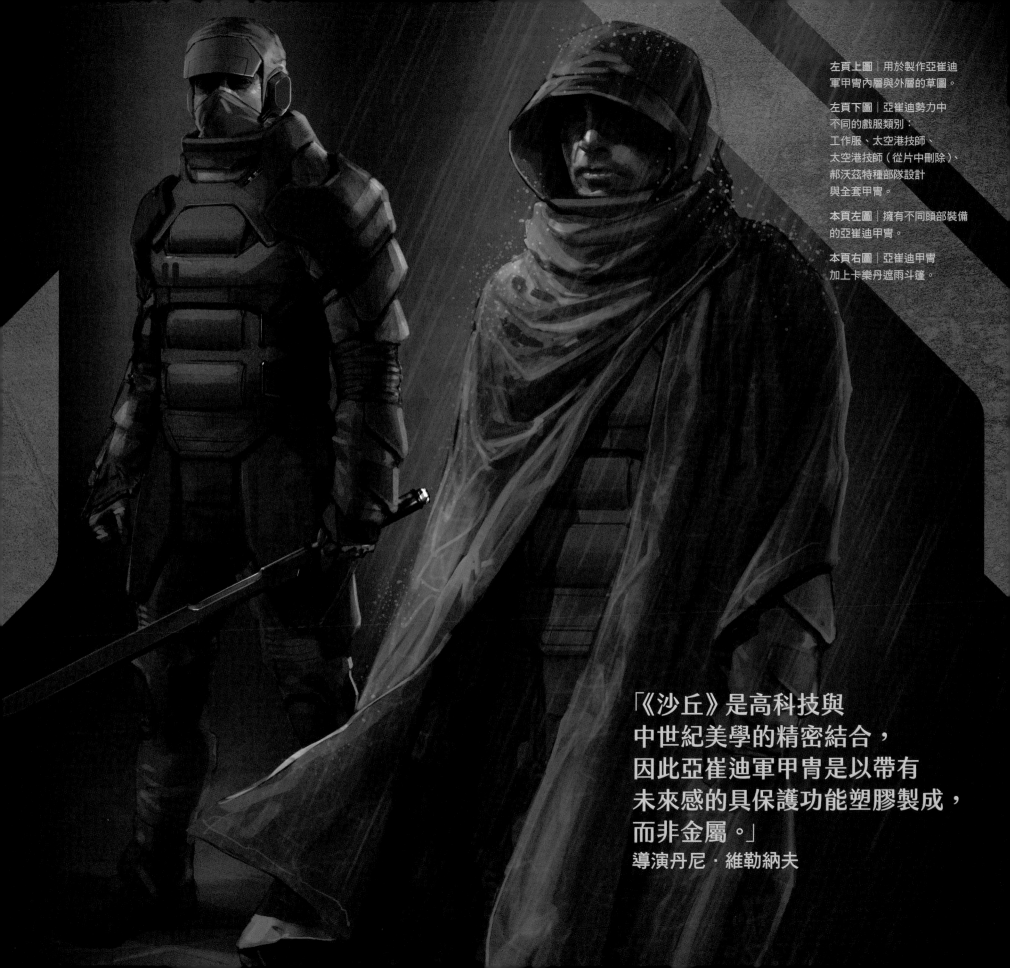

左頁上圖｜用於製作亞崔迪軍甲冑內層與外層的草圖。

左頁下圖｜亞崔迪勢力中不同的戲服類別：工作服、太空港技師、太空港技師（從片中刪除）、郝沃茲特種部隊設計與全套甲冑。

本頁左圖｜擁有不同頭部裝備的亞崔迪甲冑。

本頁右圖｜亞崔迪甲冑加上卡樂丹遮雨斗篷。

「《沙丘》是高科技與中世紀美學的精密結合，因此亞崔迪軍甲冑是以帶有未來感的具保護功能塑膠製成，而非金屬。」

導演丹尼・維勒納夫

跨頁 | 概念藝術家嘗試幾種不同的亞崔迪制服風格。

瑟非・郝沃茲

　　晶算師是受過訓練而發展出驚人心智力量與記憶力的人類。在思考機器遭到排除的世界中，他們取代了電腦。丹尼解釋道：「晶算師能吸收和分析驚人的資料量，他們能利用內在演算法和強力大腦預測成果。」每個大氏族都有位盡心盡力的晶算師負責引導政治與財務政策；少了他們，就不可能處理領導人民所需的大量資料。

　　備受崇敬的亞崔迪晶算師瑟非・郝沃茲由史蒂芬・麥金利・亨德森飾演。丹尼說：「他是個擁有溫暖存在感的演員，雙眼也流露出智慧。儘管瑟非是個活生生的資料處理器，我卻想讓他成為令人喜愛的角色。」

　　演出此角時，史蒂芬參考了夏洛克・福爾摩斯。「我一直都熱愛亞瑟・柯南・道爾筆下那名人物，還有與可能性和演繹法有關的概念。」史蒂芬解釋道。瑟非擁有影像記憶，只要將雙眼向上翻，就能取得腦中儲存的資訊。「他能以不尋常的方式串聯線索。」這位演員補充道。

　　所有晶算師臉上都有獨特記號，使他們看起來與眾不同。在書中，他們的雙唇沾上了沙弗汁，那是種以植物製成的飲料，能加速他們的思考過程。在片中，這項身體特徵轉換為更明確的符號。髮型與化妝設計師唐納德・莫瓦特說：「晶算師乾淨又整潔，因此我想：『何不改成刺青呢？』」他設計出漆黑的方格，畫到下唇上，實驗了不同的大小與位置，直到恰到好處。「我想到酒漬或胎記，也找到了一種暗紫黑莓色，效果就完美了。」他補充道。

右圖｜
史蒂芬・麥金利・亨德森
飾演瑟非・郝沃茲。

「瑟非能以不尋常的方式
串聯線索。」
演員史蒂芬・麥金利・亨德森

左圖｜
張震飾演尤因醫師，
亞崔迪一族的家庭醫師。

右上圖｜
尤因醫師的緩速鏢槍。

右下圖｜
尤因醫師的服裝概念圖。

尤因醫師

惠靈頓·尤因醫師是亞崔迪氏族的家庭醫生。他畢業於蘇克學校，該校透過皇家心理制約去訓練醫師，因此醫師在額頭上刺了蘇克菱形刺青，象徵榮譽、忠誠與永不奪走病人性命的承諾。

丹尼選擇了臺灣演員張震擔綱此角，他曾在 2018 年的坎城影展見過對方，當時兩人都是評審團成員。丹尼說：「自從我在王家衛 90 年代拍的電影中看過張震後，就非常仰慕這位演員。」張震也對首度出演英語電影的機會感到欣喜。張震回想道：「在我讀劇本前，我以為會有非常強烈的賽博龐克和異世界風格。閱讀時就發現，從人性的角度來看，這套小說作品令人訝異地平易近人。」

尤因是個未來世界裡的醫師，只靠視覺、觸覺與直覺，就能判斷出對象的病因。作者兒子布萊恩·赫伯特解釋道：「法蘭克·赫伯特將這角色描寫成悲劇性的浪漫人物。」這名醫師確實在對雷托公爵的忠誠與對妻子萬娜的愛之間矛盾掙扎。張震形容他的角色：「他一生受到絕望所苦，結果造就了一名複雜又令人心碎的角色。」

在電影中，尤因醫師穿著極簡風格的訂製束腰外衣。賈桂琳·衛斯特總是利用視覺上的參考資料作為服裝依據，設計尤因醫師的服裝時，她參考了拉斯普廷（Rasputin）的形象——他是十九世紀末一位惡名昭彰的神祕主義者，藉著為罹患血友病的俄羅斯王子擔任精神治療師，而混入俄羅斯王室。

亞崔迪旗艦

　　當亞崔迪氏族準備離開卡樂丹時，稜角分明的龐大旗艦便從海中冒出，準備展開前往厄拉科斯的旅程。丹尼解釋道：「亞崔迪氏族將他們的艦隊藏在水底，龐大古老又帶有損傷鏽斑的船隻，緩緩從水中升起，承載起士兵、武器和他們在厄拉科斯展開新生活所需的一切。」

「在早期的概念圖中，我試過設計一種垂直直立的船隻，能在浮上水面前照亮海水。」
概念藝術家喬治·赫爾

右頁｜
亞崔迪旗艦的早期概念圖。

本頁下圖｜
旗艦從海中升起的最終概念圖。

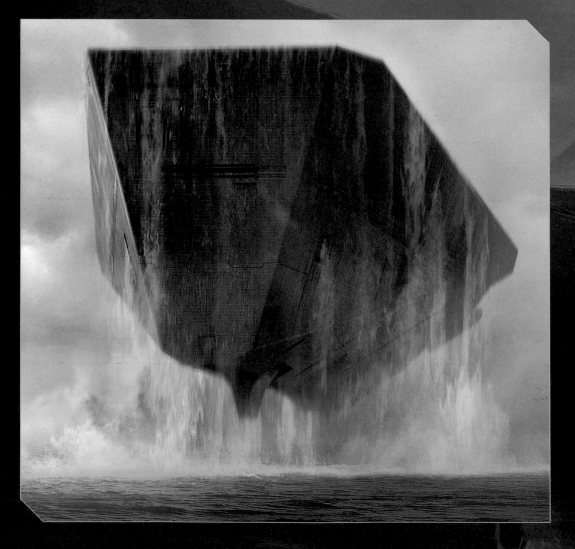

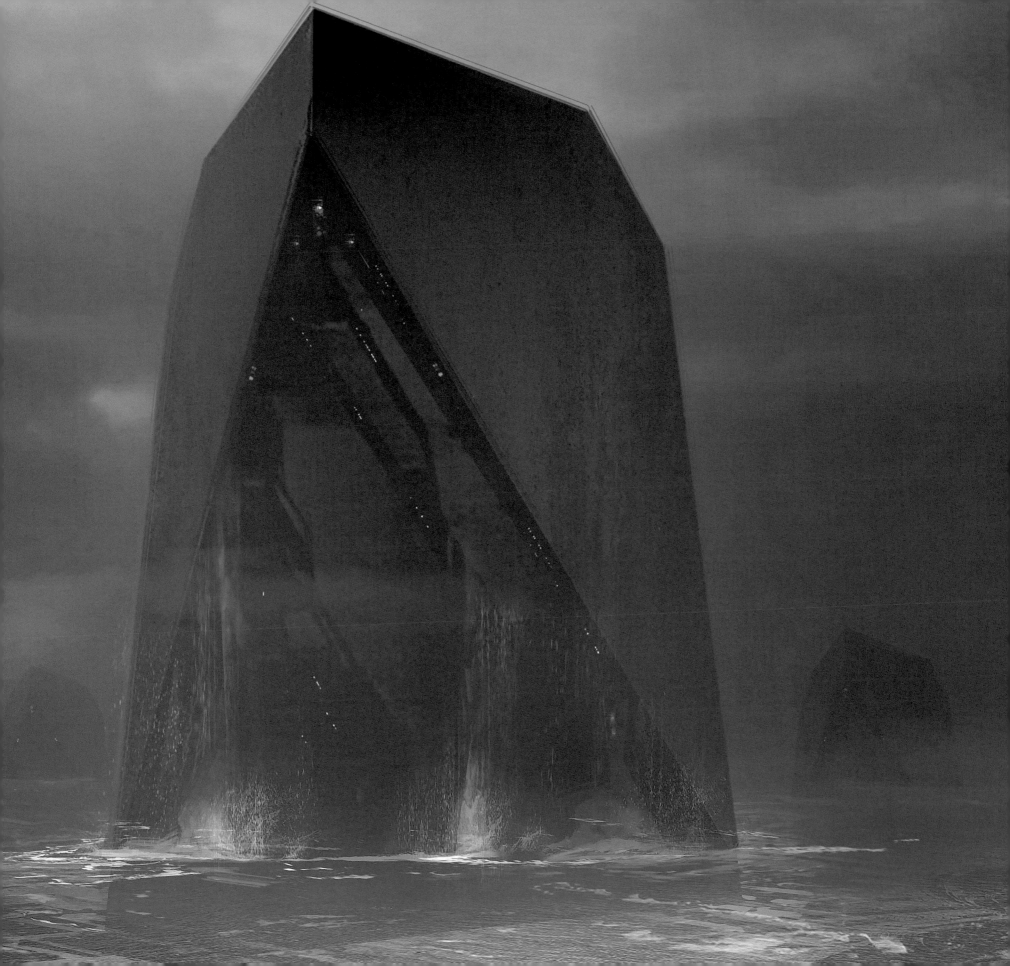

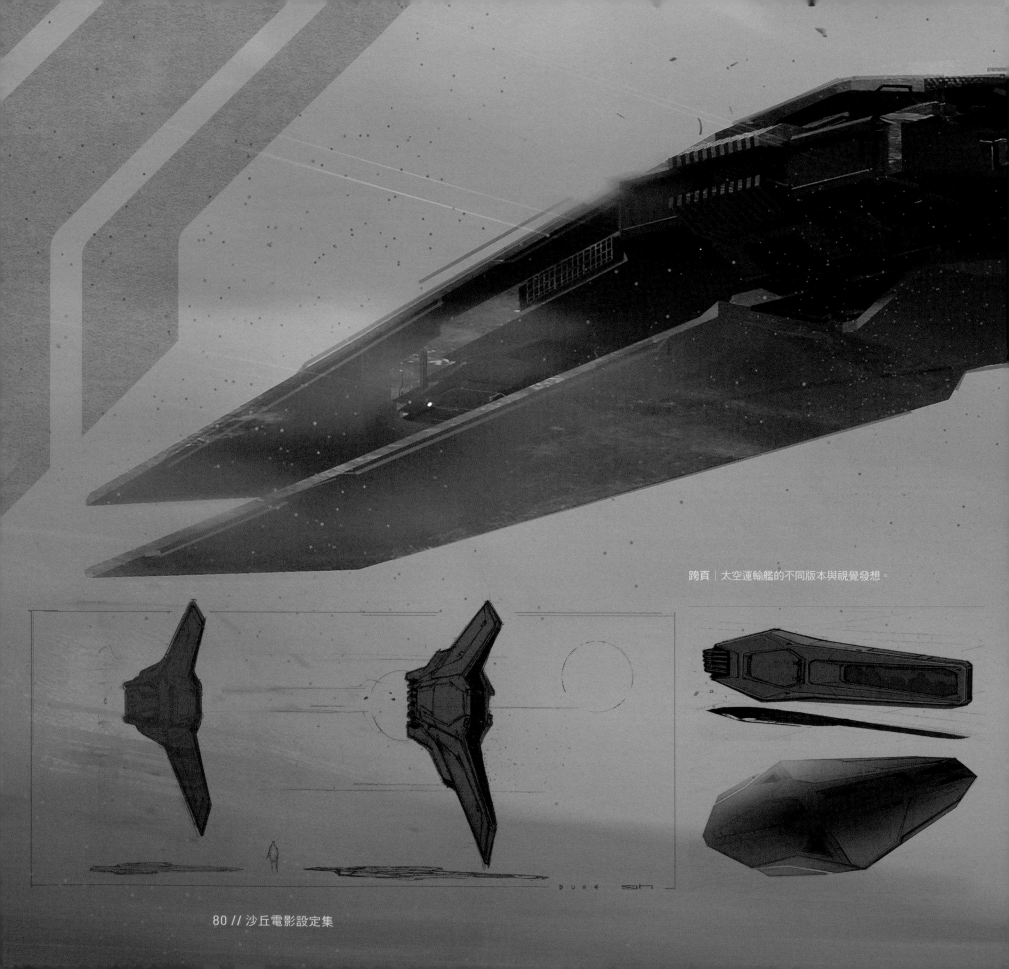

跨頁｜太空運輸艦的不同版本與視覺發想。

鄧肯的太空船

　　這艘船原本是為了一幕遭到刪剪的戲而創造，但丹尼喜歡它的外型，於是在片中為它安插了新戲分，在剪輯過程中加了一幕戲，拍出鄧肯·艾德侯操縱這艘太空船，把船的能力發揮到極限。

　　喬治·赫爾解釋道：「這幅草圖在嘗試能穿越雲朵與群山的垂直機翼設計，毫無空氣力學的巨大石堆，出奇地讓我產生靈感。我喜歡把不合適的事物並列，找出罕見的組合。」派崔斯後來為太空船加了登機梯與降落裝置，之後則將船隻納入卡樂丹機棚中，機棚則由概念藝術家狄克·費洪在後製時設計。

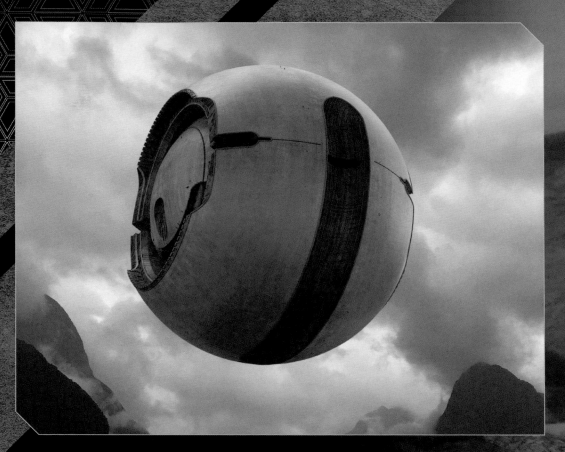

跨頁｜
變動先鋒官在卡樂丹上降落，
與亞崔迪氏族見面。

本頁左上｜
帝國太空船的概念圖。

本頁下圖｜
帝國太空船登機梯草圖。

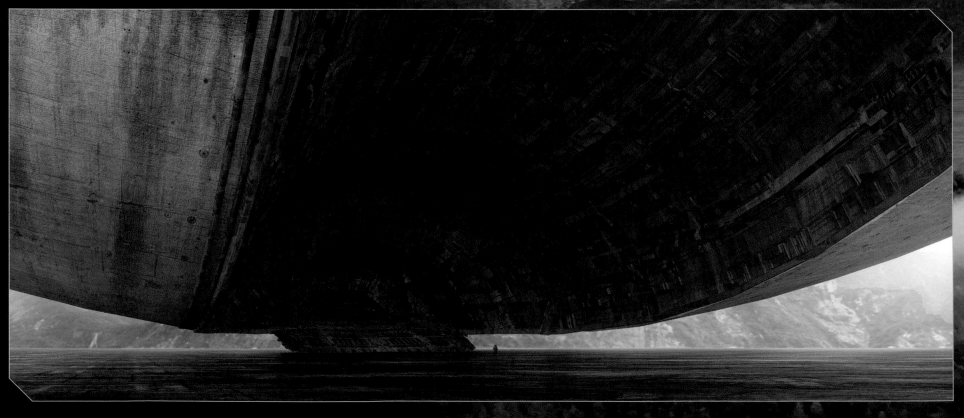

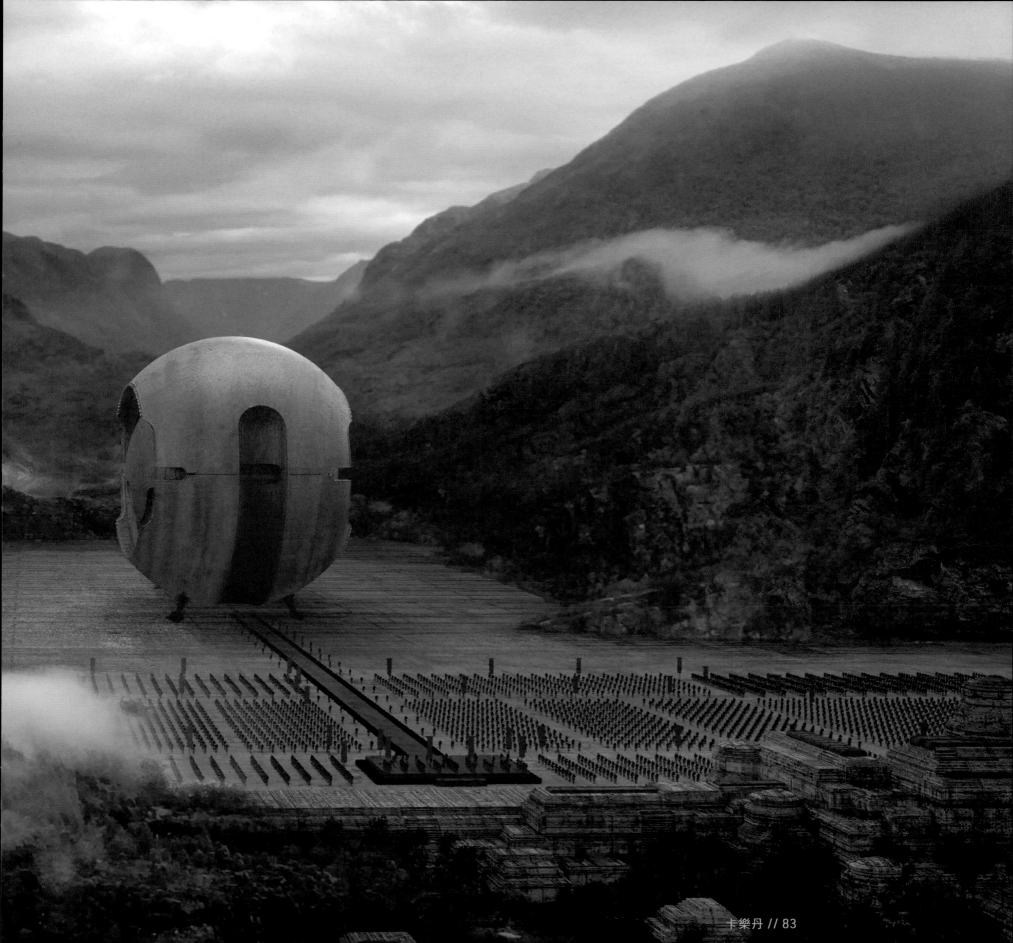

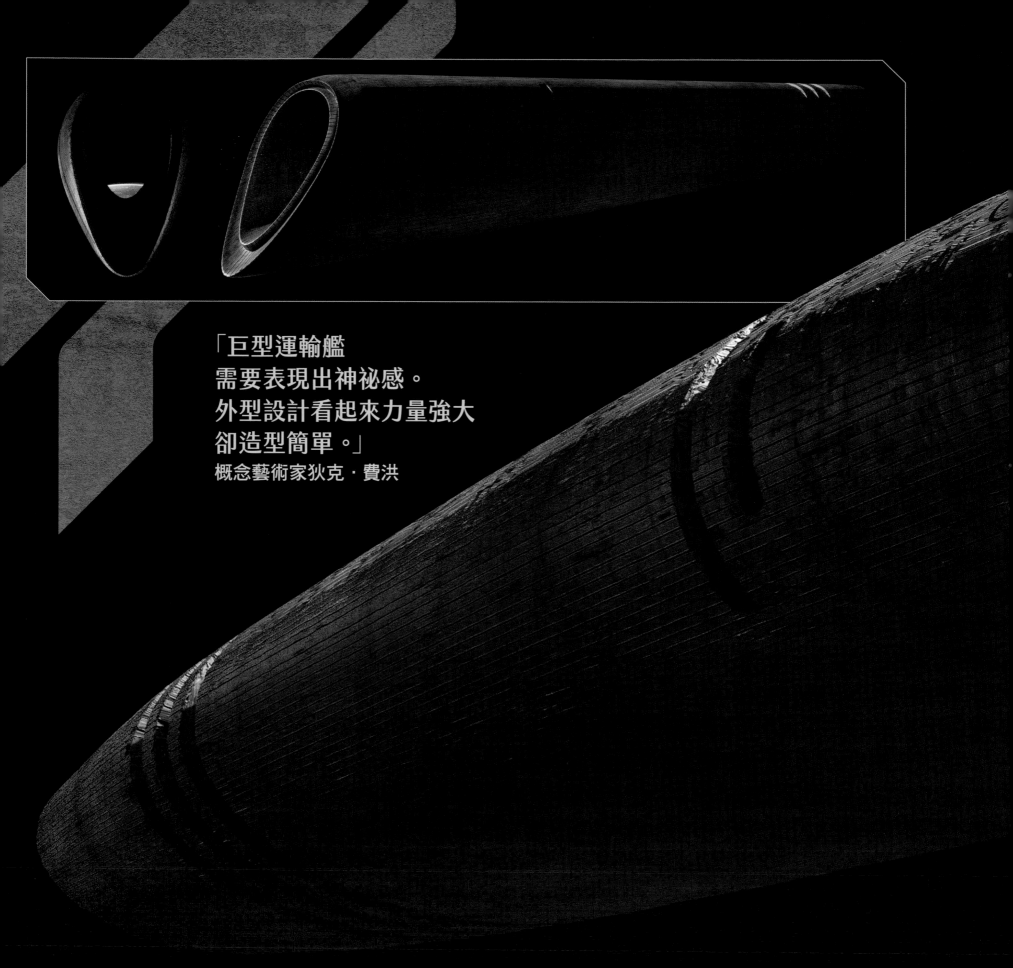

「巨型運輸艦
需要表現出神祕感。
外型設計看起來力量強大
卻造型簡單。」
概念藝術家狄克・費洪

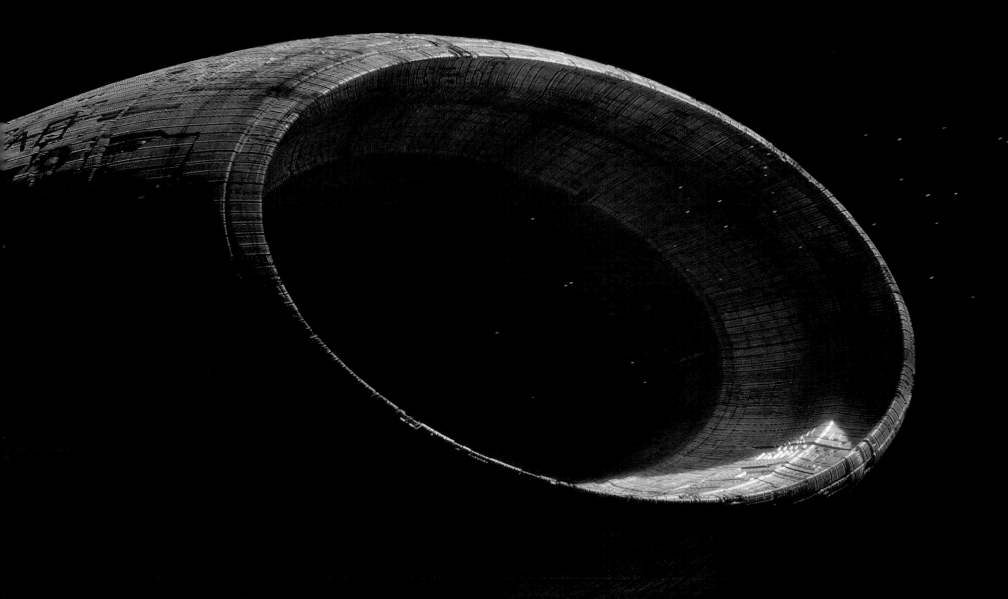

巨型運輸艦

　　《沙丘》中的太空旅行需要使用巨型運輸艦，這些龐大太空船能夠運輸人類與貨物來往遙遠行星，亞崔迪氏族便是靠它們前往厄拉科斯。

　　開發巨型運輸艦時，身兼概念設計師與分鏡師的山姆·胡

德基率先想出類似扭曲紙筒的設計：「不是完整的紙筒，每個角度看起來也不同。」狄克·費洪也與美術指導派崔斯·弗米特探索嘗試不同形狀，像是去核橄欖、蛋形與酪梨。儘管概念多次演變，卻總是與飛越太空的龐大管型船脫不了關係。

左頁上圖｜早期的
酪梨型巨型運輸艦設計。

跨頁｜
最終的巨型運輸艦設計。

羯 地 主 星

GIEDI PRIME

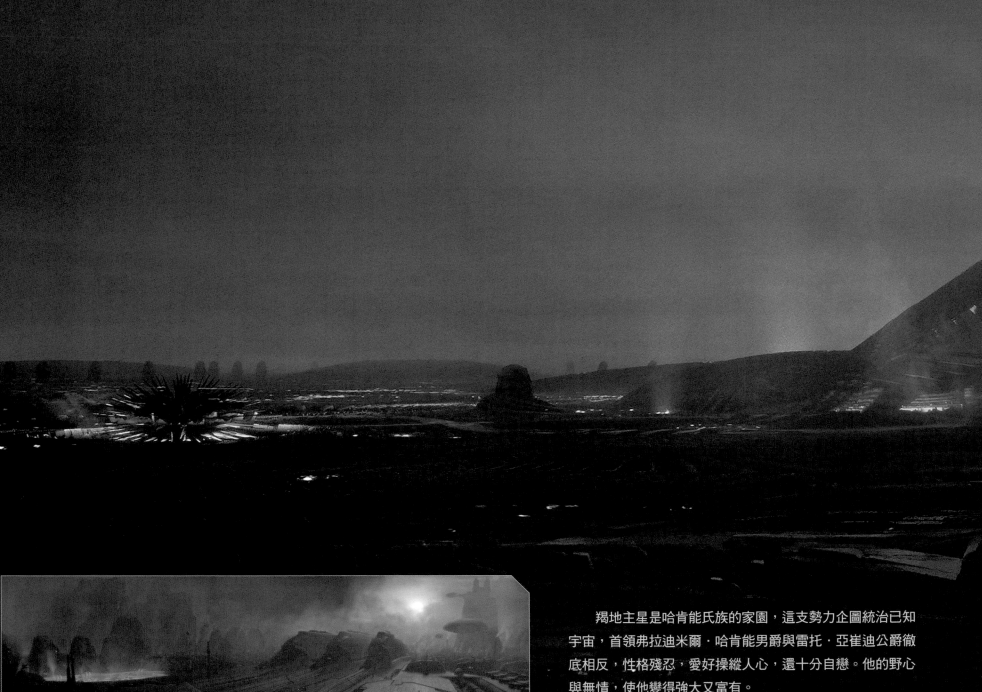

羯地主星是哈肯能氏族的家園，這支勢力企圖統治已知宇宙，首領弗拉迪米爾·哈肯能男爵與雷托·亞崔迪公爵徹底相反，性格殘忍，愛好操縱人心，還十分自戀。他的野心與無情，使他變得強大又富有。

哈肯能氏族的專制統治與對財富的執著，使羯地主星失去了生物多樣性。每一吋土地都經歷了工業化、採礦、開發或汙染。派崔斯·弗米特在北加拿大找到了設計這座星球地表的靈感：當地從土壤中挖出油砂，過程相當類似挖礦。雖然開採出原油，但也因此毀了周遭環境。在羯地主星上，每一吋遭到破壞的土地上都蓋滿了建物，形成完全以塑膠房屋構成的世界。

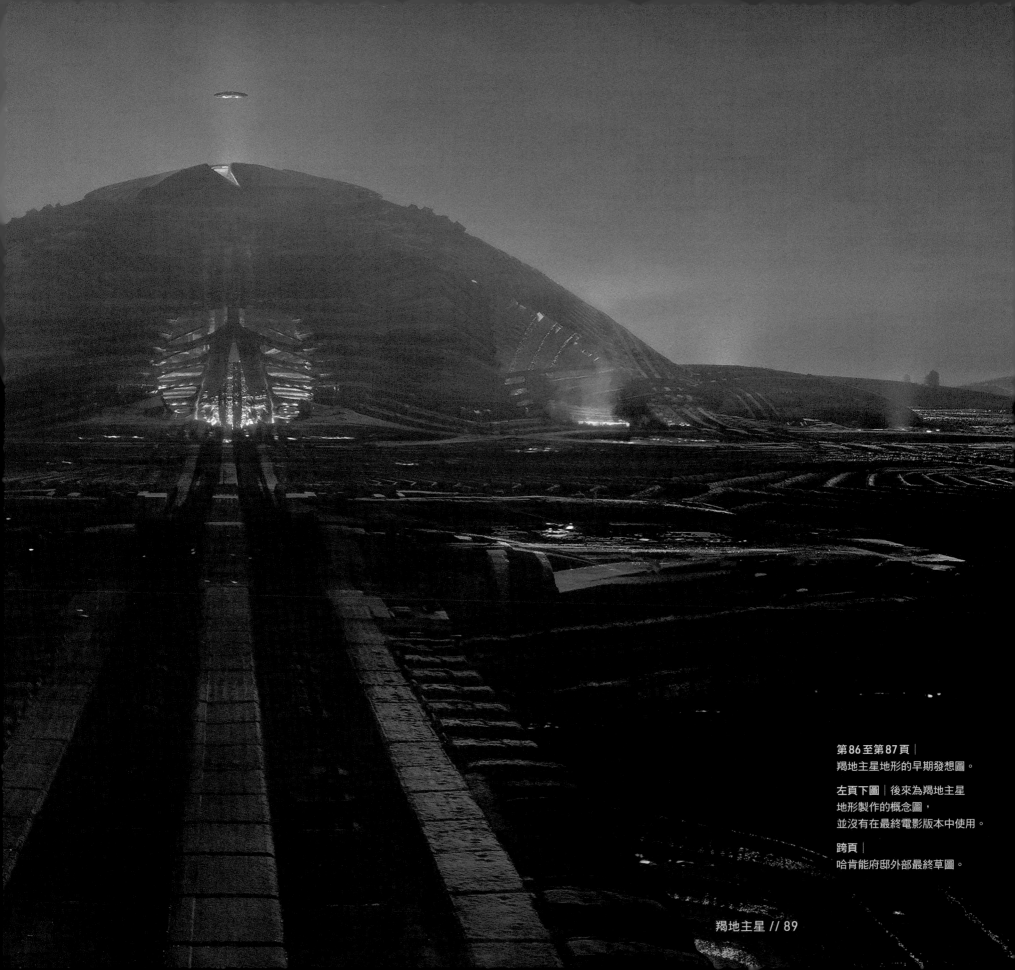

第86至第87頁│
羯地主星地形的早期發想圖。

左頁下圖│後來為羯地主星
地形製作的概念圖，
並沒有在最終電影版本中使用。

跨頁│
哈肯能府邸外部最終草圖。

羯地主星的景色顯露出遠處的大型圓頂，那是哈肯能氏族顯眼的府邸。訪客由頂部的伸縮通道進入，彷彿遭到一頭漆黑野獸吞噬，入內的人得自行承擔風險。

男爵的寶座室刻意設計成看似胸腔內部，宛如白骨森森，讓人聯想到死亡與腐朽。

跨頁 |
弗拉迪米爾·哈肯能男爵廳室的概念圖。

右頁右上 |
男爵的寶座上有個香料色的圓球。

右頁右中 | 廳室的俯瞰圖。

「男爵廳室的建築結構像隻鯨魚，也像胸腔和骨骸。」
美術指導派崔斯·弗米特

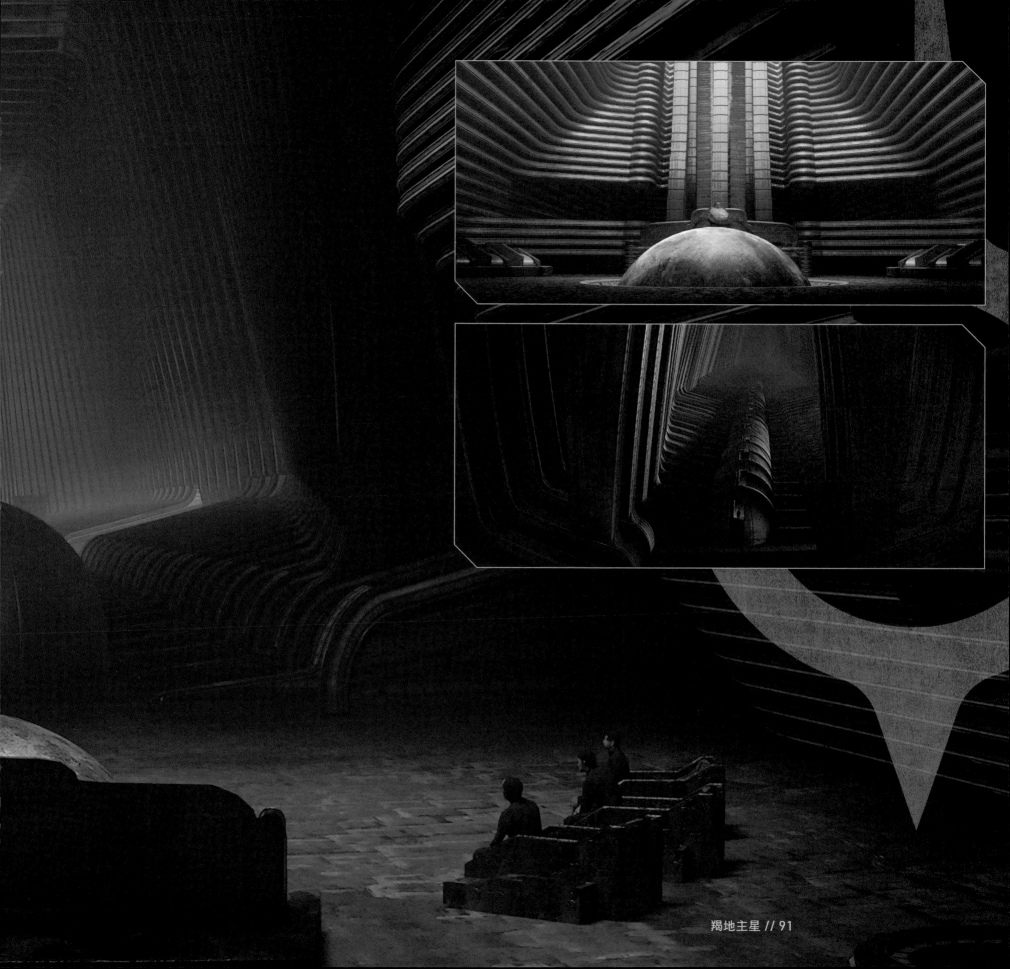

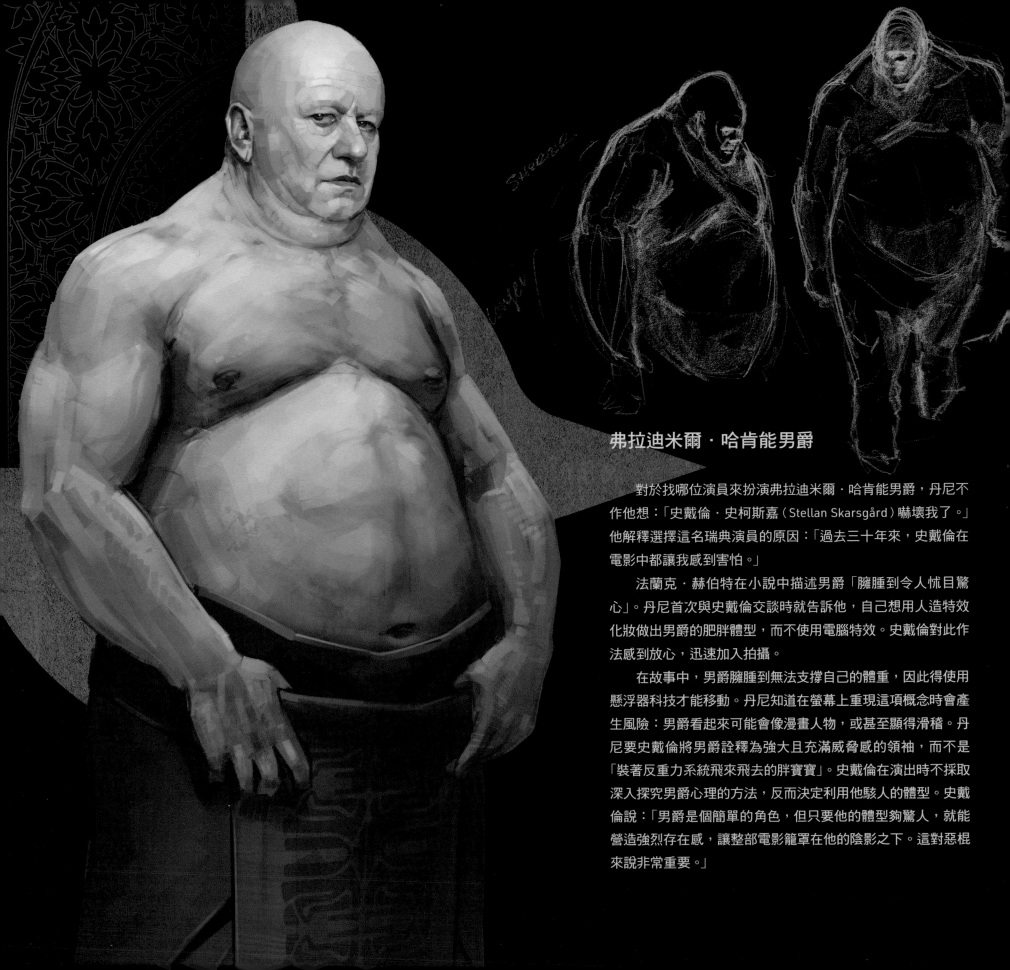

弗拉迪米爾‧哈肯能男爵

對於找哪位演員來扮演弗拉迪米爾‧哈肯能男爵，丹尼不作他想：「史戴倫‧史柯斯嘉（Stellan Skarsgård）嚇壞我了。」他解釋選擇這名瑞典演員的原因：「過去三十年來，史戴倫在電影中都讓我感到害怕。」

法蘭克‧赫伯特在小說中描述男爵「臃腫到令人怵目驚心」。丹尼首次與史戴倫交談時就告訴他，自己想用人造特效化妝做出男爵的肥胖體型，而不使用電腦特效。史戴倫對此作法感到放心，迅速加入拍攝。

在故事中，男爵臃腫到無法支撐自己的體重，因此得使用懸浮器科技才能移動。丹尼知道在螢幕上重現這項概念時會產生風險：男爵看起來可能會像漫畫人物，或甚至顯得滑稽。丹尼要史戴倫將男爵詮釋為強大且充滿威脅感的領袖，而不是「裝著反重力系統飛來飛去的胖寶寶」。史戴倫在演出時不採取深入探究男爵心理的方法，反而決定利用他駭人的體型。史戴倫說：「男爵是個簡單的角色，但只要他的體型夠驚人，就能營造強烈存在感，讓整部電影籠罩在他的陰影之下。這對惡棍來說非常重要。」

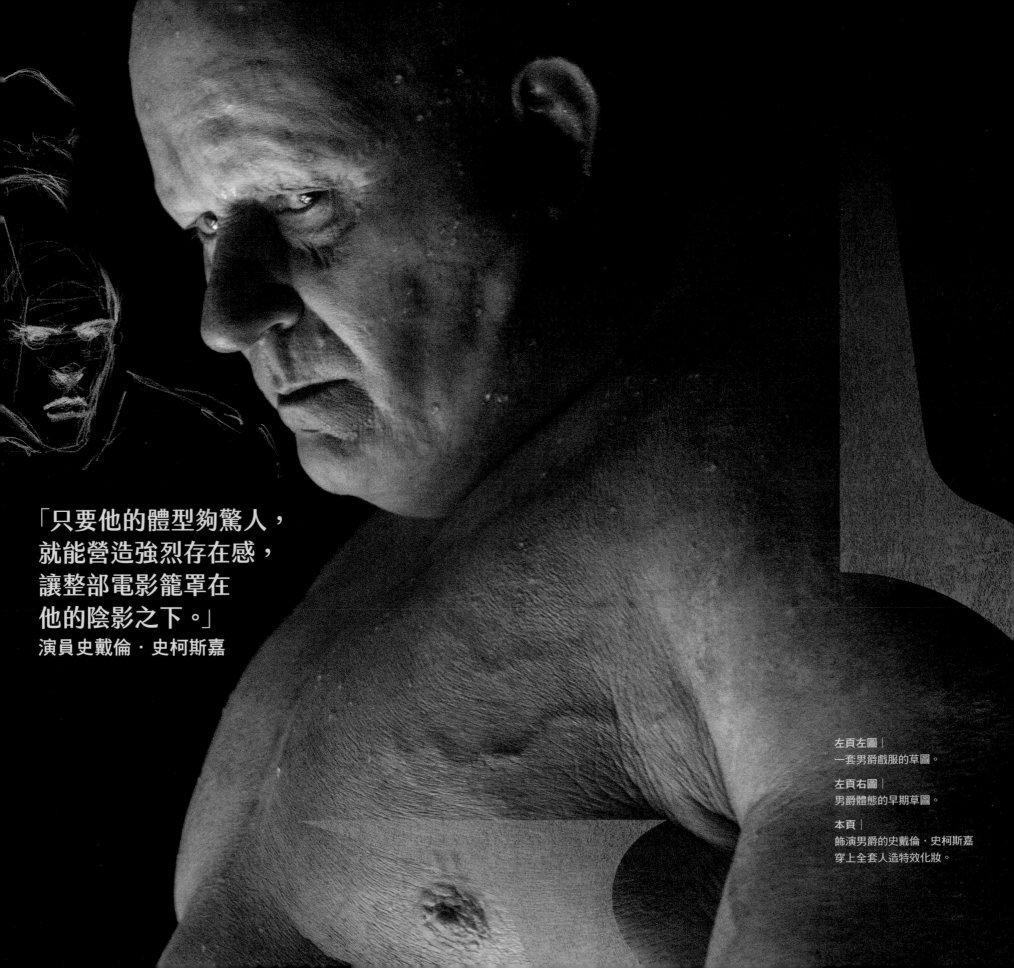

「只要他的體型夠驚人，
就能營造強烈存在感，
讓整部電影籠罩在
他的陰影之下。」
演員史戴倫·史柯斯嘉

左頁左圖｜
一套男爵戲服的草圖。

左頁右圖｜
男爵體態的早期草圖。

本頁｜
飾演男爵的史戴倫·史柯斯嘉
穿上全套人造特效化妝。

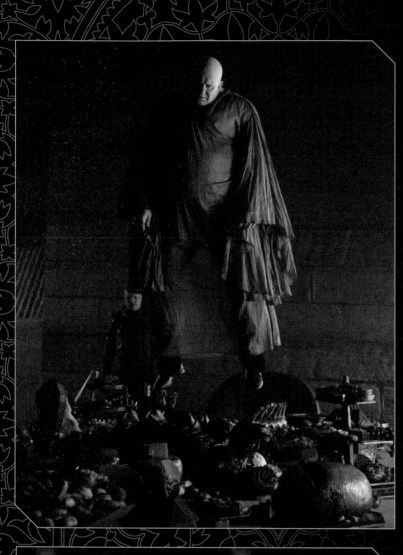

本頁左上│
弗拉迪米爾·哈肯能男爵
（史戴倫·史柯斯嘉）
靠著反重力懸浮器飄上空中。

本頁左下│
男爵的反重力懸浮器系統
的視覺設計。

右圖│
飄浮的男爵身上
黑色絲袍的服裝設計。

右頁│
早期研究男爵體型
和行動所畫的素描。

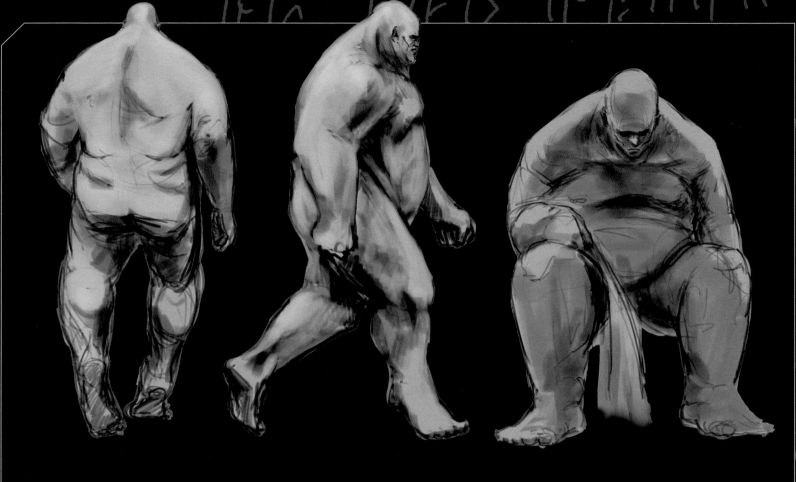

野獸般的身材

　　劇組團隊針對男爵的身形輪廓做了相當多研究與開發嘗試。他的體型、比例與肌肉組織都必須設計得非常精準，化妝團隊才能開始打造特效化妝。身兼概念設計師與分鏡師的山姆·胡德基說：「我們做了很多肥胖版本的男爵，接著想：『為何不讓他更像野獸呢？』」

　　有一天丹尼提供了一張巨型海象的照片，這張照片便在拍攝過程中成為男爵設計的主要參考。山姆接著改變了體重、動作與行為舉止，讓男爵感覺有點不太像人類。他也畫出男爵踮著腳尖走路的畫面，彰顯男爵總是利用懸浮器科技支撐身體。山姆說：「我喜歡這種設計能讓他顯得有些纖巧，但依然令人恐懼無比。」

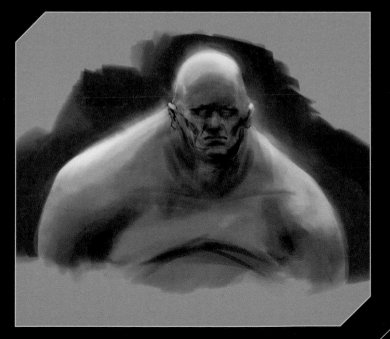

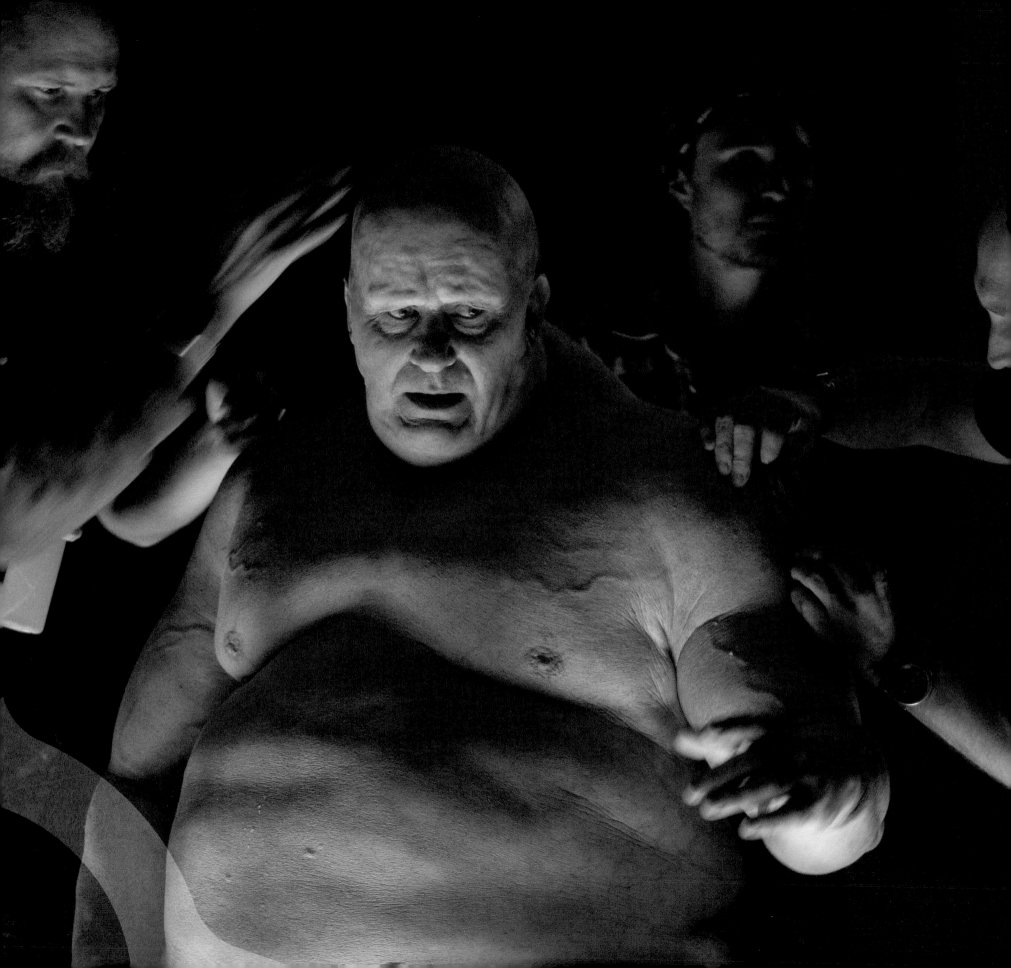

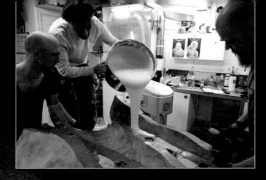

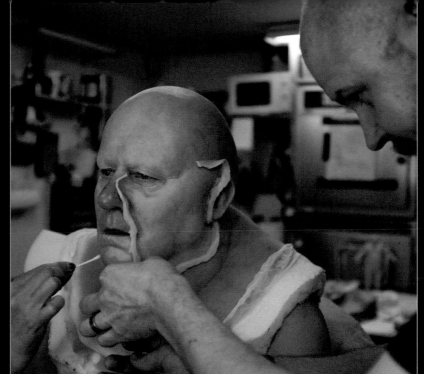

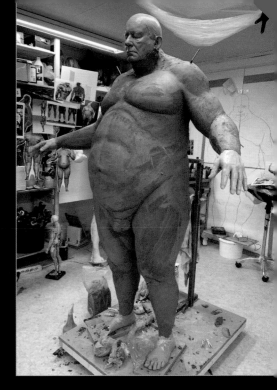

打造男爵

男爵的全身特效化妝道具是妝髮部門在《沙丘》中的核心作品。史戴倫得坐上七小時，裝上一層層化妝與特效化妝道具。這位演員說：「精神上我辦得到，因為看化妝師工作很有趣，不過就身體上而言，感覺像是坐在爛位子上，搭飛機飛越大西洋。」

在前置作業早期，妝髮設計師唐納德・莫瓦特就連絡了路佛・拉森（Love Larson）與他的妻子艾娃・馮・巴爾（Eva von Bahr），他們是特效化妝專家，接下了打造男爵外型的挑戰。這對化妝師夫婦在史戴倫所在的斯德哥爾摩與他合作，兩人和手下團隊有十八週的時間，要製作多副全身特效化妝道具，因為每天使用的特殊化妝道具都會在拍攝結束後演員「脫殼而出」的過程中毀損。

設計男爵身體的第一步，是雕出真人大小的黏土塑像，上頭展現臃腫體態下的蠻力。唐納德回憶道：「路佛說他們找了十名雕刻師處理這組雕像，因為它太龐大了。」儘管男爵體型

驚人，在雕刻塑形時，身體器官的比例仍盡可能接近自然。唐納德解釋：「我們沒有做得比正常大上十倍，我們只是做出看起來既強而有力，又貼近現實的尺寸。」

攝影期間，史戴倫會在清晨四點半到八點間抵達工作室，準備下午進行的拍攝。首先他會裝上男爵頭部與雙肩的素材，再一一把其他部件裝到他身上。這些道具包括泡棉般的軟墊與冷卻背心，有時還有能將史戴倫拉上空中的吊索，用於模擬反重力懸浮器科技。在化妝過程的尾聲，路佛、艾娃與他們的團隊會在戲服全身加上一層假皮，以完成整體全貌。

不過最細緻的工作，則是臉部化妝，因為這塊特殊化妝必須承受得起近距離特寫的考驗，也不能遮蓋史戴倫的表情與情緒。唐納德說：「有時你需要減少一點特殊化妝，或用較不明顯的妝效，讓演員的臉孔清楚可辨。」

左頁｜路佛・拉森（左）和他的團隊為史戴倫・史柯斯嘉完成特殊化妝的最後點綴。

本頁上圖｜艾娃・馮・巴爾與路佛・拉森在斯德哥爾摩的工作室中為男爵的特殊化妝道具進行雕製和塑形，並讓史戴倫・史柯斯嘉試穿。

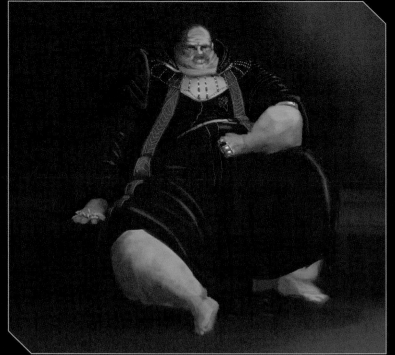

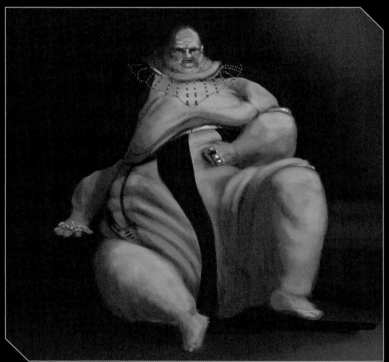

本頁 | 男爵服裝的不同設計。

右頁左圖 | 男爵甲冑的概念圖。

右頁右圖 | 早期飄浮男爵的概念圖。

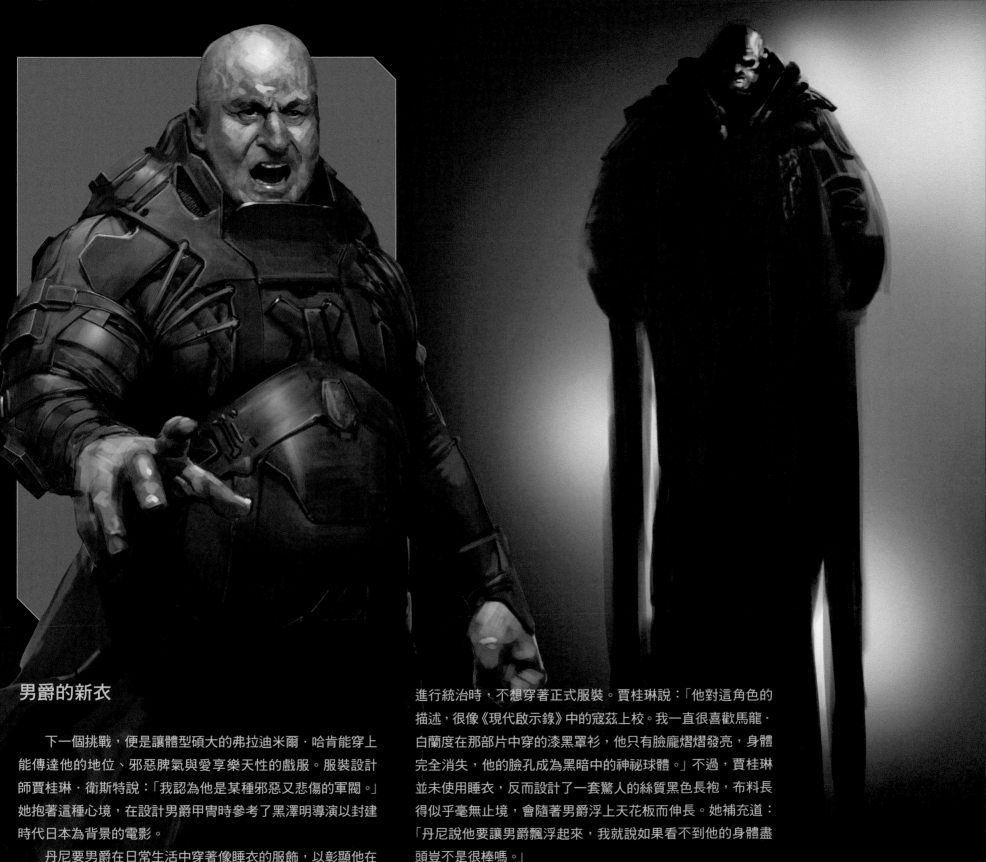

男爵的新衣

下一個挑戰，便是讓體型碩大的弗拉迪米爾·哈肯能穿上能傳達他的地位、邪惡脾氣與愛享樂天性的戲服。服裝設計師賈桂琳·衛斯特說：「我認為他是某種邪惡又悲傷的軍閥。」她抱著這種心境，在設計男爵甲冑時參考了黑澤明導演以封建時代日本為背景的電影。

丹尼要男爵在日常生活中穿著像睡衣的服飾，以彰顯他在進行統治時，不想穿著正式服裝。賈桂琳說：「他對這角色的描述，很像《現代啟示錄》中的寇茲上校。我一直很喜歡馬龍·白蘭度在那部片中穿的漆黑罩衫，他只有臉龐熠熠發亮，身體完全消失，他的臉孔成為黑暗中的神祕球體。」不過，賈桂琳並未使用睡衣，反而設計了一套驚人的絲質黑色長袍，布料長得似乎毫無止境，會隨著男爵浮上天花板而伸長。她補充道：「丹尼說他要讓男爵飄浮起來，我就說如果看不到他的身體盡頭豈不是很棒嗎。」

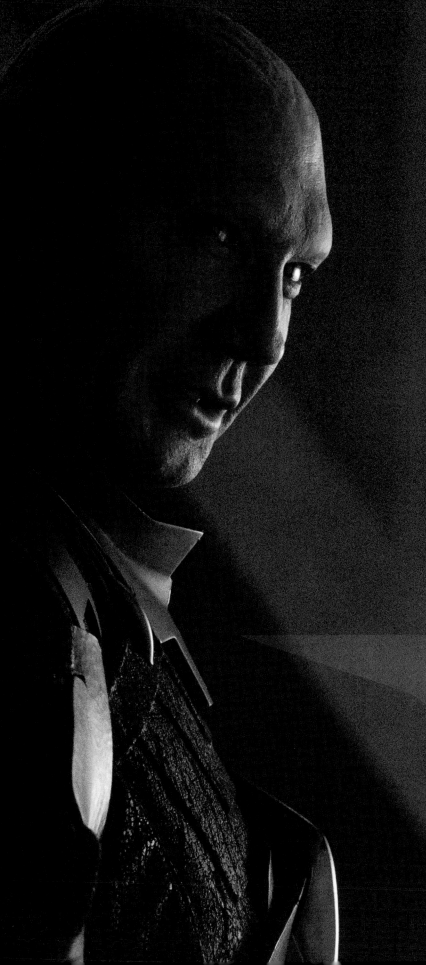

「拉班仰賴恫嚇與恐懼。
他以做惡為生，
他以痛苦為食。」
演員戴夫·巴帝斯塔

格羅蘇·拉班·哈肯能

　　拉班是哈肯能氏族的繼承人，戴夫·巴帝斯塔（Dave Bautista）在片中飾演這名惡毒角色，他在丹尼上部片《銀翼殺手2049》中飾演叛逃的仿生人。丹尼說：「在拍《銀翼殺手2049》時，我很喜歡與戴夫共事，自然也想再度讓他演出《沙丘》。拉班是個虐待狂，非常兇狠。」戴夫解釋道：「他仰賴恫嚇與恐懼。他以做惡為生，他以痛苦為食。」

　　這名角色確實是個脾氣壞的莽夫。戴夫說：「除了他叔叔以外，拉班不畏懼任何事物。他很想取悅叔叔，但男爵只把他當作自己的大棋局中的一只小卒。他們有親戚關係，但沒有感情。」

　　打從一開始，丹尼就把哈肯能氏族想像為一群住在高汙染環境中的居民，無法照到太陽，也無法攝取適當營養，所以羯地主星的居民皮膚非常蒼白，雙眼漆黑，也沒有毛髮。這代表演出哈肯能氏族成員的所有演員，包括戴夫，都得剃光頭髮、遮蓋眉毛，讓他們的角色散發出邪惡氣質。

右圖｜戴夫·巴帝斯塔
飾演格羅蘇·拉班·哈肯能。

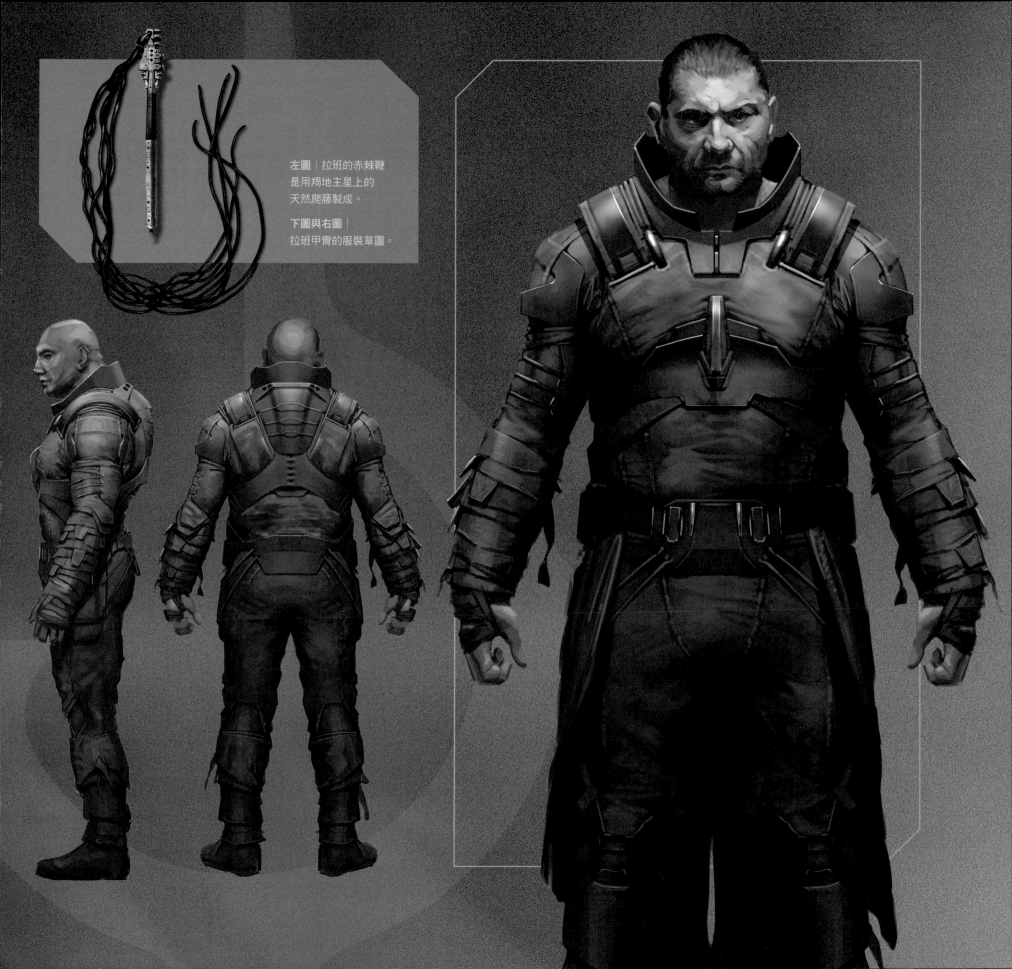

左圖│拉班的赤棘鞭
是用羯地主星上的
天然爬藤製成。

下圖與右圖│
拉班甲冑的服裝草圖。

「人要如何模擬電腦般的能力與重要性？這確實是大哉問。」
演員大衛‧達斯馬齊恩

彼特‧德‧弗立斯

　　哈肯能氏族和亞崔迪氏族一樣，都仰賴晶算師來吸收外來資料，做出政治決策。和瑟非‧郝沃茲一樣，彼特‧德‧弗立斯是名活生生的思考機器，但異於對手的是，他是個冷血人物，缺乏任何良好品德。丹尼曾與大衛‧達斯馬齊恩（David Dastmalchian）在《私法爭鋒》與《銀翼殺手2049》中共事，於是很高興地歡迎他加入《沙丘》的卡司。丹尼說：「我認為彼特的角色完全適合大衛來演，他是個非常有創造力又多才多藝的演員。我們之間有個笑話，就是我老是在電影中殺掉他的角色，但方法每次都不同。他很擅長死掉。」

　　彼特‧德‧弗立斯是個無情的角色，靠著對男爵的忠誠而行動。大衛說：「男爵是我的老闆，我的英雄，我的主人。彼特致力的目標，是維持哈肯能氏族對香料的控制權。」皇帝將厄拉科斯賞賜給亞崔迪氏族後，對於估算男爵該如何重掌這顆富含香料的星球，彼特扮演了十分重要的角色。

　　為了準備演出，大衛鑽研了反社會分子的心理機制，以便理解彼特這種人物如何在缺乏情感的狀況下行動。他也研究了赫伯特的原著。大衛回想道：「我對沒有電腦的世界思考了很多事。人要如何模擬電腦般的能力與重要性？這確實是大哉問。」

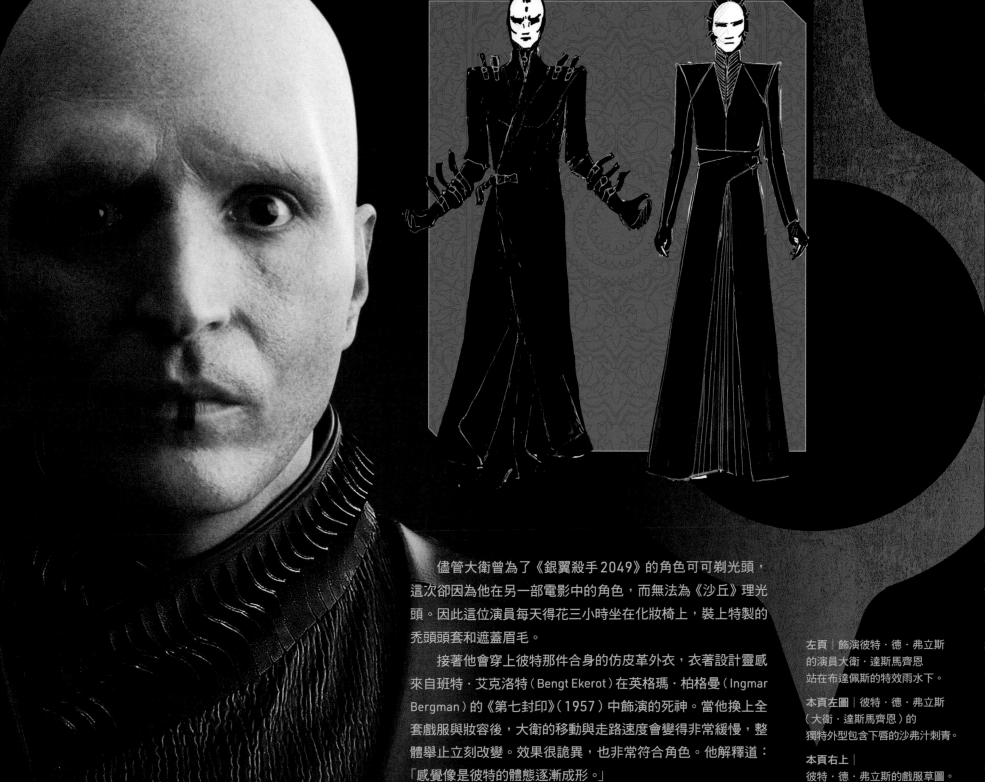

儘管大衛曾為了《銀翼殺手2049》的角色可可剃光頭，這次卻因為他在另一部電影中的角色，而無法為《沙丘》理光頭。因此這位演員每天得花三小時坐在化妝椅上，裝上特製的禿頭頭套和遮蓋眉毛。

接著他會穿上彼特那件合身的仿皮革外衣，衣著設計靈感來自班特·艾克洛特（Bengt Ekerot）在英格瑪·柏格曼（Ingmar Bergman）的《第七封印》（1957）中飾演的死神。當他換上全套戲服與妝容後，大衛的移動與走路速度會變得非常緩慢，整體舉止立刻改變。效果很詭異，也非常符合角色。他解釋道：「感覺像是彼特的體態逐漸成形。」

左頁｜飾演彼特·德·弗立斯的演員大衛·達斯馬齊恩站在布達佩斯的特效雨水下。

本頁左圖｜彼特·德·弗立斯（大衛·達斯馬齊恩）的獨特外型包含下唇的沙弗汁刺青。

本頁右上｜彼特·德·弗立斯的戲服草圖。

　　哈肯能軍隊在片中總是穿著甲冑，戰爭就是他們的人生。對服裝設計師賈桂琳·衛斯特和鮑伯·摩根而言，《沙丘》宇宙中的這個陣營是他們非常喜歡創造的作品。根據丹尼的想像，他們遠離了帶有復古未來感的蒸氣龐克類型，以及任何「過於科幻」的設計，反而想出了他們形容為「現代中世紀」的外型。「哈肯能戲服漆黑又神祕，不少靈感也依然擷取自塔羅牌。」賈桂琳說。甲冑上也有數層讓人想起昆蟲世界的鱗甲與紋理。鮑伯指出：「就連他們的頭盔都像螞蟻，他們的身體則像蜘蛛。」這些特質使哈肯能軍隊在深夜攻擊亞崔迪氏族時，顯得輪廓怪異。「製作前所未見的作品，感覺很棒。」鮑伯補充道。

本頁｜哈肯能軍頭盔研發草圖。

右頁左圖｜哈肯能甲冑的
早期概念圖與最終設計圖的對照。

右頁右圖｜
幾種哈肯能軍的刀劍設計。

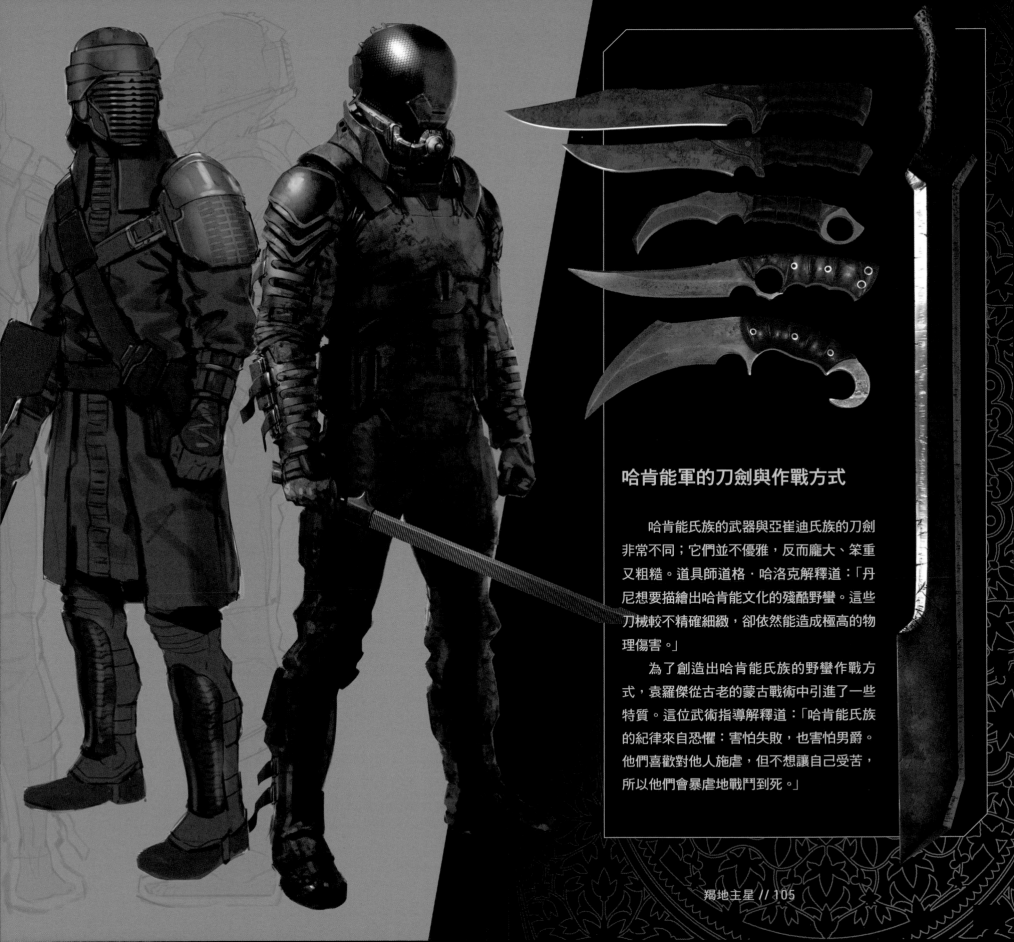

哈肯能軍的刀劍與作戰方式

哈肯能氏族的武器與亞崔迪氏族的刀劍非常不同；它們並不優雅，反而龐大、笨重又粗糙。道具師道格‧哈洛克解釋道：「丹尼想要描繪出哈肯能文化的殘酷野蠻。這些刀械較不精確細緻，卻依然能造成極高的物理傷害。」

為了創造出哈肯能氏族的野蠻作戰方式，袁羅傑從古老的蒙古戰術中引進了一些特質。這位武術指導解釋道：「哈肯能氏族的紀律來自恐懼：害怕失敗，也害怕男爵。他們喜歡對他人施虐，但不想讓自己受苦，所以他們會暴虐地戰鬥到死。」

哈肯能船艦

　　在他的電影中，丹尼總是會避免意料之中或老套的概念、點子和畫面。因此哈肯能船艦的外觀不是典型的邪惡外觀。設計哈肯能船艦的概念藝術家狄克・費洪說：「要說壞人都只能擁有看起來嚇人的船隻，這樣想也不太合理。你觀察這些船，會發現看起來堪稱溫和無害。」

跨頁｜哈肯能護衛艦不同設計的概念圖。

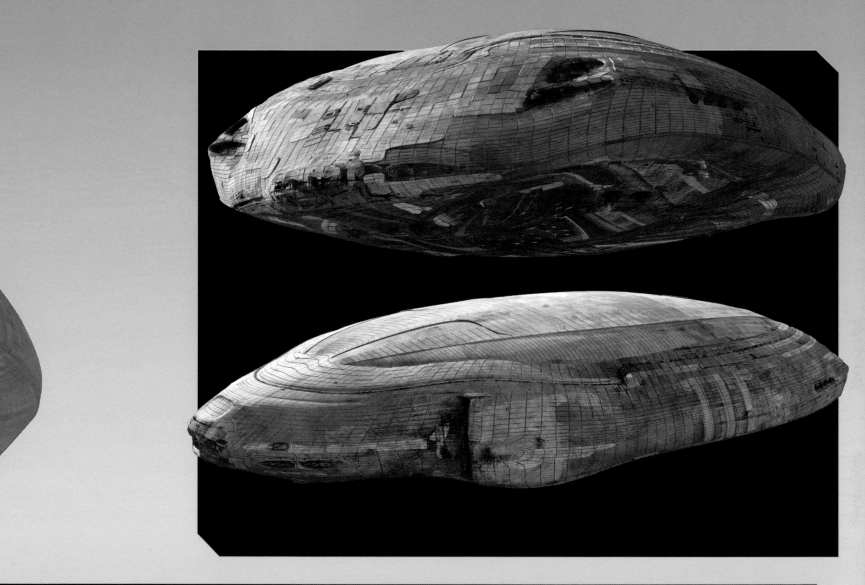

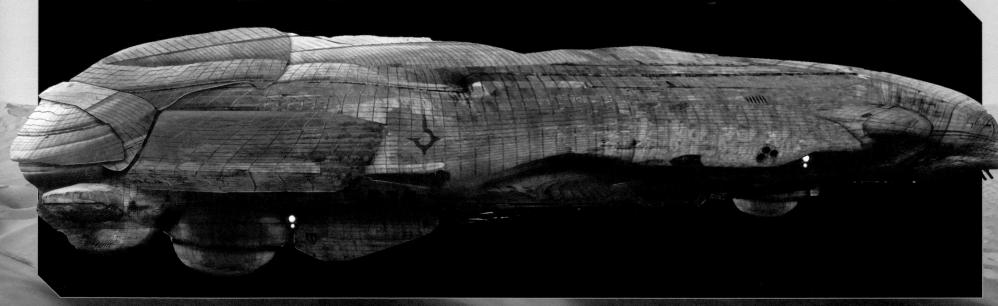

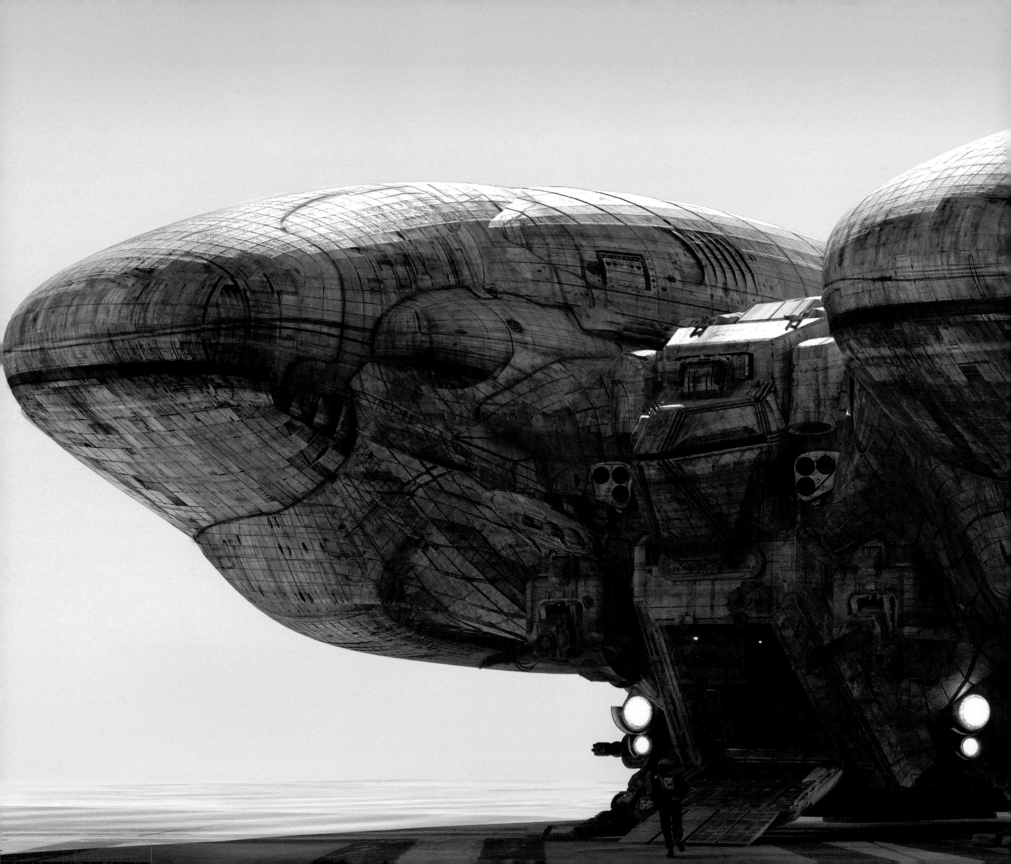

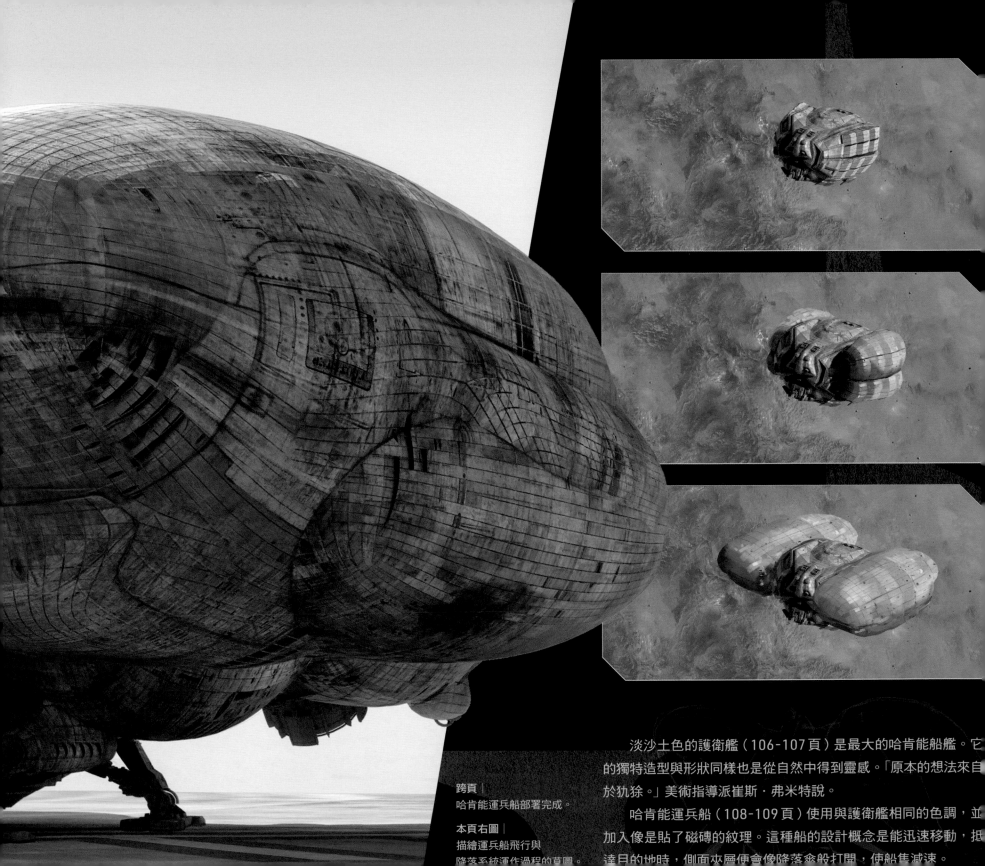

跨頁 |
哈肯能運兵船部署完成。

本頁右圖 |
描繪運兵船飛行與
降落系統運作過程的草圖。

淡沙土色的護衛艦（106-107頁）是最大的哈肯能船艦。它的獨特造型與形狀同樣也是從自然中得到靈感。「原本的想法來自於犰狳。」美術指導派崔斯・弗米特說。

哈肯能運兵船（108-109頁）使用與護衛艦相同的色調，並加入像是貼了磁磚的紋理。這種船的設計概念是能迅速移動，抵達目的地時，側面夾層便會像降落傘般打開，使船隻減速。

哈肯能爬行車

　　哈肯能氏族擁有的機具也包括香料爬行車，用來在厄拉科斯上的沙漠開採香料。「這台採收機的設計像是烏賊或嚇人的蜘蛛。」丹尼提到自己想像出的畫面，靈感來自法蘭克‧赫伯特描述這些運具模樣就像蟲子。概念藝術家喬治‧赫爾在早期腦力激盪時就設計出爬行車，但原本並沒有出現在劇本中。不過，它依然爬進了丹尼的潛意識，最後也出現在電影裡。喬治回憶道：「我把設計圖寄給丹尼的時候，我正焦急地等待《沙丘》開始製作。兩年後，他打電話來，說自己在惡夢中夢到這畫面，想把它放入電影開場戲。」喬治挖出了這份設計，並在機器的結構加上細節，不只更能描繪出它如何在沙漠地表移動，更重要的是，突顯出它多麼貪婪地採收香料。在最終電影版裡，爬行車出現在介紹背景的場景中，展示哈肯能氏族與弗瑞曼人在厄拉科斯上為了開發香料而交戰。

「我喜歡把不尋常的影響因子
搭配在一起，因為我相信在電影體驗中，
驚奇是種不可或缺的情緒。」
概念藝術家喬治‧赫爾

跨頁｜哈肯能採收機概念圖。

本頁下圖｜
探索哈肯能採收機
工程結構的早期草圖。

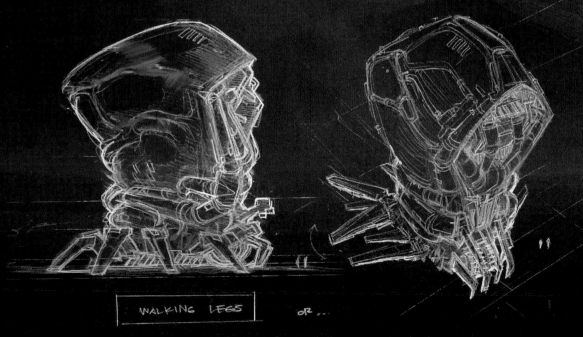

WALKING LEGS　　OR...

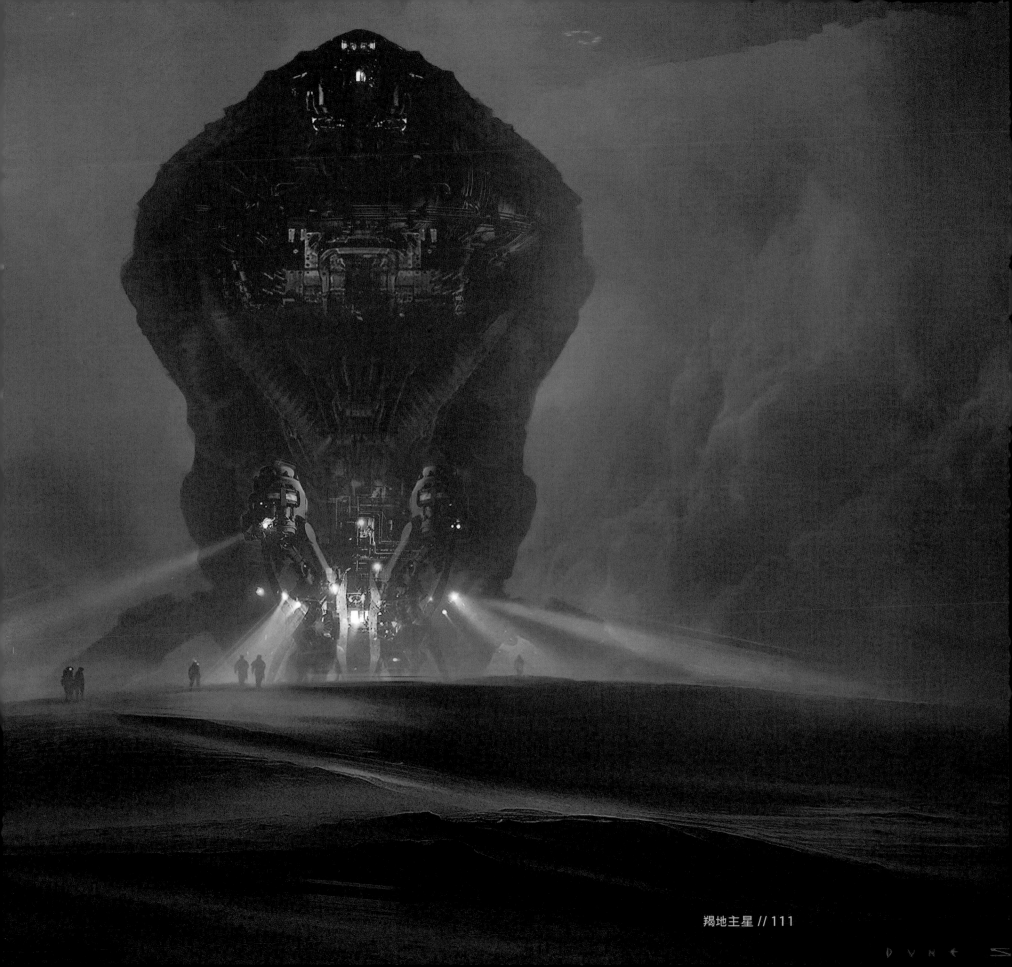

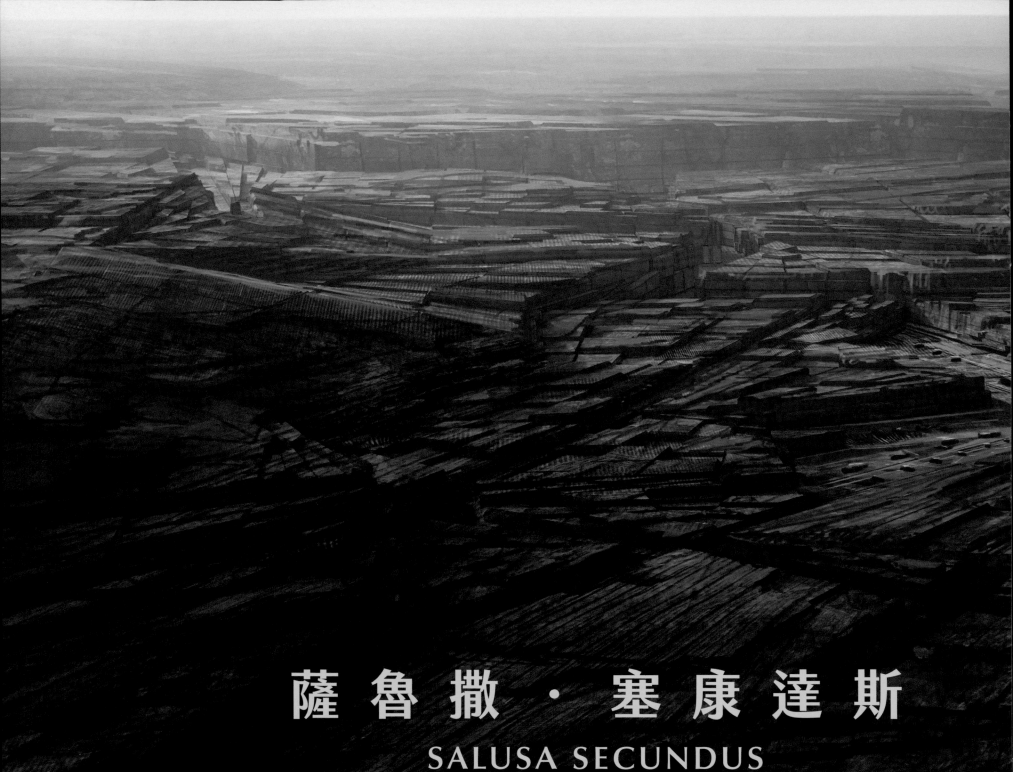

薩魯撒・塞康達斯

SALUSA SECUNDUS

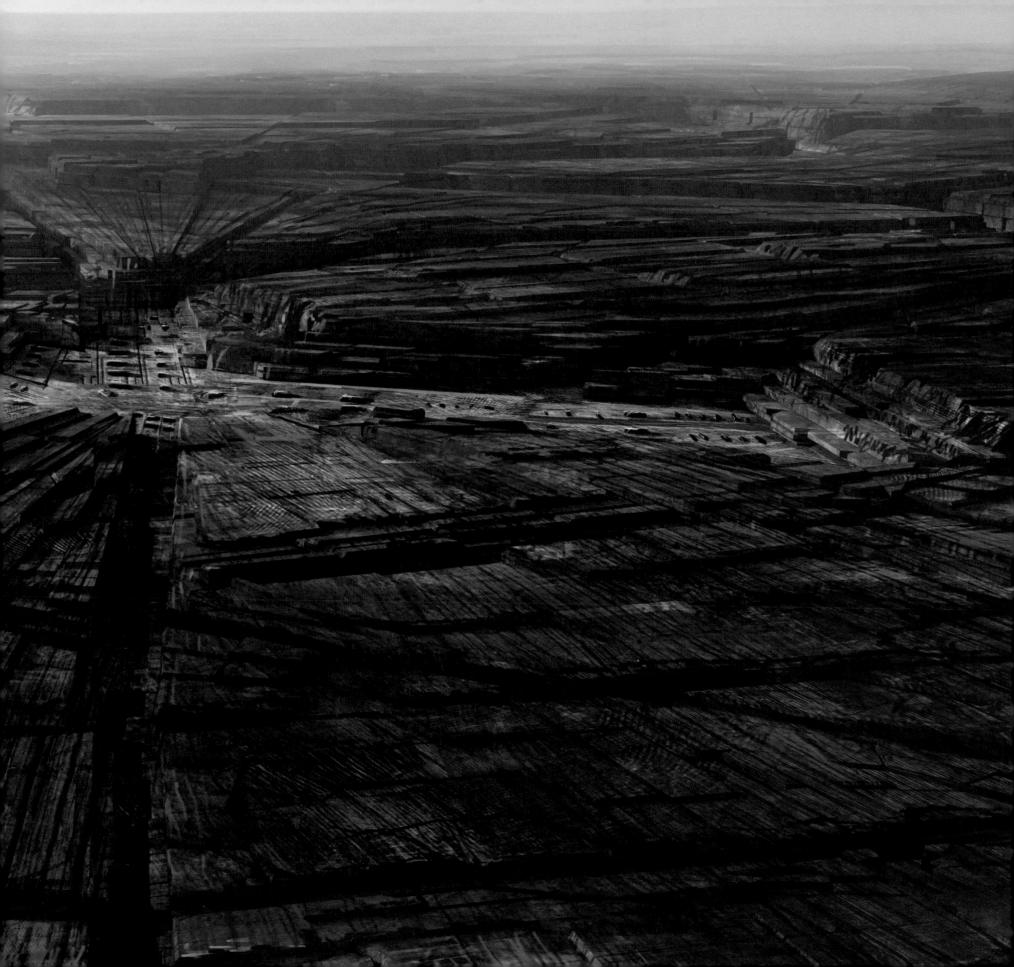

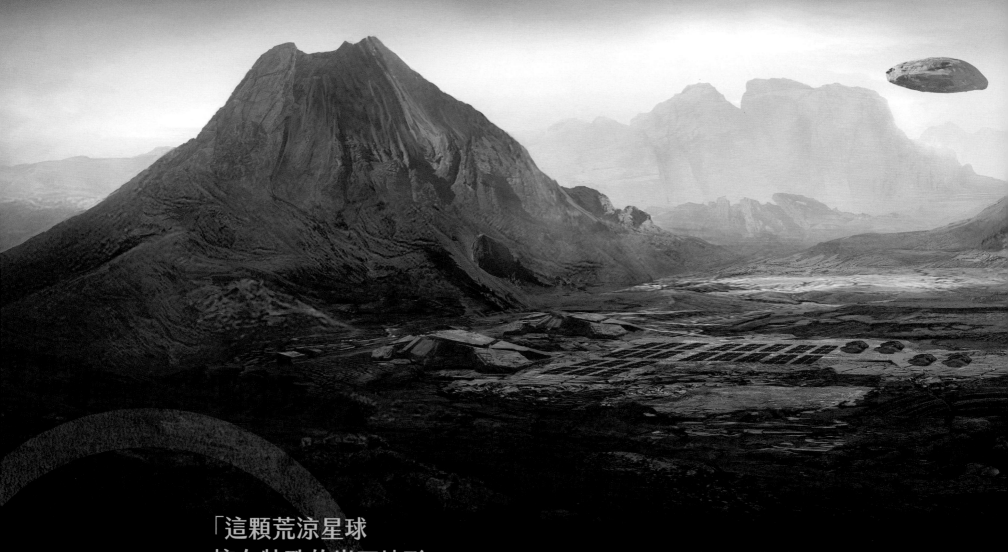

「這顆荒涼星球擁有特殊的岩石地形。」

第112頁至第113頁｜
靈感出自巴黎市的
薩魯撒·塞康達斯概念圖。

本頁上圖｜早期繪製的星球環境圖。

本頁右下｜描繪帝國祭司
在佈道壇上吟唱頌歌的概念圖。

右頁右下｜在這幅概念圖中，
上千名薩督卡正在等待出戰，
帝國旗幟則在他們上頭飄揚。

薩魯撒·塞康達斯是帝國的監獄星球，曾違抗帝國的罪犯都在此服刑。許多犯人無法在這座慘無人道的地方倖存下來，而最強大的犯人則會受到皇帝軍隊的招募，受訓成為宇宙中最千錘百鍊的士兵「薩督卡」。

這顆荒涼的星球擁有特殊的岩石地形。派崔斯·弗米特說：「這幅概念圖的靈感來自一張巴黎鳥瞰圖，如果巴黎的建築都由岩石建成的話，就會是（112-113頁）那座城市的長相。」的確，如果你看那座法國城市的地圖，並放大戴高樂廣場（原本名叫星形廣場）的話，就會注意到許多道路從這個交叉口往外延伸到不同區域，就像是薩魯撒·塞康達斯的圖畫。

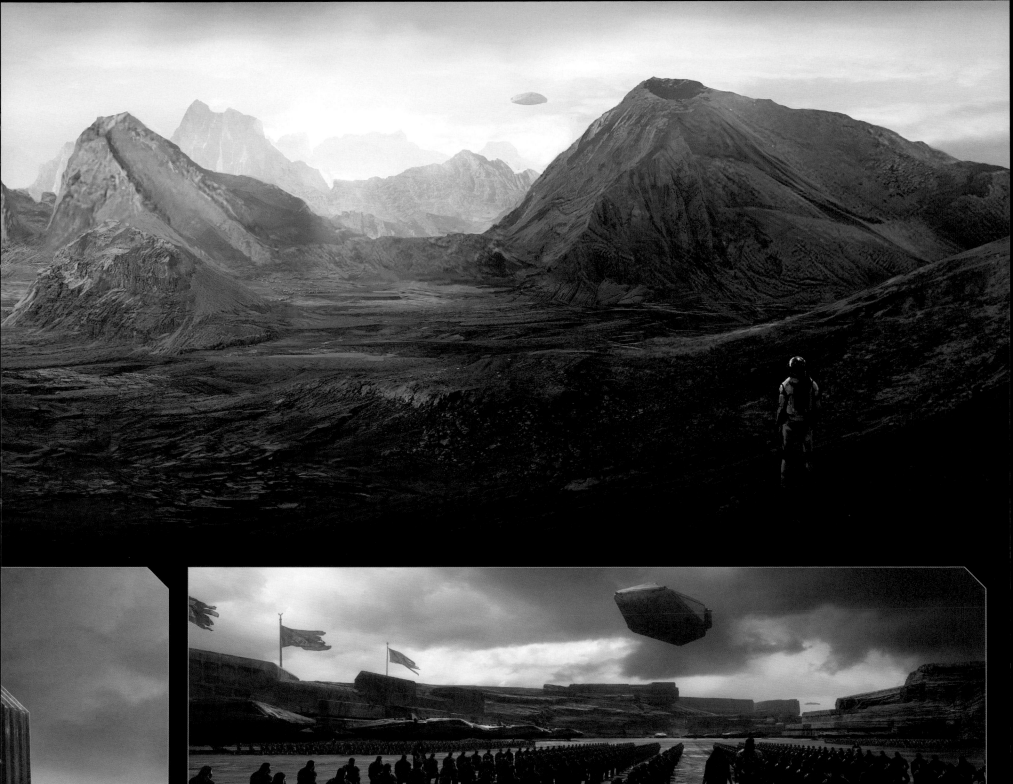

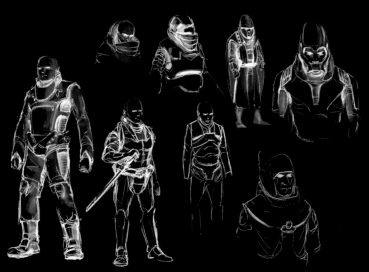

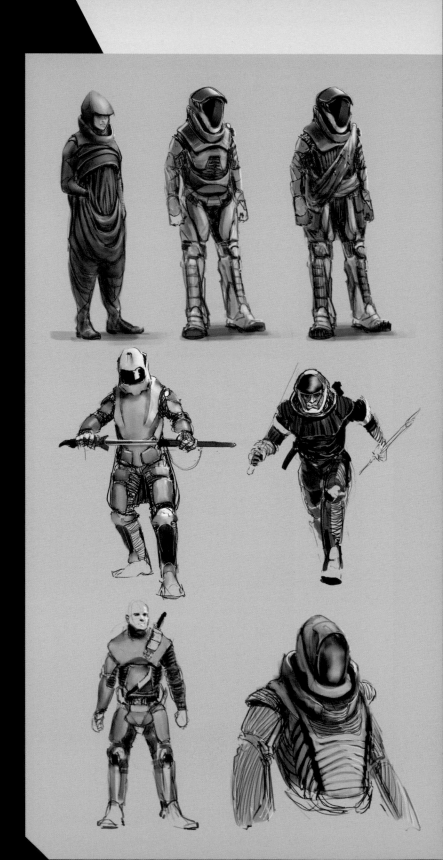

薩督卡

　　身為皇帝的菁英部隊，薩督卡是受到列管與訓練的殺人機器。丹尼要他們看起來像維京人：高大蓄鬍，身材壯碩。妝髮設計師唐納德·莫瓦特也在士兵前額上添加序號，表示這些士兵完全受到帝國控制。

　　薩督卡的制服一部分是太空裝，一部分是甲冑，讓他們得以從太空船上跳出，蓄勢待發地降落到星球上。這些戲服必須看起來像是輕量太空裝備，但也能提供必要的戰鬥保護。服裝設計師賈桂琳·衛斯特說：「難關在於不能讓他們看起來像機器人。」共同服裝設計師鮑伯·摩根補充：「關於頭盔的造型，以及能透過面罩看到多少臉部，丹尼給了非常明確的指示。」

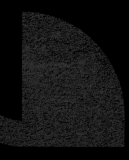

跨頁｜描繪薩督卡
制服設計演化的圖片，
包含早期素描到
片場上使用的戲服。

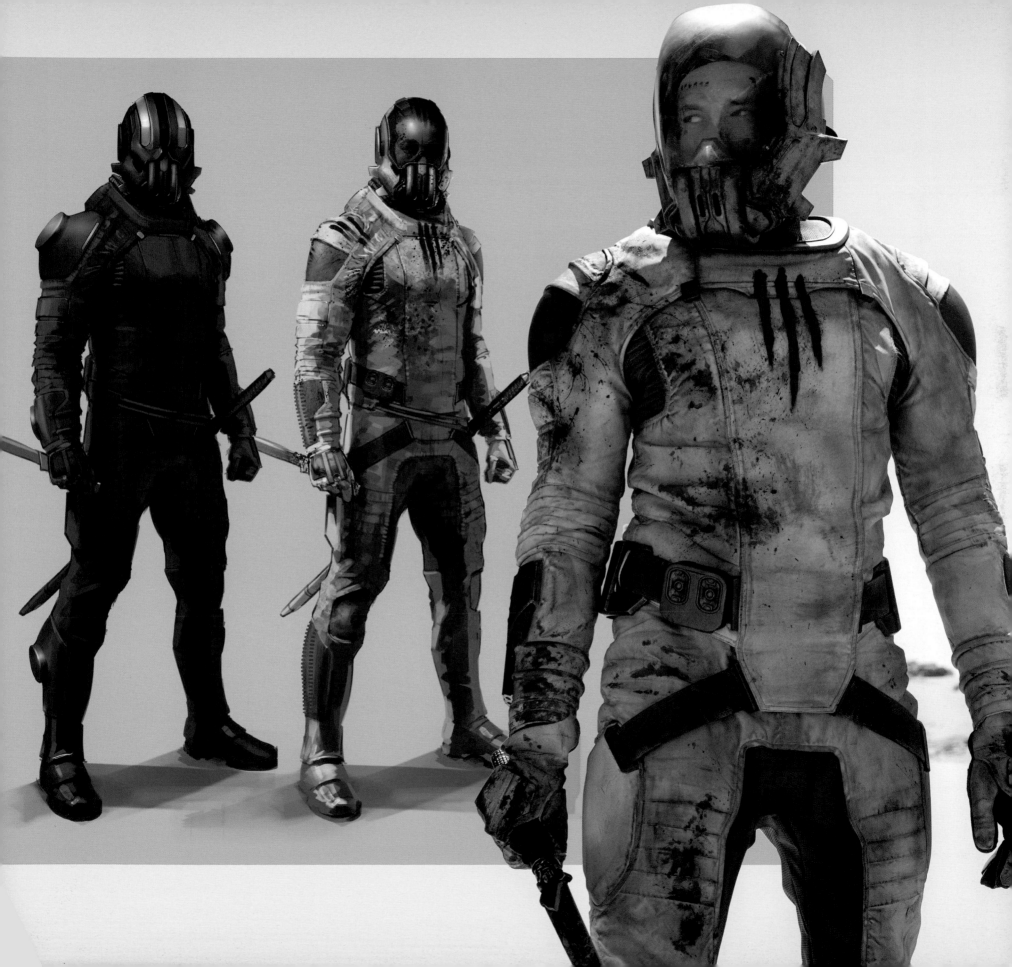

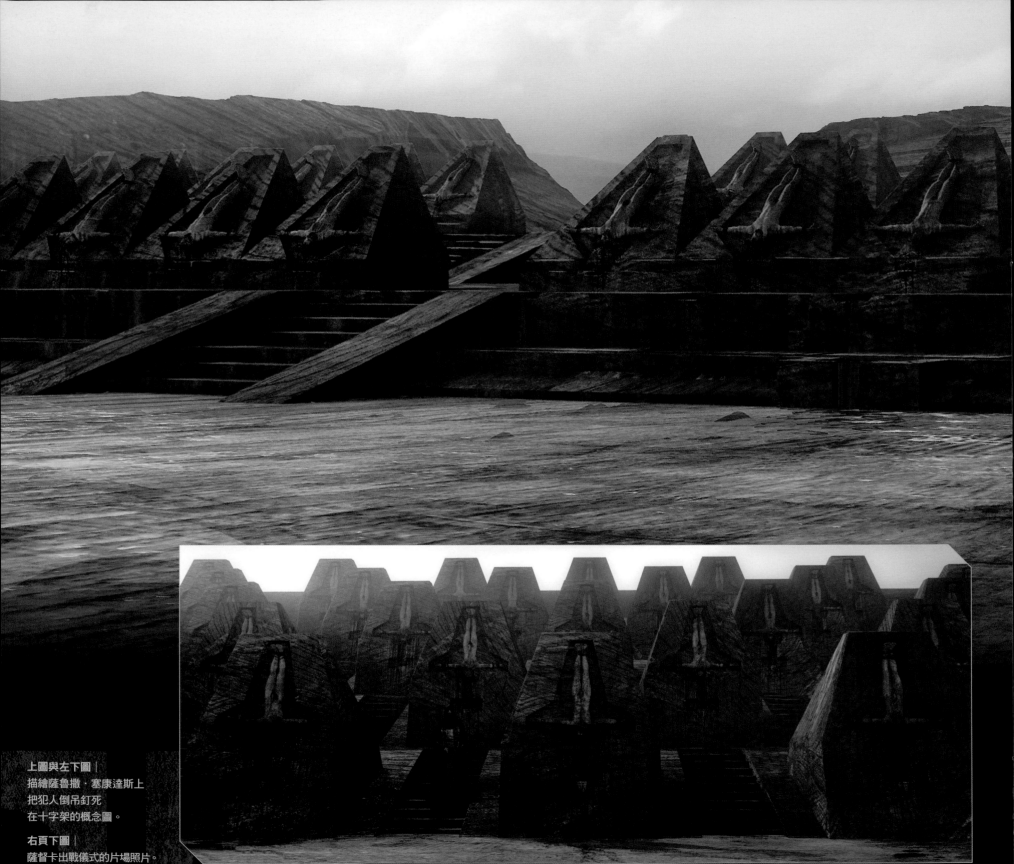

上圖與左下圖 |
描繪薩魯撒‧塞康達斯上
把犯人倒吊釘死
在十字架的概念圖。

右頁下圖 |
薩督卡出戰儀式的片場照片。

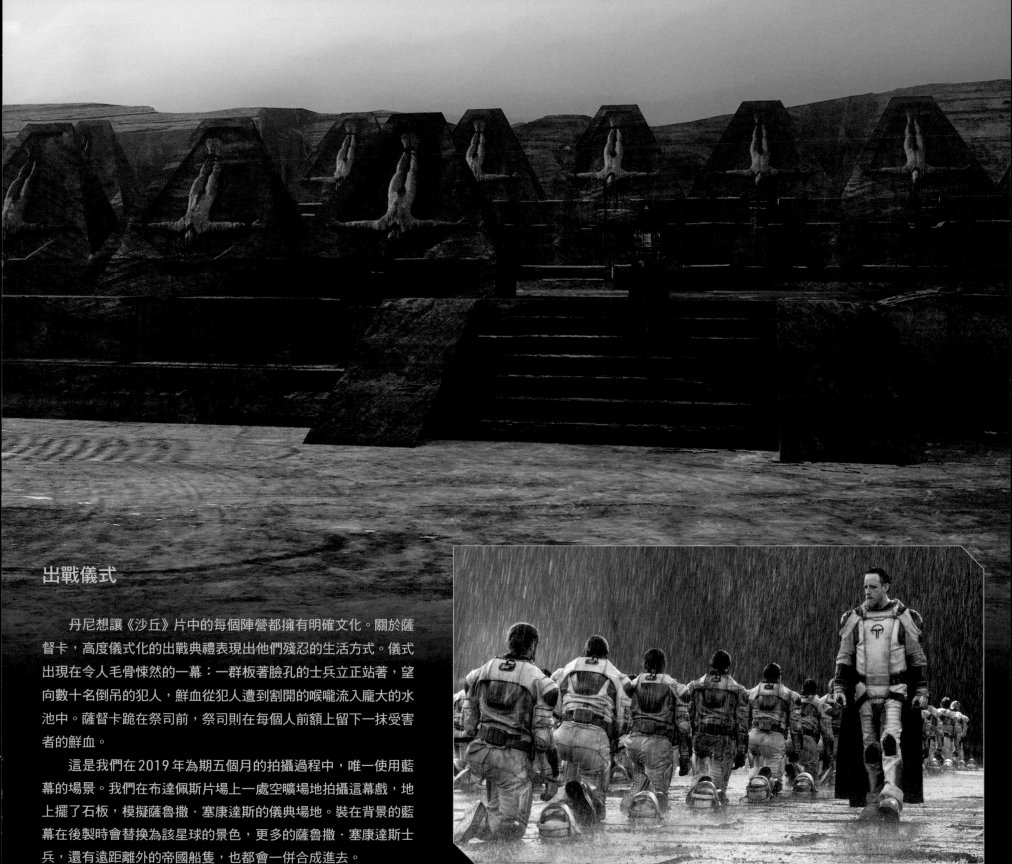

出戰儀式

　　丹尼想讓《沙丘》片中的每個陣營都擁有明確文化。關於薩督卡，高度儀式化的出戰典禮表現出他們殘忍的生活方式。儀式出現在令人毛骨悚然的一幕：一群板著臉孔的士兵立正站著，望向數十名倒吊的犯人，鮮血從犯人遭到割開的喉嚨流入龐大的水池中。薩督卡跪在祭司前，祭司則在每個人前額上留下一抹受害者的鮮血。

　　這是我們在2019年為期五個月的拍攝過程中，唯一使用藍幕的場景。我們在布達佩斯片場上一處空曠場地拍攝這幕戲，地上擺了石板，模擬薩魯撒‧塞康達斯的儀典場地。裝在背景的藍幕在後製時會替換為該星球的景色，更多的薩魯撒‧塞康達斯士兵，還有遠距離外的帝國船隻，也都會一併合成進去。

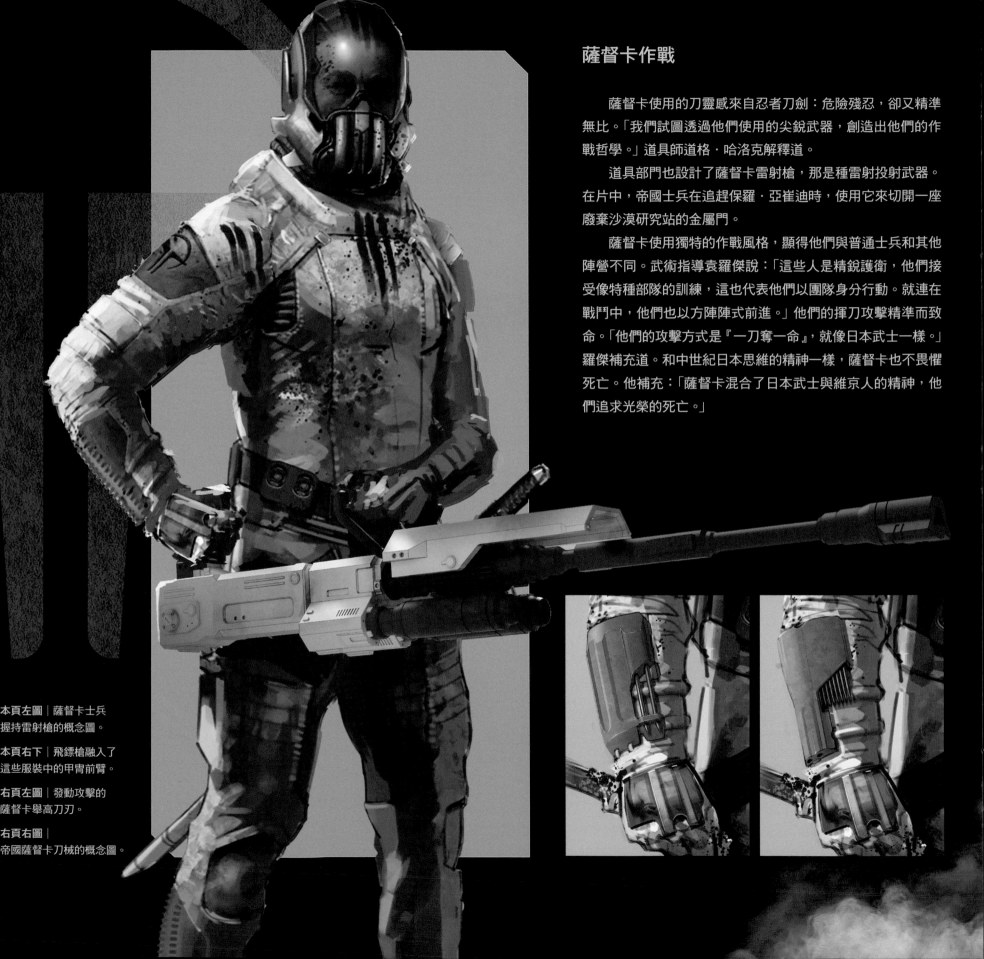

薩督卡作戰

薩督卡使用的刀靈感來自忍者刀劍：危險殘忍，卻又精準無比。「我們試圖透過他們使用的尖銳武器，創造出他們的作戰哲學。」道具師道格・哈洛克解釋道。

道具部門也設計了薩督卡雷射槍，那是種雷射投射武器。在片中，帝國士兵在追趕保羅・亞崔迪時，使用它來切開一座廢棄沙漠研究站的金屬門。

薩督卡使用獨特的作戰風格，顯得他們與普通士兵和其他陣營不同。武術指導袁羅傑說：「這些人是精銳護衛，他們接受像特種部隊的訓練，這也代表他們以團隊身分行動。就連在戰鬥中，他們也以方陣陣式前進。」他們的揮刀攻擊精準而致命。「他們的攻擊方式是『一刀奪一命』，就像日本武士一樣。」羅傑補充道。和中世紀日本思維的精神一樣，薩督卡也不畏懼死亡。他補充：「薩督卡混合了日本武士與維京人的精神，他們追求光榮的死亡。」

本頁左圖｜薩督卡士兵握持雷射槍的概念圖。

本頁右下｜飛鏢槍融入了這些服裝中的甲胄前臂。

右頁左圖｜發動攻擊的薩督卡舉高刀刃。

右頁右圖｜帝國薩督卡刀械的概念圖。

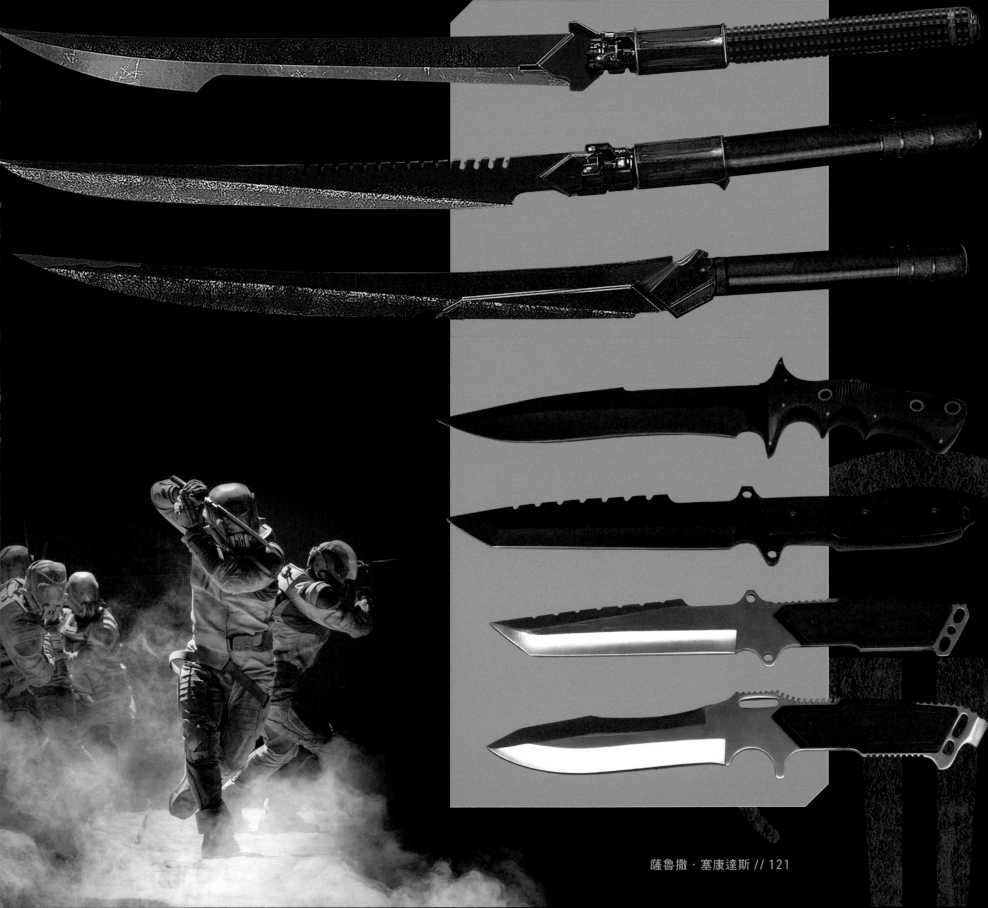

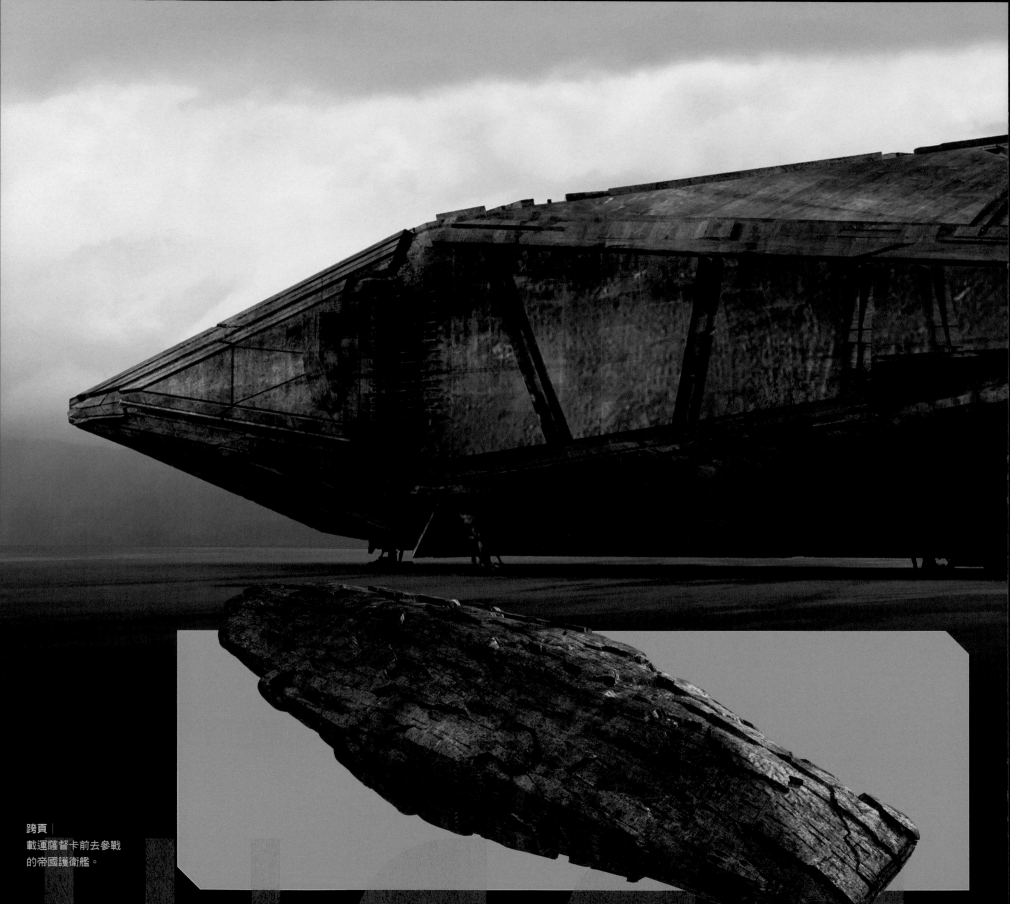

跨頁
載運薩督卡前去參戰
的帝國護衛艦。

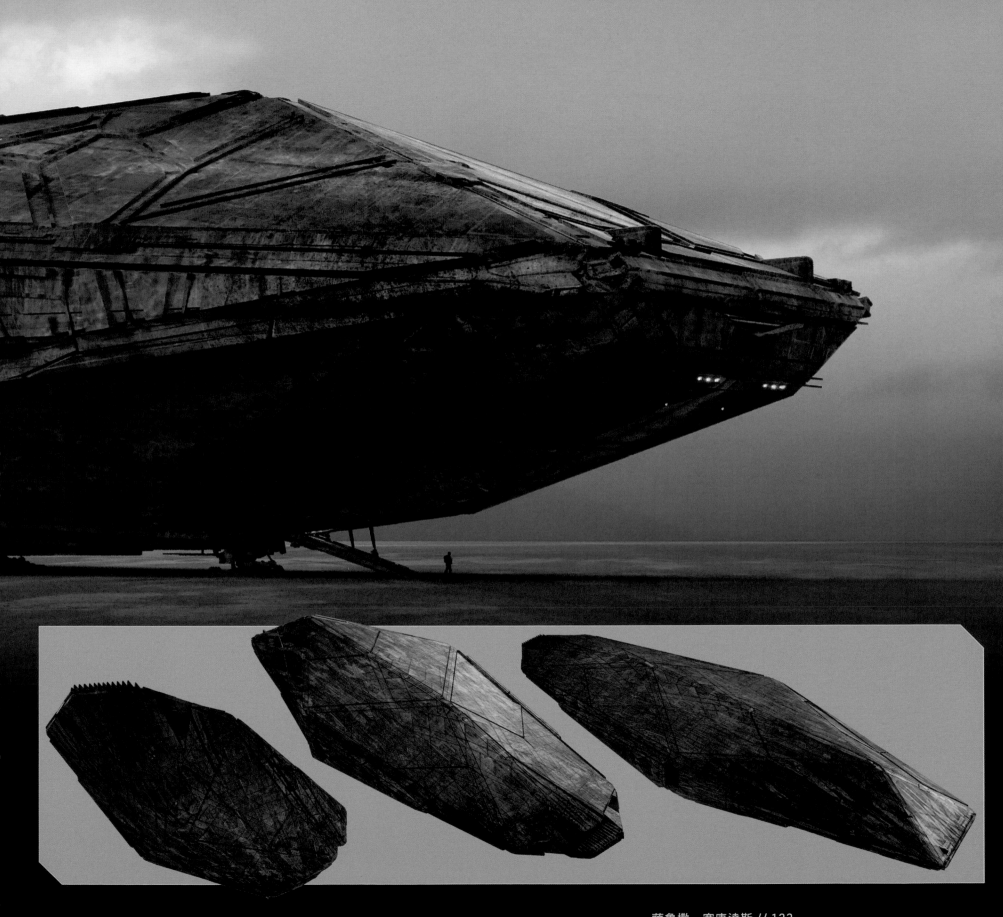

厄 拉 科 斯

ARRAKIS

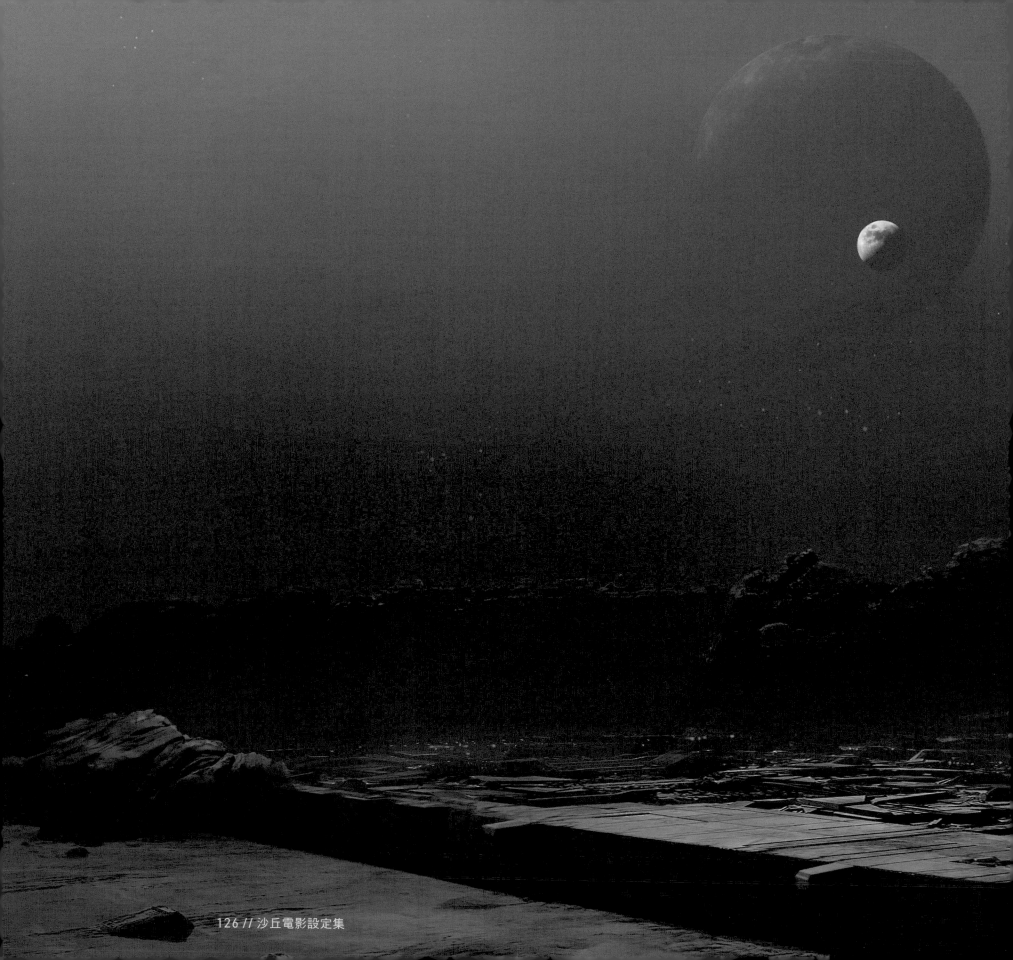

厄拉科斯是顆沙漠星球，也是已知宇宙中唯一能找到並採集香料的地點。哈肯能氏族緊緊控制這座封地長達八十年，為了維護自己的生計而打壓殘殺沙漠住民。但為了他們的母星，弗瑞曼人有更偉大的計畫，打算讓星球表面重新富含水分，重建星球生態。

當亞崔迪氏族取代哈肯能氏族住進厄拉欽恩的官邸瑞瑟登西，美好未來就指日可待。雷托公爵不與弗瑞曼人對抗，反而企圖結盟。保羅·亞崔迪遲早會明白，自己對這些人和他們的星球，擁有超乎自己想像的責任。編劇艾瑞克·羅斯寫道：「他得面對那段浩大旅程：自己生來便是先知，須背負衍生出的重擔，還被送往一顆無視生態問題而苦難連綿的星球。這反映出我們也對自己破壞地球的情形視而不見。」

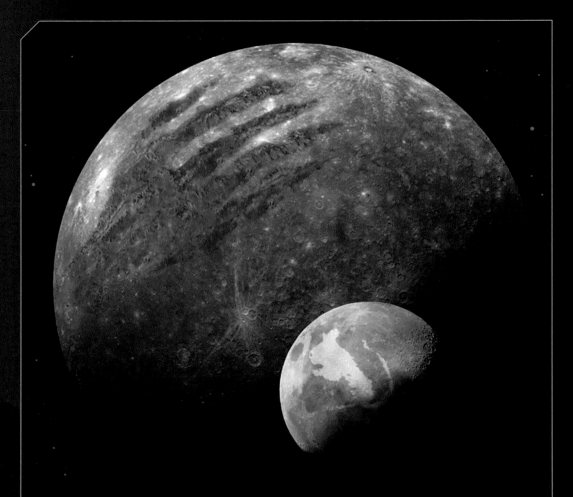

厄拉科斯之月

有兩顆月球環繞厄拉科斯，這兩顆星體幫助我們察覺自己身處與地球截然不同的星球。電影忠於法蘭克·赫伯特在小說中的描述：一號月亮上有類似手印的坑洞，二號月亮則有沙漠小更格盧鼠形狀的隕石坑。

月球引起的異界感對丹尼而言很重要。在約旦某一晚，我們在沙漠中拍攝，龐大明亮的月亮忽然升上我們頭頂。有人提議拍下它，作為電影中雙月的參考。提摩西·夏勒梅回想道：「那是我在約旦最喜歡的時刻之一，丹尼說：『這顆月球太小了。沙丘有兩顆大月球。』他沒有在說笑。他的意思是：『什麼？這顆月球是個笑話。』」

第124頁至第125頁｜
厄拉科斯地形的早期草圖。

左頁｜這星球的兩顆月球在厄拉欽恩城上空閃爍。

本頁上圖｜
兩顆月球的詳細繪圖，展示出明確的特徵：一顆上有像手的形狀，另一顆則有看似沙漠鼠的紋路。

鄧肯降落

鄧肯・艾德侯接到一項厄拉科斯上的和平任務，成為首位降落在這星球、並與當地弗瑞曼人見面的人。傑森・摩莫亞說：「被派遣到異國與當地人見面，是件美妙的事。鄧肯是個充滿榮譽感的角色。」在早期劇本中，電影的開場戲原本是鄧肯前往那顆遙遠星球。

在影片的開頭，鄧肯從太空船俯瞰厄拉科斯，星球的暖色光澤反映在他的球狀面罩上。他推了一把，人離開艙口邊緣，頭下腳上往星球俯衝，讓觀眾從他的觀點探索厄拉科斯。鄧肯沿著岩壁掌控降落動作，落下的速度越來越快，當他接近地面，就啟動懸浮器腰帶，輕盈地降落在突起的岩丘上。

我們在兩個地點與傑森拍攝這幕戲。鄧肯跳出的太空船艙門在布達佩斯的攝影棚搭建，旁邊有座三層樓高的 LED 螢幕。視覺特效總監保羅・蘭伯特以厄拉科斯的概念圖為基礎，創造了從太空望向星球的影片片段。每次拍攝時，便會在 LED 螢幕上播放視覺特效鏡頭，讓攝影指導葛雷格・弗萊瑟捕捉到星球在頭盔面罩上的正確倒影。

本頁右圖｜
鄧肯的太空裝戲服繪圖。

本頁左下｜鄧肯・艾德侯從太空船中跳下的概念圖。

右頁｜特技替身
在三層樓高的 LED 螢幕前，模擬從太空降落在厄拉科斯。

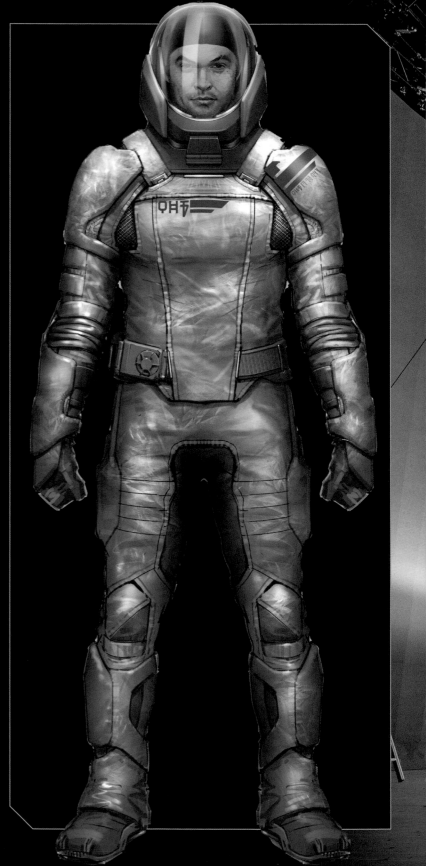

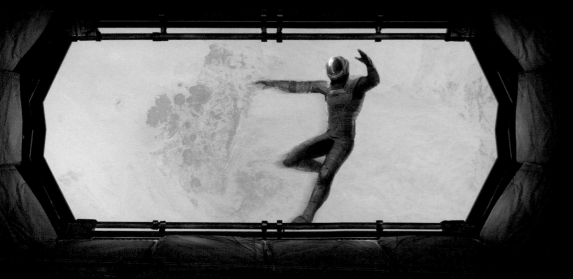

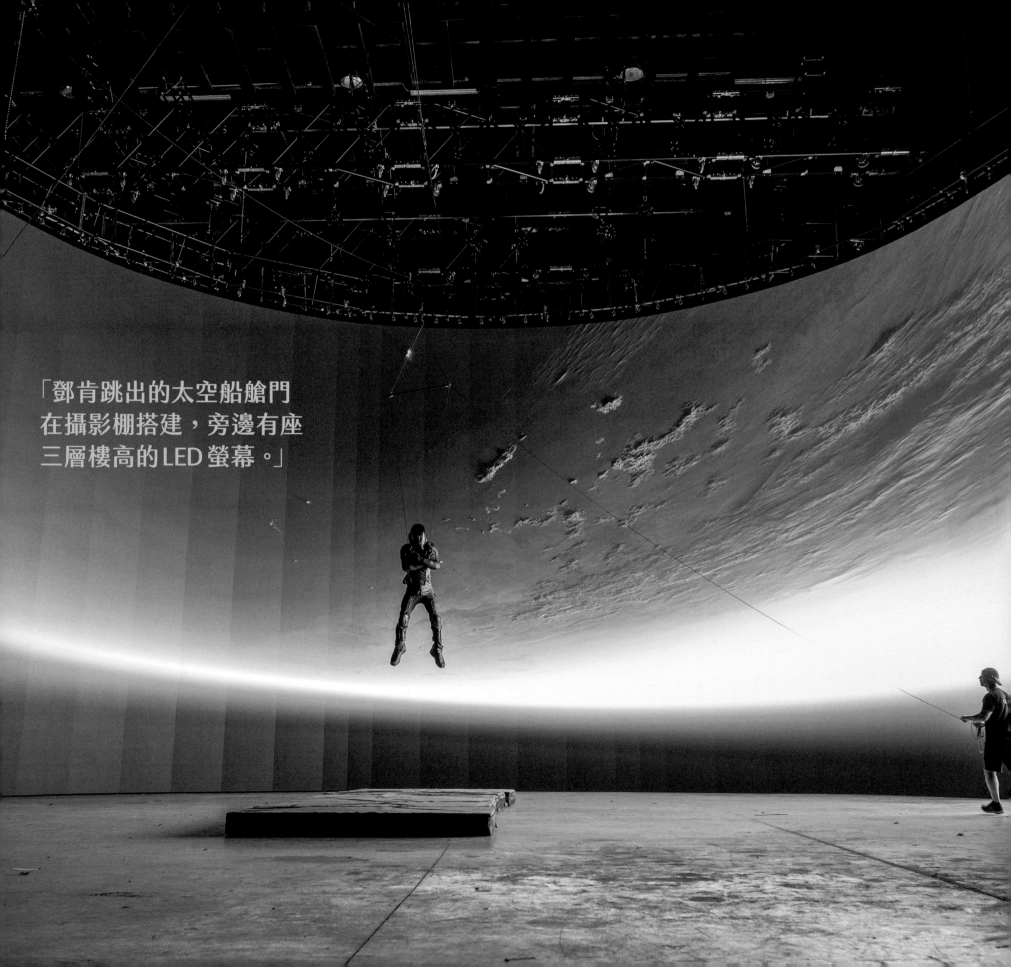

「鄧肯跳出的太空船艙門
在攝影棚搭建，旁邊有座
三層樓高的LED螢幕。」

我們和傑森與他的替身演員在約旦沙漠拍攝這幕戲的第二段，使用大型起重機將演員垂降到沙漠地面上，模擬鄧肯使用懸浮器腰帶降落的橋段。

刪剪片段中使用的太空裝，與薩督卡甲冑的設計相同，但風格則截然不同。銀色布料的靈感來自菲力普・考夫曼（Philip Kaufman）1983年的經典電影，該片的劇情與美國第一批太空人有關。服裝設計師賈桂琳・衛斯特說：「我記得丹尼說自己想要一套太空裝，但想知道能否使用白色之外的顏色，接著我想起《太空先鋒》裡的太空衣是銀色，他大喜過望。」

不過，最後丹尼決定剪掉整段太空降落橋段，因為他覺得這不適合法蘭克・赫伯特在《沙丘》中建立的設定與風格。

本頁上圖｜在約旦的瓦迪倫沙漠拍攝鄧肯降落的鏡頭。

右頁｜早期的概念圖，描繪鄧肯抵達厄拉科斯。

來，揭露炫目的陽光、炙熱高溫與瀰漫沙礫的強風。丹尼想讓觀眾對這顆星球的第一印象和保羅一樣，並因陽光刺眼而盲目。

這幕戲也傳達出規模上的劇烈變化。派崔斯·弗米特解釋道：「厄拉科斯的氛圍不凡。太空港需要傳達出不同生活的開始。」這是原著和電影中一再出現的主題：面對雄偉沙漠時感受到的無力與孤寂。「我開始將這概念與金字型塔廟、丹尼給我的埃及參考資料和我對粗野主義建築的愛融合在一起。」

拍攝亞崔迪氏族降落在厄拉科斯的場面一週前，丹尼起床時想出了一個點子。他夢到風笛，也想將這種傳統蘇格蘭樂器加入這幕戲中，強調卡樂丹與厄拉科斯文化之間的衝突。劇組迅速找來一位音樂家演出亞崔迪風笛手。丹尼說：「我最喜歡

跨頁｜亞崔迪氏族的運兵船降落在厄拉科斯的草圖。

下圖｜拍攝抵達厄拉科斯的場景時，一道登機梯降了下來，飾演亞崔迪氏族的演員現身。

「當他們抵達時，亞崔迪氏族肯定覺得他們被厄拉科斯的規模震懾了。」
美術指導派崔斯·弗米特

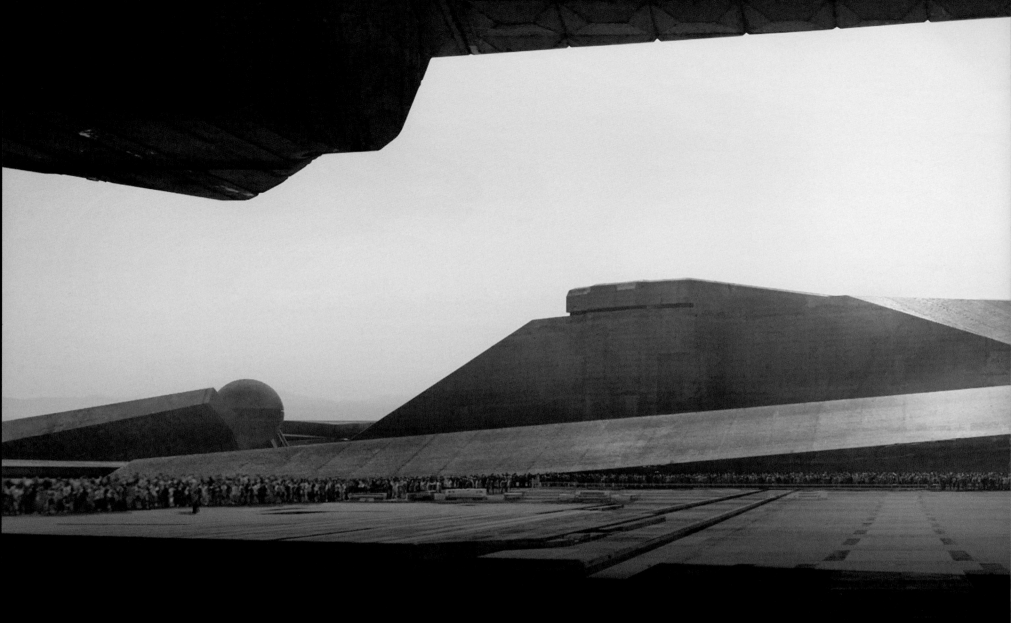

片中風笛的一點，就是它們能讓觀眾想起地球，告訴他們這種音樂經過漫長時間仍然留存了下來。」

　　策畫需要寬廣空間的太空港場景時，製作團隊探索了好幾個拍攝地點。最後，布達佩斯片場成為最佳選擇。外景區有塊超過150公尺長、近100公尺寬的空地，鋪設成厄拉科斯太空港的停機坪。「我們搭建過巨大的外景區，但這地方依然比我們在三個月內搭建的任何場景都要大上二十五倍。」製作人喬‧卡拉袞羅說。無論在室內或戶外拍攝，我們總是在龐大的寫實場景中拍攝。

　　儘管我們沒有使用很多藍幕或綠幕（除了薩魯撒‧塞康達斯的儀式場景外），我們確實使用沙色布幕作為背景，事後再用視覺特效取代。這些屏幕混入了我們創造出的世界，將演員們與所有劇組成員浸入單色的景色中，就像在真實的沙漠上。這個傑出點子來自保羅‧蘭伯特。視覺特效總監說：「我發現把沙色反轉就會變成藍色，所以與其裝設一堆藍幕，我們反而設立了沙色布幕。霧面質地能讓我們將畫面延伸到屏幕外，為了得到這種效果，我們反轉了攝影畫面，把沙色布幕轉成藍幕。效果非常好。」葛雷格‧弗萊瑟解釋，這些屏幕以更自然

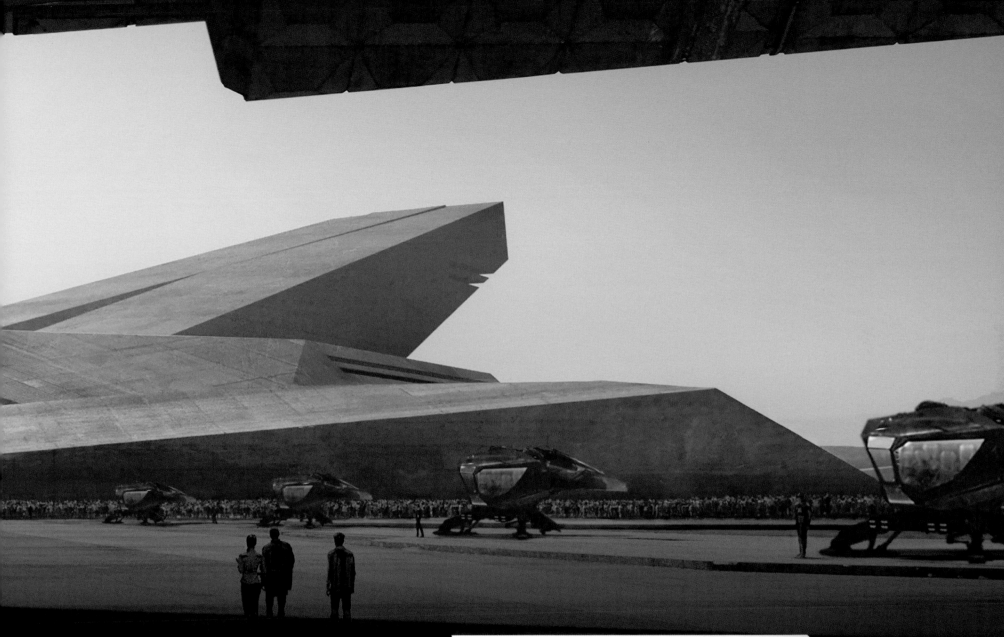

的方式反射光線，彷彿從沙丘上折射過來，讓畫面大大加分。「這得歸功於保羅。如果光線感覺不對，拍攝成品就會不對勁。如果你下了大量工夫找來最好的演員、最好的劇本、最好的剪輯和最好的視覺特效，但觀眾卻因為光線品質而分心，你就白白浪費了片中其他的藝術元素。」

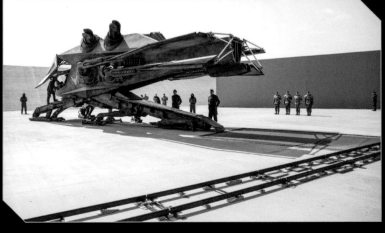

上圖｜
描繪從亞崔迪運兵船上看到的太空港概念圖。

本頁右下｜
片場上的真實大小撲翼機，周圍由沙色屏幕圍住，屏幕之後會加入視覺特效，以便拓展畫面。

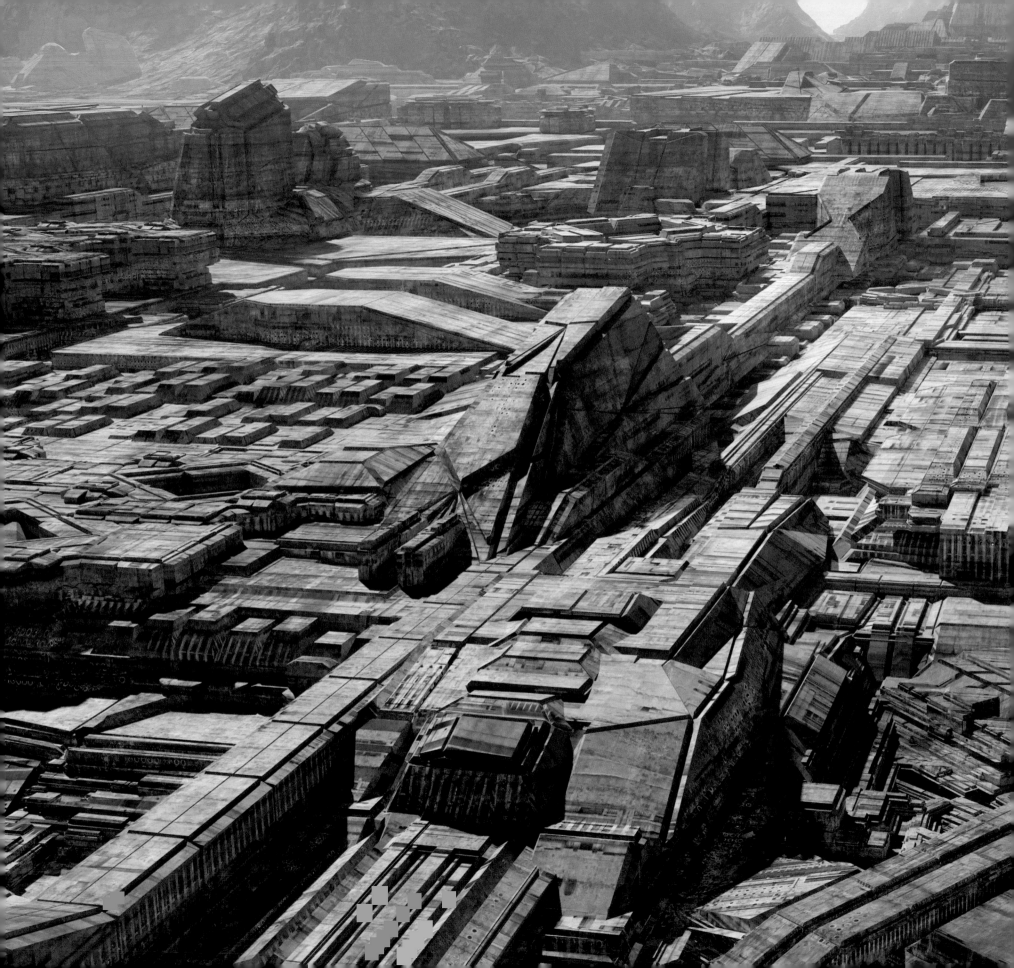

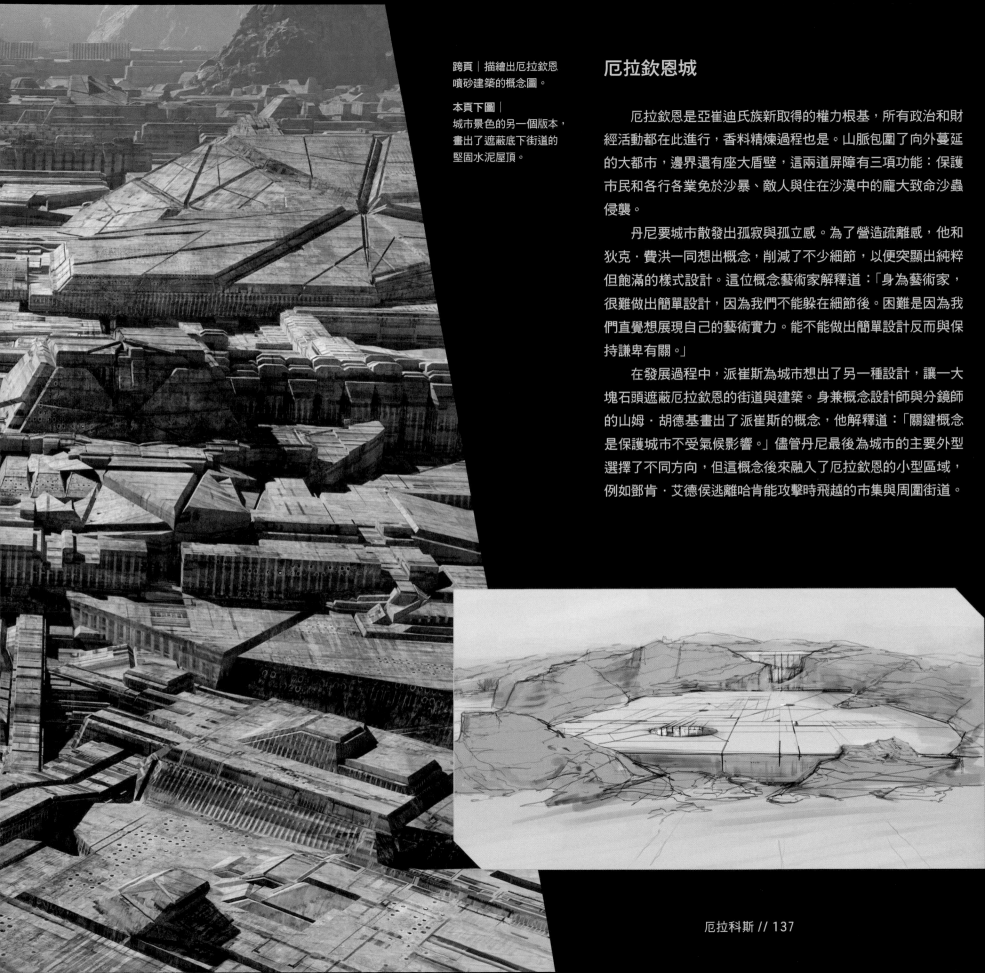

跨頁│描繪出厄拉欽恩
噴砂建築的概念圖。

本頁下圖│
城市景色的另一個版本，
畫出了遮蔽底下街道的
堅固水泥屋頂。

厄拉欽恩城

　　厄拉欽恩是亞崔迪氏族新取得的權力根基，所有政治和財經活動都在此進行，香料精煉過程也是。山脈包圍了向外蔓延的大都市，邊界還有座大盾壁，這兩道屏障有三項功能：保護市民和各行各業免於沙暴、敵人與住在沙漠中的龐大致命沙蟲侵襲。

　　丹尼要城市散發出孤寂與孤立感。為了營造疏離感，他和狄克·費洪一同想出概念，削減了不少細節，以便突顯出純粹但飽滿的樣式設計。這位概念藝術家解釋道：「身為藝術家，很難做出簡單設計，因為我們不能躲在細節後。困難是因為我們直覺想展現自己的藝術實力。能不能做出簡單設計反而與保持謙卑有關。」

　　在發展過程中，派崔斯為城市想出了另一種設計，讓一大塊石頭遮蔽厄拉欽恩的街道與建築。身兼概念設計師與分鏡師的山姆·胡德基畫出了派崔斯的概念，他解釋道：「關鍵概念是保護城市不受氣候影響。」儘管丹尼最後為城市的主要外型選擇了不同方向，但這概念後來融入了厄拉欽恩的小型區域，例如鄧肯·艾德侯逃離哈肯能攻擊時飛越的市集與周圍街道。

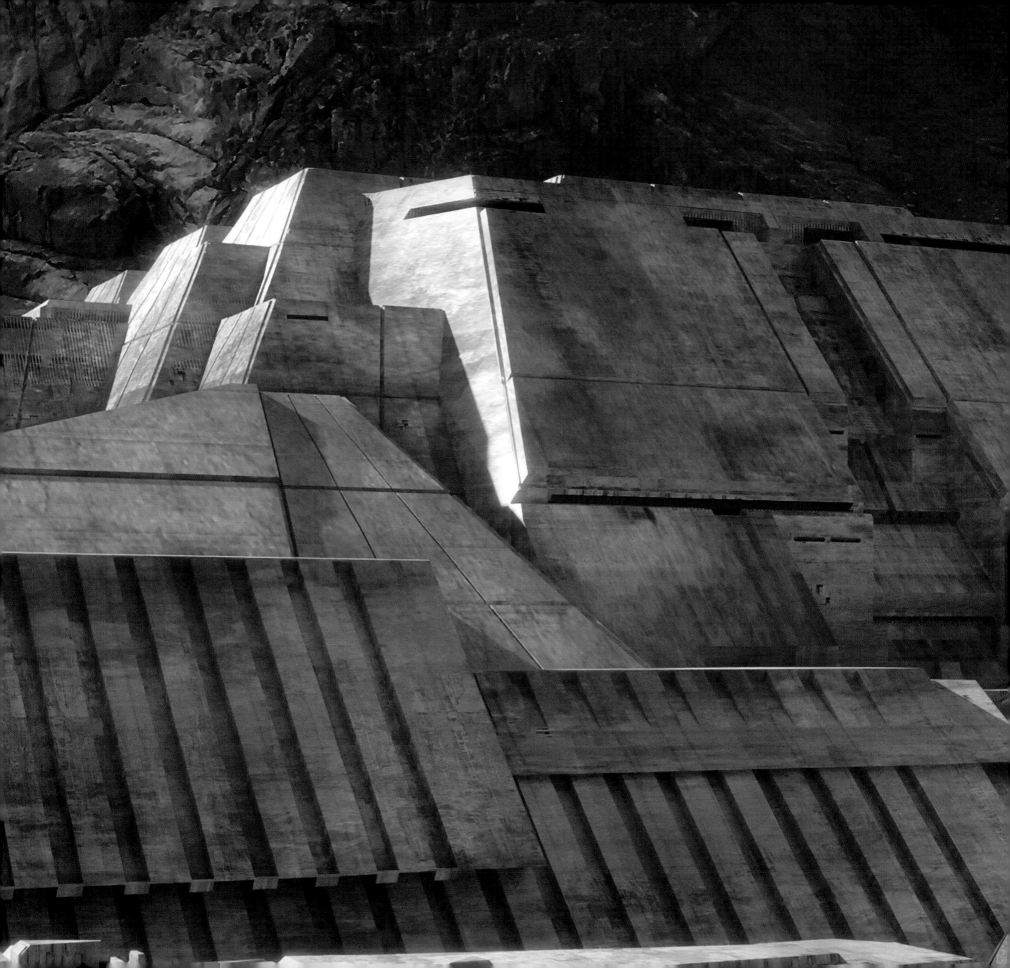

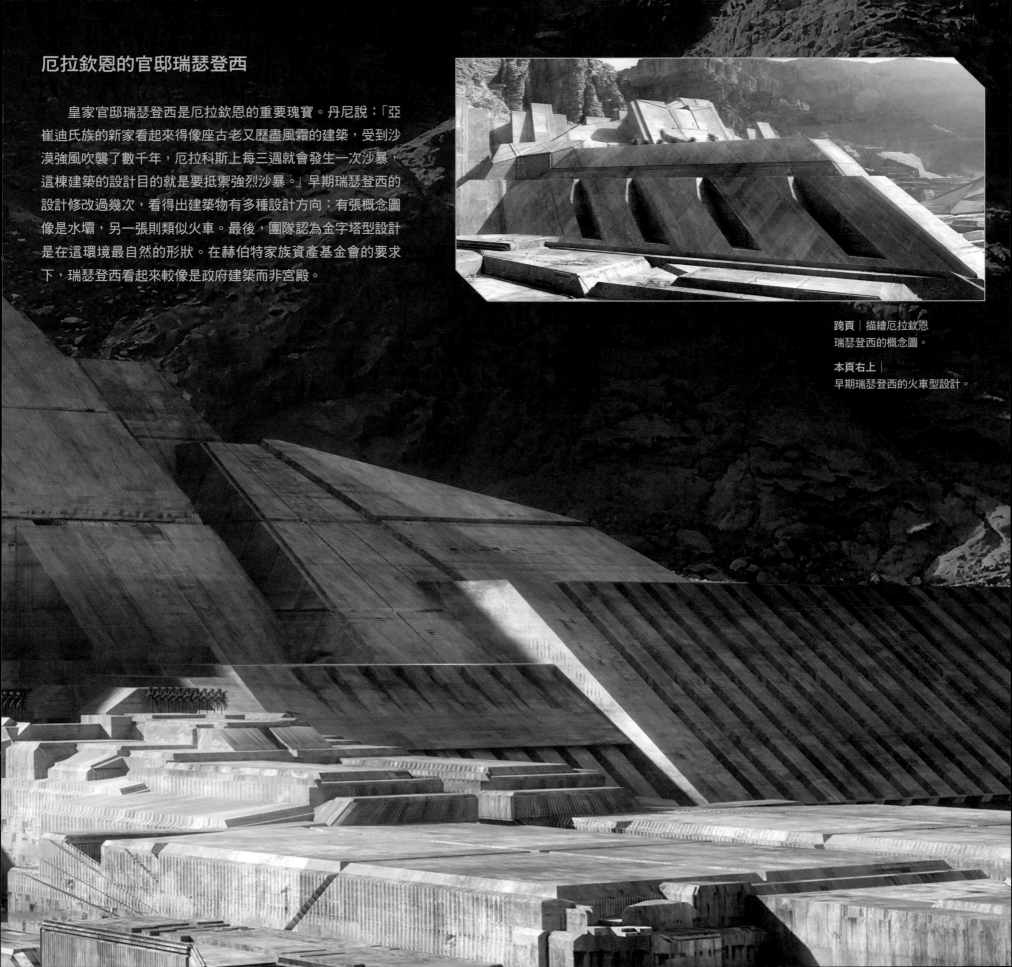

厄拉欽恩的官邸瑞瑟登西

　　皇家官邸瑞瑟登西是厄拉欽恩的重要瑰寶。丹尼說：「亞崔迪氏族的新家看起來得像座古老又歷盡風霜的建築，受到沙漠強風吹襲了數千年，厄拉科斯上每三週就會發生一次沙暴，這棟建築的設計目的就是要抵禦強烈沙暴。」早期瑞瑟登西的設計修改過幾次，看得出建築物有多種設計方向：有張概念圖像是水壩，另一張則類似火車。最後，團隊認為金字塔型設計是在這環境最自然的形狀。在赫伯特家族資產基金會的要求下，瑞瑟登西看起來較像是政府建築而非宮殿。

跨頁｜描繪厄拉欽恩
瑞瑟登西的概念圖。

本頁右上｜
早期瑞瑟登西的火車型設計。

「亞崔迪氏族的新家看起來
得像座古老又歷盡風霜的建築，
受到沙漠強風吹襲了數千年。」
導演丹尼・維勒納夫

上圖｜瑞瑟登西庭院的概念圖。

右頁左下｜庭院的鳥瞰概念圖，
內有神聖椰棗樹。

右頁右下｜厄拉欽恩居民服裝
設計概念圖。

設計瑞瑟登西外型時，必須留意符合邏輯。建築物必須合理地容納故事內必不可少的地點，包括停機坪、公爵的陽台與俯瞰市區的房間。狄克在詳盡的繪圖中將這些場景連結在一起，包括另外設計的庭院。

庭院中有兩排完美對齊的椰棗樹，這些樹對厄拉科斯的人民具有神聖意義。他們希望未來能更綠意盎然，水量能豐沛到同時滋養人類與自然。派崔斯說明：「我們為庭院場景裝設的椰棗樹是混合物，樹幹來自西班牙，又大又長的葉片則來自土耳其，所以它們是科學怪人般的椰棗樹，用兩個品種製作而成。」

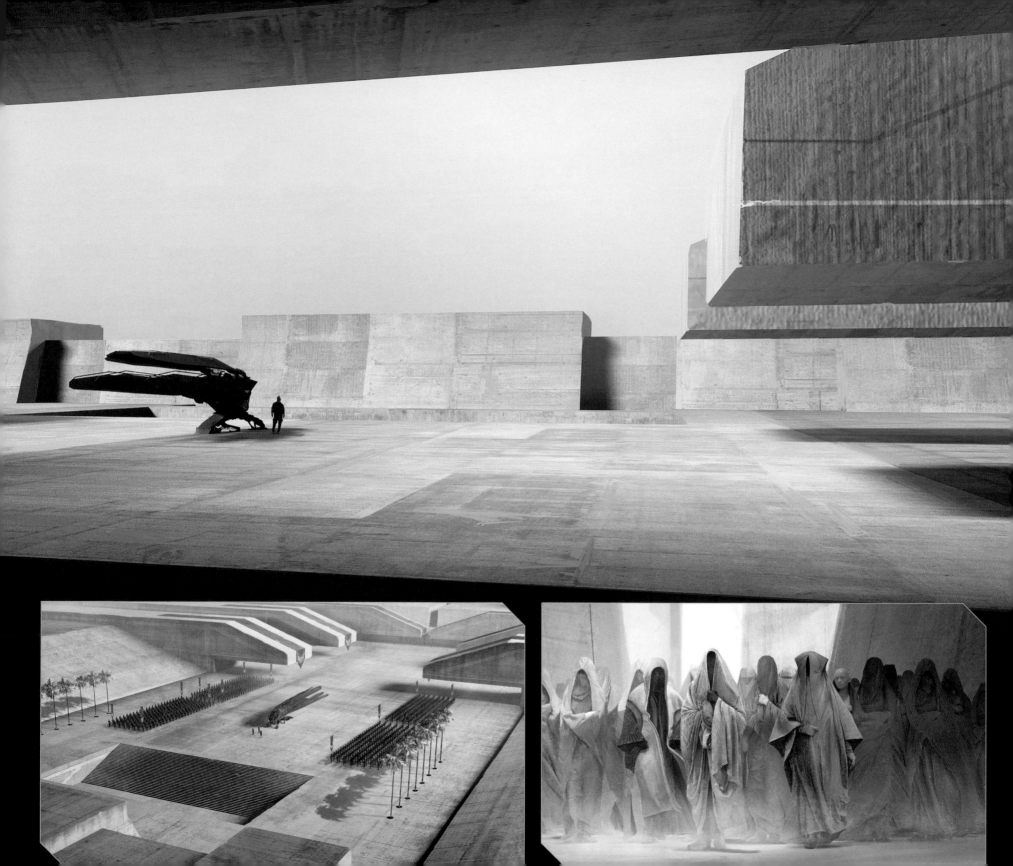

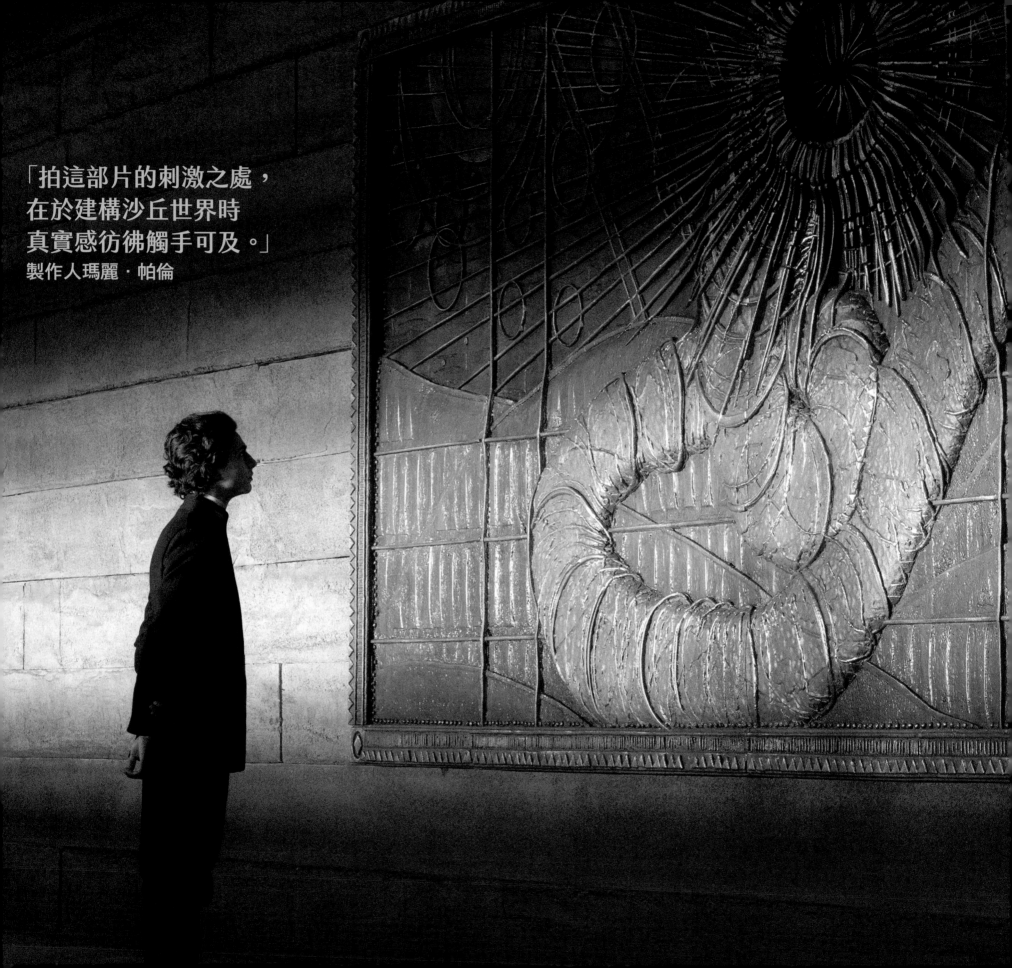

「拍這部片的刺激之處，
在於建構沙丘世界時
真實感彷彿觸手可及。」
製作人瑪麗・帕倫

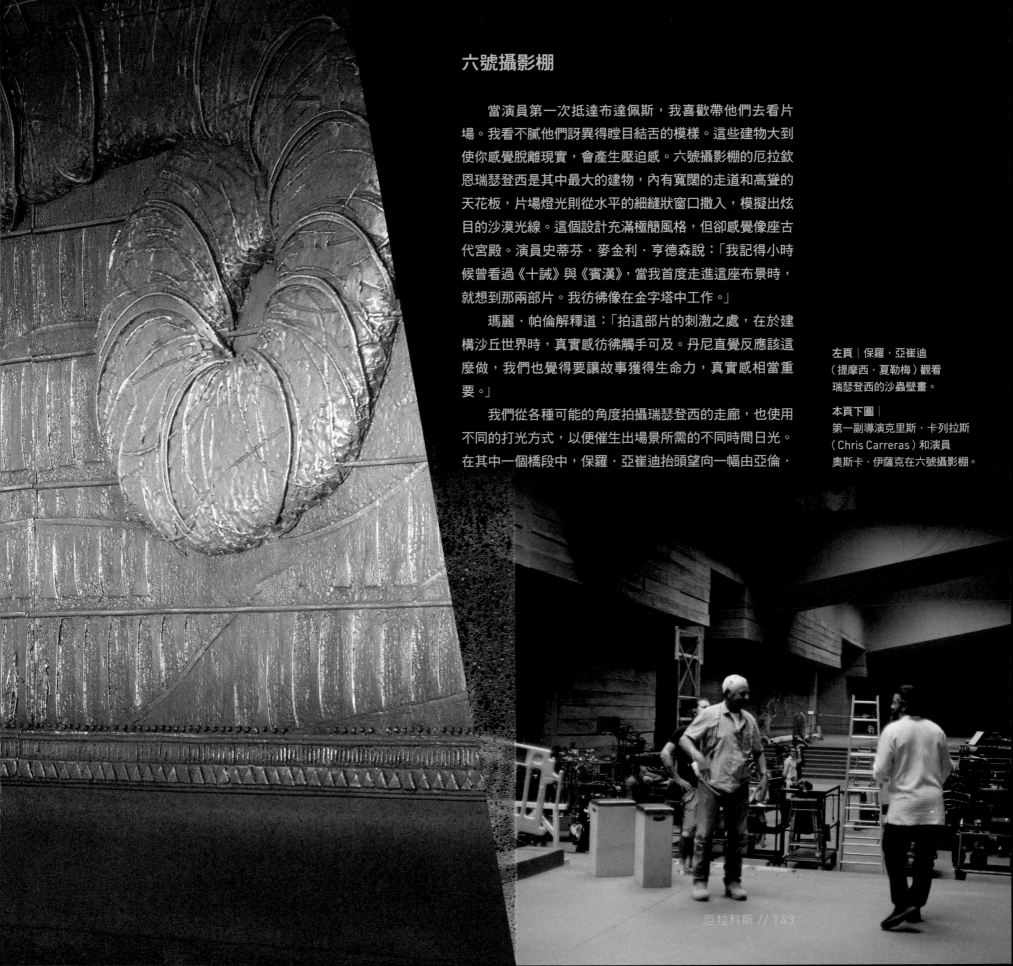

六號攝影棚

當演員第一次抵達布達佩斯，我喜歡帶他們去看片場。我看不膩他們訝異得瞠目結舌的模樣。這些建物大到使你感覺脫離現實，會產生壓迫感。六號攝影棚的厄拉欽恩瑞瑟登西是其中最大的建物，內有寬闊的走道和高聳的天花板，片場燈光則從水平的細縫狀窗口撒入，模擬出炫目的沙漠光線。這個設計充滿極簡風格，但卻感覺像座古代宮殿。演員史蒂芬・麥金利・亨德森說：「我記得小時候曾看過《十誡》與《賓漢》，當我首度走進這座布景時，就想到那兩部片。我彷彿像在金字塔中工作。」

瑪麗・帕倫解釋道：「拍這部片的刺激之處，在於建構沙丘世界時，真實感彷彿觸手可及。丹尼直覺反應該這麼做，我們也覺得要讓故事獲得生命力，真實感相當重要。」

我們從各種可能的角度拍攝瑞瑟登西的走廊，也使用不同的打光方式，以便催生出場景所需的不同時間日光。在其中一個橋段中，保羅・亞崔迪抬頭望向一幅由亞倫・

左頁｜保羅・亞崔迪
（提摩西・夏勒梅）觀看
瑞瑟登西的沙蟲壁畫。

本頁下圖｜
第一副導演克里斯・卡列拉斯
（Chris Carreras）和演員
奧斯卡・伊薩克在六號攝影棚。

莫里森（Aaron Morrison）設計的巨大沙蟲壁畫。2019年5月，布萊恩・赫伯特和他的太太珍造訪片場，他們與劇組一同感到興奮。布萊恩告訴我們，他父親一定會很愛這幅沙蟲壁畫，自己可能也會想要收藏一幅。

六號攝影棚有好幾道階梯，使瑞瑟登西的規模看似更大，也增添了迷宮般的氛圍。走廊上的門通往其他片場，包括保羅的臥室、主臥室與冥想室。喬・卡拉裘羅回想道：「這座場景很驚人，儘管尺寸巨大，我們卻把場景中的每吋地都拍進了鏡頭裡。拍攝到一半時，我們甚至開始把可用的拍攝角度都用完了。」為了用划算的方法解決問題，派崔斯和他的團隊改變了片場建築，打造出巨柱，創造出一種假象，彷彿這些空間是瑞瑟登西中先前不曾出現的區域。

瑞瑟登西的內部和草圖一模一樣。葛雷格・弗萊瑟回想拿打光效果與概念圖比較時的情形：「老實說，有點嚇人。概念圖是藝術品，即便它們是根據物理原則畫出，但你無法複製從數百萬公里外照亮這些空間的太陽，所以在你打造符合概念圖的氣氛時，有許多技術限制會變成阻力。」葛雷格用LED科技點亮了布景，於是他能利用手持操縱器，微妙地改變亮度與光線色調。葛雷格解釋：「弄來我們所需的打光設備是項挑戰，因為這種拍攝過程需要的設備數量，根本不存在於這世上。」

儘管瑞瑟登西布景的高度達到六號攝影棚的屋頂，牆面卻只有搭建到約5.5公尺高，超出的部分就裝上沙色屏幕以模擬天花板的色彩。這個作法讓保羅・蘭伯特能在後製中加上數位擴充布景。和外景地的情況相同，沙色屏幕讓葛雷格能夠製作相當擬真的室內反光。他說：「綠幕或藍幕干擾導致布景變暗，是一般常見的缺陷，但沒有發生在我們的布景，因為光線自然地從沙色屏幕上折射開來。那個策略很成功。」

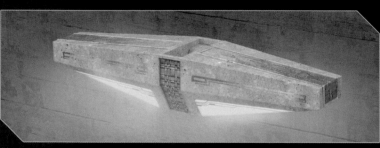

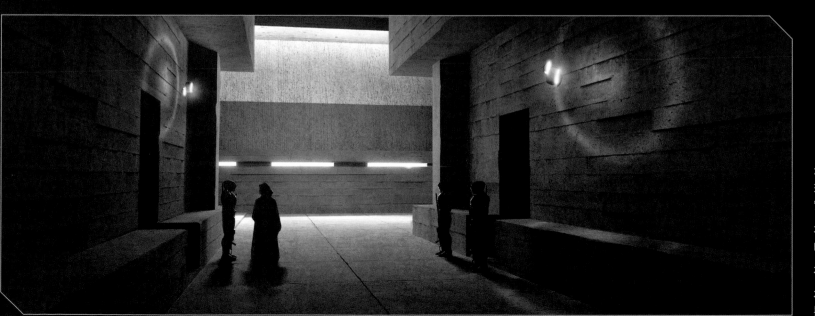

左頁｜
瑞瑟登西內樓梯的概念圖，實景與草圖一模一樣。

本頁左中｜厄拉欽恩燈球的最終設計。

本頁右中｜不同的燈球設計。

本頁下圖｜通往保羅房間與主臥室的走廊設計。

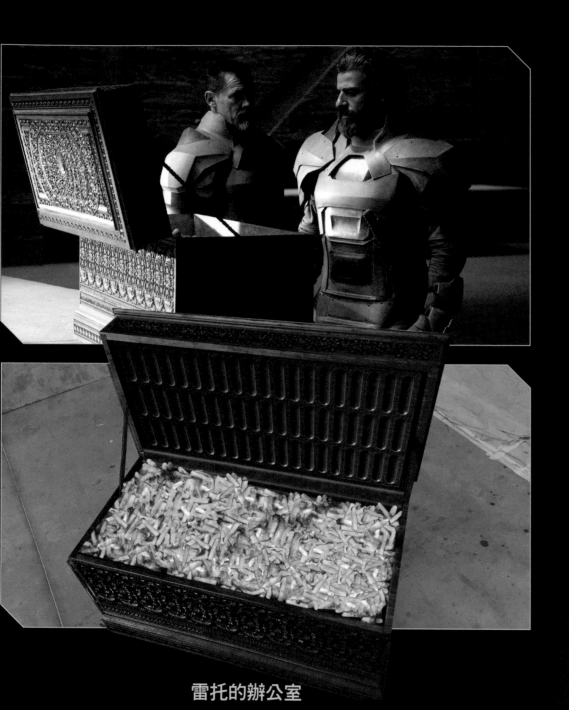

雷托的辦公室

本頁左上｜葛尼（喬許·布洛林）
和雷托（奧斯卡·伊薩克）
打開男爵留下的禮物。

本頁左中｜裝滿香料工人手指
的哈肯能箱子的概念圖。

右頁｜描繪通往雷托公爵
辦公室的走廊的概念圖。

　　雷托公爵在厄拉欽恩的辦公室，和瑞瑟登西其餘部分蓋在不同的攝影棚，但它的規模符合官邸走廊中的高柱與雄偉門扉。我們首次前往這座場景時，建築工程還在進行。丹尼覺得牆壁的顏色太溫暖了，他想用冷一點的色調反映嚴酷環境。葛雷格說：「我用色十分精確，丹尼也是。我想我們在那方面是絕佳夥伴。我不喜歡只隨便裝上舊燈具就置之不理。我需要小

心調整光線色調，創造出整體平衡。」

　　公爵、葛尼和瑟非·郝沃茲在雷托的辦公室裡找到了弗拉迪米爾·哈肯能男爵留下的禮物，上頭有張紙條寫道：「我親愛的表親雷托：歡迎來到厄拉科斯。你有很多東西要學，我認為我可以幫你指點迷津。」公爵打開大黑箱，發現裡頭裝滿了從不幸的香料工人手上切下的數千根手指。

　　「那是我非常喜歡的道具。」道具師道格·哈洛克如此形容那只不祥的盒子，他回想道：「我們原本找到一只雕飾茶盒，

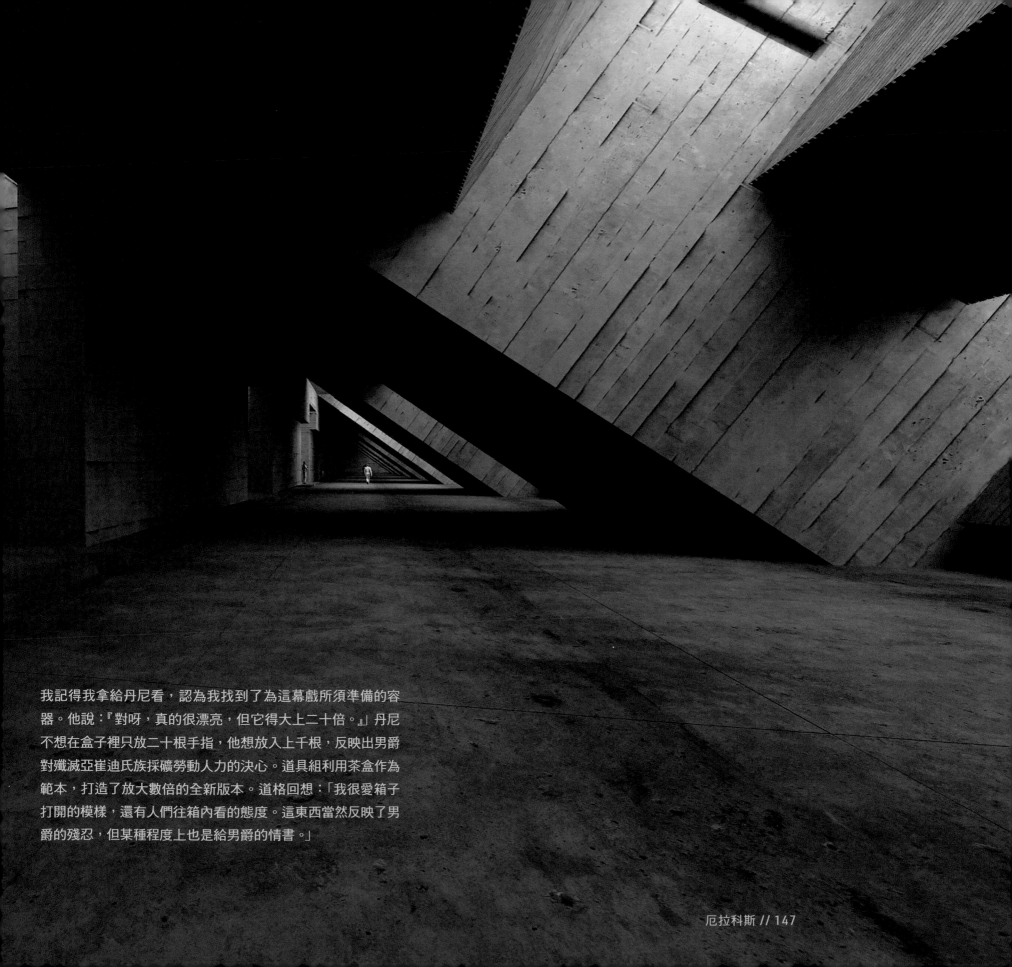

我記得我拿給丹尼看，認為我找到了為這幕戲所須準備的容器。他說：『對呀，真的很漂亮，但它得大上二十倍。』丹尼不想在盒子裡只放二十根手指，他想放入上千根，反映出男爵對殲滅亞崔迪氏族採礦勞動人力的決心。道具組利用茶盒作為範本，打造了放大數倍的全新版本。道格回想：「我很愛箱子打開的模樣，還有人們往箱內看的態度。這東西當然反映了男爵的殘忍，但某種程度上也是給男爵的情書。」

本頁左上｜
尋獵鏢的視覺特效範本。

本頁左中｜
描繪保羅在影像書
的全息影像中
躲避尋獵鏢的草圖。

右頁｜
保羅在厄拉欽恩的臥房。
這是早期繪製的概念圖，
布達佩斯的奧里戈工作室
照草圖搭建出布景。

保羅的寢室

　　除了書桌和床以外，保羅在厄拉科斯上的房間空無一物。比起臥室，它更像牢房。那就是丹尼想傳達出的感覺：年輕的接班人被關在房內，遠離高溫與危險。當編劇強‧斯派茨待在布達佩斯的旅館房間中撰寫劇本，無法出外去匈牙利市區時，就感受到保羅身處的困境。強寫道：「這就是保羅‧亞崔迪來到厄拉科斯時的狀況，讓我笑了出來。一位年輕人被關在公爵官邸中，從窗戶往外眺望陌生的厄拉欽恩城，他不懂當地的語言與習俗，也不被允許前往城內。相似點僅止於此，我沒有經歷精神覺醒，但我能幻想出這件事。」

　　保羅的臥房是書中一場戲的場景：這位年輕的接班人遭到致命的遙控裝置「尋獵鏢」攻擊。這一幕開始時，保羅正在觀看影像書中的全息紀錄片，此時尋獵鏢從床頭板中鑽出，在房間中找尋目標，保羅則靈巧地躲進影像書產生的全息圖片後，直到他能摧毀那武器。

　　法蘭克‧赫伯特對尋獵鏢的原始概念靈感來自自然界，因此劇組設計它時，便往自然界尋找方向。「我們看了很多昆蟲、螞蟻和黃蜂，有些昆蟲挺可怕的。」山姆‧胡德基說。有一陣子山姆提議將那裝置連接到細線上，以便從遠處控制走向。這想法把尋獵鏢的科技變得相當實際，但丹尼有時會為了設計簡練而犧牲實用性。最後，尋獵鏢成為不使用鋼絲的飄浮裝置，由待在附近的哈肯能控制員遙控，更直接地反映出法蘭克‧赫伯特的描述。

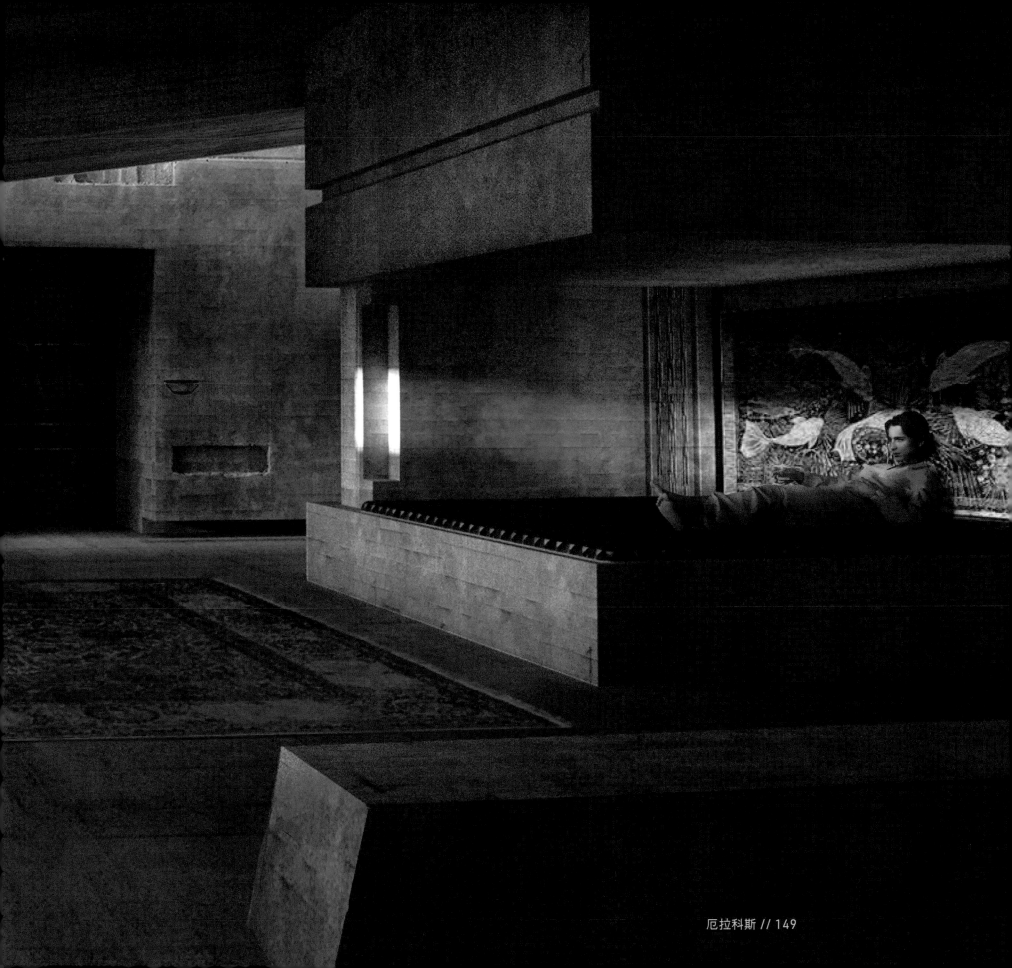

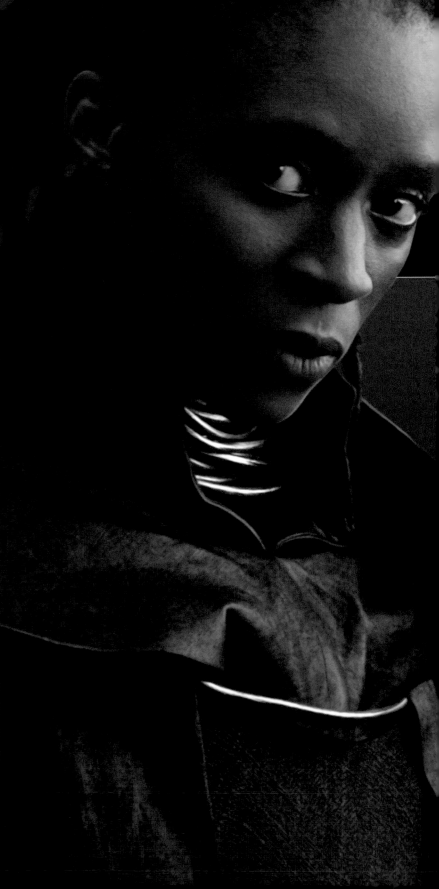

> 「弗瑞曼人非常尊敬凱恩斯，
> 是因為她對他們的星球
> 心懷忠誠和尊敬。」
> 演員莎倫・鄧肯－布魯斯特

列特－凱恩斯博士

　　列特－凱恩斯博士是厄拉科斯上的變動仲裁官，負責監督哈肯能氏族將治權交接給亞崔迪氏族的過程。她在厄拉科斯上被稱為帝國生態學家，或是她偏好的名稱：行星生態學家。在法蘭克・赫伯特的小說中，這是個男性角色，但在發展劇本時，丹尼與強・斯派茨認為，有更多女性參演會有好處。丹尼說：「畢竟，我們是在二十一世紀拍電影，這對我而言很重要。凱恩斯身為女性也很合理。事實上，我很喜歡這名女子坐擁大權的概念。」

　　在英國演員莎倫・鄧肯－布魯斯特加入卡司前，有段漫長的選角過程。她第一次見到丹尼時，就在還沒讀過劇本的情況下，告訴丹尼自己願意參演。她說：「為了和世上非常受崇敬的導演合作，我只說了『好！』」她終於看過劇本後，也沒有失望。「我剛開始的印象，是凱恩斯控制了許多層面，包括政治、環境、靈性與文化，因此握有權力。」

　　難以判斷凱恩斯屬於哪個世界。她承認自己是異星來客，但她會說弗瑞曼語言契科布薩語，也擁有他們獨特的藍眼。她和弗瑞曼人合作嗎？所有證據都確認這點，但她的身分依然曖昧不明。莎倫說：「弗瑞曼人非常尊敬凱恩斯，是因為她對他們的星球心懷忠誠和尊敬，她身為生態學家的工作，是試圖改變整體生態系，讓厄拉科斯恢復平衡。」

右圖｜
莎倫・鄧肯－布魯斯特
飾演列特－凱恩斯博士。

伊巴德香料藍眼睛

　　小說將凱恩斯雙眼中的藍色色澤稱為「伊巴德香料藍眼睛」，這種現象代表此人長期攝取了許多香料。

　　設計赫伯特描述的「藍中帶藍」眼睛的外觀，需要相當謹慎。丹尼總是對他口中所謂「在黑暗中發光的殭屍雙眼」感到警惕。「我從2018年6月開始工作後，就知道藍眼睛會是《沙丘》中的基礎要素。」保羅‧蘭伯特說，他負責用數位科技為演員的眼睛加上藍色色澤。劇組考慮過使用隱形眼鏡，但後來捨棄此案，因為拍攝地點有大量風沙，需要這類眼鏡的角色也人數眾多。

　　對視覺特效總監而言，挑戰在於加強眼睛顏色，卻不改變演員的眼光或表演。保羅說：「很容易加入太多色彩、或亮度提高太多，讓效果變得過頭。你想沉浸在故事中，不因視覺特效覺得出戲。」解決方式是為鞏膜（眼白）和虹膜增加一層柔和的藍色色澤，再減少虹膜的飽和度，讓更多光線滲進去，模擬天然藍眼睛的效果。保羅說：「很多弗瑞曼人演員擁有棕色虹膜，有些人的虹膜顏色還很深，我們將這些人的虹膜明亮度調到最高，而不須完全取代原本的眼睛。」

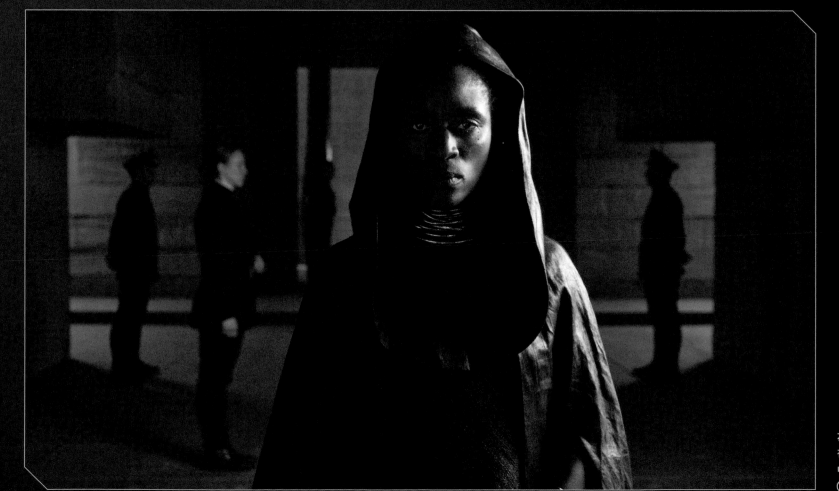

左圖｜
在雷托‧亞崔迪公爵辦公室中的列特－凱恩斯博士（莎倫‧鄧肯－布魯斯特）。

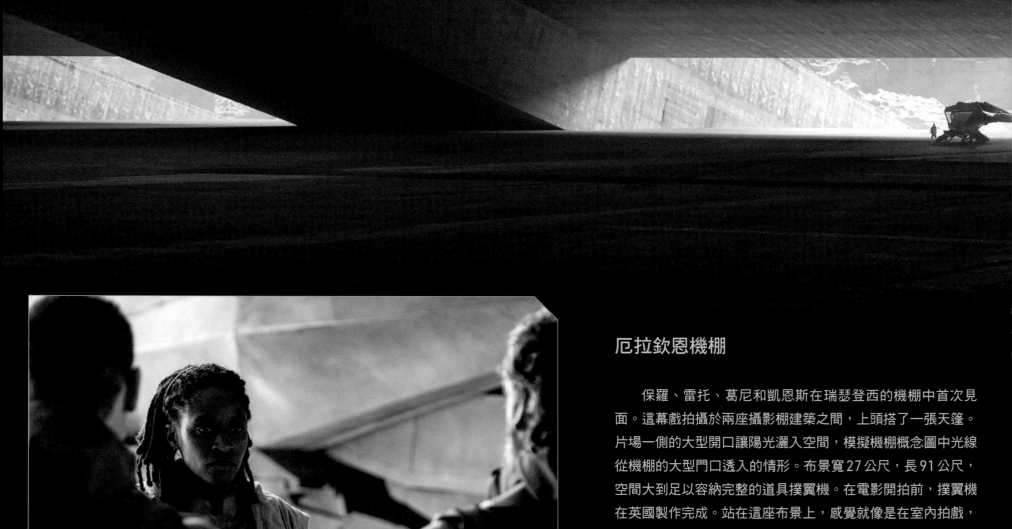

厄拉欽恩機棚

　　保羅、雷托、葛尼和凱恩斯在瑞瑟登西的機棚中首次見面。這幕戲拍攝於兩座攝影棚建築之間，上頭搭了一張天篷。片場一側的大型開口讓陽光灑入空間，模擬機棚概念圖中光線從機棚的大型門口透入的情形。布景寬27公尺，長91公尺，空間大到足以容納完整的道具撲翼機。在電影開拍前，撲翼機在英國製作完成。站在這座布景上，感覺就像是在室內拍戲，但我們其實待在戶外空間，這裡通常是劇組車輛在不同攝影棚之間行駛時使用的道路。派崔斯和他的團隊後來為了電影之後發生在沙漠深處的另一個橋段，而改造了這塊區域。

「對藝術部門而言，機棚是帶來極大壓力和挑戰的布景。」
美術指導派崔斯・弗米特

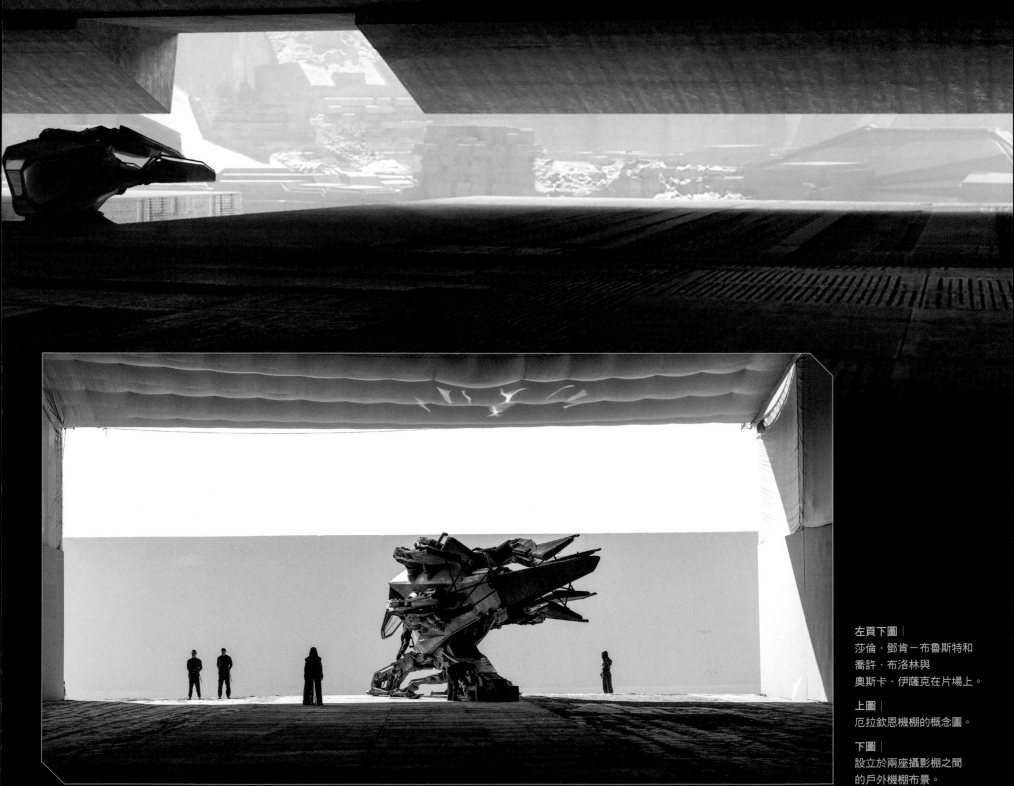

撲翼機

　　撲翼機出自原著小說，是法蘭克‧赫伯特最經典的發明之一。丹尼解釋道：「法蘭克將他對生態的著迷融入科技與運具中，他想像出的飛行器，擁有靈感源自鳥類的推進系統，這在設計上是種挑戰。」許多藝術家和丹尼與派崔斯一同設計撲翼機，早期山姆‧胡德基以昆蟲為靈感，設計了外型像直升機的草圖，而柯里‧偉茲（Colie Wertz）與喬治‧赫爾則負責繼續發展撲翼機設計。

　　丹尼和布萊恩‧赫伯特與家族資產基金會一樣，覺得用蜻蜓作為撲翼機的設計基礎，是將這項發明送上螢幕的最佳方式。每個人的目標都是盡可能忠於法蘭克‧赫伯特對撲翼機的描述：一台強大又獨特的飛行器。

跨頁｜
亞崔迪撲翼機設計草圖。

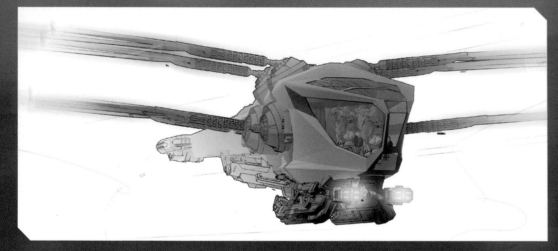

「丹尼告訴我，
要讓觀眾對故事感到驚奇，
這些飛行器的外觀非常重要。」
概念藝術家喬治‧赫爾

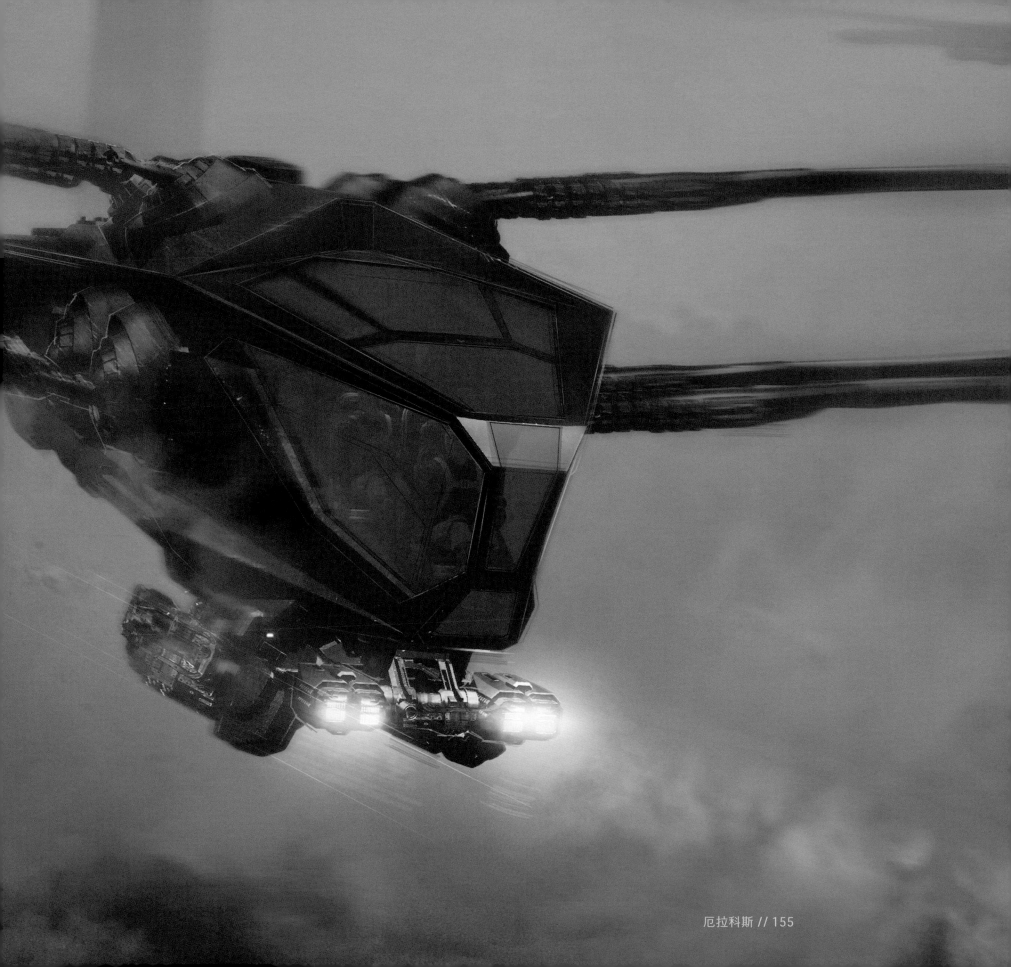

對丹尼而言，撲翼機也該看起來沉重，幾乎像是軍用運具。他解釋道：「撲翼機得感覺像是多地形攀爬車[i]，它的設計與舒適無關，要撐得過嚴苛氣候，看起來並不時髦。」

一等最終設計得到認可，保羅·蘭伯特和他的視覺特效團隊便被找來設計這種飛行器宛如蜂鳥般的敏捷飛行模式，它的機翼動得快到糊成一片。保羅也得想出故事中不同陣營的不同飛行方式，比方說，鄧肯擁有典型的花俏風格，當他起飛和降落時，都會使用大幅度尾旋。

用於拍攝的真實大小撲翼機，包括出現在厄拉欽恩機棚的那台，都由一家名叫 BGI 道具設備公司的特殊道具公司打造，公司位於英格蘭薩里郡的隆克羅斯工作室。當丹尼首度親眼看

本頁右上與右中 |
撲翼機的內部設計。

下圖 | 描繪撲翼機全貌的概念圖。

右頁上圖 | 撲翼機的最終設計。

右頁下圖 | 早期撲翼機的設計。

i 編注：多地形攀爬車（Bush machine）是 1970 年代起加拿大安大略省幾間公司推出的車子，外型粗壯，裝設 8 到 24 顆輪胎，可在沼澤、凍原、叢林、沙漠等多種嚴峻地形行駛。

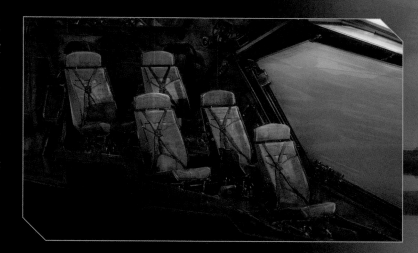

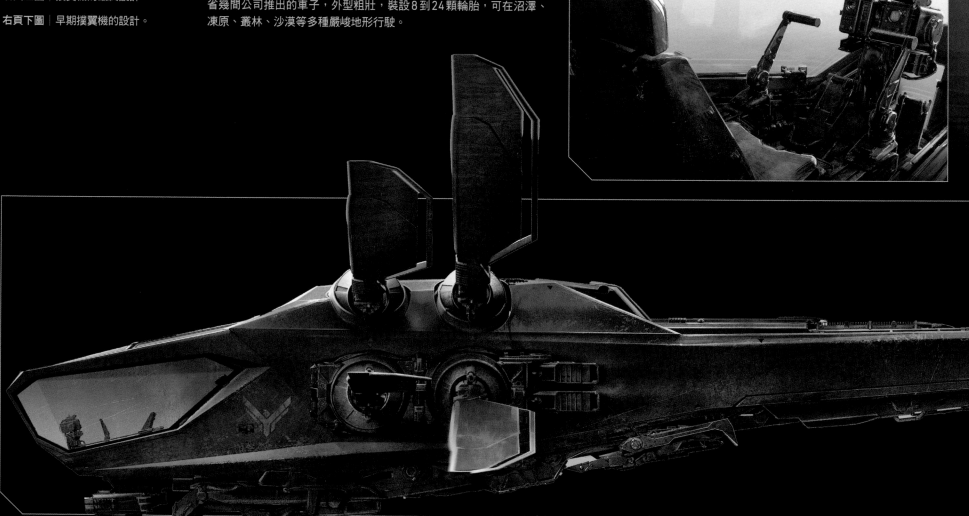

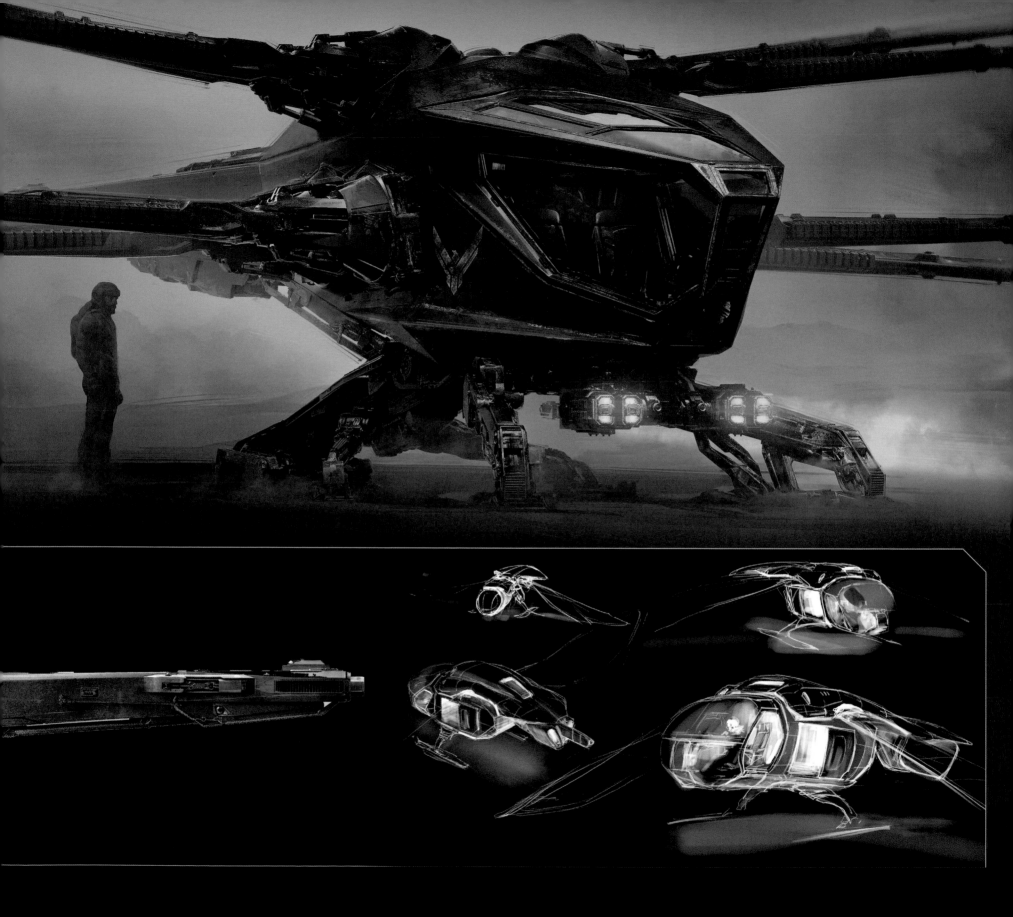

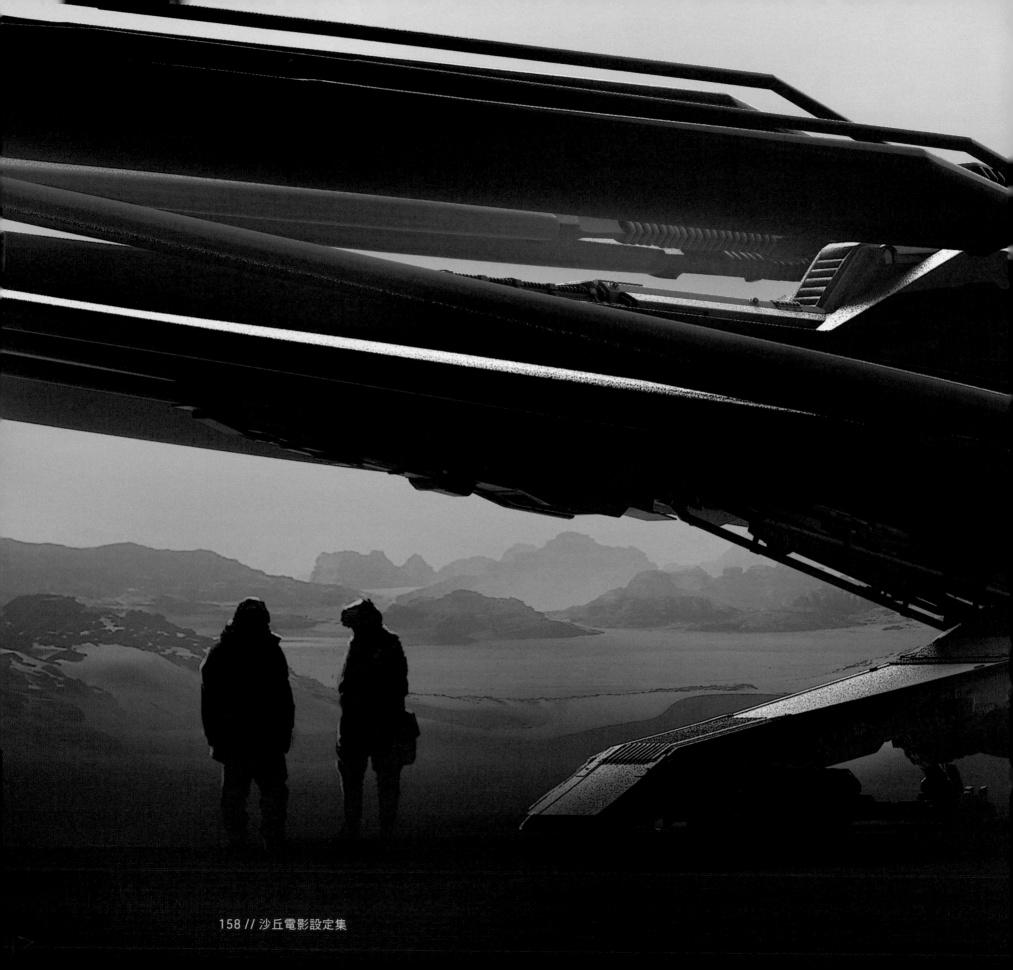

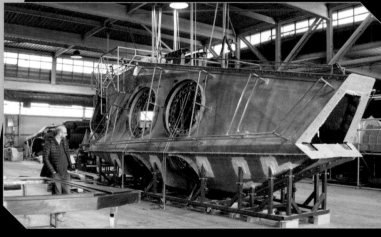

到撲翼機時，就感到震驚又興奮，也對飛船的尺寸看傻了眼。派崔斯在英國監督了建造過程，他指出：「它得這麼大，否則看起來就不像飛得起來。」

　　BGI為了片中的不同場景，製作了不同版本的撲翼機。結構工程是頭號挑戰，因為撲翼機不只需要令人信服的外表，內部也得能全效運作，以便讓演員和劇組拍攝所有戲碼。BGI的史都華·希斯（Stuart Heath）說：「它們的設計驚人。不過，在現實世界製造這些運具時，經常都違背了物理法則。」史都華和他的團隊與每個部門主管密切合作，以便加入供攝影機、打光、特技裝備與特效設備使用的架子。他說：「另一項影響重大的因子，則是帶這

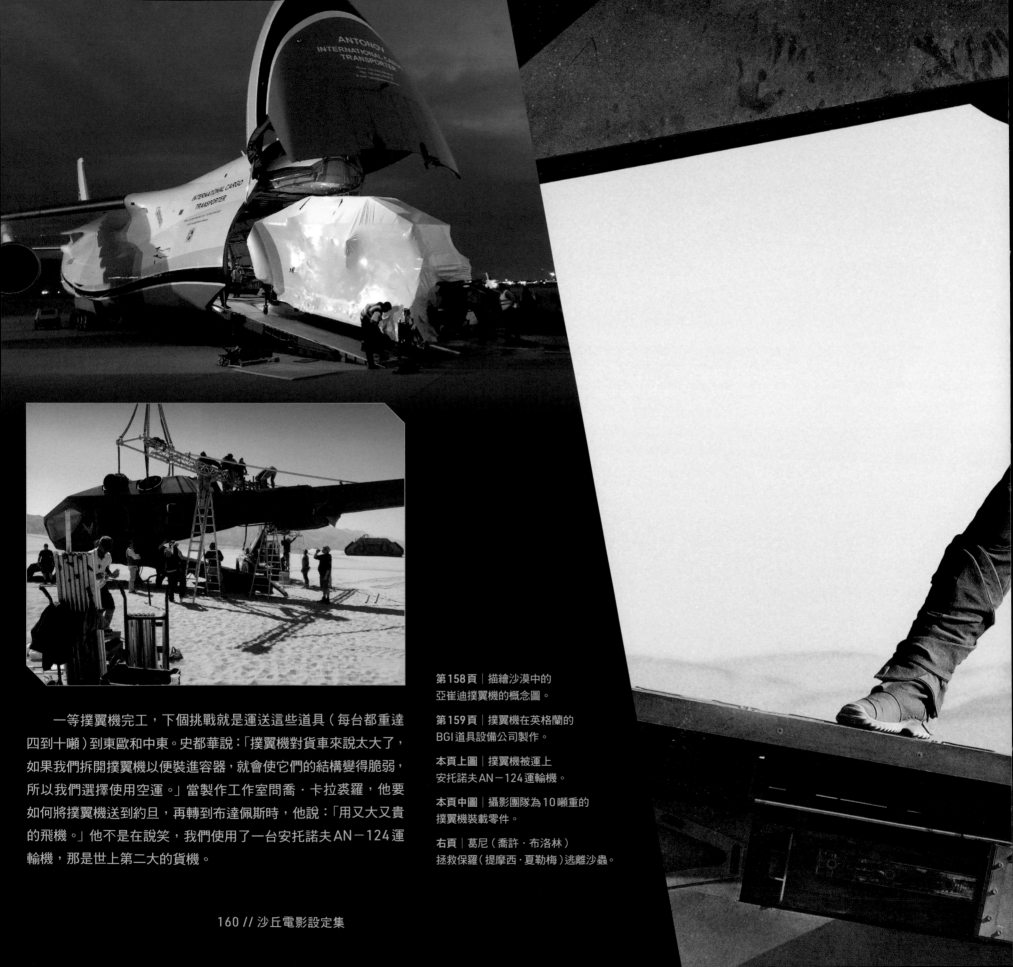

一等撲翼機完工，下個挑戰就是運送這些道具（每台都重達四到十噸）到東歐和中東。史都華說：「撲翼機對貨車來說太大了，如果我們拆開撲翼機以便裝進容器，就會使它們的結構變得脆弱，所以我們選擇使用空運。」當製作工作室問喬‧卡拉裘羅，他要如何將撲翼機送到約旦，再轉到布達佩斯時，他說：「用又大又貴的飛機。」他不是在說笑，我們使用了一台安托諾夫AN－124運輸機，那是世上第二大的貨機。

第158頁｜描繪沙漠中的
亞崔迪撲翼機的概念圖。

第159頁｜撲翼機在英格蘭的
BGI道具設備公司製作。

本頁上圖｜撲翼機被運上
安托諾夫AN－124運輸機。

本頁中圖｜攝影團隊為10噸重的
撲翼機裝載零件。

右頁｜葛尼（喬許‧布洛林）
拯救保羅（提摩西‧夏勒梅）逃離沙蟲。

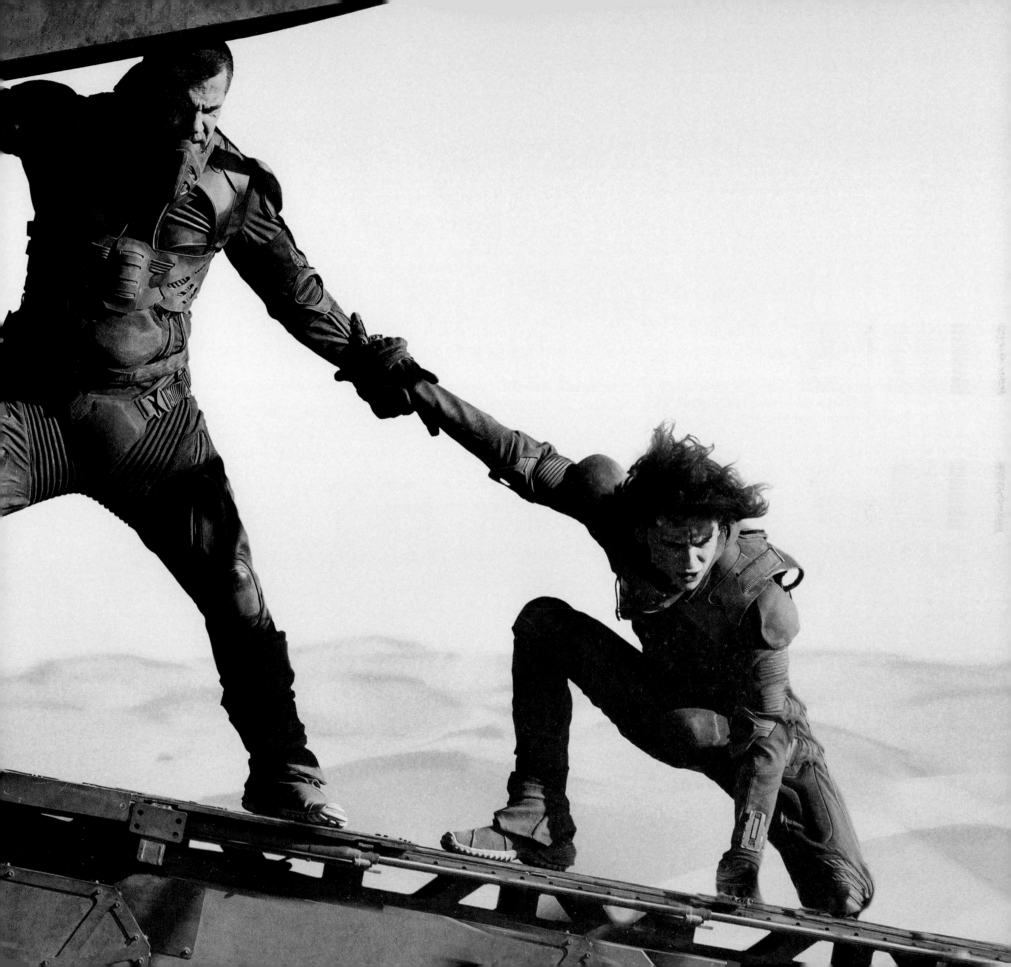

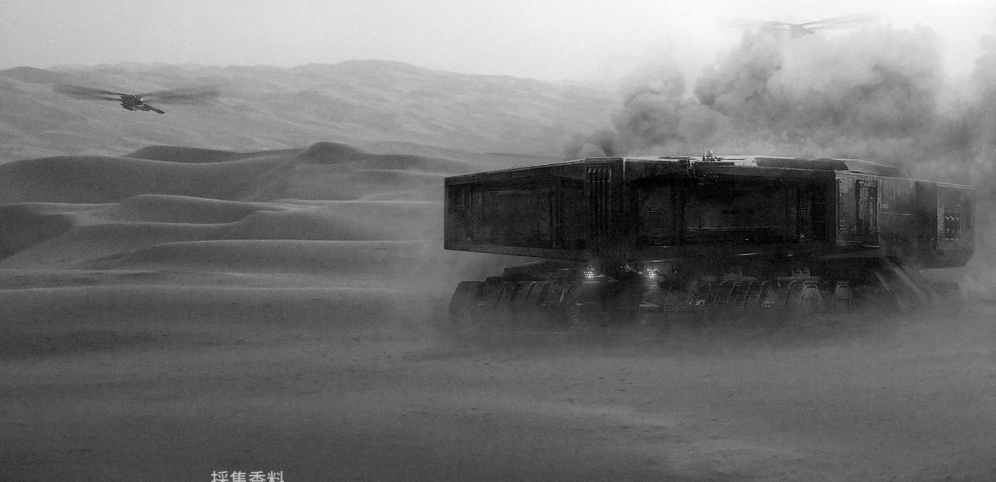

採集香料

　　亞崔迪氏族身為厄拉科斯的統治者，必須確保工業順利發展，才能將這種物質出口到已知宇宙中。

　　採集過程仰賴名為香料採收機或香料爬行車的龐大機器，它們能從龐大廣闊的沙漠中開採香料。運機艦每天會在沙漠荒野和厄拉欽恩之間載運採收機，運機艦是類似熱氣球的充氣式飛行機器。當香料工人操作採收機時，觀測機則監視區域以便注意任何威脅，像是前來的沙蟲，牠們會受到爬行車發出的有節奏的振動所吸引。

　　在片中一幕關鍵戲碼中，雷托公爵、保羅與葛尼搭乘撲翼機到沙漠深處，列特－凱恩斯博士則擔任他們的嚮導，以便觀察進行中的香料採集過程。

　　這項偵查任務中的駕駛艙內部結構在布達佩斯拍攝。為了用自然陽光照亮演員，撲翼機道具裝設在戶外支架上。喬許·

布洛林告訴我，和奧斯卡·伊薩克、提摩西·夏勒梅與莎倫·鄧肯－布魯斯特共同花兩天拍攝這橋段，對他而言是「最不真實的一刻」。喬許解釋道：「那是段非常特別的時間，你被關在駕駛艙中，太陽與炙熱光線則從玻璃外照入，我們感覺像是放大鏡下的螞蟻。我沒有很多台詞，但我想自己也記不得幾句話，因為我的大腦開始燒焦了。我們工作得越努力，情況就越好笑。」

　　這幕戲的機外部分，也就是保羅與葛尼冒險走出撲翼機，企圖拯救香料工人逃離沙蟲攻擊的橋段，則在約旦進行拍攝。我們在靠近以色列邊界的禁區中找到罕見的原始沙丘，就在此地拍攝這場戲。我們取得了通行權，並受到軍方和約旦的皇家電影委員會監督，這使我們能帶一台三百噸重的起重機，將亞崔迪撲翼機從地面上吊起，模擬起飛的狀況。

上圖｜在這張概念圖中，
一台亞崔迪爬行車
從沙漠裡採集香料。

本頁下圖｜三百噸重的
起重機吊起撲翼機道具。

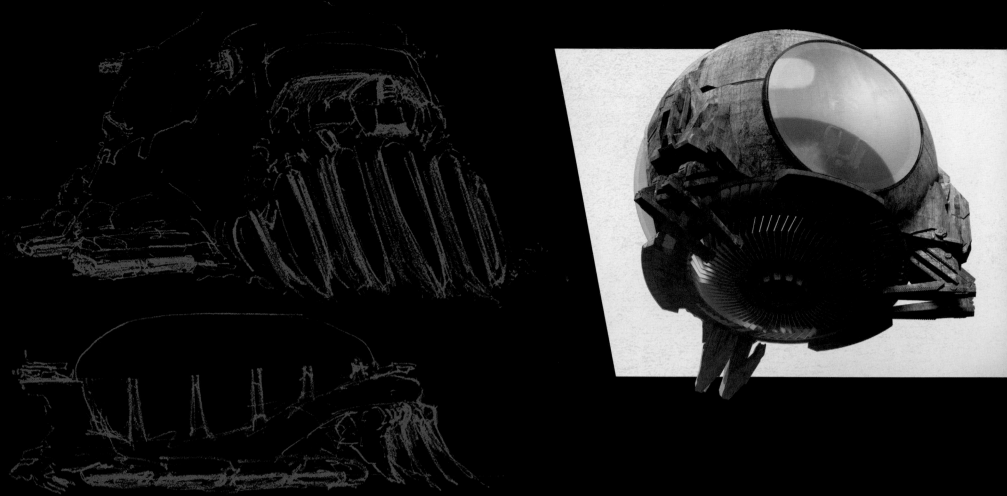

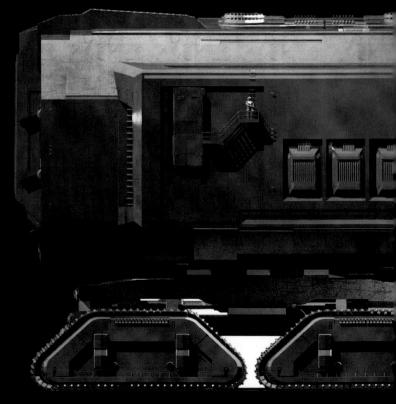

特效總監傑德・紐澤說：「這場戲很有挑戰性，當你使用起重機時，總是得仰賴起重機操縱員。我們在約旦合作的操縱員很棒，但他聽不懂英語或德語。溝通很困難，但我們用手勢讓他看動作。撲翼機得機鼻朝下起飛，並向前移動。我們拍攝了十次，他也都用同樣的方式進行。這很困難，因為道具有十噸重。」

在這裡的某一天，喬・卡拉裘羅注意到在布景附近飛舞的蜻蜓。牠們看起來和我們的撲翼機一模一樣，只是小多了，使得這經驗更有種超現實感。

幸運的是，我們拍攝時約旦的天氣相當涼爽，在一年中的那個時節頗不尋常。事實上，距離我們的場景幾小時路程的地方，在一週前才剛下過雪。通常中東的四月不會下雪——從來不會。我們的運氣很好，在拍攝上需要什麼，大自然都會提供，無論是太陽、雲層遮蔽或沙暴都有。劇組所有成員都得戴上頭巾、圍巾和護目鏡，才能保護自己免受沙礫侵襲。就算如此，在一天結束時，我們全身無可避免依然沾滿了沙。

本頁左上｜從拳頭得到靈感的爬行車草圖。

本頁右上｜觀測機的概念圖。

下圖｜香料採收機的最終設計與色彩參考。

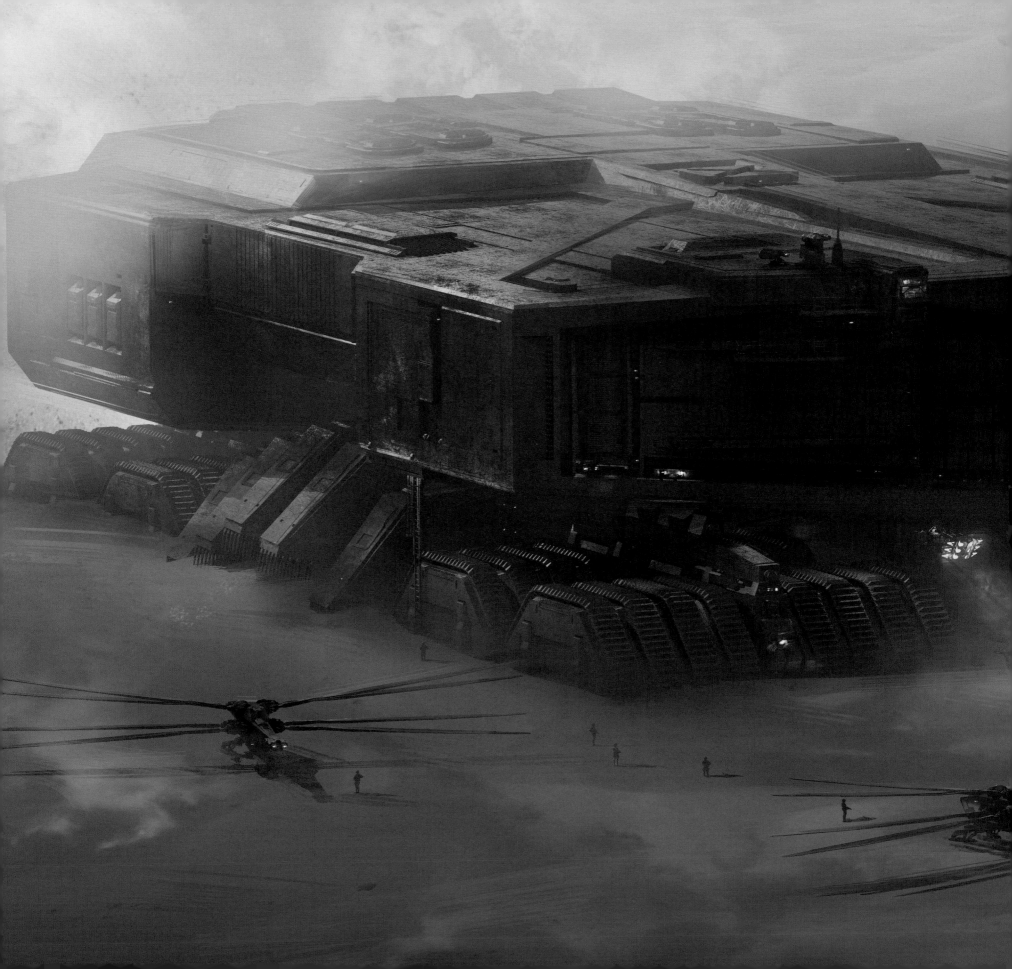

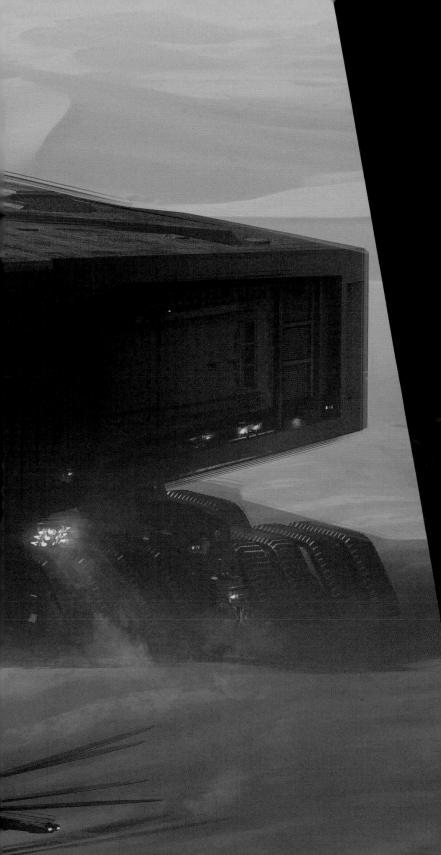

香料採收機

　　最早期的香料採收機草圖之一，看起來像是穿越沙漠的巨型機械手。山姆‧胡德基說：「像是鑽過沙子的拳頭。」隨著概念演變，丹尼和派崔斯讓它的形狀變得更像是履帶上的工廠，就和法蘭克‧赫伯特在小說中描述的一樣。它的輪廓與行動，受到太空總署用來將太空梭運到發射台的爬行運輸車影響。

　　喬治‧赫爾負責將這些早期建立的概念化為真正獨特的運具。喬治解釋道：「我的第一款設計非常扁平，因為我心裡想著書中描述的時速三百公里強風，但丹尼覺得它太光滑了。於是我便將車身拉到四倍高，概念忽然就成形了。雖然觀眾永遠不會看到，但我也設計了這台巨型機械怎麼採收、過濾和儲存香料。」

　　亞崔迪採收機看起來得又老又舊，因為它們其實是哈肯能氏族的舊機器。為了展示亞崔迪氏族在採收香料上的劣勢，丹尼也創造了一幕戲，裡頭有好幾台損壞的爬行車。丹尼說：「我想展現出類似飛機墓場的景象，從上空看見四十五到五十部機器，有些正在拆解，其他則需要小規模維修。」

左頁｜
營救香料工人場景的概念圖。

本頁下圖｜
實際尺寸的爬行車履帶於工作室製作完成，運到約旦拍攝營救戲。

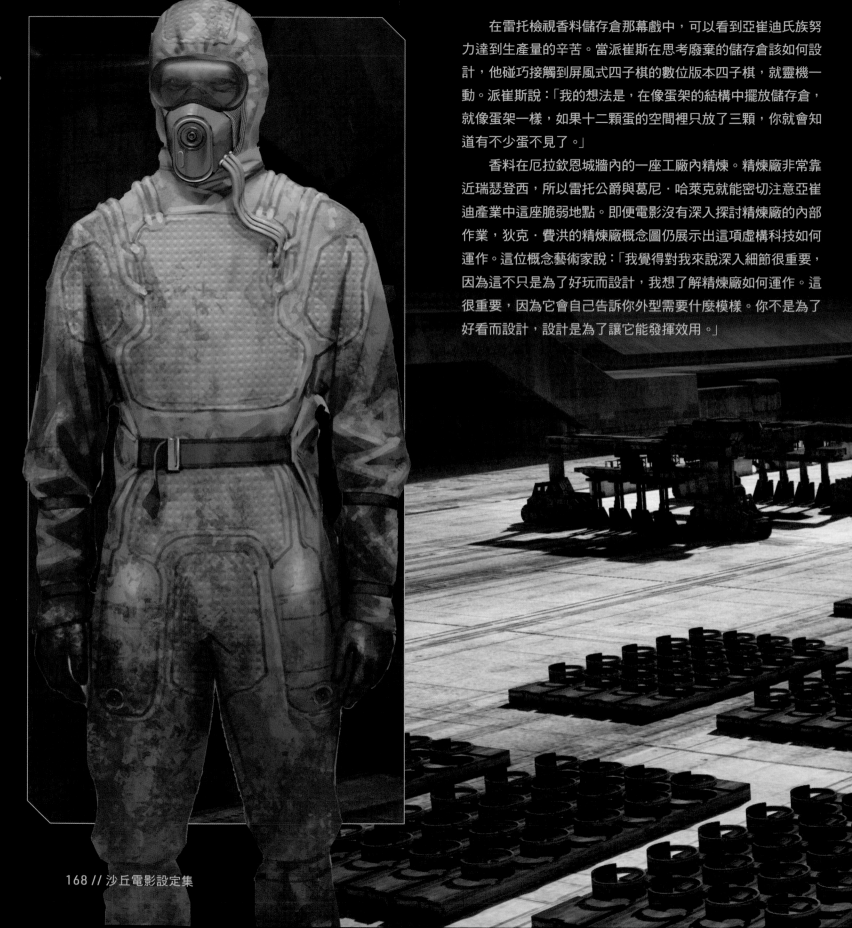

本頁左圖｜香料工人服裝
設計。

右頁上圖｜從上空鳥瞰
厄拉欽恩精煉廠的概念圖。

右頁下圖｜
香料儲存倉概念圖。

在雷托檢視香料儲存倉那幕戲中，可以看到亞崔迪氏族努
力達到生產量的辛苦。當派崔斯在思考廢棄的儲存倉該如何設
計，他碰巧接觸到屏風式四子棋的數位版本四子棋，就靈機一
動。派崔斯說：「我的想法是，在像蛋架的結構中擺放儲存倉，
就像蛋架一樣，如果十二顆蛋的空間裡只放了三顆，你就會知
道有不少蛋不見了。」

香料在厄拉欽恩城牆內的一座工廠內精煉。精煉廠非常靠
近瑞瑟登西，所以雷托公爵與葛尼‧哈萊克就能密切注意亞崔
迪產業中這座脆弱地點。即便電影沒有深入探討精煉廠的內部
作業，狄克‧費洪的精煉廠概念圖仍展示出這項虛構科技如何
運作。這位概念藝術家說：「我覺得對我來說深入細節很重要，
因為這不只是為了好玩而設計，我想了解精煉廠如何運作。這
很重要，因為它會自己告訴你外型需要什麼模樣。你不是為了
好看而設計，設計是為了讓它能發揮效用。」

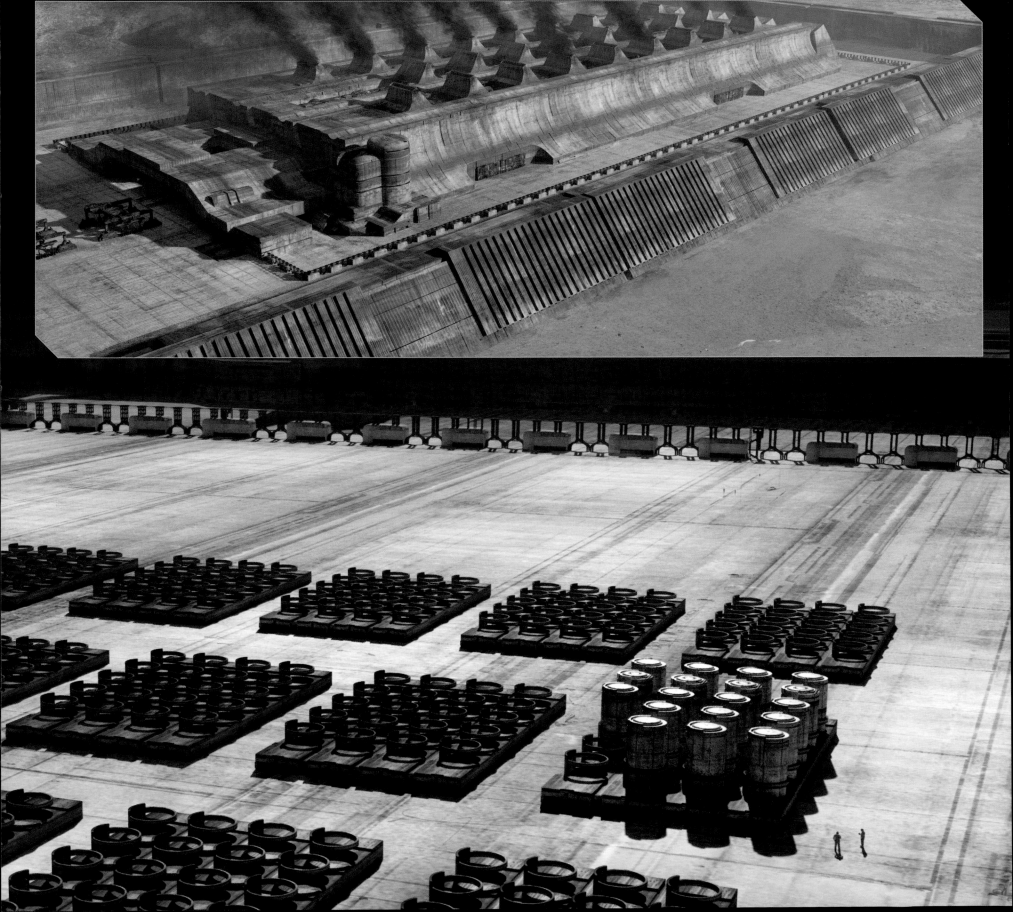

襲 撃

THE ATTACK

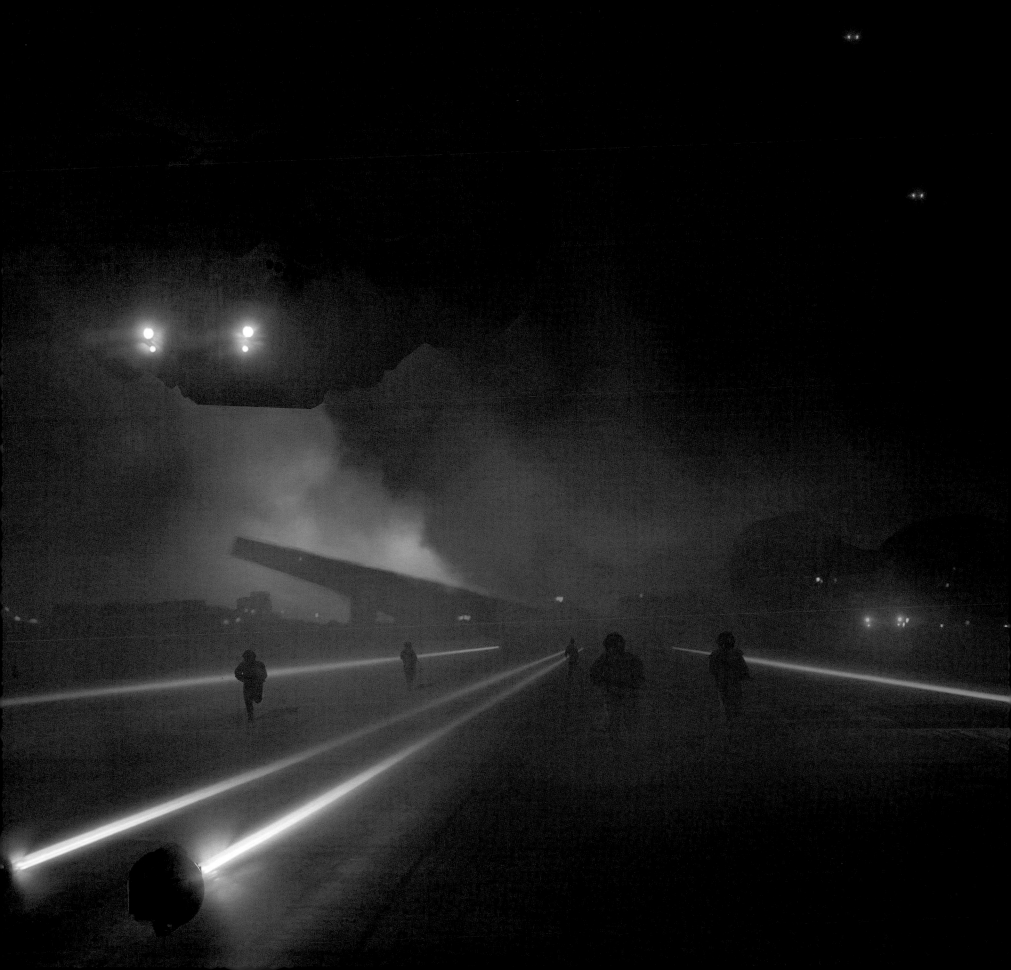

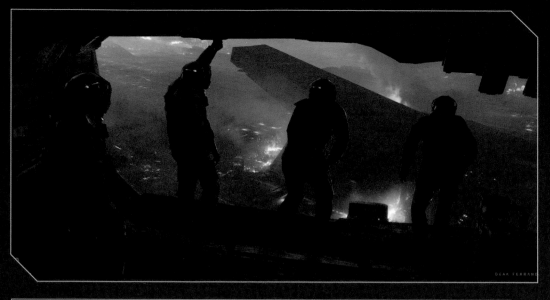

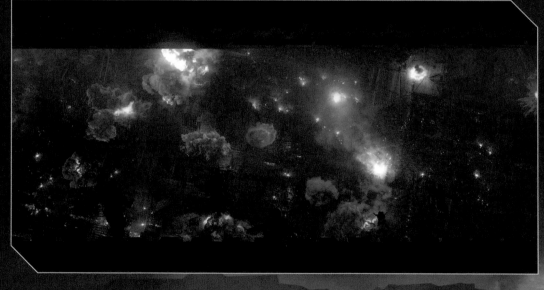

第170頁至第171頁｜
描繪哈肯能氏族襲擊
厄拉欽恩太空港的概念圖。

本頁上圖｜描繪從空中俯瞰
亞崔迪氏族遭到攻擊的概念圖。

本頁中圖｜哈肯能運兵船
降落在太空港的概念圖。

當亞崔迪氏族首度抵達厄拉科斯時，當地平靜得不尋常，那是暴風雨前的寧靜。雷托公爵知道哈肯能氏族心懷不軌，葛尼也清楚，但兩人都沒預料到大規模突襲即將展開。奧斯卡·伊薩克說：「問題是，雷托看不出有更邪惡的計畫存在，他永遠預料不到，因為他相信法律，也相信秩序。」在攻擊當晚，一家人上床睡覺時完全沒有意識到危機即將到來。

哈肯能氏族首先攻擊太空港，摧毀了亞崔迪艦隊，並瞄準睡在軍營中的士兵。這場戲開始時，葛尼·哈萊克被吵醒，看到天空中擠滿了往厄拉科斯開火的敵軍船艦。亞崔迪氏族企圖反擊，用他們的巨型飛彈發射器回擊，擊中了一艘哈肯能運兵船，讓它從天空中墜落。但已經太遲了，雷托的軍隊遭到哈肯能軍力擊潰。丹尼解釋道：「我想讓亞崔迪氏族面對十倍多的敵軍，我要讓這場入侵規模浩大，葛尼·哈萊克則被留在這座地獄中。」

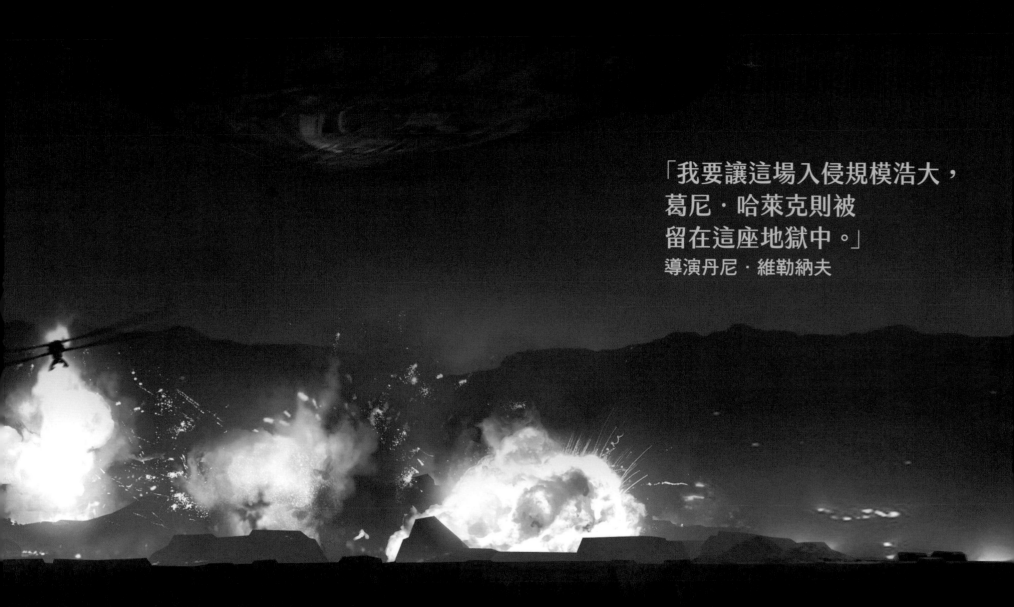

「我要讓這場入侵規模浩大，
葛尼·哈萊克則被
留在這座地獄中。」
導演丹尼·維勒納夫

2019年夏季，我們在布達佩斯的外景地花了好幾晚拍攝太空港襲擊。喬許·布洛林說：「拍攝工作很吃重。我現在還留有那時的感覺。我全身都是瘀青。一切都很困難，但令人非常滿意。這段拍得很好，葛雷格的打光效果也很棒。」這幕令人疲憊的戲碼需要演員和臨時演員拿著武器全速奔跑，還一再重複動作，直到天亮。其中還有鬥劍橋段、煙火效果與產煙機，都使拍攝變得更加緊湊。

在夜晚拍攝時，要照亮龐大的多功能布達佩斯外景地，就需要擺設大型器材：劇組用八台建築用起重機吊起大型LED燈箱，讓整座戶外場景沉浸在橘色光芒下，彷彿整塊區域都起了火。打光明亮到多瑙河另一側八公里外也看得見。儘管設備相當驚人，丹尼與葛雷格·弗萊瑟卻一致認為，打光效果應該盡可能看起來自然。葛雷格大笑出聲說：「有些DP（攝影指導）喜歡最大型的打光裝置。我其實恰好相反，我比較喜歡細膩安排。」

上圖｜描繪哈肯能護衛艦
在上空俯瞰厄拉欽恩
屠殺場面的概念圖。

本頁中圖｜在這幅概念圖中，
一枚緩速炸彈落下，並在穿透
一艘太空船的屏蔽場時減速。

本頁下圖｜一顆緩速炸彈
穿透了運兵船的屏蔽場。
這是定剪影片中的畫面。

右頁｜哈肯能運兵船
降落在太空港的概念圖。

在後製過程中，視覺特效會加強太空港襲擊的效果：延伸
布景，增加規模，再添加一批攻擊亞崔迪氏族的哈肯能戰艦。
丹尼在電影中加入了他發明的哈肯能新武器「緩速炸彈」，作
為攻擊的一部分。和緩慢揮劍的原理相同，這些爆裂物接近目
標時，就會減慢速度，以便穿透大型太空船的屏蔽場。當炸彈
爆炸，就會摧毀電磁場與船隻本身。丹尼解釋道：「哈肯能氏
族十分殘暴，我想透過他們的戰術再次描繪這點。他們只想炸
毀一切。」

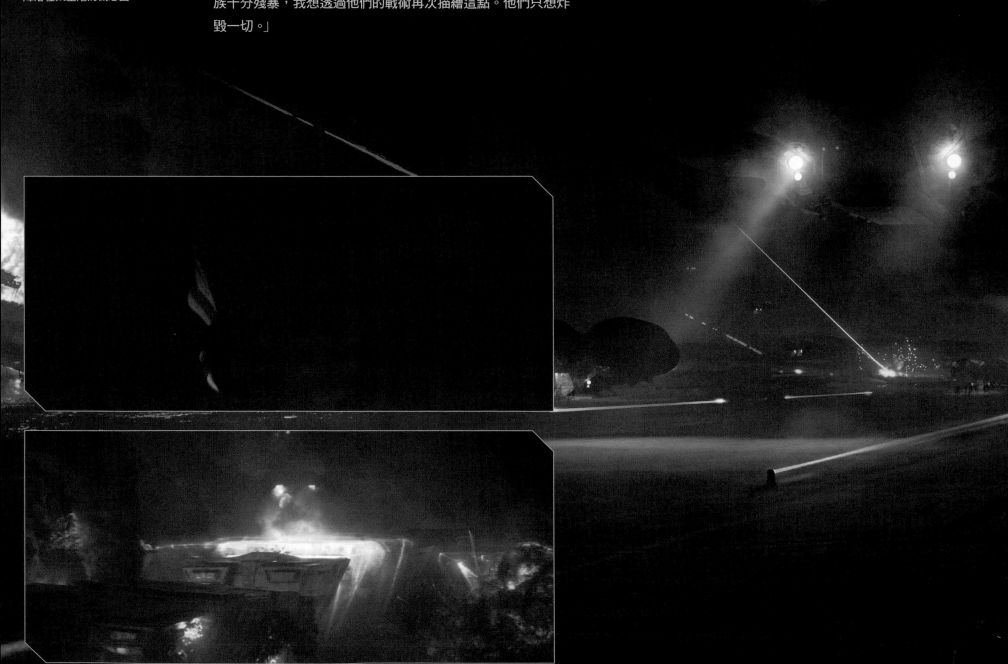

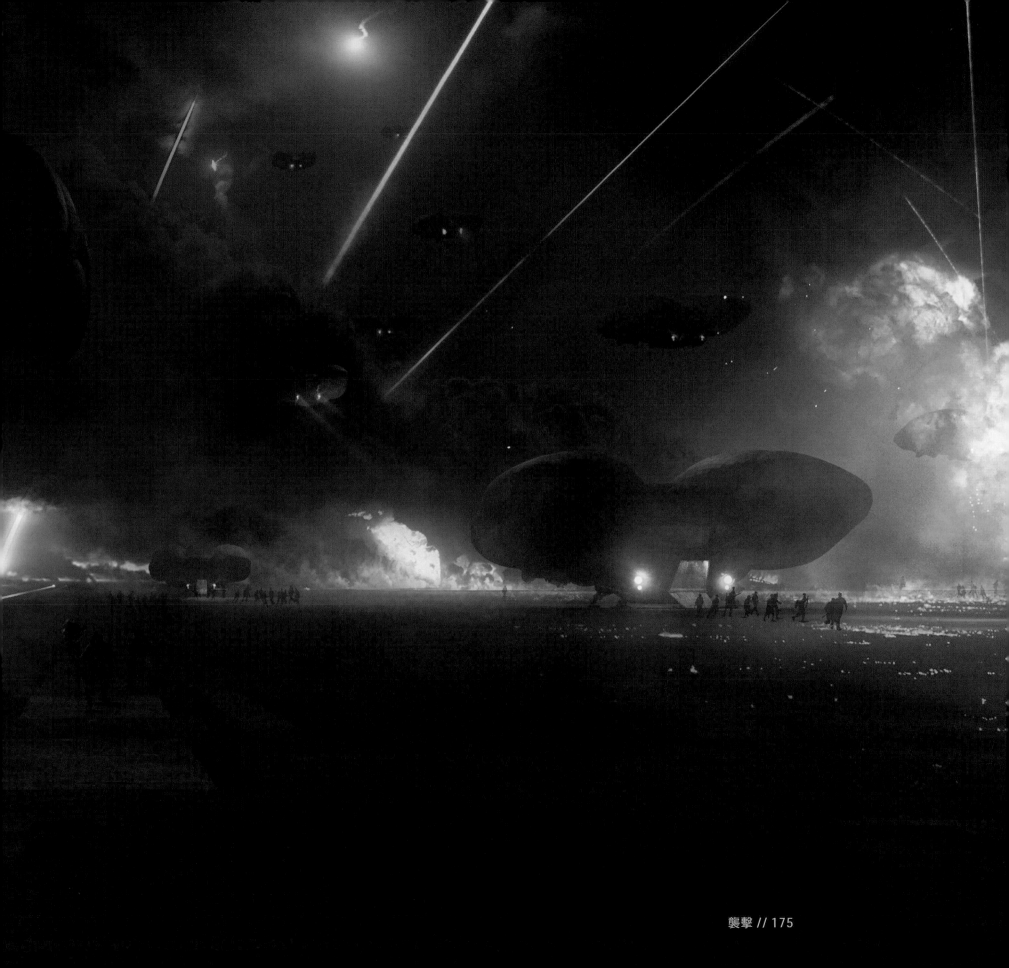

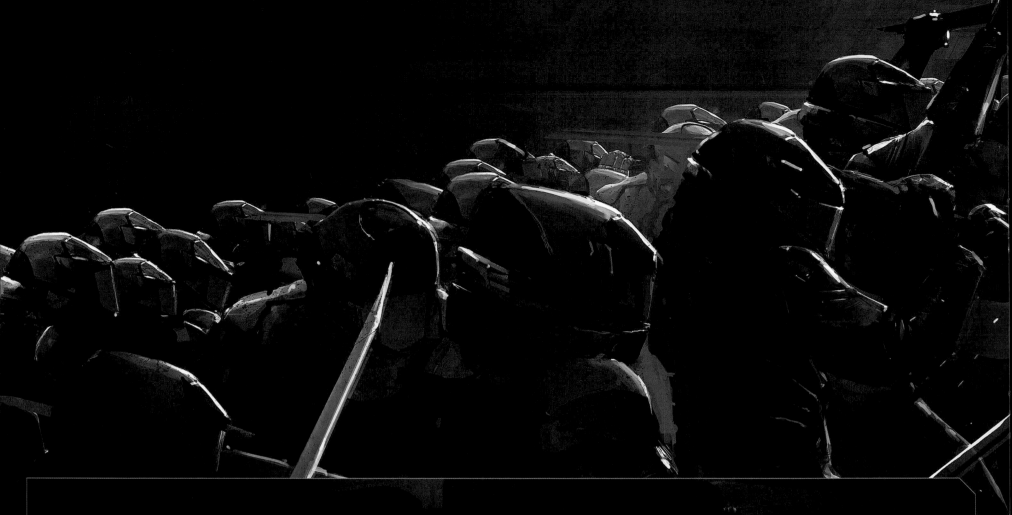

屏蔽場發動機

　　同時，在厄拉欽恩中，惠靈頓·尤因醫師已經背叛了
亞崔迪氏族，幫助哈肯能氏族入侵瑞瑟登西。漆黑的夜色
裡每個人都在熟睡時，尤因安安靜靜地前往屏蔽場發動機
室，關閉了城市的電力、通訊與保全系統。

　　丹尼要讓這幕戲在沒有台詞的狀況下推進劇情，因此
概念藝術家狄克·費洪提議，當尤因關閉電力時，大型活
塞會從發動機室天花板落下，讓觀眾明白它們脫離了電力
來源。燈光在同時間熄滅，我們看到尤因的剪影走出房外，
純粹用電影畫面呈現出他的背叛。

薩督卡攻擊

在第一波襲擊後，亞崔迪士兵努力站穩腳跟，守住他們僅剩的防線。當哈肯能軍隊出現在庭院台階底部時，亞崔迪士兵便跳起了帶有毛利人風格的哈卡舞儀式，那是讓他們準備好迎戰的振奮口號。丹尼在早期繪製分鏡圖時，就與身兼概念設計師與分鏡師的山姆・胡德基設計出這幕戲。隨後發生的動作場景，靈感來自謝爾蓋・愛森斯坦（Sergei Eisenstein）的1925年

電影《波坦金戰艦》中著名的敖德薩階梯橋段，片中俄國士兵攻擊了人在那座知名地標的平民。在我們的電影中，亞崔迪軍隊開始取得優勢，在台階頂端對抗敵人，身上的屏蔽場則在黑暗中發光。但薩督卡忽然從天空降落到他們身後，擊倒了亞崔迪士兵，讓哈肯能士兵佔領了瑞瑟登西。

跨頁｜在瑞瑟登西台階的戰鬥的早期概念圖。

左頁下圖｜瑞瑟登西發動機室的設計之一。

男爵的盛宴

當戰火在瑞瑟登西延燒時，在城牆內，愛好美食的男爵則坐在餐桌旁，享受一頓由古怪菜餚組成的可怕餐點，包括眼球湯和一隻烤爬蟲類生物。弗拉迪米爾・哈肯能享受豐富晚宴時，雷托公爵則赤裸地癱倒在餐桌另一頭。

這幕戲預示了我們即將目睹的悲劇。「對我而言，這頓飯必須是鋪張、野蠻又充滿威脅性的一刻，盛宴的規模則反映出男爵的食慾。」道具師道格・哈洛克說。長餐桌是設計用來讓

人想起十七世紀靜物油畫。道格說：「那是我們的參考資料之一，你會看到死掉的野雞擺在豬頭旁，隔壁則有碗美麗的水果。我們希望用怪異可怕的菜餚達到同樣效果。」

把雷托交給男爵前，尤因醫師在公爵口中植入了一顆塞滿毒氣的假牙。他給了雷托刺殺男爵的機會，作為贖罪的最後一搏。

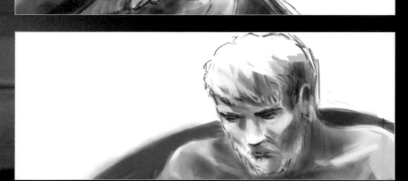

左頁｜穿戴全副特殊化妝
道具的史戴倫·史柯斯嘉
坐在餐桌前，
面對奧斯卡·伊薩克。

本頁左圖｜早期繪製的
男爵盛宴場景分鏡圖。

本頁右上｜
雷托公爵（奧斯卡·伊薩克）
遭到毒鏢麻痺。

本頁右下｜男爵饗宴的
主菜是隻特異的爬蟲類生物

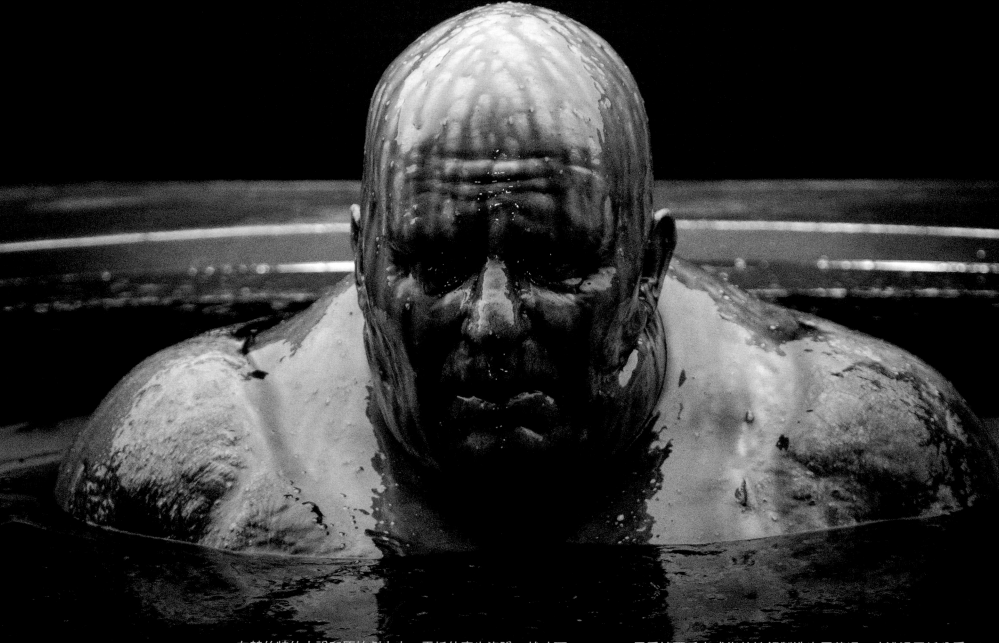

在赫伯特的小說和原始劇本中，雷托什麼也沒說，就咬下充滿毒氣的牙齒，結束了自己的性命，企圖和男爵同歸於盡。但奧斯卡·伊薩克覺得，這角色該對男爵說句道別。這位演員解釋道：「書中用一句台詞描述雷托臨終前的念頭，那句話是：『肉身雕成的時光以及時光雕成的肉身。』我也想加入來自不同橋段中的另一句美麗台詞：『我來此，我歸於此。』我把這兩句台詞告訴丹尼，他也很喜歡。」額外增加的這兩句台詞非常強勁，當雷托嚥氣時，還流下了一滴淚。「那幕戲非常情緒化，因為雷托當時想著他的家人，也覺得他們可能死了。」奧斯卡說。

男爵按下手上戒指的按鈕製造出屏蔽場，才逃過雷托公爵的暗殺，但也受到毒氣嚴重傷害。在劇本中，他原本會在瑞瑟登西外的去汙室進行治療，但這幕戲遭到刪除，改把重點擺在他泡在黑油中恢復的橋段。

拍攝入浴戲時，我們測試了史戴倫·史柯斯嘉的特殊化妝道具對浴缸中的水、染色植物油和蜂蠟混合物的反應。我們知道男爵會浮上水面，因為全身特殊化妝道具的內部襯墊會產生浮力。為了解決這項問題，我們移除了軀體下半身，讓演員能舒適地坐在浴缸中，只有他的頭部、雙臂與肩膀出現在油膩的水面上。

左頁｜
男爵（史戴倫‧史柯斯嘉）
從毒氣攻擊中復原。

本頁｜史戴倫‧史柯斯嘉
準備踏入油水浴池的場景

本頁右下｜早期繪製
的男爵浴缸概念圖，
內有香料色的水，
之後則改為黑色。

椰棗樹起火

　　哈肯能襲擊發生在一整個晚上，攻擊毫不停歇。在瑞瑟登西外，城市陷入火海，二十棵神聖的椰棗樹也如同火炬般燃燒。我們在布達佩斯外景地拍攝燒起來的椰棗樹，為了確保葉片劇烈地長時間燃燒，特效總監傑德‧紐澤在二十根樹幹上增加了兩百片特製的雷射切割鋼製葉片。傑德說：「每片葉片上都有受到控制的瓦斯管，我們得挖開樹幹，埋進瓦斯管線再將樹幹補起來。」煙火效果需要約十三公里長的瓦斯管。只要按下按鈕，就能啟動複雜的系統，創造出令人嘆為觀止的景象。

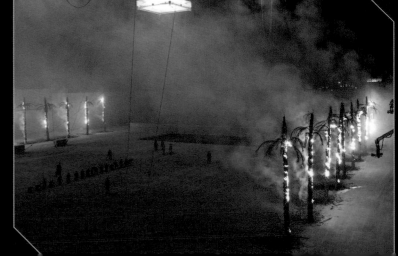

本頁上圖｜在哈肯能襲擊時燒起來的椰棗樹的概念圖。

本頁右下｜在布達佩斯的某次夜間拍攝中，拍下了燃燒的椰棗樹。

右頁｜哈肯能運兵船的概念圖。

火焰籠罩

　　為了哈肯能襲擊的橋段，丹尼想創造出一種能對厄拉欽恩降下災厄的獨特砲艇。丹尼說：「我記得在設計時，我要求這艘船要外觀醜陋，還得有能力摧毀和屠殺擋路的一切事物。我對它的外型感到非常滿意。」

　　砲艇一開始像隻黃蜂，但派崔斯·弗米特覺得靈感來源太明顯了。他開始鑽研黑死病的圖片，以及當皮膚遭到細菌攻擊時，身體會產生的反應。狄克·費洪設計了這艘船的最終外型，使用參考圖片讓它表現出受到壞疽感染的腫瘤形狀與質地。狄克說：「派崔斯傳給我黑死病病患的圖片，真是可怕的圖片，太可怕了。」最後，那艘船外表也相當恐怖。

> 「我要求這艘船要外觀醜陋，
> 還得有能力摧毀和屠殺
> 擋路的一切事物。」
> 導演丹尼·維勒納夫

哈肯能撲翼機

　　哈肯能撲翼機的造型出自原本的亞崔迪飛行器。「我想讓敵軍撲翼機看起來更肥大，也更有侵略性。」丹尼解釋道。派崔斯與概念藝術家喬治・赫爾合作，開發了反映出哈肯能艦隊美感的外型。派崔斯補充道：「哈肯能撲翼機的外殼外觀很像大型母船，也就是那艘型態宛如犰狳的扁平護衛艦，我們使用同樣的質地與有機的弧形邊緣，和亞崔迪氏族船隻的稜角形狀相反。」

本頁下圖｜哈肯能撲翼機設計。

跨頁｜在這幅概念圖中，
鄧肯・艾德侯駕著偷來的
敵軍飛行器逃離瑞瑟登西。

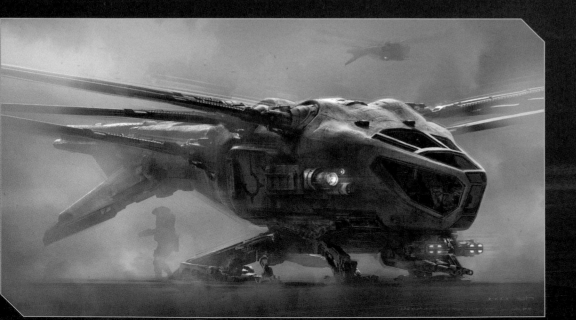

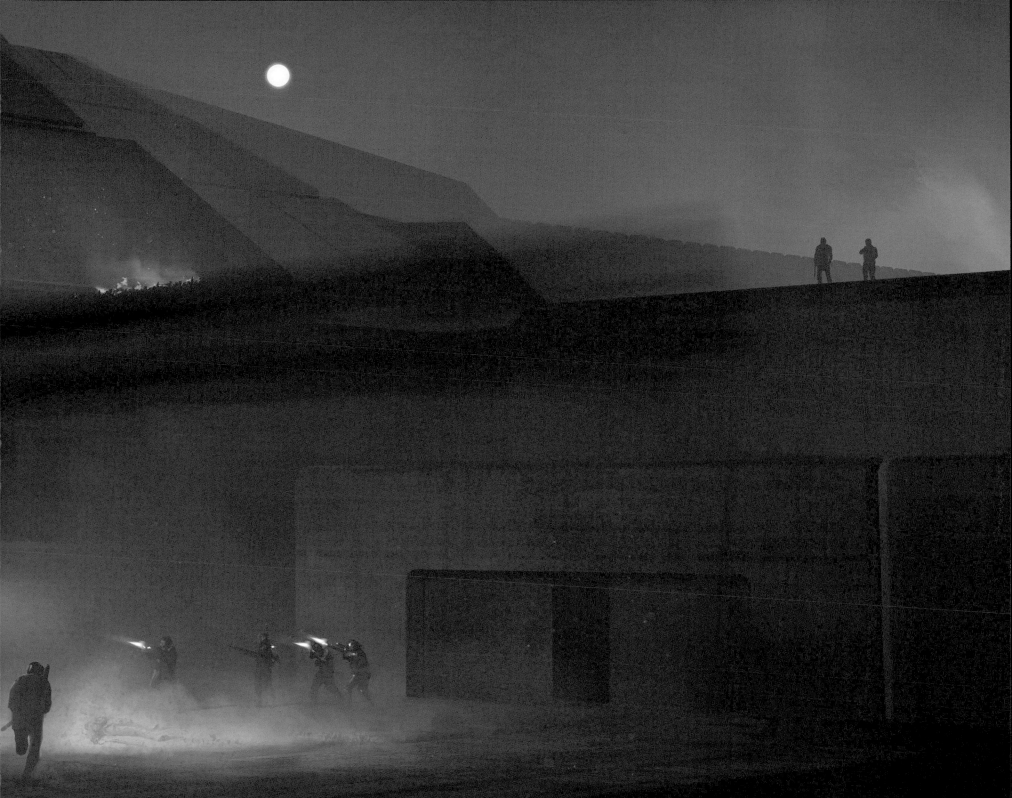

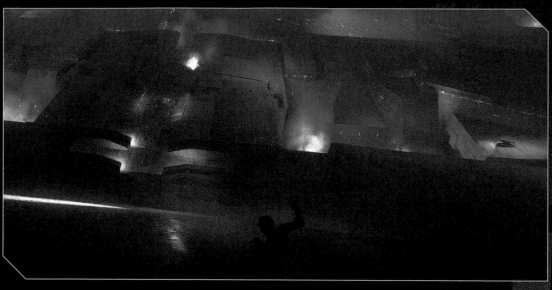

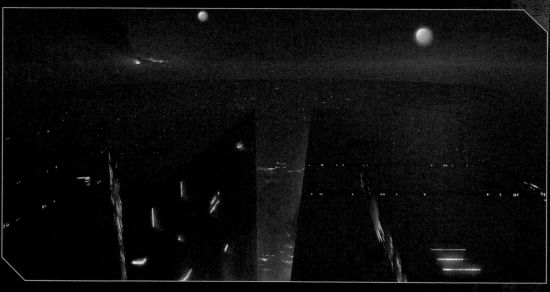

鄧肯逃脫

　　亞崔迪軍隊遭到屠戮時，還有一個人屹立不搖。在逃出瑞瑟登西的過程中，鄧肯．艾德侯殺死了擋路的每個薩督卡與哈肯能士兵，接著偷走了一台敵軍的撲翼機。這幕戲寫於後製晚期，但能如此編寫，靠的是早期繪製的概念圖，畫出了城市內有頂篷的景色。儘管頂篷設計背後的原始概念，是為了保護街道免受太陽與砂礫所侵害，這概念最後也保護了鄧肯不受敵人攻擊。在這幕戲中，他用撲翼機在市集裡做出了360度迴轉，貼近地面飛行，穿過石頭頂篷底下的市集，躲開了哈肯能軍隊。

本頁上圖｜以鄧肯．艾德侯的視角，從瑞瑟登西陽台看見襲擊的概念圖。

本頁中圖｜描繪濃煙籠罩厄拉欽恩城的概念設計圖。

右頁｜這張概念圖描繪出鄧肯．艾德侯在市集中的大膽飛行方式。

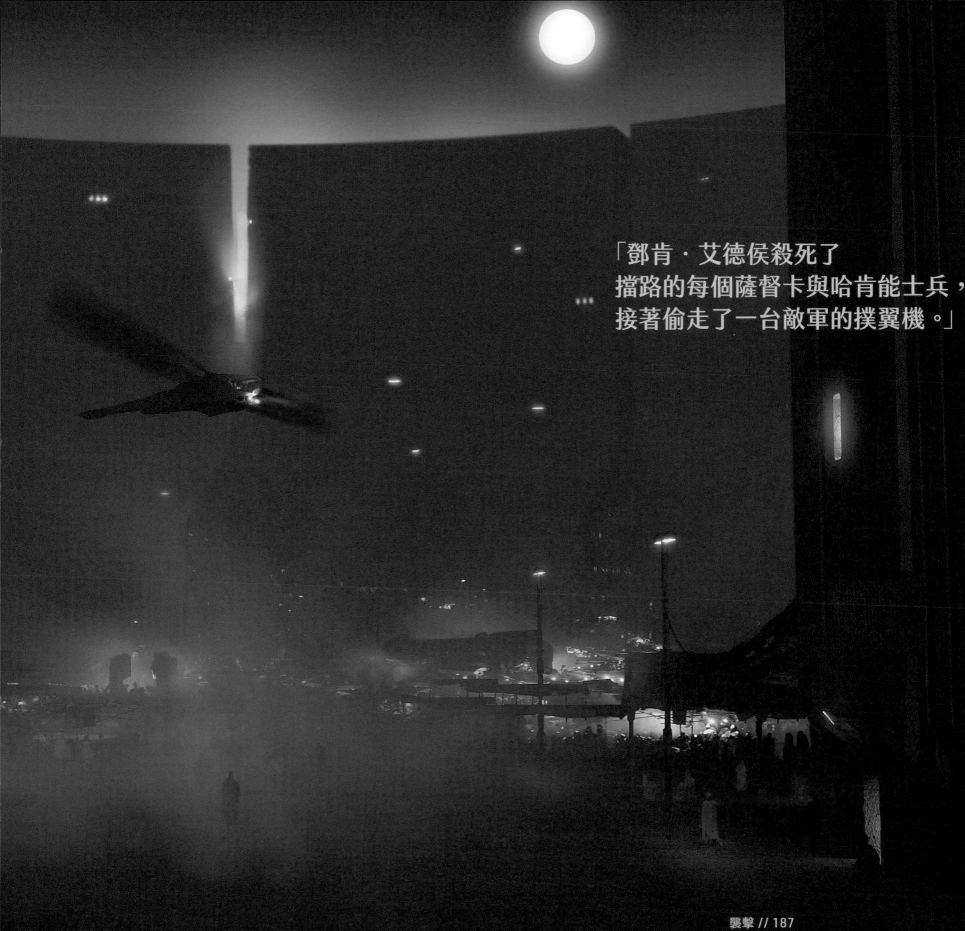

「鄧肯・艾德侯殺死了
擋路的每個薩督卡與哈肯能士兵，
接著偷走了一台敵軍的撲翼機。」

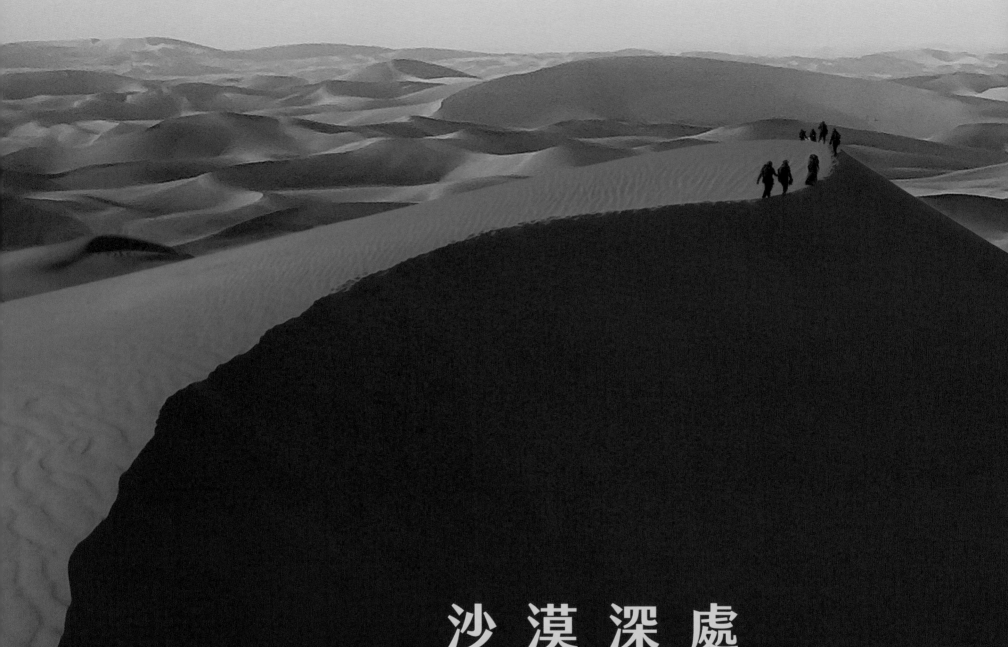

沙 漠 深 處
DEEP DESERT

《沙丘》劇本的第一頁寫道：「沙漠毫不留情。不適應就得死。」丹尼將這段引言貼在自己的辦公室門板上，以提醒所有劇組成員，我們在講述這個故事時追求的目標是什麼。

他告訴我這句話的重要性：

《沙丘》的故事，是關於人們離開家鄉遷徙到新環境。這些人大多數都會死。唯一一個對當地文化非常好奇，想知道更多的人，會得到供他生存的知識與智慧。這個人當然就是保羅。

我們居住的世界裡萬物會迅速變化，無論政治、科技和環境都是。同理可知，得到最多知識的人將能倖存。史蒂芬·霍金（Stephen Hawking）說：「智能是能夠適應變遷的能力。」法蘭克·赫伯特寫了類似的話：「生存能力就是在陌生水域游泳的能力。」我想讓《沙丘》成為對年輕人的呼喊，適應的概念也不斷出現在本計畫的DNA中。

比起片中其他部分，沙漠深處與故事的最終章節並沒有做出大量的概念設定。我們畫了些美術圖來傳達沙漠的整體氣氛，但目標並非設計地形，而是找出正確地形。丹尼想利用身處沙漠所帶來的機會。

在約旦的軍用沙丘與知名的瓦地倫沙漠拍攝，是個充滿沉浸感的經驗，為整個劇組的創作過程提供了養分。特技指導湯姆·史楚特斯說：「從文化來看，那裡很驚人，你坐在自己的陽台上就能看到以色列、埃及、沙烏地阿拉伯和遠方的紅海。」

「遵照《沙丘》的哲學，
我們適應了沙漠。」

提摩西·夏勒梅說：「這地方改變了所有人，在聖經中的世界起源拍攝，為我們的工作增添額外的意義。」

除了沙丘，這些地形中的驚人岩石結構，也是講述《沙丘》故事的必要元素，與法蘭克·赫伯特內心設想的環境非常相似。「在劇本和書中，沙漠裡的角色總是能在岩石上確保自己安全無虞。」派崔斯·弗米特說。事實上，厄拉科斯的沙漠深處就像開闊海域，只是人並非被鯊魚吃掉，而可能會遭到更可怕的沙蟲吞噬。因此岩石才這麼重要，它們提供了躲避這種沙漠野獸的避難所。

沙漠在我們的身心靈留下了印記。莎倫·鄧肯－布魯斯特解釋道：「跑過沙丘很困難，你無法預測腳下的地面是否會塌陷，因此你的雙腿、腳踝與雙腳都會以截然不同的方式移動。」

當我們回到布達佩斯的攝影棚拍攝，這些經驗便影響了不少創意決策。「我們擁有沙礫、強風與自然元素的精髓。」共同服裝設計師鮑伯·摩根說。服裝部門率先知道在這些自然條件下戲服會有什麼變化，以及該如何使衣物持續沾染沙礫與塵埃。

當我們回到沙漠，這次則到了阿拉伯聯合大公國，我們將主要營區設在離阿布達比市區兩小時路程的地點。那裡有遼闊的沙丘，綿延超出視野以外。當時是八月，氣溫炙熱無比，事實上，溫度高到使攝影指導葛雷格·弗萊瑟的團隊必須在他的攝影機上放冰敷袋，以避免攝影機過熱。但遵照《沙丘》的哲學，我們適應了沙漠。

第188頁至第189頁 | 沙漠深處的概念圖。

跨頁 | 概念圖描繪出保羅與潔西嘉滯留在沙漠中，雙月則引導著他們的去向。

滯留

保羅和潔西嘉遭到哈肯能士兵綁架，並被撲翼機載走後，他們成功掙脫束縛，還殺死了俘虜他們的人。緊急降落後，母子倆爬上一座沙丘，目睹了厄拉欽恩的毀滅。蕾貝卡·弗格森說：「這讓他們明白，雷托公爵已經不復存在了，他們困在這個極度開闊的環境中，無處可去。」他們唯一的逃生方法，是保羅新取得的弗瑞曼人知識。蕾貝卡補充道：「保羅逐漸化為潔西嘉訓練他成為的角色，但她還沒準備好面對這種改變對自己的意義，以及他可能對她造成威脅。」

在沙漠旅程的開頭，保羅與潔西嘉穿著亞麻睡衣，因為他們在夜間遭到綁架。賈桂琳·衛斯特為了兩種目的而設計了這套戲服：不只是睡衣，同時也是兩名演員在約旦沙丘上跑上跑下時能穿的實用衣物。這位服裝設計師說：「概念來自丹尼，他要求這些戲服看起來簡單，卻又適合沙漠。」為了製出戲服，賈桂琳連絡了她的朋友詹妮·托瑪西（Genni Tommasi），一位在義大利的盧卡城製作手工亞麻布的人。賈桂琳說：「她很有名，亞曼尼找她編織亞麻設計。她想出了兩件睡衣上的沙漠紋路。」

跨頁｜提摩西·夏勒梅和蕾貝卡·弗格森在沙漠中拍攝。

右頁右下｜劇組不辭辛勞地小心踏在其他人的足跡上，以便減少沙漠中不必要的腳印。

原始沙地

　　在沙漠拍攝時，演員與劇組都得注意自己腳下的每一步。我們得保護拍攝地點內外的原始沙地，因為後製時得移除所有不在計畫中的腳印。視覺特效總監保羅·蘭伯特說：「即便我們要創造出充滿爆炸太空船的世界，沙子反而佔據了我大多時間。」

　　因此我們得小心走在其他人的足跡上，也不要離開拍攝地點。沙漠的每個角度都是有機會可使用的鏡頭，我們不想用自己的腳印毀掉拍攝完美畫面的機會。事實上，我們找了團隊清理沙漠表面，抹去所有人跡。沙漠強勁的風隨即會撫平掃帚留下的粗糙平面，再度讓那裡看似原始沙地。

沙漠求生包

在綁架保羅與潔西嘉的撲翼機中，尤因醫師留下了沙漠求生包，是他們的救命索。這種由弗瑞曼人製作的求生包，內有能在沙漠深處使用的巧妙裝置。保羅抽出的第一個工具是蒸餾帳篷，它是避難所，也能在沙丘中提供保護色。派崔斯從蟑螂的甲殼得到了設計蒸餾帳篷的靈感，那種昆蟲因能在最嚴苛的環境條件下存活而聞名，因此是個合理聯想。丹尼也喜歡派崔斯為弗瑞曼人帳篷內部所做的設計，帳篷裡看起來像是子宮，畫面使人聯想起保羅的重生和靈性覺醒。他

不只在蒸餾帳篷橋段中成為公爵，也長大成人。

丹尼堅持，要沙漠求生包中所有物品看起來都像是由同一群弗瑞曼工匠所做的。所有設備都來自法蘭克‧赫伯特在小說中的發明。比方說，沙粒壓塑器使用靜電來排除沙粒。在電影中，蒸餾帳篷遭到沙暴掩埋後，它提供了必要能量來清出一條通道。

沙漠求生包的定位羅盤和其他羅盤一樣指向北方。不過，由於厄拉科斯的雙月，鄧肯在片中告訴保羅：「得需要巧妙的發條，才能解決這問題。」丹尼要求這項道具裝上液態有機零件。道具師道格‧哈洛克說：「如果你有無生命的固態物品

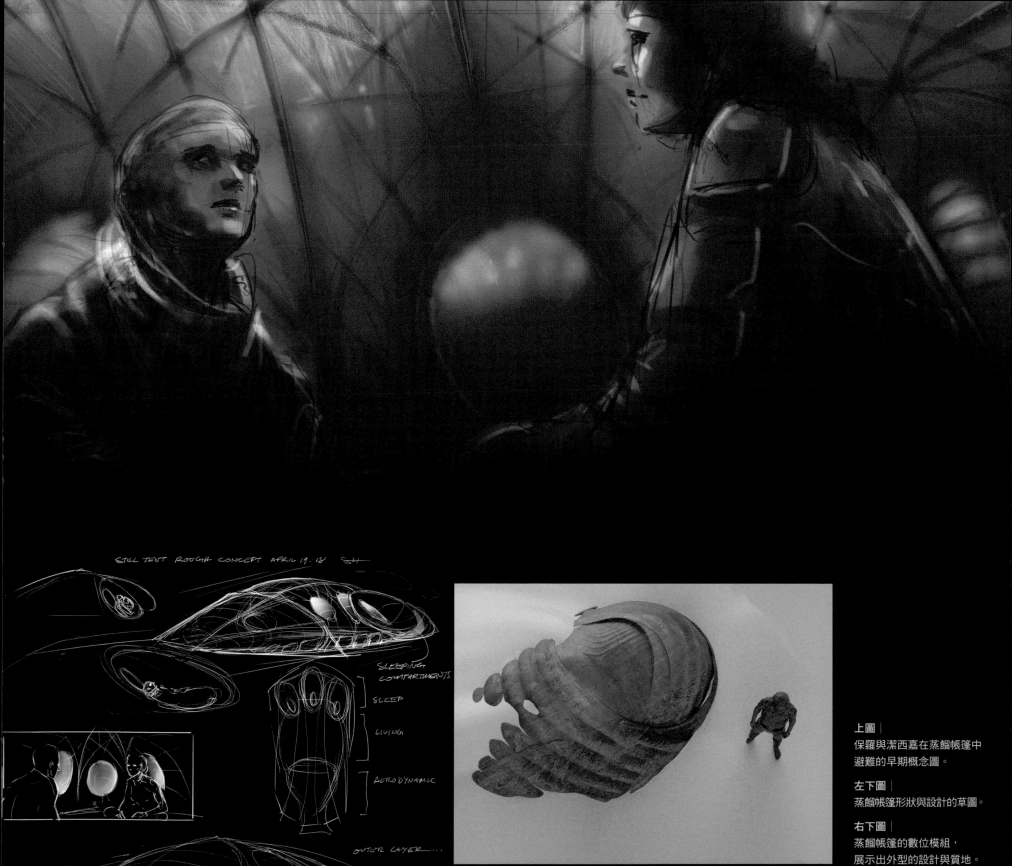

STILL TENT ROUGH CONCEPT APRIL 19. 18

SLEEPING COMPARTMENTS

SLEEP

LIVING

AERODYNAMIC

OUTER LAYER...

上圖 |
保羅與潔西嘉在蒸餾帳篷中
避難的早期概念圖。

左下圖 |
蒸餾帳篷形狀與設計的草圖。

右下圖 |
蒸餾帳篷的數位模組，
展示出外型的設計與質地。

你可能會想要在上頭加裝燈光，讓它在視覺上看起來更有趣，但如果你能同時使它產生動靜和發揮作用，那就更棒了。」這些創意討論使定位羅盤裝上了綠色的半透明液態核心，還有能開合的機關。

　　小說描述沙漠求生包中的弗瑞曼單筒望遠鏡[i]裝有油浸鏡頭。道格和他的團隊在設計中納入了這項細節，作為對原著的致敬，也加上一層會反射光線的香料色。

　　沙漠求生包的沙錘是用來吸引沙蟲的工具，插在沙上啟動後，就會產生有節奏的振動，在沙漠地表下迴響。道具部門打造了這台弗瑞曼裝置的不同版本，在拍攝時做為不同用途。其中一台有可收縮錨鏢，另一台則有能正常運作的振動機關。

i　譯注：小說中為雙筒望遠鏡，電影中更改為單筒望遠鏡。

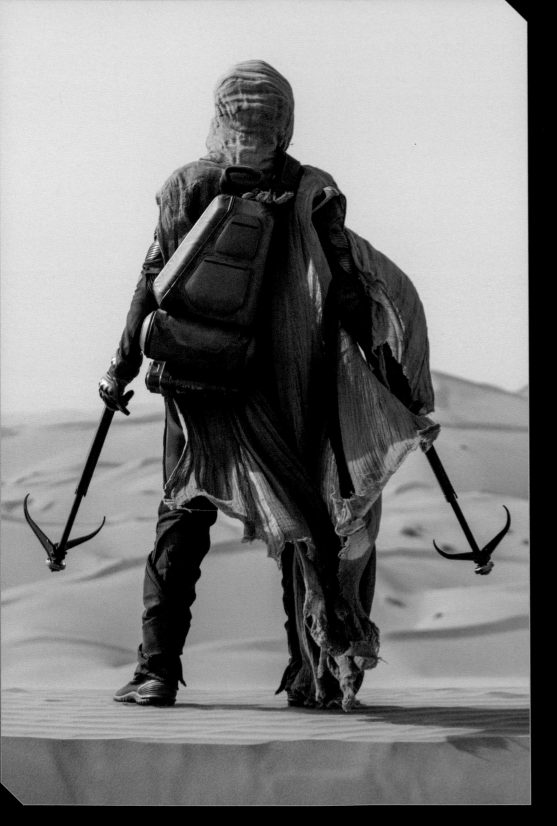

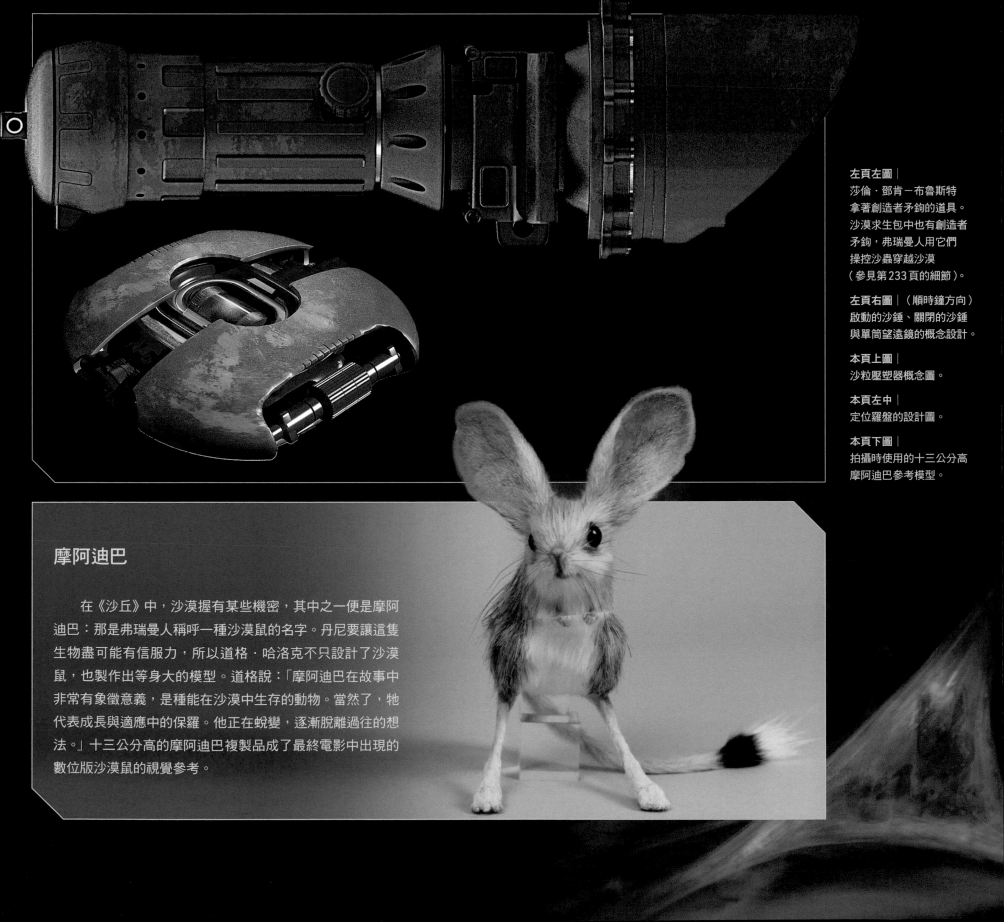

左頁左圖｜
莎倫・鄧肯－布魯斯特
拿著創造者矛鉤的道具。
沙漠求生包中也有創造者
矛鉤，弗瑞曼人用它們
操控沙蟲穿越沙漠
（參見第233頁的細節）。

左頁右圖｜（順時鐘方向）
啟動的沙錘、關閉的沙錘
與單筒望遠鏡的概念設計。

本頁上圖｜
沙粒壓塑器概念圖。

本頁左中｜
定位羅盤的設計圖。

本頁下圖｜
拍攝時使用的十三公分高
摩阿迪巴參考模型。

摩阿迪巴

在《沙丘》中，沙漠握有某些機密，其中之一便是摩阿迪巴：那是弗瑞曼人稱呼一種沙漠鼠的名字。丹尼要讓這隻生物盡可能有信服力，所以道格・哈洛克不只設計了沙漠鼠，也製作出等身大的模型。道格說：「摩阿迪巴在故事中非常有象徵意義，是種能在沙漠中生存的動物。當然了，牠代表成長與適應中的保羅。他正在蛻變，逐漸脫離過往的想法。」十三公分高的摩阿迪巴複製品成了最終電影中出現的數位版沙漠鼠的視覺參考。

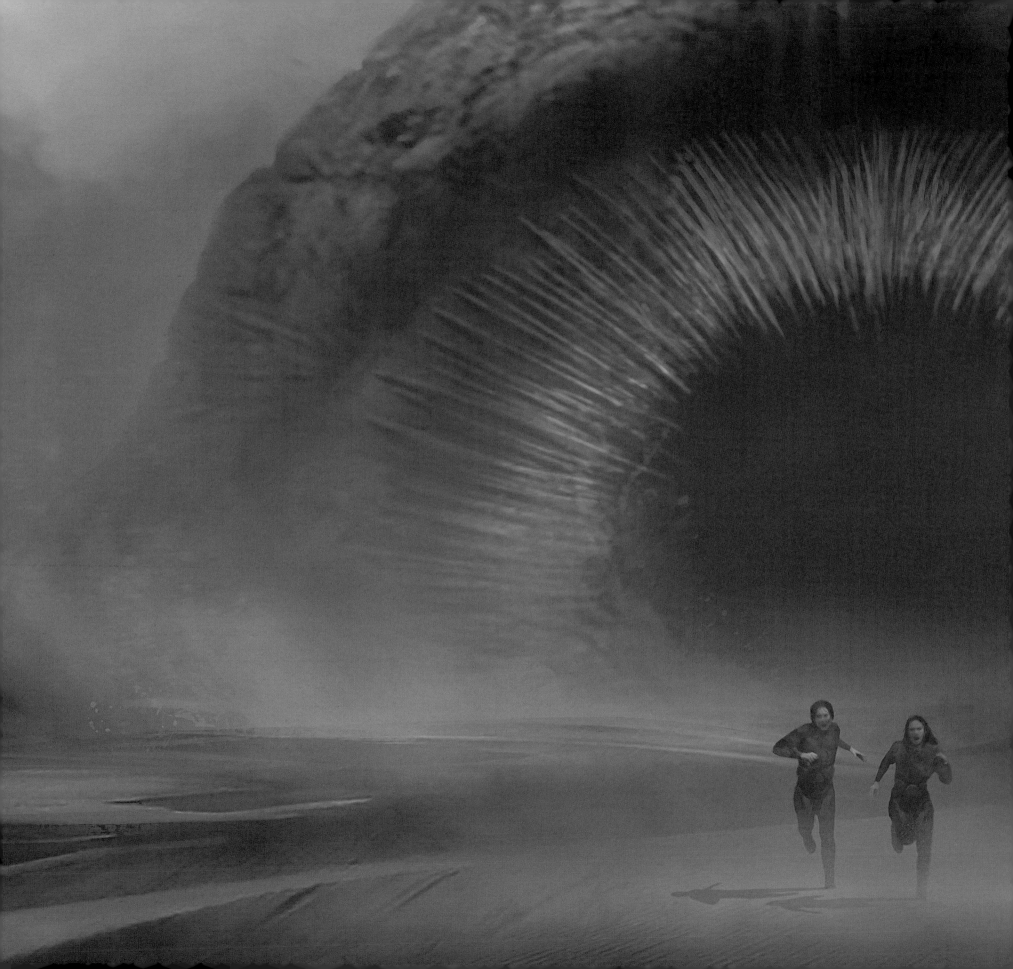

沙蟲

沙蟲是《沙丘》中的靈性生物。儘管外來者畏懼沙蟲，認為牠們會對自己的性命與生計造成威脅，但沙蟲對弗瑞曼人卻有神聖意義。這些沙漠居民會對沙蟲禱告，視之為神明，稱牠為沙胡羅。

最早的沙蟲草圖很像鯨魚和鯊魚等海洋生物。身兼概念設計師與分鏡師的山姆・胡德基說：「把牠想像成藍鯨，就有某種神奇的感覺。我們想像牠躺在沙丘表面，只看得見一丁點背部。」為了沙蟲的形狀、尺寸、嘴巴與牙齒，劇組進行了不少研究。山姆補充道：「經過這段探索，我們才明白，更經典的詮釋其實更駭人。」

跨頁｜早期繪製的概念圖，描繪保羅與潔西嘉逃離沙蟲。

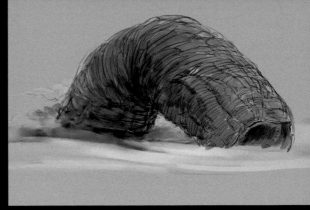

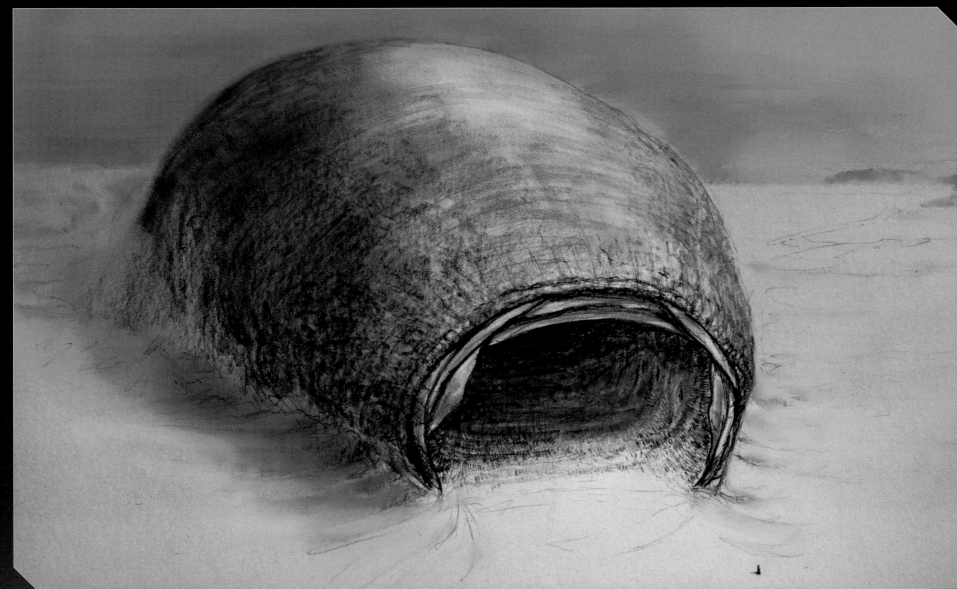

概念藝術家卡洛斯・胡安特（Carlos Huante）曾為《異星入境》設計七足類外星人，他也為《沙丘》製作了不同版本的沙蟲（參見第204頁至第205頁），幫助決定牠該如何行動，以及牠攻擊獵物的方式。丹尼解釋道：「目標是創造出一種觀眾相信牠們住在沙底的厚皮動物，對我而言，牠得有種史前氣息。」美術指導派崔斯・弗米特繼續研發沙蟲，讓牠成為龐大結實的野獸，長有犀牛般的皮膚，還有嚇人的大嘴。

統合一切要素的，是這隻生物的進食方法。儘管沙蟲的大嘴中長有尖牙，牠卻使用鯨鬚般的過濾器官篩過沙子以攝取養分，就像鯨魚一樣。沙蟲的最終設計有大量的鈣化長型齒板，當沙蟲張開洞穴般的大嘴時，看起來就獨特又充滿威脅感。

劇組也花了很多時間思考沙蟲如何在沙漠中行動。在主要的拍攝工作開始前，保羅・蘭伯特就開始試驗當沙蟲跨越厄拉科斯地形時，會如何移動沙礫。丹尼從一開始就不想讓牠像蚯蚓或蛇般移動。他與保羅合作，為這種生物設計出強烈的視覺動作。沙蟲會用海浪般上下起伏的動作推動自己，持續衝出沙漠表面。當這種生物的巨大身軀以高速穿過沙丘時，就會摧毀沙丘，只留下龐大的軌跡。保羅說：「你觀看沙蟲移動時，會看到沙丘被抬起然後崩塌。畫面非常有戲劇效果。」

沙蟲的獨特天性也會在攻擊獵物時出現。這種野獸的蠻力引起強烈振動，使得沙地冒泡並液化。

左頁｜早期探討沙蟲形狀與動作而繪製的圖片。

本頁｜沙蟲口部、牙齒與食道設計的不同版本。

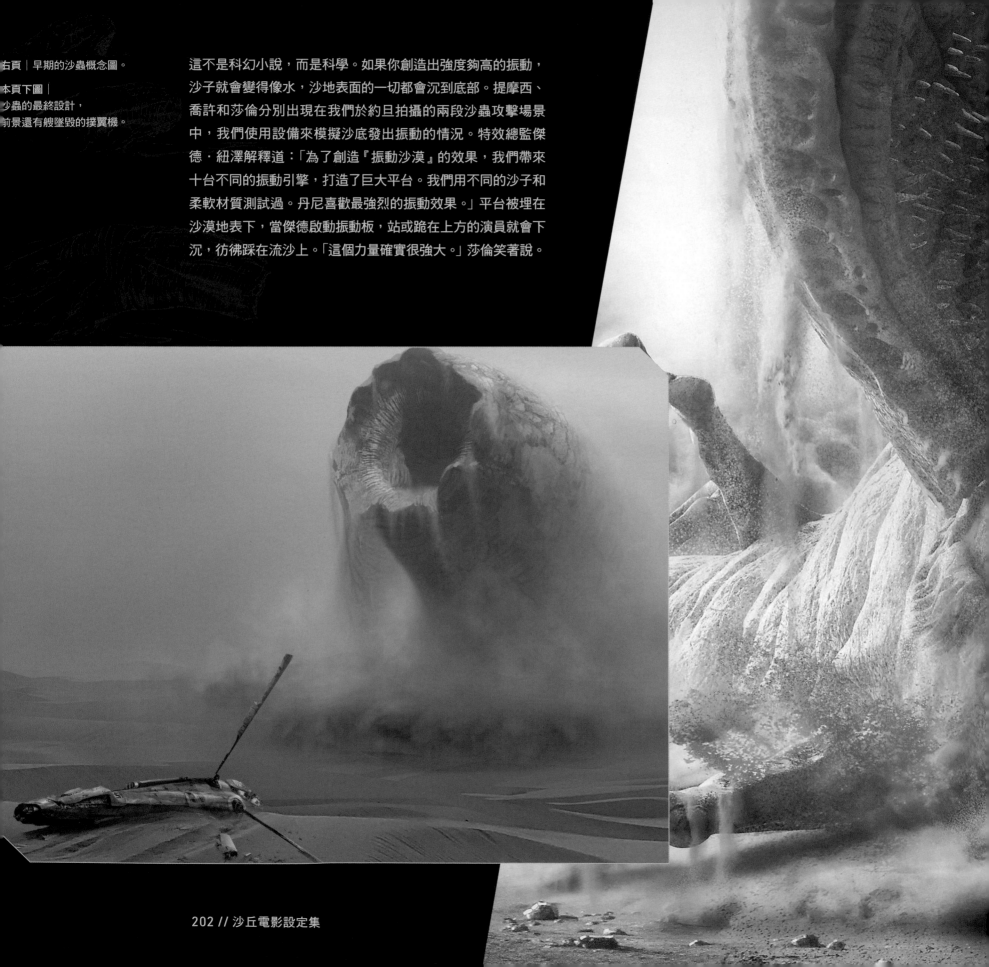

右頁｜早期的沙蟲概念圖。

本頁下圖｜
沙蟲的最終設計，
前景還有艘墜毀的撲翼機。

這不是科幻小說，而是科學。如果你創造出強度夠高的振動，沙子就會變得像水，沙地表面的一切都會沉到底部。提摩西、喬許和莎倫分別出現在我們於約旦拍攝的兩段沙蟲攻擊場景中，我們使用設備來模擬沙底發出振動的情況。特效總監傑德・紐澤解釋道：「為了創造『振動沙漠』的效果，我們帶來十台不同的振動引擎，打造了巨大平台。我們用不同的沙子和柔軟材質測試過。丹尼喜歡最強烈的振動效果。」平台被埋在沙漠地表下，當傑德啟動振動板，站或跪在上方的演員就會下沉，彷彿踩在流沙上。「這個力量確實很強大。」莎倫笑著說。

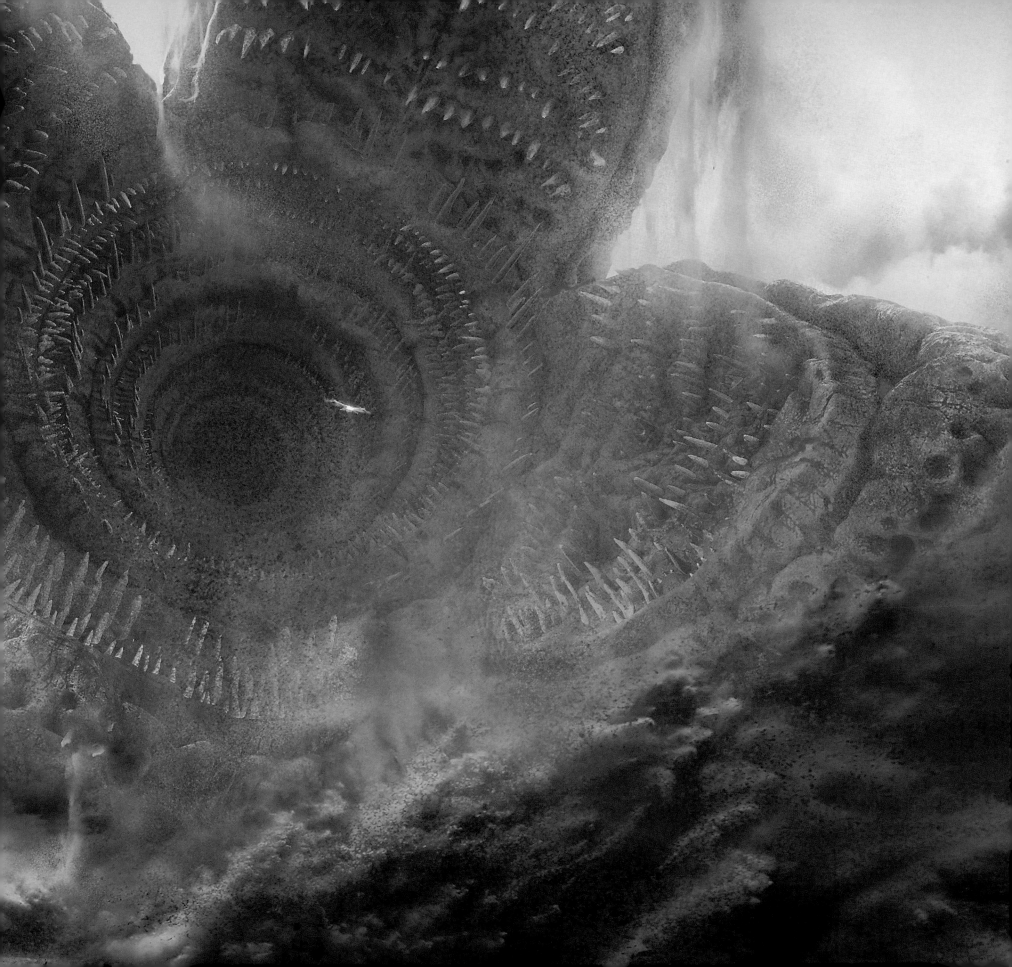

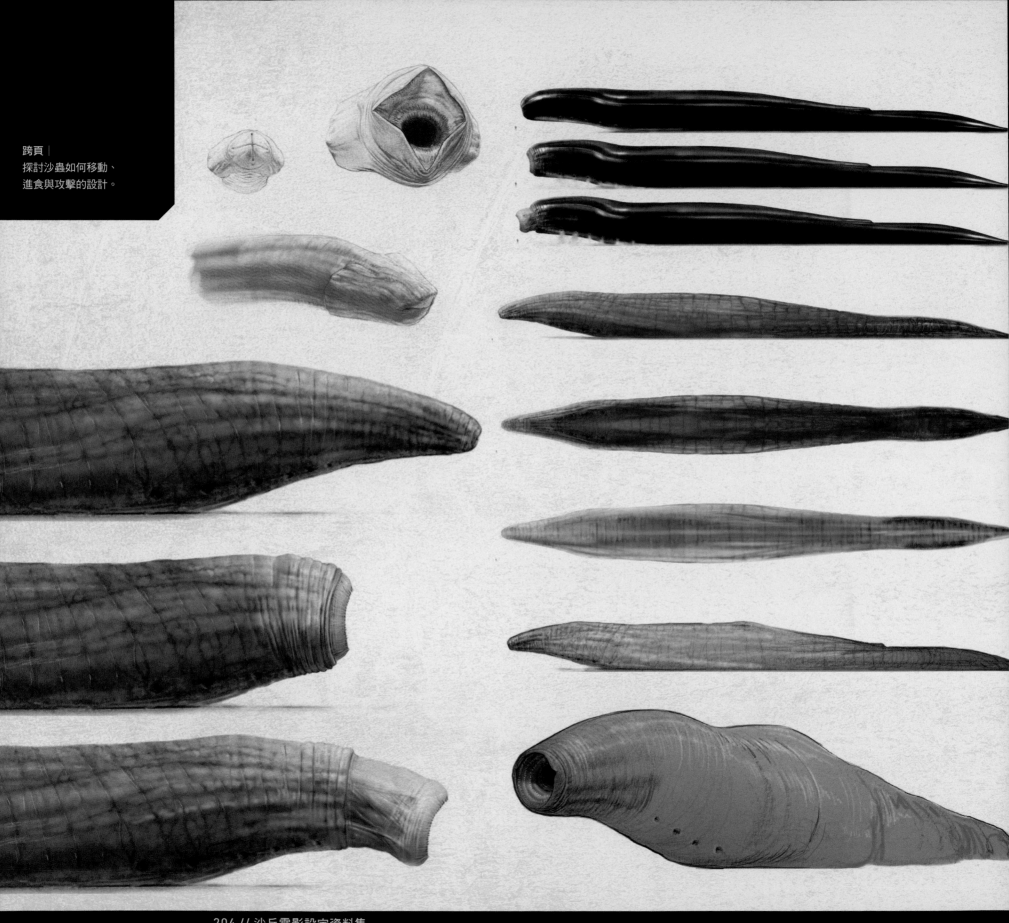

跨頁｜
探討沙蟲如何移動、
進食與攻擊的設計。

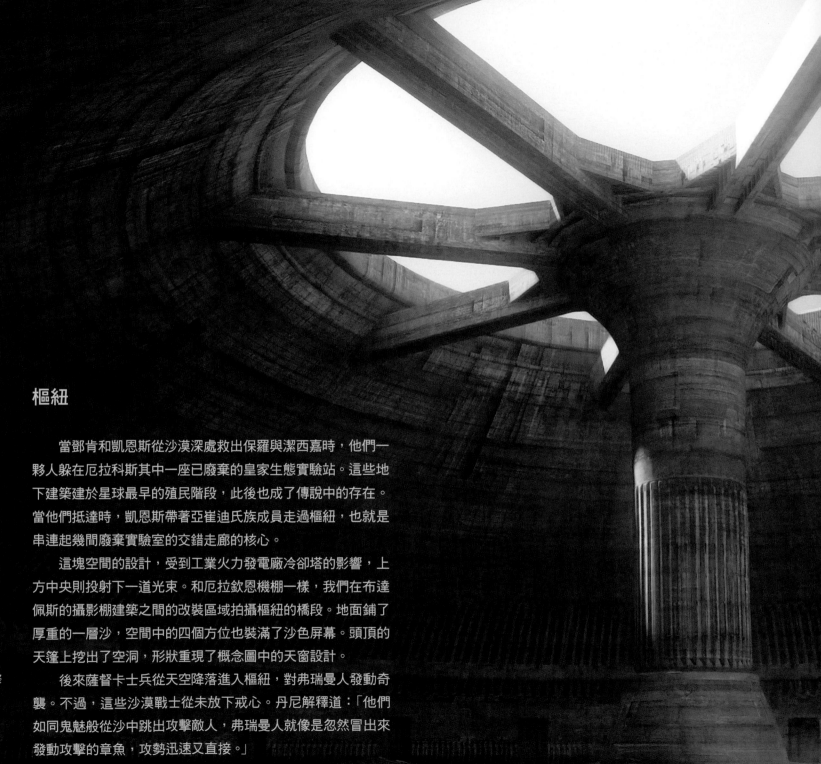

樞紐

　　當鄧肯和凱恩斯從沙漠深處救出保羅與潔西嘉時，他們一夥人躲在厄拉科斯其中一座已廢棄的皇家生態實驗站。這些地下建築建於星球最早的殖民階段，此後也成了傳說中的存在。當他們抵達時，凱恩斯帶著亞崔迪氏族成員走過樞紐，也就是串連起幾間廢棄實驗室的交錯走廊的核心。

　　這塊空間的設計，受到工業火力發電廠冷卻塔的影響，上方中央則投射下一道光束。和厄拉欽恩機棚一樣，我們在布達佩斯的攝影棚建築之間的改裝區域拍攝樞紐的橋段。地面鋪了厚重的一層沙，空間中的四個方位也裝滿了沙色屏幕。頭頂的天篷上挖出了空洞，形狀重現了概念圖中的天窗設計。

　　後來薩督卡士兵從天空降落進入樞紐，對弗瑞曼人發動奇襲。不過，這些沙漠戰士從未放下戒心。丹尼解釋道：「他們如同鬼魅般從沙中跳出攻擊敵人，弗瑞曼人就像是忽然冒出來發動攻擊的章魚，攻勢迅速又直接。」

跨頁｜
早期繪製的樞紐概念圖，用於最終
視覺特效鏡頭的直接參考資料。

右頁右圖｜
薩督卡襲擊戲是在
攝影棚之間的戶外場景拍攝。

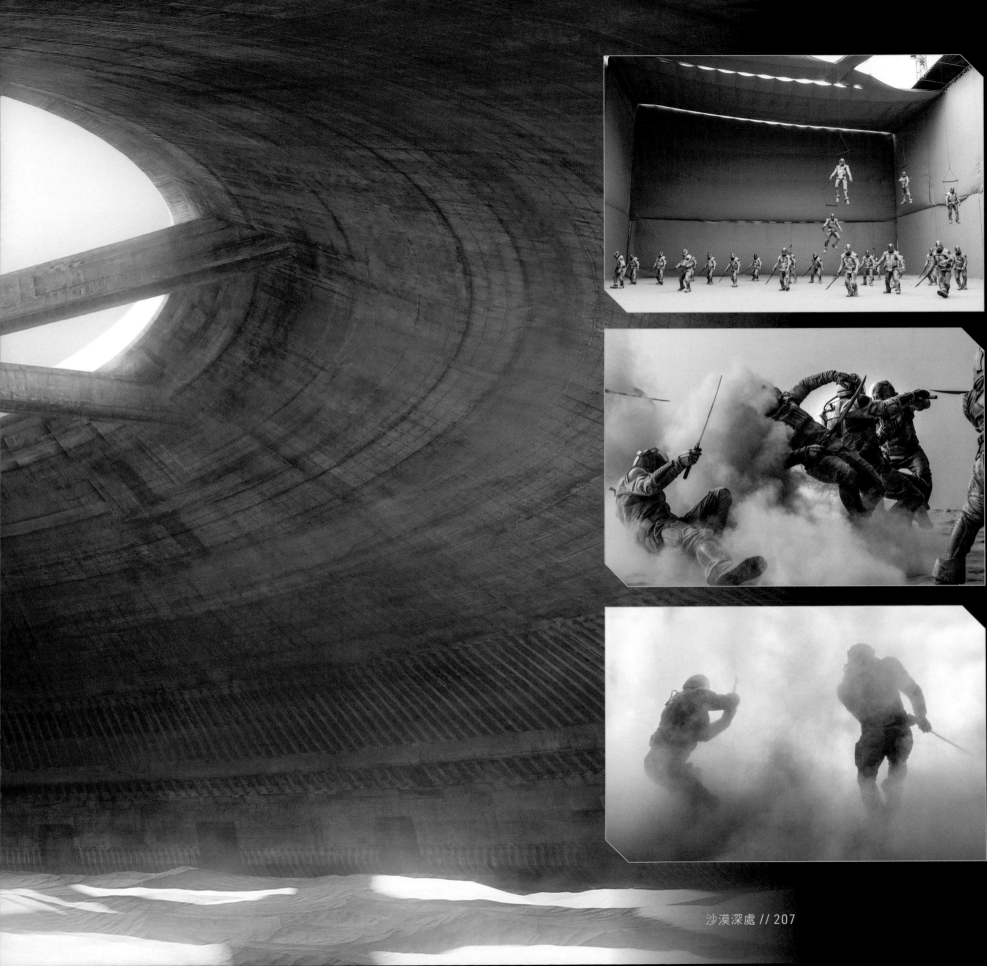

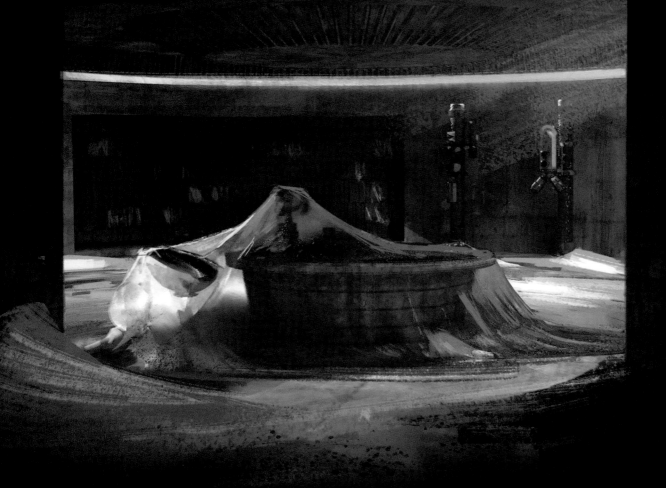

凱恩斯的辦公室與植物實驗室

身為星球生態學家，凱恩斯懷抱著祕密目標，想使植物與地表水源再度回到厄拉科斯，以復原生態系統。這也是弗瑞曼人的夢，保羅有一天也可能實現它。莎倫·鄧肯－布魯斯特說：「這是部關於生態、環境與永續的電影，如果你想到這本書寫於1960年代，就曉得法蘭克·赫伯特早已超越了自己的時代。」

凱恩斯帶保羅、潔西嘉和鄧肯穿越古老的實驗站，沿著布滿不明顯的古老銘文的走廊行走。派崔斯指出：「我想讓牆上充滿藏在岩石裡的字跡，它們代表了代代相傳的文化與知識。」派崔斯用第二次世界大戰碉堡作為設計地下實驗室與凱恩斯辦公室的基礎。他回想激發出這項設計的參考資料：「有一道主要走廊，和許多圓形房間。我徹底重新設計了風格，但形狀則受到這些畫面影響。」

其中一道門通往種滿綠芽與幼嫩植物的植物實驗室。搭景師李察·羅伯茲（Richard Roberts）和他的團隊設計了弗瑞曼人新奇的植物栽種系統。李察說：「丹尼不想要有任何看起來像當代實驗室使用的工具，或是任何他認得出的物品。」因此他設計了不少裝置，能提供足夠的光線讓植物生長，只需要最少量的水。李察說：「為了這些發明，我們找當地公司吹製了一些玻璃罐，我們的內部團隊則從頭打造了一切。」

儘管樞紐是在攝影棚之間的戶外區拍攝，走廊、辦公室與植物實驗室卻搭建於外景區外。我們在改裝成攝影棚的匈牙利錫工廠中拍攝，那是我們所能找到用於搭建場景的最大空間。

在這一幕的最後，保羅、潔西嘉和凱恩斯透過祕密逃生通道逃離實驗站，這幕戲則在奧里戈工作室拍攝。這座場景完美反映出概念圖中的景象，狹窄通道兩旁有著一束束垂直射入的光線。

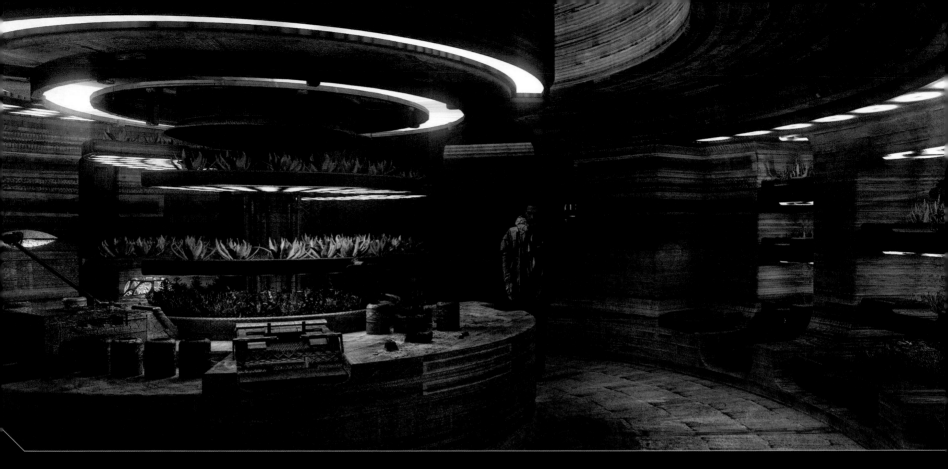

左頁｜廢棄實驗站與
凱恩斯博士實驗室的概念圖。

本頁上圖｜描繪鄧肯發現
植物實驗室的概念圖。

本頁左下｜傑森・摩莫亞
在植物實驗室場景中。

本頁右下｜場景中的
弗瑞曼人植物栽種系統。

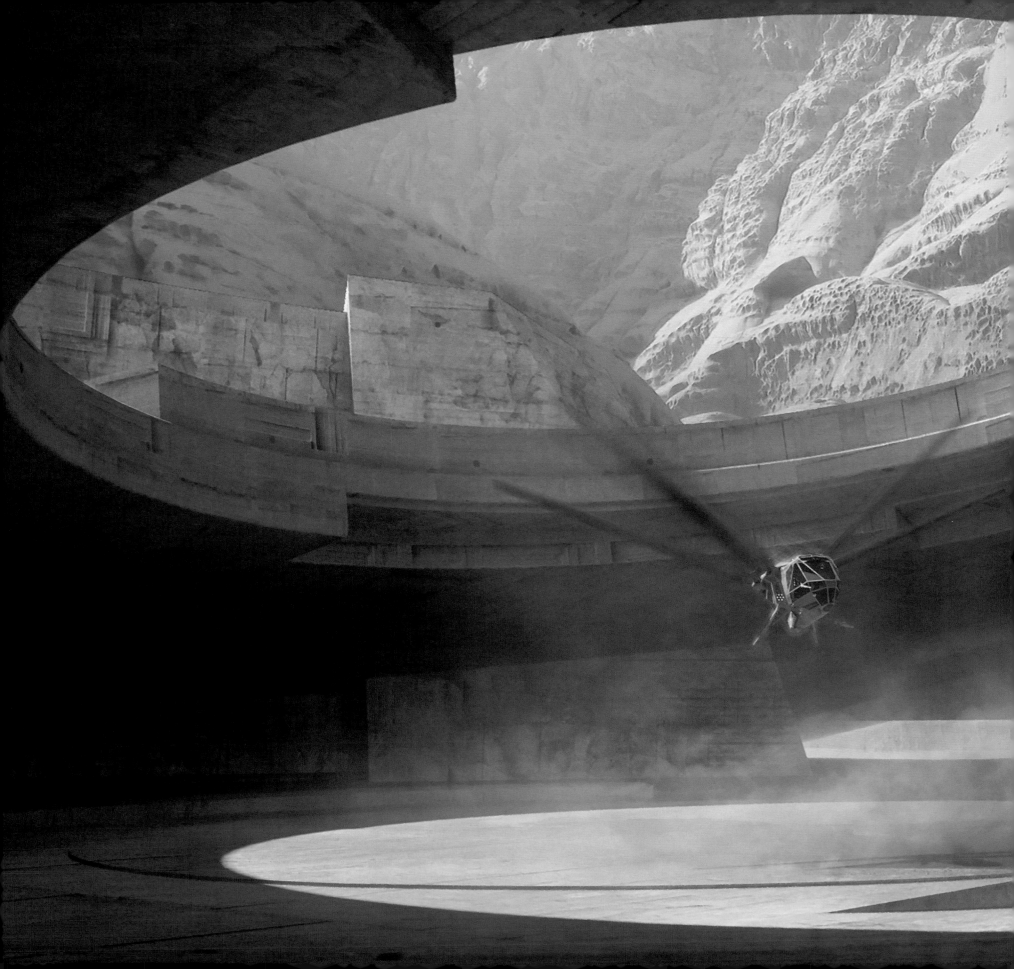

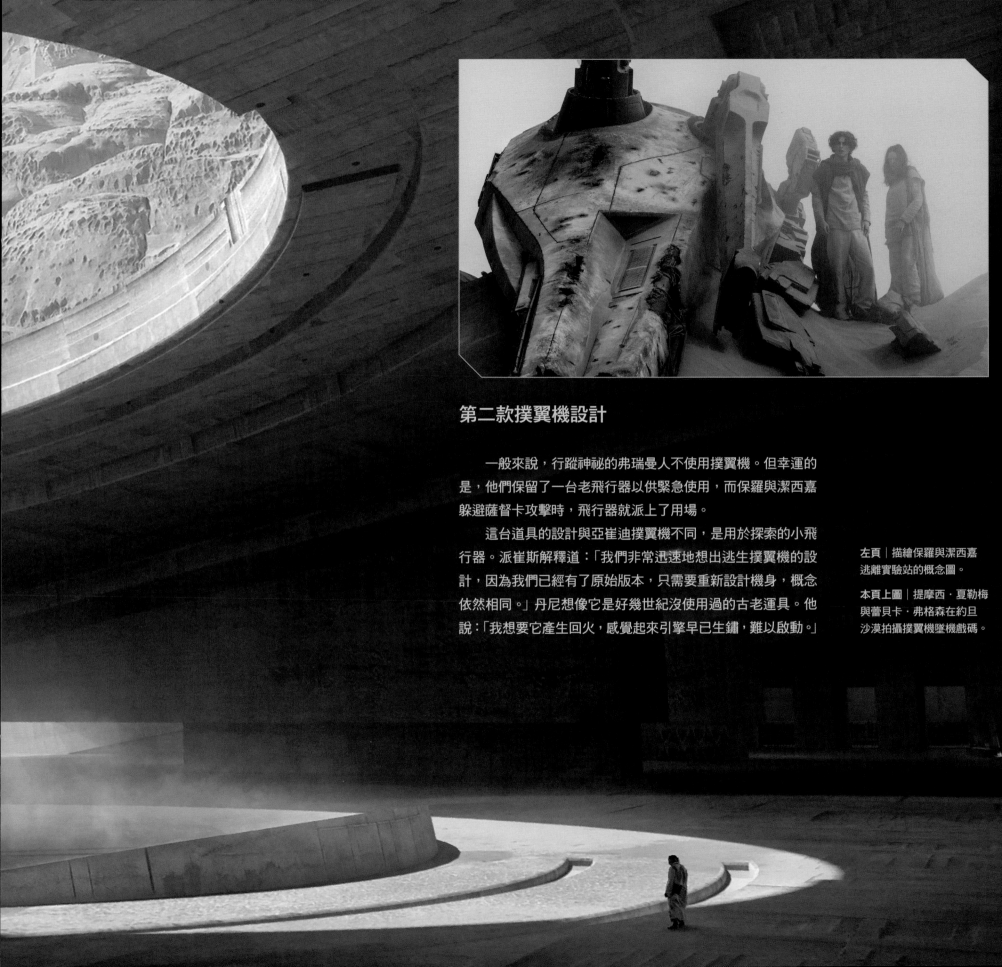

第二款撲翼機設計

　　一般來說，行蹤神祕的弗瑞曼人不使用撲翼機。但幸運的是，他們保留了一台老飛行器以供緊急使用，而保羅與潔西嘉躲避薩督卡攻擊時，飛行器就派上了用場。

　　這台道具的設計與亞崔迪撲翼機不同，是用於探索的小飛行器。派崔斯解釋道：「我們非常迅速地想出逃生撲翼機的設計，因為我們已經有了原始版本，只需要重新設計機身，概念依然相同。」丹尼想像它是好幾世紀沒使用過的古老運具。他說：「我想要它產生回火，感覺起來引擎早已生鏽，難以啟動。」

左頁｜描繪保羅與潔西嘉逃離實驗站的概念圖。

本頁上圖｜提摩西・夏勒梅與蕾貝卡・弗格森在約旦沙漠拍攝撲翼機墜機戲碼。

弗 瑞 曼 人

FREMEN

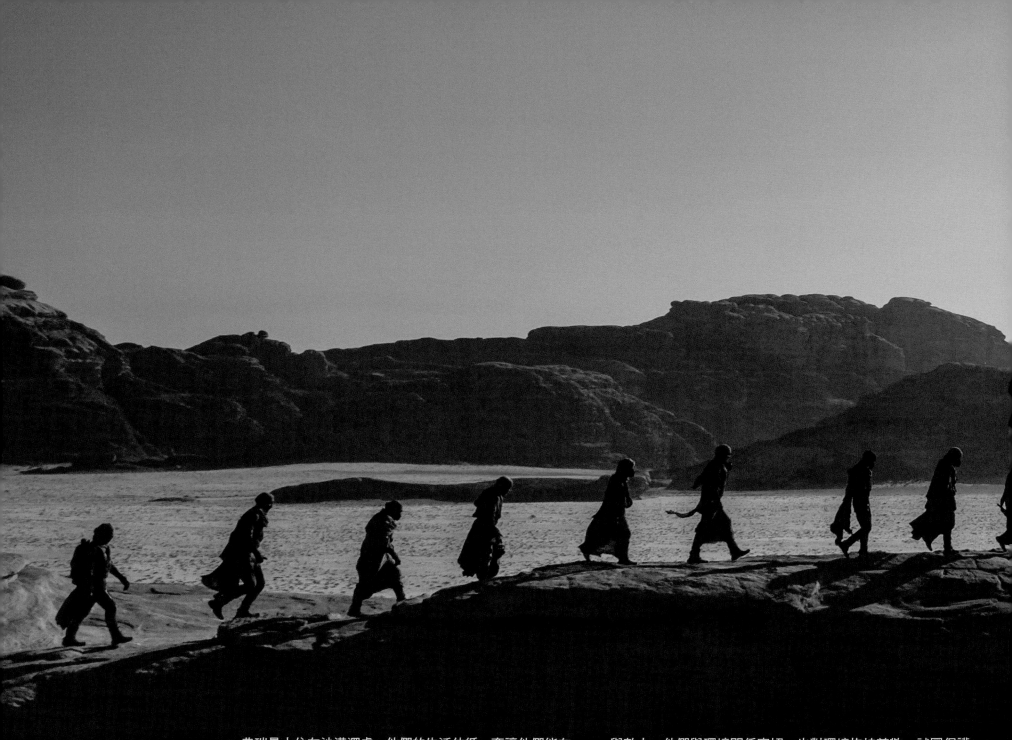

第212頁至第213頁 |
早期繪製的穿著蒸餾服的
弗瑞曼人概念圖。

跨頁 | 演員、臨時演員
與劇組在約旦的岩脊上
拍攝弗瑞曼人的一幕戲。

弗瑞曼人住在沙漠深處,他們的生活依循一套讓他們能在
嚴重乾旱的氣候中存活下來的規範與儀式。八十年來,這些原
住民遭到哈肯能氏族壓迫與獵捕。但他們在沙漠中倖存,不受
外界的社會、政治與財務限制影響。保羅·亞崔迪與弗瑞曼文
化的接觸,影響了他成為什麼樣的成人與領袖。

遺世獨立的弗瑞曼社會透過稱為穴地的地下洞穴躲避烈日

與敵人。他們與環境關係密切,也對環境抱持尊敬,試圖保護
星球不受開採香料的過程破壞。飾演弗瑞曼人領袖史帝加的哈
維爾·巴登(Javier Bardem)說:「《沙丘》世界中的香料就像
是現代世界中的石油。我們的人民對香料工業造成阻礙,因為
我們想為這顆星球創造不同的環境,因此我們受到迫害,我們
的夢想會使香料消失。」

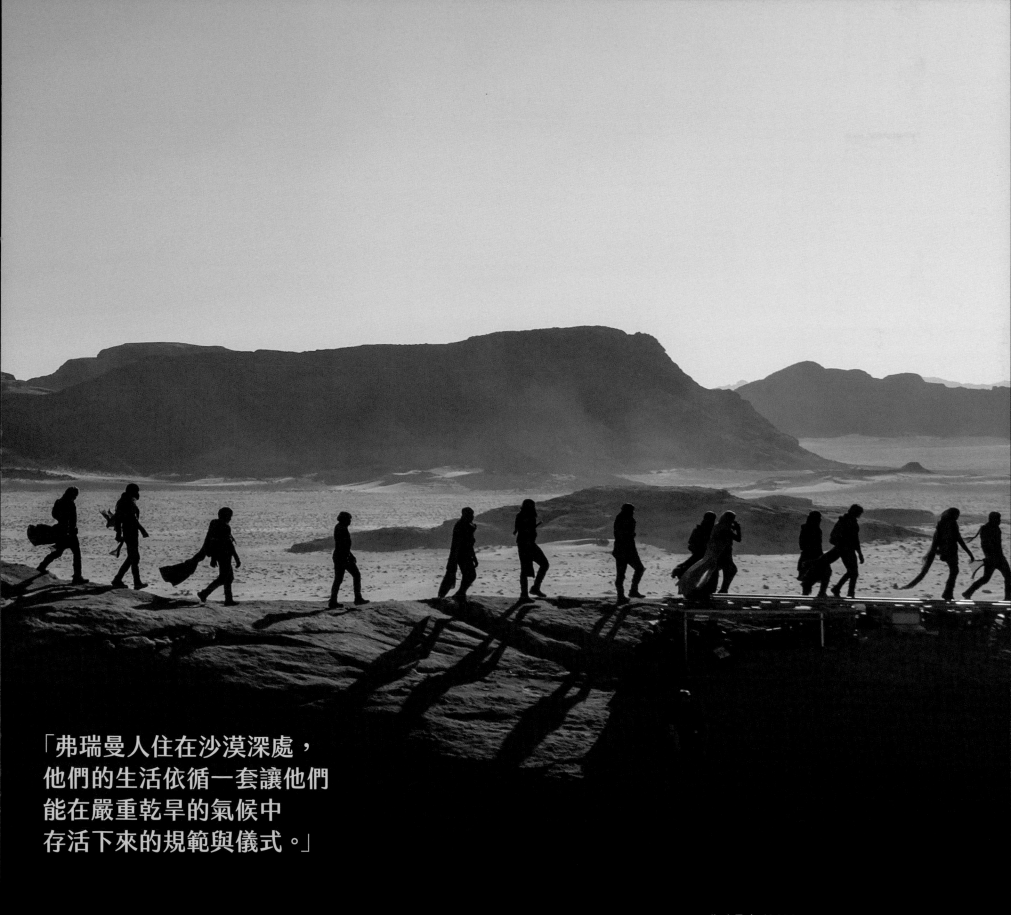

「弗瑞曼人住在沙漠深處，
他們的生活依循一套讓他們
能在嚴重乾旱的氣候中
存活下來的規範與儀式。」

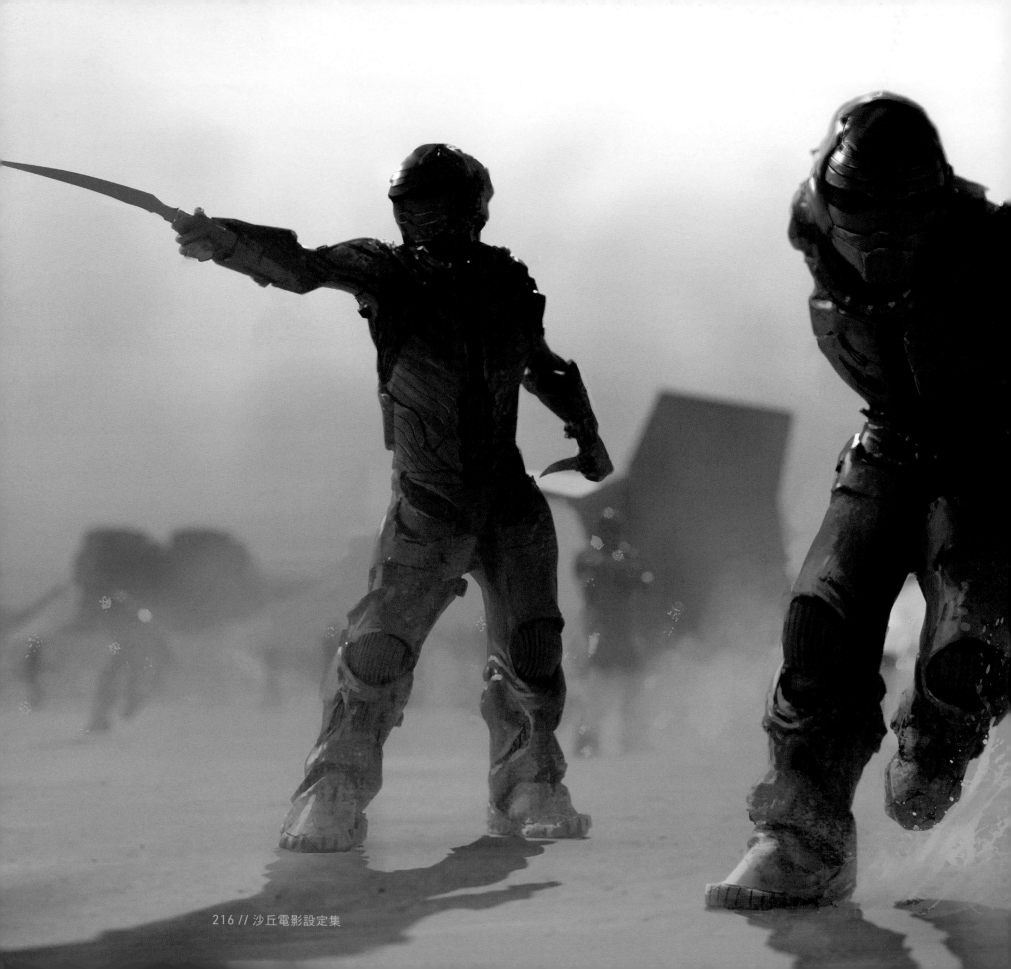

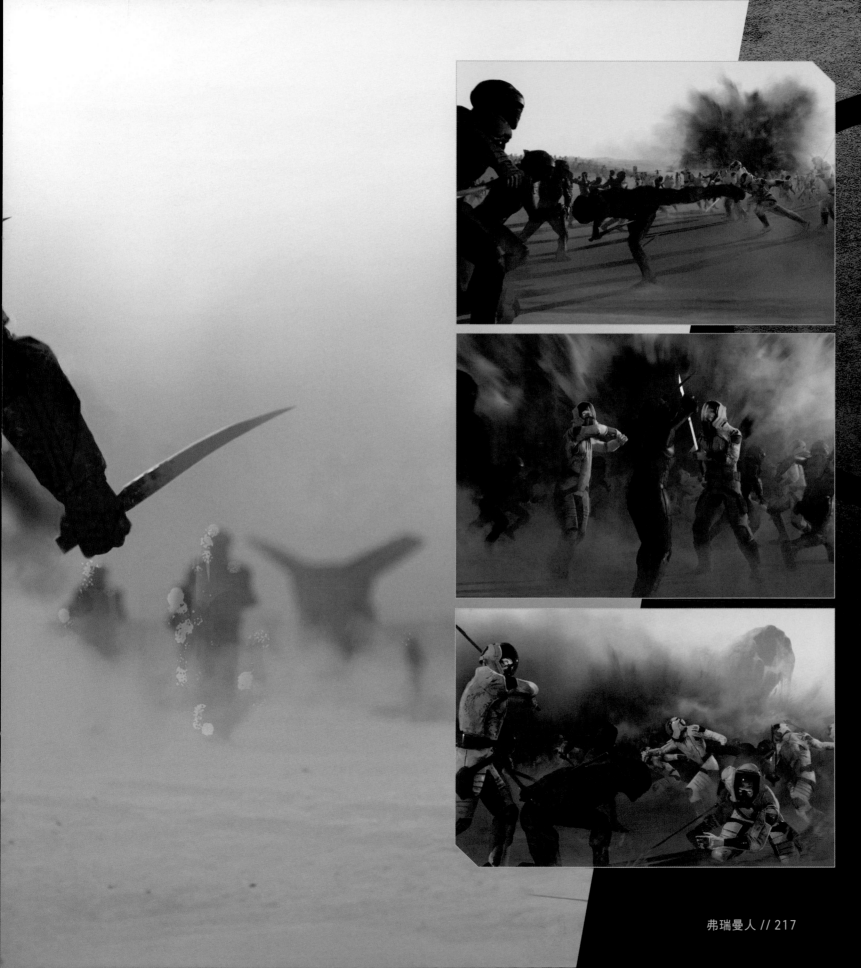

左頁｜帶有未來風格的
弗瑞曼太空裝甲概念圖。

本頁右圖｜
這些概念圖描繪出在保羅
受到香料引發的幻象中，
他和弗瑞曼人並肩作戰。

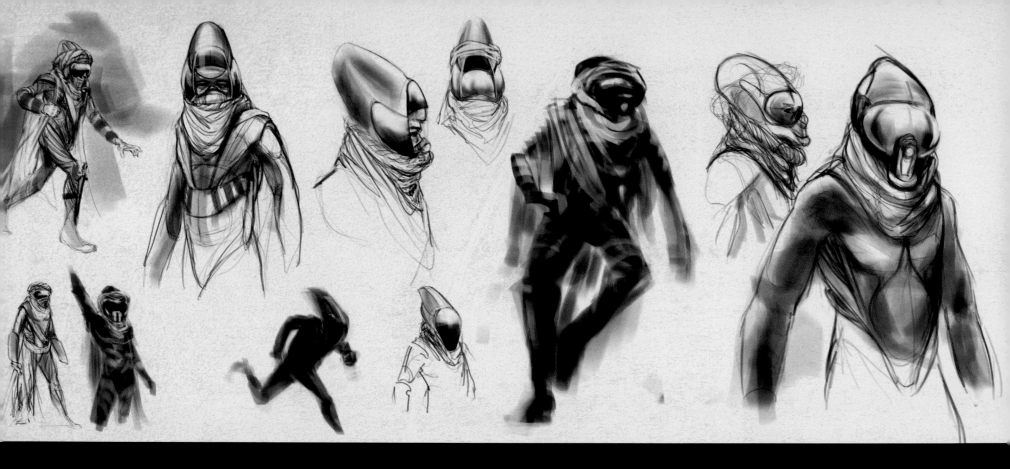

蒸餾服

厄拉科斯地表上沒有水源，使得水對弗瑞曼人而言極度珍貴，他們珍惜每一小滴水。為了保存體內的水分，弗瑞曼人穿著能回收身體濕氣的蒸餾服，將吐息、汗水與尿液轉換成飲用水。沒有水分會遭到浪費，就連淚水也是。

身兼概念設計師與分鏡師的山姆・胡德基，在初期就思考過對蒸餾服加裝強化聲音的設備。他說：「我認為弗瑞曼人需要熟悉沙漠中的聲響，他們得聽沙漠狐和沙漠鼠的聲音，而為了生存，也得傾聽沙蟲的動靜。」在早期草圖中，弗瑞曼人身穿昆蟲般的防護眼罩，還有聽力加強裝置。這些元素最後都沒有出現在戲服上，但它們幫助創作團隊探索了在沙漠深處生存所需的科技。

這項研究催生出由服裝部門的概念藝術家基斯・克里斯坦森製作的最終設計。他的蒸餾服在手臂、腿部與軀幹上裝載了儲水袋，弗瑞曼人可以透過管子從中吸水。共同服裝設計師鮑伯・摩根說：「這套設計思考很周詳。」服裝設計師賈桂琳・

衛斯特則補充：「我知道每個人都希望這套服裝看起來很真實，我也清楚這對丹尼很重要。」

蒸餾裝是在布達佩斯的服裝工作室中製作。這些服裝必須反映丹尼的想法，但也得在拍攝時夠實用。賈桂琳回想：「我們幾乎每天都找人試穿蒸餾裝，以確保一切功能完善。」戲服沒有性別限制，這點對丹尼很重要，因為反映出弗瑞曼人的文化注重平等。賈桂琳說：「我同意戲服應該男女通用。我一直想到以色列軍人儘管性別不同，外型看起來卻都一樣。我總是覺得那樣很酷。」

一套蒸餾服得花上四週製作。每套戲服都含有十個部分，演員需要二十到三十分鐘才能穿上全套戲服。等到穿戴完畢，戲服上會裝上為每個人特製的護身符與幸運符。最後，賈桂琳和鮑伯在上頭加上披風、圍巾和飄逸的紗布，為戲服外觀增添詩意。賈桂琳說：「衣飾得與沙子的顏色融合，還會隨風飄揚。這讓他們看起來是倖存的游牧社會。」

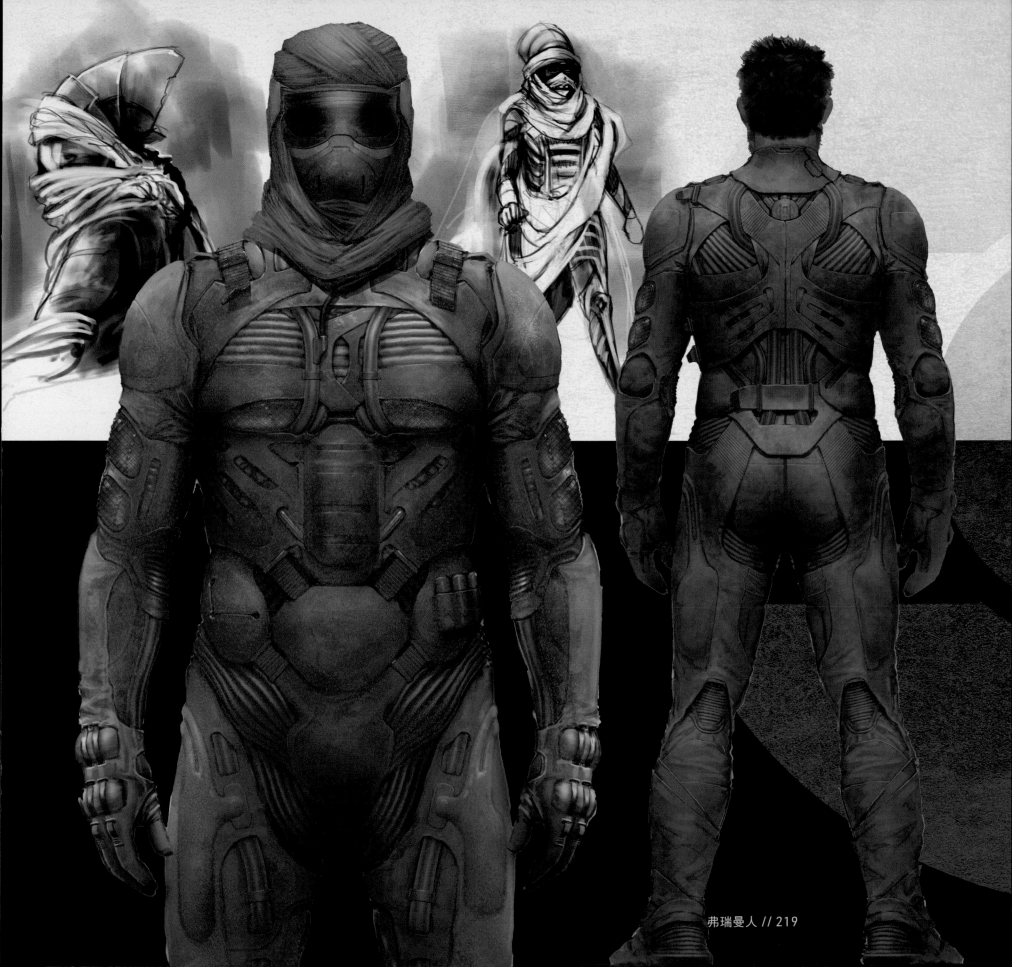

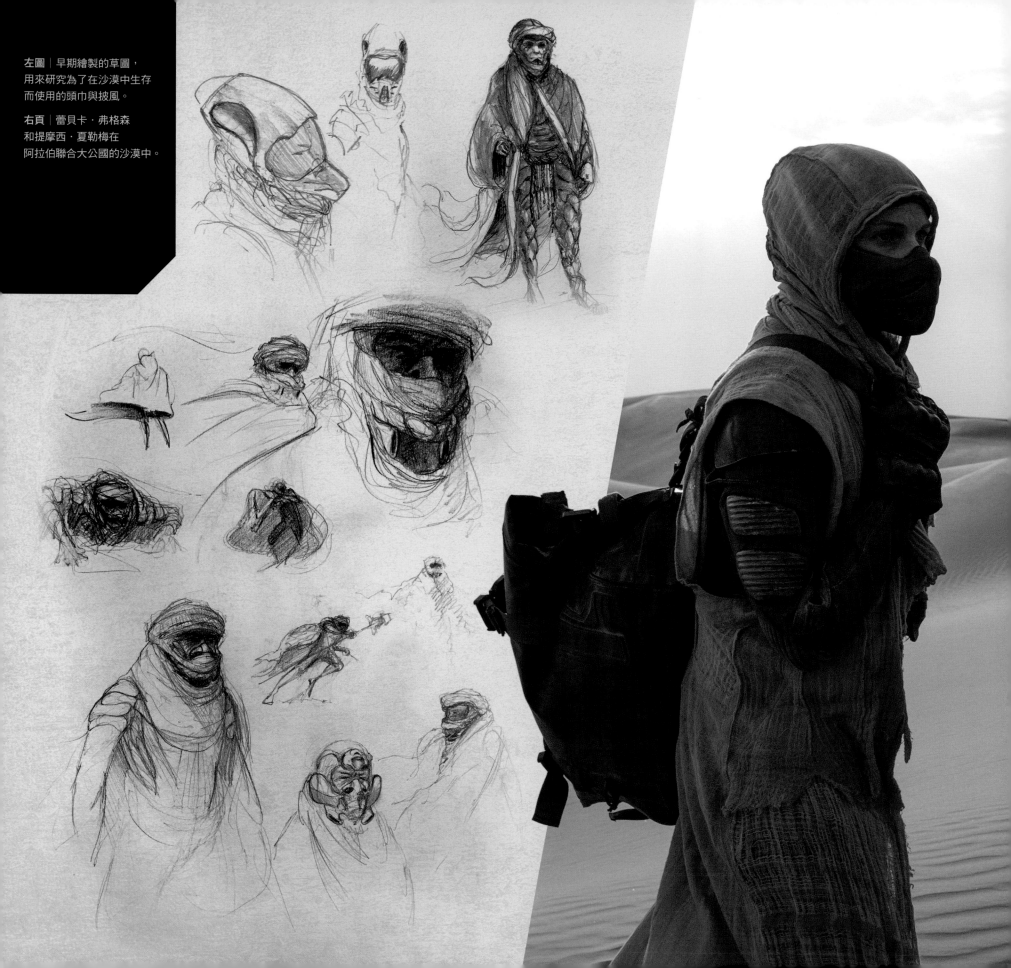

左圖｜早期繪製的草圖，
用來研究為了在沙漠中生存
而使用的頭巾與披風。

右頁｜蕾貝卡·弗格森
和提摩西·夏勒梅在
阿拉伯聯合大公國的沙漠中。

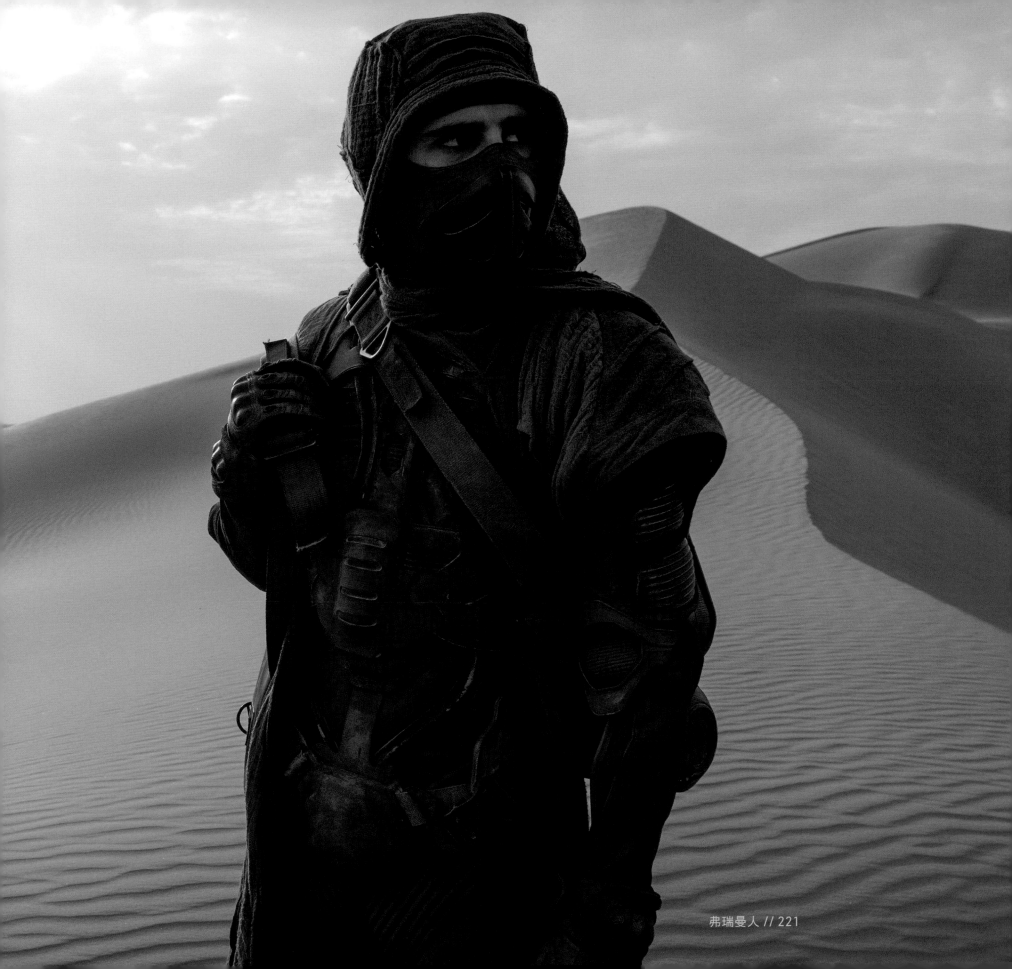

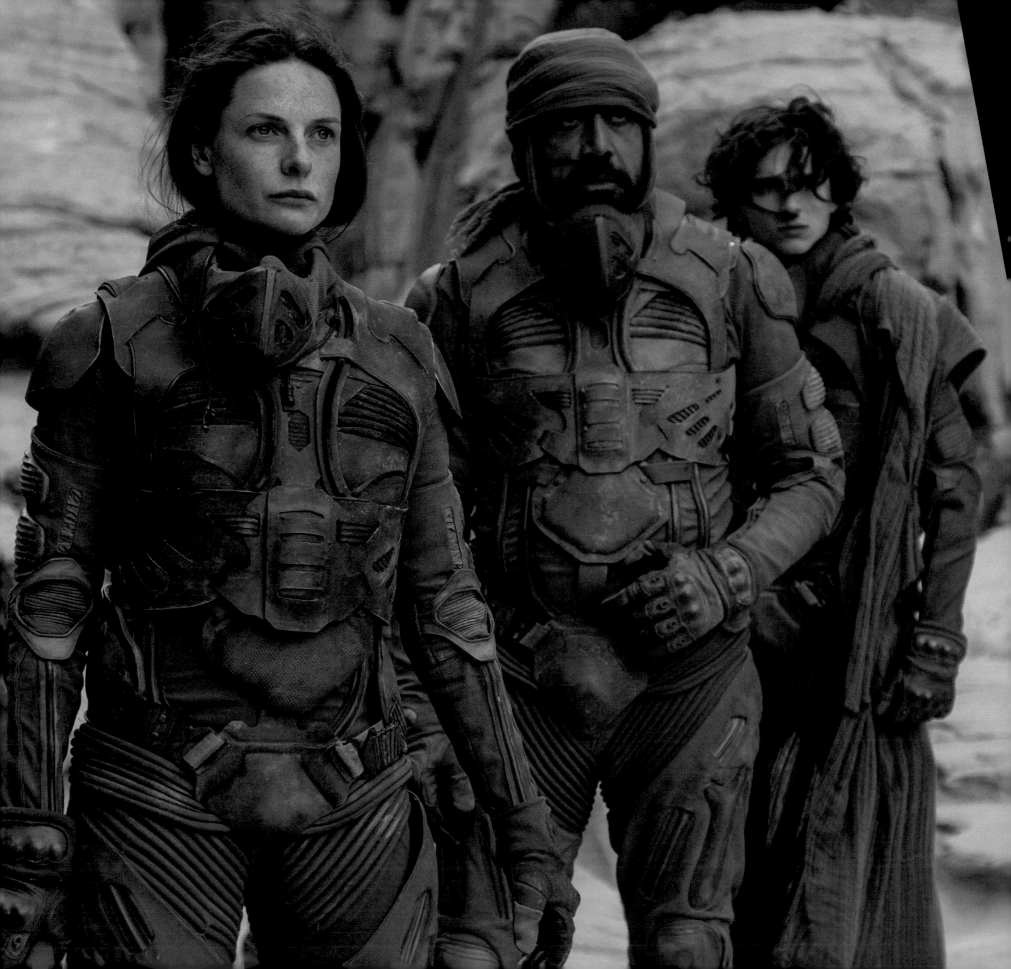

契科布薩語

在整部片中，弗瑞曼人會說一種名為契科布薩語的語言。為了確保這種語言聽起來逼真，丹尼找來語言學家大衛·J·彼得森（David J. Peterson），他先前曾為許多作品設計過虛構語言，包括《冰與火之歌：權力遊戲》、《雷神索爾2：黑暗世界》與《奇異博士》。

創作契科布薩語時，大衛十分忠於法蘭克·赫伯特在書中使用的語言。大衛解釋自己如何分析《沙丘》中的契科布薩語片段：「現代弗瑞曼人的語言應該來自阿拉伯語。我用了小說中其中一段契科布薩語當作工作的起點，這個段落明顯沒有受到阿拉伯語影響。這首詩本身不是赫伯特所寫，是來自一本童謠選集，據說這些童謠源自羅姆語的詩句。不過，赫伯特提供了自己的詞意解釋。因此我認為最佳的處理方式，便是透過文法處理它。所以我做了些更動，用這首歌當作現代弗瑞曼語的文法基礎。」

接著大衛將他開發的語言聲音範本寄給丹尼，以確認它有表現出導演對弗瑞曼人文化的想像。大衛說：「我想確保這語言聽起來像阿拉伯語（以便對赫伯特的想法致敬），同時卻不直接借用阿拉伯語中的任何元素。」丹尼很喜歡那範本，便請這位語言學家將劇本中的弗瑞曼人台詞翻譯為契科布薩語。

大衛也與派崔斯·弗米特和美術部門合作，設計了書寫文字的外型，並直接從原著汲取靈感。他說：「我很喜歡《沙丘》系列小說的一點，就是書封上用的不同字體。書封總會使用充滿史詩感的粗體字，許多字都有誇張的筆劃和彎曲得很美的襯線。我相信設計師企圖表現出強風吹過沙漠的感覺。無論答案為何，效果都很棒。」

要學習閱讀與書寫契科布薩語，就得學會315個以上的象形文字，還不包括標點符號與組合式象形文字。大衛解釋：「契科布薩語書寫系統總共有超過2000個象形文字。我得用手寫創造出每個文字。文字外型對我很重要，它得有恰如其分的外型。」

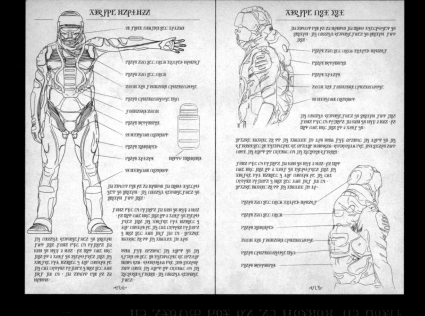

左頁｜
潔西嘉女士（蕾貝卡·弗格森）、史帝加（哈維爾·巴登）與保羅（提摩西·夏勒梅）在黎明時的沙漠中。

本頁上圖｜
保羅·亞崔迪擁有一本主題是厄拉科斯與弗瑞曼人的書，本圖是為此書設計的道具書頁。

本頁下圖｜契科布薩語文字。

知道我們在此受苦的人，別忘了在祈文中提到我們的名字。

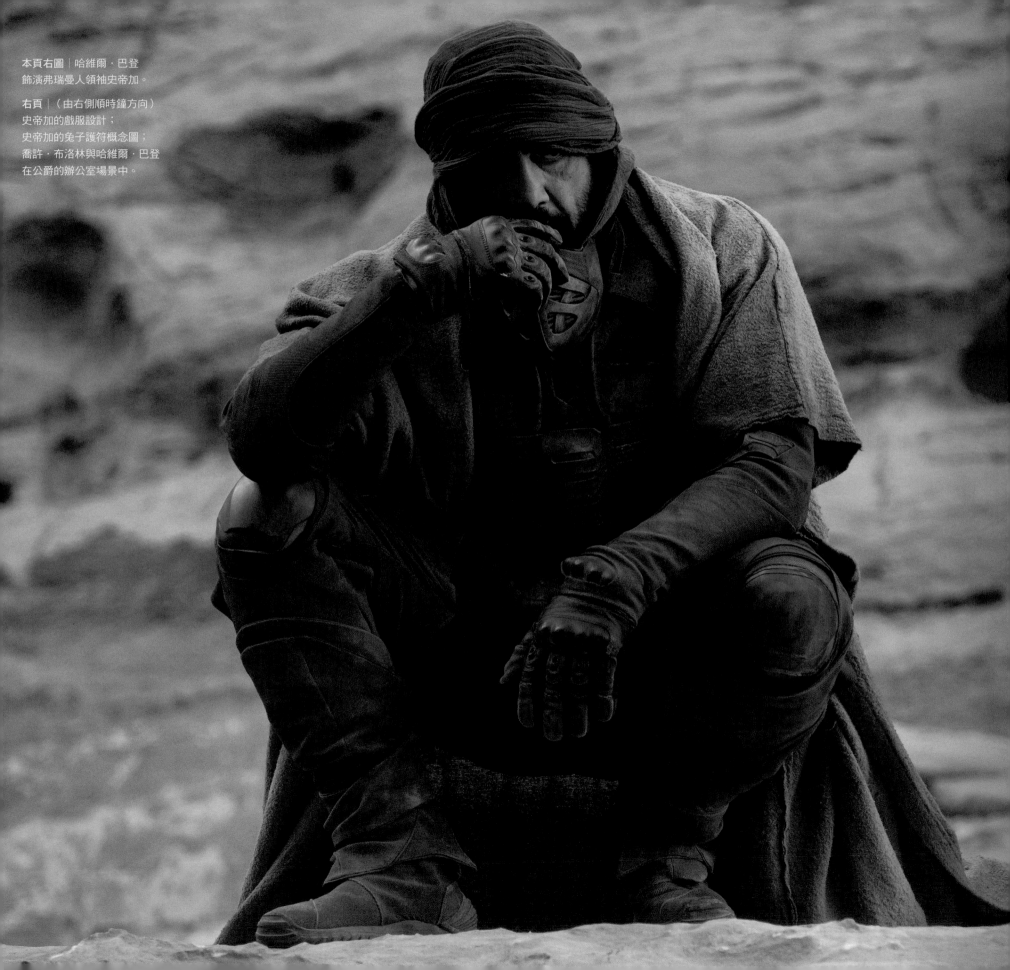

本頁右圖｜哈維爾‧巴登
飾演弗瑞曼人領袖史帝加。

右頁｜（由右側順時鐘方向）
史帝加的戲服設計；
史帝加的兔子護符概念圖；
喬許‧布洛林與哈維爾‧巴登
在公爵的辦公室場景中。

史帝加

儘管弗瑞曼人的社會中沒有階級，他們依然跟隨一名領袖：史帝加。他的人民因為他擁有的力量、智慧與為了守護沙丘未來努力不懈而選擇他作為領袖。丹尼熱愛哈維爾‧巴登的作品，也覺得他能賦予這位高貴領袖強烈存在感，同時還散發出善良與力量強大的氣質。丹尼說：「我想找個能代表弗瑞曼人文化的人，我也想找到能反映出這世界的沉靜荒蕪氣氛與重量的演員。」

哈維爾解釋道：「史帝加是非常強大的角色。他是個憂心忡忡的戰士，擔心久遠未來後的世代。他很強悍，也是個擅長生活在困境的善良人。」史帝加也很有靈性，從小到大都一再聽聞有一位救世主將來到沙丘，為他的人民帶來救贖。哈維爾補充：「我的角色與一股崇高的強大力量密切相關。」史帝加相信貝尼‧潔瑟睿德數千年前灌輸的利桑‧阿拉黑的傳說，許多人相信那個先知就是保羅‧亞崔迪。

傑森‧摩莫亞和哈維爾拍攝一幕戲時留下愉快回憶，在那幕中，史帝加首度見到雷托公爵。他說：「和哈維爾一起拍那場戲，是我最喜歡的部分。我看著他像搖滾巨星般走進房間，他的目光震懾了提摩西、奧斯卡、喬許、史蒂芬和我。真是幫我上了堂演技課。」

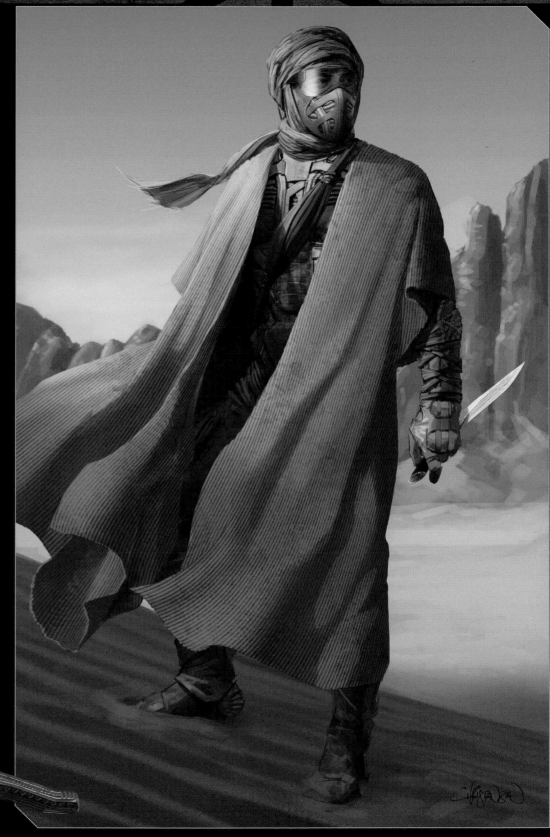

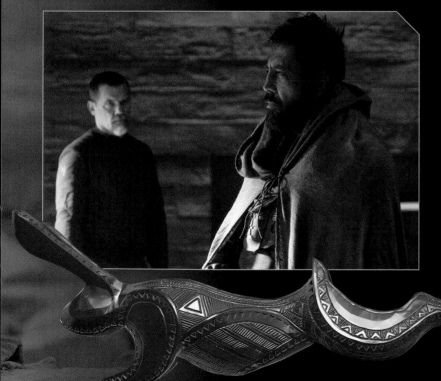

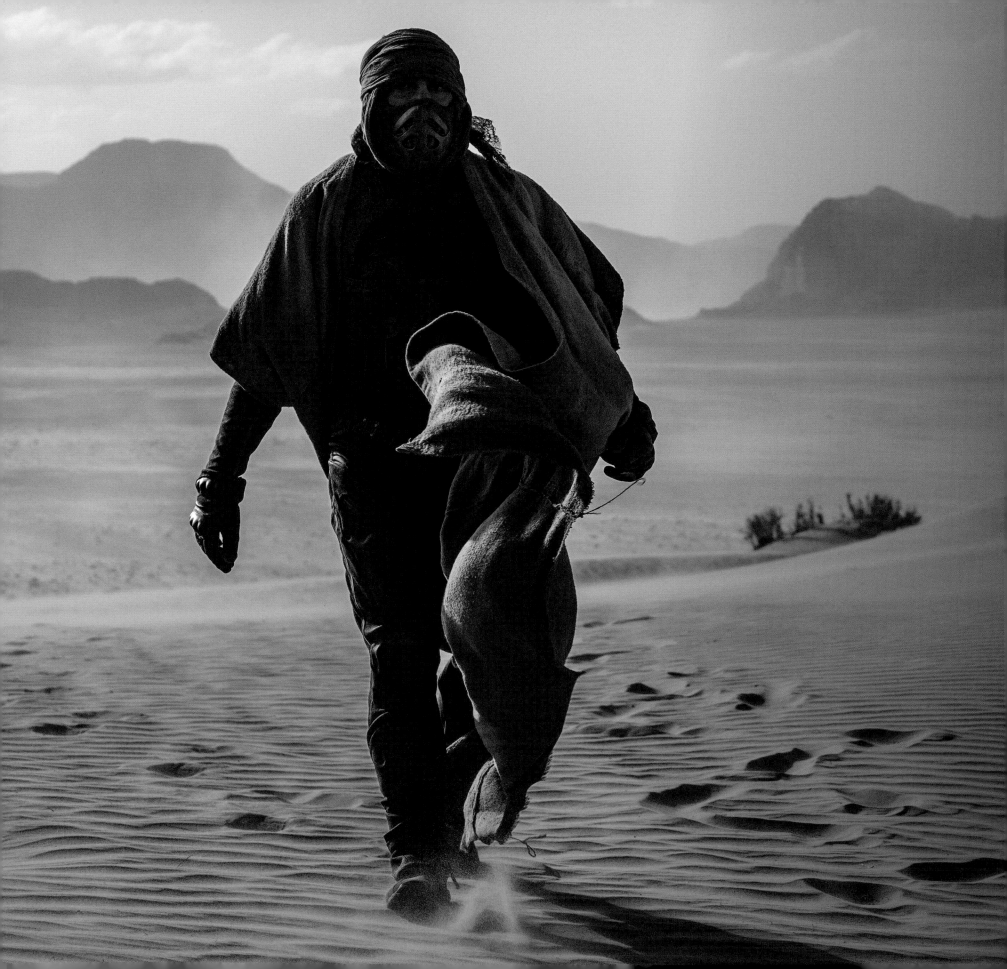

> 「我想編排出能在沙地中留下優雅腳印的步伐。」
>
> 舞蹈設計班傑明・米勒匹德

左頁｜哈維爾・巴登
在約旦沙漠中踏著沙地步伐。

本頁右圖｜弗瑞曼人
留下的沙地步伐足跡。

沙地步伐

當我們在電影中首度見到史帝加，他正在沙漠中行走，此時他看到天空中出現一艘巨型運輸艦，預示了亞崔迪氏族抵達厄拉科斯。他的步伐緩慢又有些怪異，這是沙地步伐，一種設計來避免沙蟲攻擊的非線性步行方法，因為沙蟲會受到腳步聲引起的有節奏的振動所吸引。

在我們開始主要拍攝工作的好幾個月前，丹尼聯絡了世界知名的舞者兼舞蹈設計班傑明・米勒匹德（Benjamin Millepied），請對方設計一套讓演員可以模仿學習的步行方式，作為弗瑞曼人祖傳的走路動作。根據原著與劇本的描述，沙地步伐得模仿沙子在風中移動時發出的自然聲響。

米勒匹德在加州沙灘上試驗了好幾個點子。他想出了一種模式，包括繞半圈的滑步，以及比普通腳步停留多一秒的延遲踏步。

班傑明解釋：「我想編排出能在沙地中留下優雅腳印的步伐，同時也創造出某種在身體與呼吸的反應上，令人感到有趣卻不尋常的模式。」

沙地步伐設計為在平地和傾斜的沙丘上都能使用。哈維爾・巴登說：「我非常喜歡弗瑞曼人在沙漠裡走路的方式。他們躲避沙蟲的方法，是用一種隨機又破碎的方式走路，因此沒有一致的節奏。非常厲害，我認為這很有創意。」

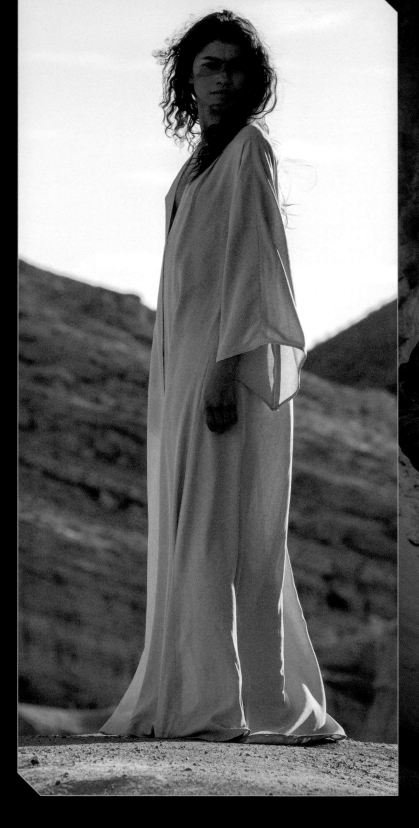

荃妮

　　荃妮是名剽悍的弗瑞曼人戰士，在前線對抗哈肯能氏族。她是史帝加的隨扈之一，也是團隊中直覺極準確的成員。在整部片中，保羅·亞崔迪不斷看見與這名年輕女子有關的幻象與夢境，卻不曉得她的名字，或她將在自己的人生中扮演什麼角色。

　　我們花了點時間才找到演起沙漠鬥士夠有說服力，又有可能成為保羅愛侶的完美人選。丹尼要找的女演員，得展現出力量與獨立性格，看起來也得像就該生活在厄拉科斯乾旱氣候的模樣。丹尼看了許多選角影片，也見了許多女演員，最後才認識了辛蒂亞。他說：「我佩服她身為女演員自然又精準的表現。她散發出剽悍、神祕與力量強大的氣質。辛蒂亞和提摩西一樣，都是少年老成。」

　　當辛蒂亞首度和丹尼討論她的角色，他們談到荃妮如何在沙漠中盡自己的本分。她沒有在等待救世主，她自行掌控一切，包括星球的未來。辛蒂亞回憶道：「丹尼告訴我的其中一件事，就是在弗瑞曼人中，男女沒有差別。他們同樣得作戰，一樣都是戰士。我想，為了成為團隊一員，她得堅強起來。」

本頁左上｜
這個分鏡影格描繪出
保羅首度見到荃妮的夢境。

本頁右圖｜
辛蒂亞在加州的
莫哈韋沙漠場景上。

右頁左圖｜
扮演荃妮的辛蒂亞
穿著全套蒸餾服。

右頁右圖｜
晶刃匕的概念設計。

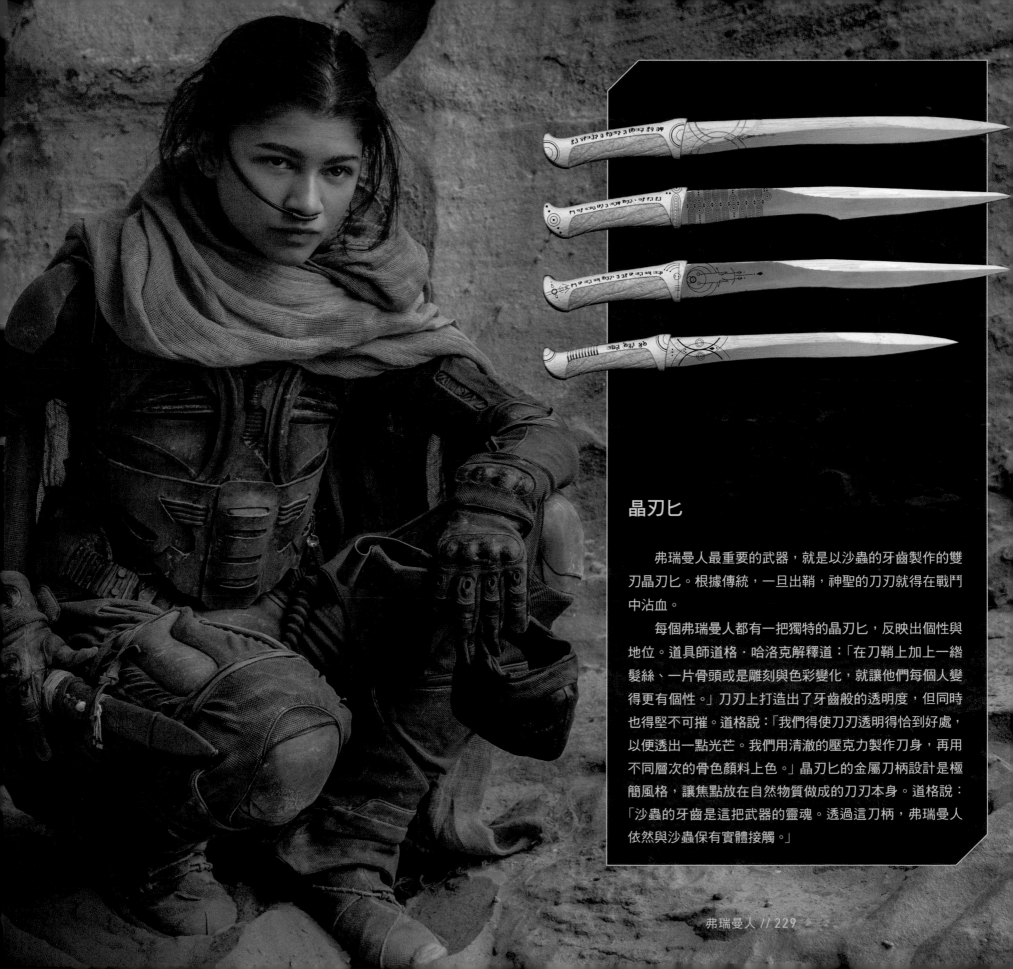

晶刃匕

　　弗瑞曼人最重要的武器，就是以沙蟲的牙齒製作的雙刃晶刃匕。根據傳統，一旦出鞘，神聖的刀刃就得在戰鬥中沾血。

　　每個弗瑞曼人都有一把獨特的晶刃匕，反映出個性與地位。道具師道格·哈洛克解釋道：「在刀鞘上加上一綹髮絲、一片骨頭或是雕刻與色彩變化，就讓他們每個人變得更有個性。」刀刃上打造出了牙齒般的透明度，但同時也得堅不可摧。道格說：「我們得使刀刃透明得恰到好處，以便透出一點光芒。我們用清澈的壓克力製作刀身，再用不同層次的骨色顏料上色。」晶刃匕的金屬刀柄設計是極簡風格，讓焦點放在自然物質做成的刀刃本身。道格說：「沙蟲的牙齒是這把武器的靈魂。透過這刀柄，弗瑞曼人依然與沙蟲保有實體接觸。」

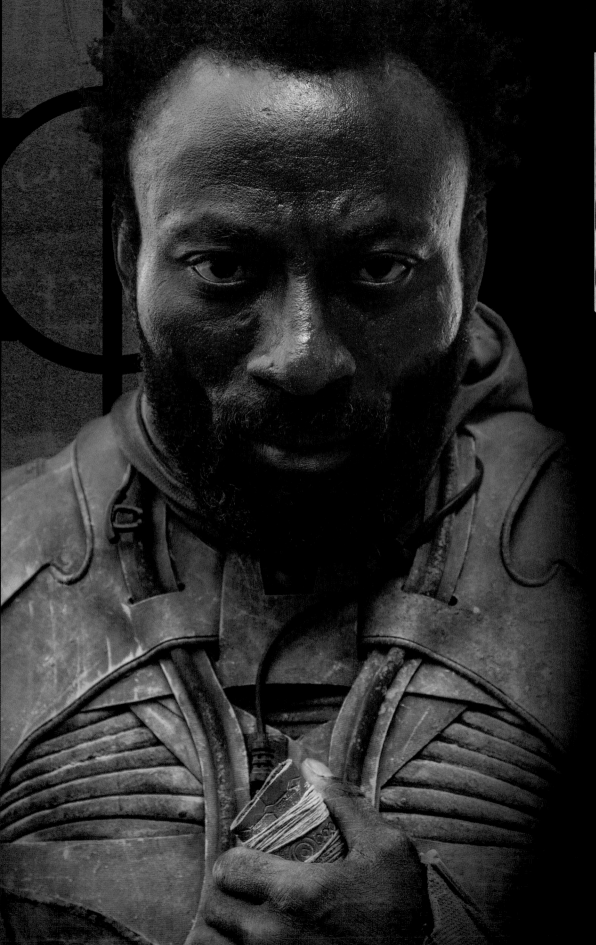

詹米斯

　　詹米斯是史帝加隨扈群中的另一個成員。和某些弗瑞曼人一樣，他不相信保羅・亞崔迪是利桑・阿拉黑，也拒絕歡迎他加入。當潔西嘉女士智取史帝加並讓他繳械後，詹米斯便挑戰她進行死亡決鬥。此時保羅自願代替她上場對抗詹米斯。

　　為了這角色，丹尼想找位能應付片尾複雜武打戲的強壯演員。他最後選中巴布斯・奧盧桑莫昆（Babs Olusanmokun），這位演員擁有巴西柔術黑帶二段，在柔術比賽、拳擊、泰拳和空手道也有二十年的經驗。巴布斯說：「這些絕佳的武術都幫助我做好身心準備，也對動作戲有幫助。」但詹米斯並非扁平的角色，他和所有弗瑞曼人一樣擁有深度與感性。巴布斯說：「他們相當保護自己的土地。弗瑞曼人與自身、他們的星球和祖先關係密切。」

「詹米斯是弗瑞曼人中非常頂尖的戰士，也是個驕傲的人。」
演員巴布斯・奧盧桑莫昆

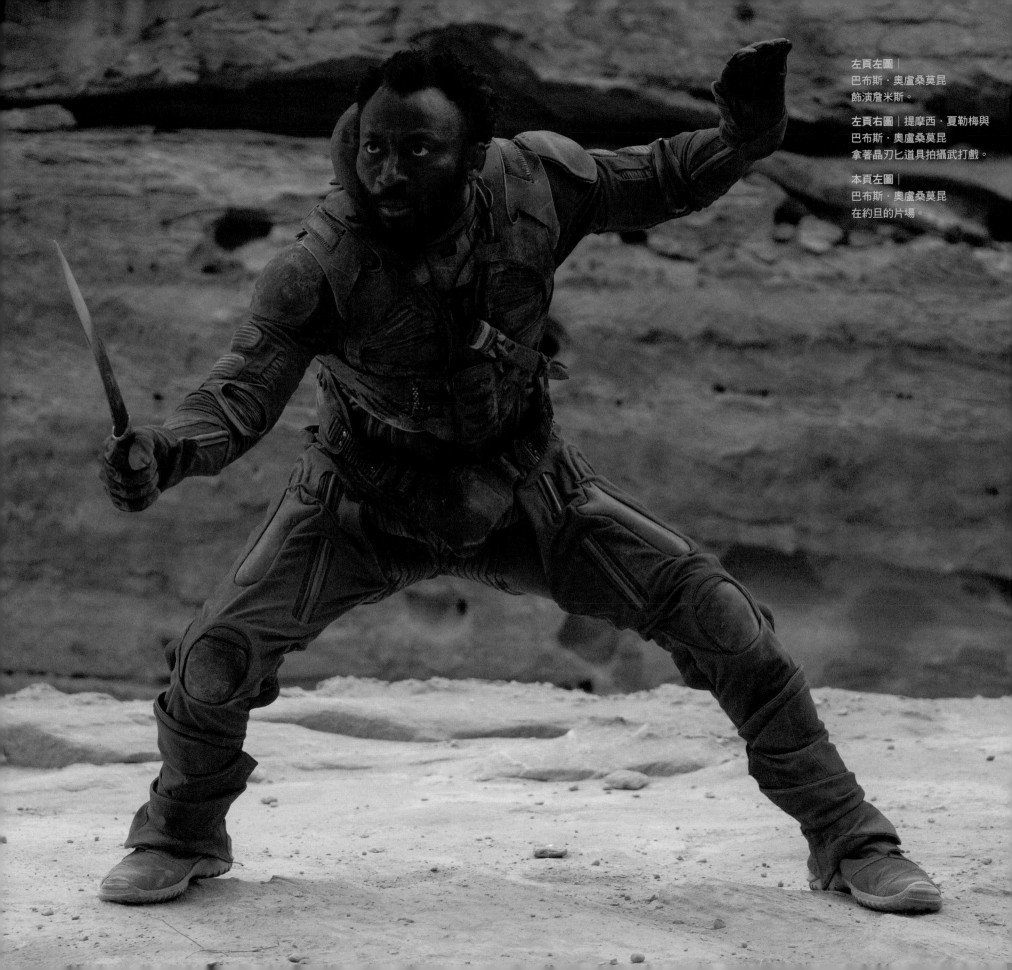

左頁左圖｜
巴布斯·奧盧桑莫昆
飾演詹米斯。

左頁右圖｜提摩西·夏勒梅與
巴布斯·奧盧桑莫昆
拿著晶刃匕道具拍攝武打戲。

本頁左圖｜
巴布斯·奧盧桑莫昆
在約旦的片場。

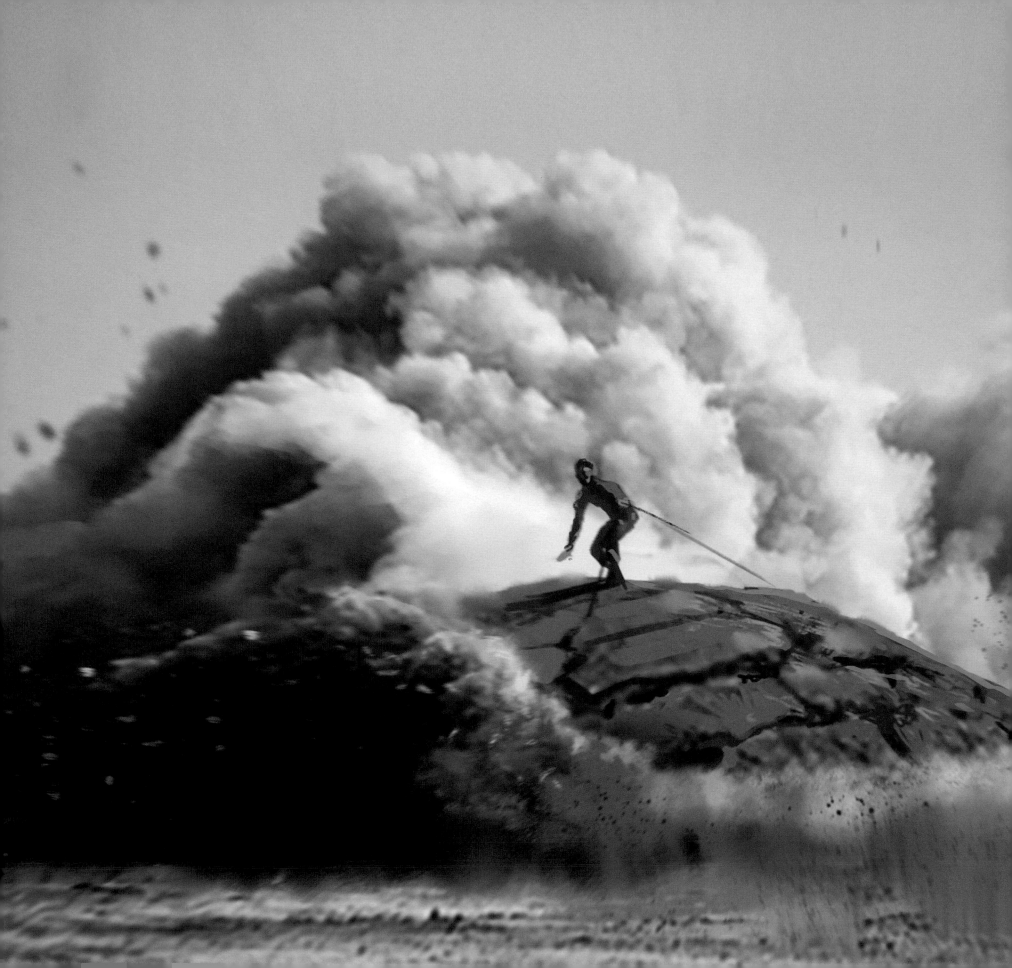

沙蟲馭者

在電影最後一幕,保羅和潔西嘉與一群弗瑞曼人一同行走,此時他注意到遠處飄起一陣塵埃。當他的雙眼適應後,就看到弗瑞曼人騎在沙蟲背上。

儘管沙蟲是擁有毀滅力量的野獸,弗瑞曼人卻學會駕馭和掌控牠們的力量。丹尼說:「法蘭克·赫伯特解釋,弗瑞曼人使用名叫創造者矛鉤的工具,在駕馭沙蟲時撐開牠們的鱗片。由於沙蟲不想讓自己受更重的傷,便會留在沙地表面,接受馭者的控制。」丹尼要用這畫面結束電影,這一幕強烈、獨特又驚人,能使觀眾想繼續往下看。

丹尼說:「我喜歡這張沙蟲馭者的繪圖,他們看起來像在衝浪或風箏衝浪。我喜歡他們以高速騎乘的感覺。那就是我夢想的畫面。」

左頁|沙蟲馭者最終概念圖。

本頁左上|早期繪製的沙蟲馭者分鏡圖。

本頁下圖|描繪沙蟲和弗瑞曼人沙蟲馭者大小的發想用概念圖。

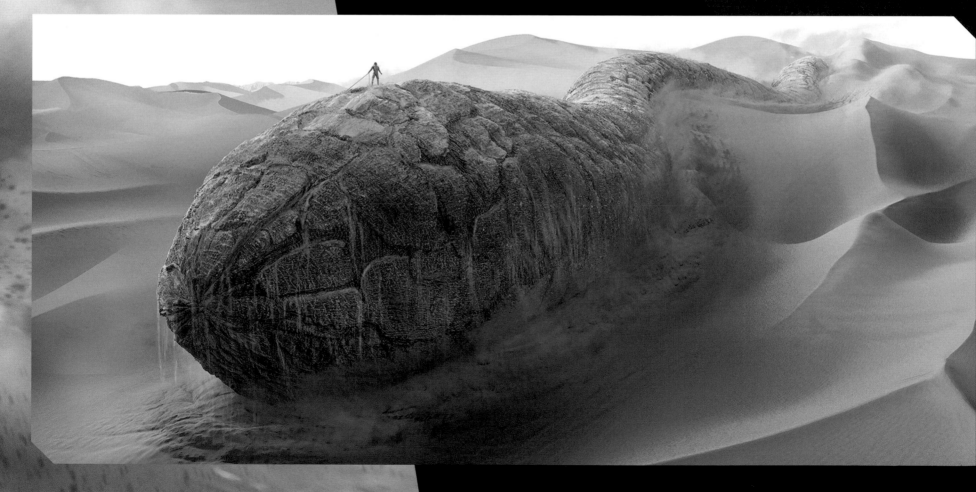

尾　聲
EPILOGUE

對於原著和法蘭克·赫伯特留下的這份精神財富，我們懷著滿心的愛與尊敬而拍出這部片。製作人瑪麗·帕倫說：「所有要素難得都能湊在一起。」製作人凱爾·波伊特補充道：「我想法蘭克會讚賞丹尼為這版本投注的熱情與願景。他的遠見包括將第一冊小說分成兩部分，讓我們有時間能搞定故事裡複雜的內容和細節。」在發想過程中，劇組便追逐著《沙丘》的靈魂與精髓，下定決心要將受世人崇敬超過五十年的世界搬上大銀幕。在這次任務，他們受到赫伯特家族資產基金會顧問（布萊恩·赫伯特、凱文·J·安德森與拜倫·梅瑞特）的支持與讚許。

丹尼投注了超過三年人生，努力打造他從小想像的世界。他說：「《沙丘》電影毫無疑問是我職業生涯中最有野心、也最重要的任務。」

如果沒有整體演員和劇組的熱情與投入，這一切都不可能成真。提摩西·夏勒梅說：「這部片中的所有人事物都為了故事、丹尼與法蘭克·赫伯特盡心貢獻。」

丹尼說：「我對本片的演員群感到非常驕傲。不只是因為所有演員都是一線明星，而是由於他們都是演出自身角色的完美人選，每個人物都極度貼近書中的描述。」

如同亞崔迪氏族在片中的旅程，這次的拍攝經驗也使我們

跨頁｜描繪沙暴中沙蟲的早期概念圖。

第236頁至第237頁｜穴地概念圖。

融入了世上的全新地形與景象。傑森·摩莫亞說：「約旦是我拍片時去過最遠的地點。身處在瓦地倫沙漠，反映出我的角色在片中對自然、美與孤立的體驗。」

這次電影攝製過程中也顯露出，創作的核心團隊在鏡頭外合作無間。幾乎兩年來，我們都一同合作，讓丹尼對《沙丘》的想像無須妥協就能成真。攝影指導葛雷格·弗萊瑟說：「我們團結一心讓這部電影呈現出理想樣貌的過程，有種非常特別的感覺。等到我們殺青時，我就想和這些人一輩子一起工作。」

《沙丘》是為大銀幕而拍攝的作品，我們也希望它能在更廣大的觀眾之間引發迴響和啟迪。保羅·亞崔迪的旅程讓他相信，靠著他的技巧、價值觀和意志力，就能改變歷史方向。最後，他象徵了我們每個人心中都握有的力量。編劇艾瑞克·羅斯寫過：「無論這篇故事講的是在宇宙中怎麼步步高升，但核心重點卻是關於人本身，以及他們的愛、喜悅和心碎。我認為這會使《沙丘》成為雋永經典。它告訴我們，我們得學習成為自然的一部分，而非與之為敵。我們都能與環境共處。保護環境和維持人性所需面對的掙扎，是亙古不變的挑戰。」

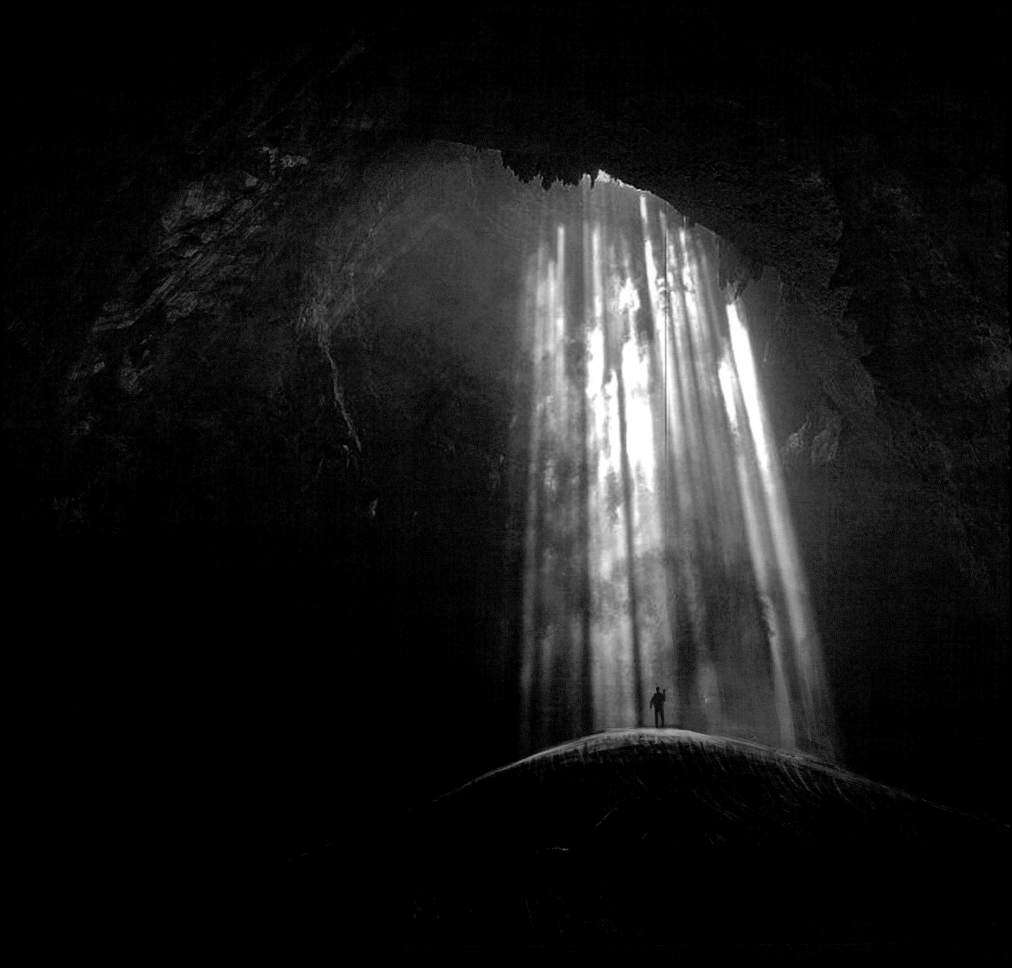

致 謝
ACKNOWLEDGMENTS

感謝傳奇影業的瑪麗‧帕倫、凱爾‧波伊特、羅伯特‧納普頓（Robert Napton）與珍‧瓊斯（Jann Jones）信任我，也感謝洞察出版社（Insight Editions）的克里斯‧普林斯（Chris Prince）的指引。我也要對丹尼‧維勒納夫獻上滿心感激，少了你的智慧與支持，我就無法寫出這本書。非常感謝恰貝拉‧詹姆斯（Chiabella James）用如此驚人的照片記錄下這場拍攝經驗。最後，非常感謝演員群、劇組與《沙丘》之友的時間、故事與美麗的美術圖畫。這本書反映出我們團隊對電影的貢獻：

卡門‧安涅夫（Kamen Anev）、謝洛‧拜農（Cheryl Bainum）、薇薇安‧班傑明（Vivian Benjamin）、喬‧卡拉裘羅、提摩西‧夏勒梅、克莉絲蒂‧查姆（Christy Cham）、基斯‧克里斯坦森、潔西嘉‧德漢默（Jessica Derhammer）、莎倫‧鄧肯－布魯斯特、狄克‧費洪、葛雷格‧弗萊瑟、尼克‧富頓（Nick Fulton）、道格‧哈洛克、史都華‧希斯、卡洛斯‧胡安特、山姆‧胡德基、喬治‧赫爾、保羅‧蘭伯特、路佛‧拉森、喬‧勒法菲（Joe LeFavi）、班傑明‧米勒匹德、克里斯‧米勒（Chris Miller）、傑森‧摩莫亞、唐納德‧莫瓦特、傑德‧紐澤、巴布斯‧奧盧桑莫昆、布萊斯‧帕克（Brice Parker）、大衛‧J‧彼得森、彼得‧波普肯（Peter Popken）、艾瑞克‧羅斯、卡洛琳‧謝亞（Carolyn Shea）、強‧斯派茨、約翰‧希爾法（John Sylva）、馬蒂亞斯‧托拜亞森（Mattias Tobiasson）、派崔斯‧弗米特、艾娃‧馮‧巴爾、賈桂琳‧衛斯特、亞勒希‧威爾森（Alexi Wilson）和袁羅傑。

恰貝拉‧詹姆斯拍攝片場照片
第9頁照片由喬許‧布洛林拍攝
第97頁照片由路佛‧拉森、馬蒂亞斯‧托拜亞森與艾娃‧馮‧巴爾拍攝
第143頁照片由葛雷格‧弗萊瑟拍攝
第18頁、第159頁、第167頁照片由譚雅‧拉普安特拍攝
第160頁（頁頂左）由史都華‧希斯拍攝

繪製本書收錄的概念圖的人包括：
卡門‧安涅夫、基斯‧克里斯坦森、喬瑟夫‧克羅斯（Joseph Cross）、雅尼克‧杜賽奧特（Yanick Dusseault）、狄克‧費洪、傑瑞米‧漢納（Jeremy Hanna）、艾瑞克‧漢默爾（Eric Hamel）、達瑞‧韓利‧麥克‧希爾（Mike Hill）、卡洛斯‧胡安特、山姆‧胡德基、喬治‧赫爾、羅伯特‧列奧普‧麥法蘭（Robert Leop MacFarlane）、丹恩‧麥吉威克（Dane Madgwick）、亞倫‧莫里森、艾德‧奈提維達德（Ed Natividad）、喬治利‧派羅斯卡（Gergely Piroska）、彼得‧波普肯、克里斯‧羅斯沃恩（Chris Rosewarne）、葛雷格‧托澤（Greg Tozer）、派崔斯‧弗米特、柯里‧偉茲與吳頌金（Seungjin Woo）。

抄本：薇薇安‧班傑明

限量版內附的貝尼‧潔瑟睿德書寫文字由亞倫‧莫里森創作

威塔工作室（WETA）
班‧哈克（Ben Hawker）：美術指導
傑瑞米‧漢納：美術指導與資深概念藝術家
亞當‧米多頓（Adam Middleton）：資深概念藝術家
丹恩‧麥吉威克：資深概念藝術家
葛雷格‧托澤：資深概念藝術家
塔萊‧希瑞爾（Talei Searell）：監督劇務主任
米利‧葛利芬（Milli Griffin）：製作管理

Rodeo FX特效公司
賽巴斯欽‧摩陸（Sebastien Moreau）：董事長
謝洛‧拜農：執行製作人
狄克‧費洪：美術部門主管

雙重否定特效公司（Double Negative）
拉維‧班薩爾（Ravi Bansal）：美術部門全球主管
尼可萊‧拉祖夫（Nikolay Razuev）：概念藝術家
卡門‧安涅夫：概念藝術家
吳頌金：概念藝術家

左頁｜弗瑞曼人穴地中一個房間的概念圖。

第240頁｜實驗站逃生隧道的概念圖。

ART 25

沙丘電影設定集
概念、製作、美術與靈魂
The Art and Soul of Dune

作　　　者　譚雅·拉普安特（Tanya Lapointe）
譯　　　者　李　函
校　　　對　魏秋綢
責 任 編 輯　楊琇茹
封 面 設 計　陳宛昀
內 頁 排 版　黃暐鵬
行 銷 企 畫　陳詩韻
總 編 輯　賴淑玲

出　　　版　大家／遠足文化事業股份有限公司
發　　　行　遠足文化事業股份有限公司（讀書共和國出版集團）
　　　　　　231 新北市新店區民權路108-2號9樓
電　　　話　(02) 2218-1417
傳　　　真　(02) 8667-1065
劃 撥 帳 號　19504465　戶名·遠足文化事業股份有限公司
法 律 顧 問　華洋法律事務所　蘇文生律師
初 版 一 刷　2022年4月
初 版 二 刷　2024年3月

定　　　價　1250元
I S B N　978-986-5562-51-9（紙本）
I S B N　9789865562533（PDF）
I S B N　9789865562526（EPUB）

沙丘電影設定集：概念、製作、美術與靈魂／
譚雅·拉普安特（Tanya Lapointe）著；李函譯.
－初版.－新北市：大家，遠足文化事業股份有限公司，
2022.04
　　面；　公分 .－（Art；25）
譯自：The art and soul of Dune.
ISBN　978-986-5562-51-9（精裝）
1.CST：電影片　2.CST：電影美術設計
987.83　　　　　　　　　　　111001471

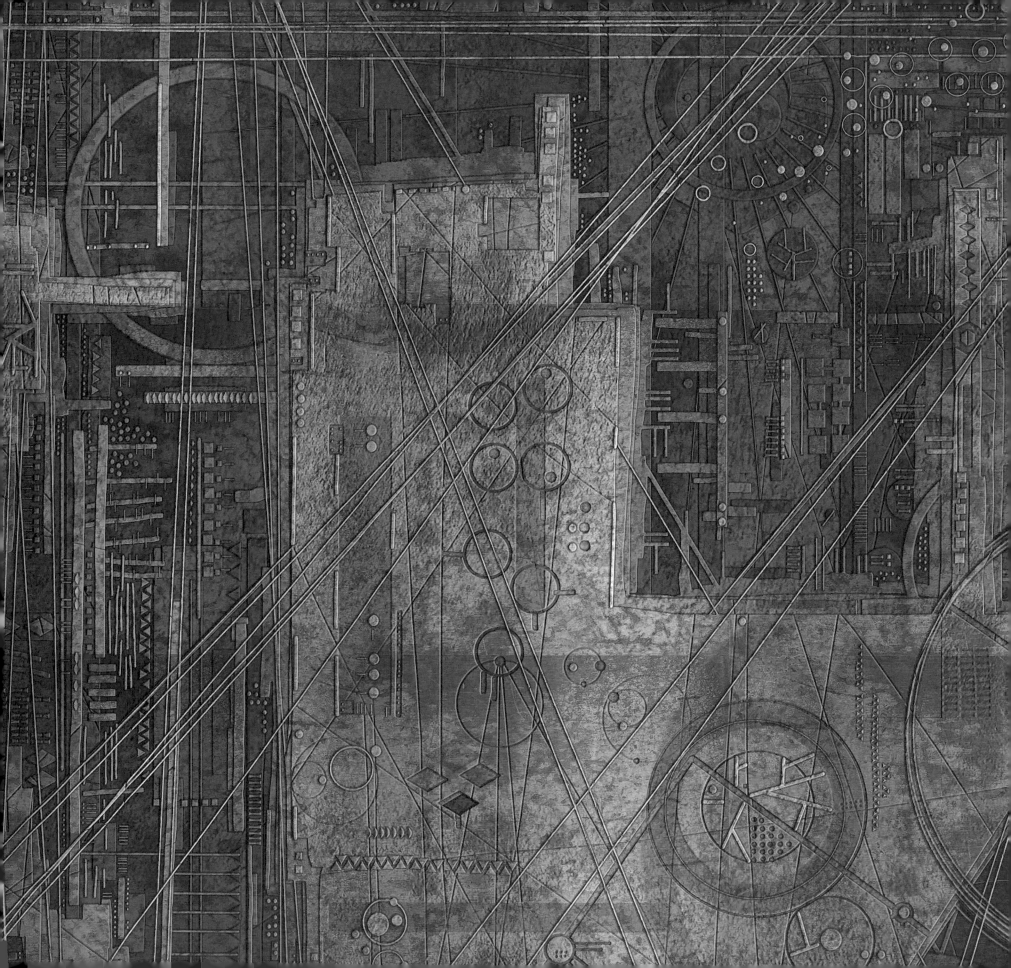